黃海岱及其
布袋戲劇本研究

張溪南著

臺灣 學生書局 印行

代序－黃海岱布袋戲與金庸《倚天屠龍記》

陳益源

　　張溪南兄的《黃海岱及其布袋戲劇本研究》出版在即，索序於我。我丁母憂，舉筆惟艱；徵得他的同意，就以這篇「2003年浙江嘉興金庸小說國際研討會」的與會論文代序吧！我之所以有寫這篇論文的靈感，實際上正是拜閱讀溪南本書之賜；在撰述的過程中，又得益於溪南慷慨而迅速地惠賜相關資料。所以，我想我這篇論文有機會擺在這裡，既可公開表達我對溪南的感謝，亦能爲「教學相長」添一例證。

　　溪南天賦異秉，從學校的教學到社區的營造，從文學的創作到學術的研究，各方面都有傑出的表現。尤爲難得的是，溪南始終保有自己一貫的眞誠與熱忱，因此能夠感動黃海岱老先生，毫不猶豫就把藏在枕頭下的布袋戲珍貴手抄劇本都拿出來交給他，使得本書擁有得天獨厚的研究基礎；再加上溪南的廣蒐博覽，潛心鑽研，終於寫出這本有份量的學術論著，爲台灣民間藝術與文學的研究做出了具體貢獻。

在恭賀張溪南兄《黃海岱及其布袋戲劇本研究》隆重出版之餘，我更珍惜的是本書背後的諸多情緣。寄望溪南，未來在學術研究之路上，猶能廣結善緣，更上一層樓。

陳益源　記於二○○三年歲末

一、前　言

在台灣，提到武俠小說，第一個想到的，非金庸莫屬；若是提到布袋戲，率先浮現腦海的，則往往是黃海岱（1901～　　），要不然就是他的兒子（黃俊雄）或孫子（黃文擇）。金庸大俠，名聞遐邇，自不待言；而黃海岱這位今年高齡103歲的老藝師，被奉爲台灣布袋戲界的一代宗師，亦非浪得虛名❶。然而，這兩位大師過去幾乎沒有被放在一起談論過。

❶　陳木杉曾爲布袋戲宗師黃海岱立傳，並推許說：「史艷文的創造者-黃海岱，與二十世紀同年，堪稱近代掌中戲劇史上最具代表性、對近代台灣布袋戲影響最爲深遠、最重要的一位藝師。黃海岱可說是傳統戲劇界中最有文學根基、有音樂素養的布袋戲藝人。」語見陳木杉編著《雲林縣布袋戲發展史暨布袋戲宗師黃海岱傳奇》第五章，台北：臺灣學生書局，2000年6月，第117頁。關於黃海岱及其「五洲園」的傳記資料甚多，另可參考沈平山〈雲林五洲園〉（收入《中國掌中藝術-布袋戲》，作者自印，1986年10月，第369～387頁）、陳正之〈掌中功名揚五洲-五洲園〉（收入《掌中功名-臺灣的傳統偶戲》，台中：臺灣省政府新聞處，1991年6月，第235～241頁）、江武昌〈虎尾五洲園布袋戲之流播與變遷〉（收入曾永義總編輯《國際偶戲學術研討會論文集》，斗六：雲林縣立文化中心，1999年6月，第334～348頁）等文。

　　直到2002年6月，張溪南完成《黃海岱及其布袋戲劇本研究》，才首度披露黃海岱早年曾撰有一部名爲《祕道遺書》的布袋戲劇本，乃是改編自金庸小說《倚天屠龍記》：

> 一個是近代武俠小說大師，一個是台灣布袋戲界的通天教主，誰也沒想到至少早在十多年前他們就已神會相通了。黃海岱是一個勇於嘗試各種戲路和故事來為布袋戲開創新格局的布袋戲藝師，當他接觸到金庸的武俠小說時，被那種充滿魔幻、浪漫且豐富的武俠劇情所吸引，是可以理解的，於是便借用了《倚天屠龍記》的故事，在台灣的鄉村小鎮用布袋戲搬演著《祕道遺書》，用台灣的語言說唱著「六大門派圍攻光明頂」的故事。❷

　　此一新發現，實屬難得。因爲廣爲人知的情況是，台灣的TVBS電視台曾於1999年播映由黃俊雄、黃立綱父子共同改編的「金庸布袋戲（射雕三部曲）」❸；而張溪南發現黃俊雄之父黃海岱早有改

❷　語見張溪南《黃海岱及其布袋戲劇本研究》，本書第217頁。
❸　參見〈黃俊雄電視布袋戲演出全記錄〉，載於林安寧主編《「雲州大儒俠-史豔文」圖鑑典藏特集》，台北：遠流出版事業有限公司，1999年8月，第28～29頁。另參徐宗懋〈黃俊雄布袋戲掀起熱潮-改良傳統戲曲躍上螢幕，風靡全國注入豐沛文化活力〉，載於鄭文聰主編《20世紀台灣：1970》，台北：大地地理文化科技公司，2001年8月，第12～17頁。

編金庸小說《倚天屠龍記》爲布袋戲劇本《祕道遺書》的嘗試，這使得金庸小說與台灣布袋戲的因緣際會，在時間上足足往上推了一代。

如今，筆者又發現黃海岱改編自金庸小說《倚天屠龍記》的布袋戲劇本，除了《祕道遺書》之外，其實在那之前尚有一齣，名爲《孤星劍》，而且兩者前後接筍，兩位大師的歷史交會其實既早且深。

因此，本文擬以黃海岱對《倚天屠龍記》的改編爲中心，比較完整地來述說金庸小說與台灣布袋戲的因緣際會。

二、黃海岱《孤星劍》演出本與《倚天屠龍記》

基於「黃海岱除了掌故嫻熟、口白流利的藝術特色外，其橫亙一個世紀的戲劇生涯，本身即是一部彌足珍貴的活布袋戲史」，因此，中華民俗藝術基金會曾永義教授曾接受國立傳統藝術中心的委託，自1996年7月至1999年6月，執行過一項名爲「布袋戲『五洲園』黃海岱技藝保存案」，以三年的時間，錄製了黃海岱十五齣經典劇，同時進行那十五齣劇目的劇本與詞譜整理❹。

❹ 十五部黃海岱布袋戲經典劇，包括：《西遊記》、《金台傳》、《倒銅旗》、《包公傳》、《濟公傳》、《二才子》、《史豔文》、《施公案》、《大唐演義》、《天官賜福》、《五美七俠》、《孤星劍》、《武童劍俠》、《大唐五虎將》、《荒山劍俠》。參見林明德總編輯《開風氣之先-財團法人中華民俗藝術基金會二十週年紀念專輯》，台北：財團法人中華民俗藝術基金會，2000年

　　令人感到興奮的是，中華民俗藝術基金會錄製的十五齣黃海岱經典劇中，有一齣1999年錄製保存的《孤星劍》，其實正是根據金庸小說《倚天屠龍記》來改編的。關於這點，過去似乎沒有人注意到。

　　到底黃海岱的《孤星劍》布袋戲是怎麼改編《倚天屠龍記》的呢？在劇本手稿失傳的情況下，我們只能透過「布袋戲『五洲園』黃海岱技藝保存案」記錄整理的演出本來進行了解。

　　《孤星劍》演出本共有三十八頁，包括「劇情大綱」、「分場大綱」、「登場人物表」與「劇本內容」等。其「劇本內容」，乃是全劇十一場的閩南語演出實錄，經吳玟螢、徐志成、江武昌三人記錄整理而成。該劇故事背景都在少林寺及其近郊，主要人物有「姚麗嬌」、「喚孤（本名「望子孤」）」、「智聖和尚」、「何必道」、「天鑑大師」。根據它的十一個分場大綱，又約略可分為前後兩大段落。

　　故事前段，是從第一場到第五場，分場大綱如下：

　　　一、姚麗嬌自幼失怙，孤苦無依，遂離開故鄉，全心
　　　　　找尋失去音訊的青梅竹馬；所尋之友，身中「陰
　　　　　冥毒掌」，苦無「乾陽真經」逼毒，便活不過二
　　　　　十歲。

　　　二、姚麗嬌尋友至少林寺，巧遇喚孤師徒；喚孤亦是

自幼失怙，被師父－智聖和尚帶至少林寺，而智
聖和尚則因二十七年前的事故，被上以手鐐，挑
水過日。

三、姚麗嬌即將進入少林寺，在後隨行的喚孤發現麗
嬌身後尾隨一可疑人物，遂快步往前一探究竟。

四、姚麗嬌進少林寺受阻，麗嬌執意不肯卸下寶劍，
遂與攔路沙彌動武；麗嬌技高一籌，沙彌的指頭
幾乎全斷，急忙前去稟告元字輩和尚。

五、元輩僧前去勸阻姚麗嬌，兩人動武，何必道出面
援助姚麗嬌。❺

　　按：上述情節，很明顯是從《倚天屠龍記》第一回「天涯思君
不可忘」改編而來。《孤星劍》的女主角「姚麗嬌」乃小東邪郭襄
的化身，九絕神君「何必道」原為崑崙三聖何足道。金庸原著中何
足道和郭襄彈奏《考槃》、畫地為局的對手戲，《孤星劍》把它移
到「喚孤」和「姚麗嬌」的身上。而「智聖和尚」、「喚孤」師徒，
則是覺遠禪師、張君寶與金毛獅王謝遜、張無忌這兩組人物的重新
組合。

　　值得注意的是，《孤星劍》演出本中「喚孤」、「姚麗嬌」乃
是在「楓陵渡」三年前分別的青梅竹馬，但此刻並未認出對方，因

❺　引自曾永義主持「布袋戲『五洲園』黃海岱技藝保存案」經典劇目《孤星劍》
　　演出本，編號B2691，台北：國立傳統藝術中心，1999年。

爲那位「姚麗嬌」長得「臉都一點一點，攏起紅泡」、「臉發紅痘發多濟（長很多）」。這般醜貌，自然與郭襄原型不同；而「楓陵渡」一地，應即《神雕俠侶》裡的「風陵渡」。莫非黃海岱還參考過金庸《倚天屠龍記》之前的其他「射雕」作品？

不過，繼續把《孤星劍》後段故事看下去，我們會發現這一演出本主要還是從《倚天屠龍記》改編來的。

《孤星劍》故事後段，是從第六場到第十一場，分場大綱如下：

六、少林寺戒律堂、羅漢堂、靜心堂與天字輩盡
　　出，準備應戰。

七、天字輩僧侶前去與何必道說理，何必道說明來
　　意，原是為「智聖和尚」、「孤星劍」與「乾陽
　　真經」而來。

八、何必道指名要與智聖和尚較量棋弈與武藝，眾人
　　見識了智聖和尚的功夫；事後，智聖師徒被帶往
　　戒律堂查問二十七年前的事件緣由。

九、智聖師徒被帶往戒律堂，戒律堂欲對智聖施以大
　　刑，逼問「乾陽真經」與孤星劍的下落，智聖不
　　得已，只得帶領喚孤殺出重圍。

十、天鑑大師利用夜深人靜時分，施展飛行功離開少
　　林寺，前去找尋智聖師徒。

十一、智聖師徒逃出少林寺，智聖臨終前向喚孤說明
　　　身世之謎，並交代他前去找尋生父；天鑑大師尋

至，勉勵喚孤切莫過度悲傷，並支持他前去找尋

親人，解開往事之謎，喚孤感動之餘，遂將師父

所留之寶劍贈予天鑑。❻

　　按：劇中所謂「二十七年前的事件」，指的是少林寺名為「青影」的寶劍和名為「乾陽真經」的秘笈，在二十七年前一齊失落，還有一個天字輩的「天鑑」也忽然失蹤了。原來，被智聖和尚竊走的「青影劍」又名「孤星劍」，和女魔頭「滅絕神娥」手上的「月形劍」一樣，都是天地間最厲害的東西；而「天鑑大師」之所以失蹤，則是刻意閉關，俟機要奪取「孤星劍」和「乾陽真經」。至於喚孤的「身世之謎」，智聖說他生父是「天鴻教」教主「望英秋」，因其妻跟「鏤花軍」有染，而被害死於「天鴻宮」的地牢。

　　以上所述，不難看出那「滅絕神娥」手上的「月形」、智聖和尚身邊的「青影」，正是源於《倚天屠龍記》滅絕師太的「倚天劍」和金毛獅王謝遜的「屠龍刀」；而「望英秋」夫妻與「鏤花軍」的三角關係，則是《倚天屠龍記》明教教主陽頂天夫婦和成崑三人的翻版。《孤星劍》後段情節的取材，從《倚天屠龍記》第二回「武當山頂松柏長」，一下跳接到第十九回「禍起蕭牆破金湯」，又濃縮了小說的人物和情節，讓布袋戲裡的男主角「喚孤」（望子孤），

❻ 引自曾永義主持「布袋戲『五洲園』黃海岱技藝保存案」經典劇目《孤星劍》演出本，編號B2691，台北：國立傳統藝術中心，1999年。第八場，「智聖和尚」一度誤作「至聖和尚」，今逕改。

集原著張君寶、張無忌的故事於一身，並安排他把「青影劍」送給了「天鑑」，獨自一人步上找尋生父之路，不禁吟歎：「魂消意散孤影單，步履蹣跚獨散漫；山行日月霜風宿，穿破雲衣暮節寒。」《孤星劍》故事到此為止。

「布袋戲『五洲園』黃海岱技藝保存案」記錄整理下來的這齣《孤星劍》演出本，在探索金庸武俠小說與台灣劍俠布袋戲的因緣際會上，是極具特殊意義的。因為黃海岱把《倚天屠龍記》的第一、第二、第十九回編成布袋戲來演出，很可能是金庸小說搬上台灣布袋戲戲台的頭一遭。

可惜，《孤星劍》原劇本已佚，加上演出本在記音整理的過程中，未能參考仍珍藏在黃海岱手上的《祕道遺書》劇本，導致現存《孤星劍》演出本的記錄內容，錯誤百出，不免令人感到遺憾。

三、黃海岱《祕道遺書》劇本與《倚天屠龍記》

既然我們已經看不到《孤星劍》的劇本，何以能夠斷言《孤星劍》演出本的記錄有誤呢？原來，黃海岱現存的《祕道遺書》劇本，恰巧正是《孤星劍》的續集❼！

❼ 據黃海岱研究專家廖俊龍先生告訴筆者，黃海岱本人曾在某次錄音談話中追憶他編過一齣《孤星劍》，第一部份叫作「星影月形」，第二部份叫作「祕道遺書」。這項說法，自然是可信的。不過因為曾永義主持「布袋戲『五洲園』黃海岱技藝保存案」時，已將「星影月形」的部份命名為《孤星劍》，故筆者傾

　　且讓我們先來一睹黃海岱《祕道遺書》劇本手稿的真面目吧。

　　這齣《祕道遺書》劇本手稿，是黃海岱用細字水性筆寫在一般的筆記本上的，共有二十頁，每頁二十～二十二行，每行二十餘字，合計約一萬字上下。劇本首頁首行作「第二／四十六／十二集祕道遺書」。既書「第二」，當有「第一」，「第一」應指本劇的前一齣，即《孤星劍》；「四十六」這個數字，則是抄本該頁的編號，據此推估，散佚的《孤星劍》劇本手稿大概也是用硬筆寫在同一筆記本上，幾達四十五頁之多；至於「十二集祕道遺書」的意義，照篇幅比例算來，極可能意謂《祕道遺書》可分十二集來演出，而非指此為第十二集。

　　黃海岱這齣一萬字左右、長達十二集的《祕道遺書》劇本，乃以流利典雅的漢文寫成，間雜閩南方言語彙，其故事內容亦可分為前後兩大段落。

　　首先，我們來看故事前段，它大約是從編號第「四十六」頁到第「五十七」頁前半：

　　　　內容從主角夢子孤和藍星在「天虹頂」祕道中無意中
　　　　發現先逝教主夢英秋的遺書開始，然後依羊皮書上所
　　　　載心法學得「軒轅挪移大法神功」，依遺書後面之祕
　　　　道地圖推開「無妄」石門出洞，發現九大門派將天魔
　　　　教四大天王與眾教徒圍困，烈火旗白鷹王強撐和華山

　　向把「祕道遺書」部份做為《孤星劍》的下一齣戲來處理，遂稱為《祕道遺書》。

教主楊柳風、青城教主聞先智對打，夢子孤出手相助天魔教，打敗白衣少年，避過少林元通的金蠶毒，擊敗少林慧果禪師的龍抓手，迎戰北少林高矮二老和崑崙派馬正西、童卜貞夫婦四人的正反兩儀刀劍法的圍攻，最後因救雲素月被滅絕仙婆的月形劍所傷。雖然受重傷，仍化解天魔教一場災難。❽

　　按：《祕道遺書》故事開端，是從夢子孤在天虹頂祕道展閱先逝教主「夢英秋」遺書寫起，情節跟《孤星劍》演出本第十一場結局（喚孤獨自一人步上找尋生父之路），前後相銜；但兩者之間銜接得並不嚴密，至少漏掉了陪伴夢子孤進入祕道的藍星及其出場一節，原因有可能出在《孤星劍》演出本還沒演完，但更可能是目前所見《祕道遺書》劇本其實也不完整，它似忽脫落了前幾頁，因為從《祕道遺書》劇本後段故事可知，夢子孤和藍星發現祕道遺書，已是夢子孤離開少林寺四年以後的事情。

　　顯而易見的是，現存《祕道遺書》劇本手稿前十一頁半的前段故事，是集中取材自金庸《倚天屠龍記》第二十回「與子共穴相扶將」、第二十一回「排難解紛當六強」、第二十二回「群雄歸心約三章」這三回，這是無庸置疑的。有所不同的是，張無忌和小昭變

❽　引自張溪南《黃海岱及其布袋戲劇本研究》，本書第212～213頁。其中「藍星」原作「南星」，「無妄」原作「無忘」，「白鷹王」原作「白英王」，「兩儀」原作「兩魚」，係出於原劇本之筆誤與黃海岱個人的記音習慣，今逕改。

成了夢子孤和藍星,「乾坤大挪移」變成了「軒轅挪移大法神功」,六大門派圍攻光明頂變成了九大門派合攻天虹頂,「龍爪手」變成了「龍抓手」,滅絕師太的倚天劍變成了滅絕仙婆的月形劍,周芷若變成了雲素月……。在情節的發展上,《祕道遺書》劇本大體仍遵小說原著順序,只作小幅度的調整,例如《倚天屠龍記》少林寺空性禪師施展龍爪手,是在華山派掌門鮮于通身中金蠶蠱毒之前,《祕道遺書》則是先有少林寺元通禪師全身遭金蠶毒蝕入毛孔,後有少林寺慧果禪師以龍抓手對付夢子孤。

其次,再說《祕道遺書》故事後段,它是從編號第「五十七」頁後半到第「六十五」頁:

> 天魔教擊退四派之後,有一叫郝如貞的女子送來「血手令」,欲為狼狗仙莊血案報仇,傷了天魔教四大天王,夢出面化解後,用內功要醫治血魔天王韋陰血,不意摧魂冥陰韓玄翁、滅神冥陰韓世翁又上天虹頂要血手令,在打鬥中,正用內力幫人療傷的夢子孤因岔了氣和韋陰血兩人慘死。就在群雄為教主、韋陰血造墳並將孤天血手令合葬時,少林天見、神拳門江宏、海鯨幫易天行、青城聞先智、崆峒華家泰等派再度聯手攻天魔教,天魔教萬眾一心抗敵。南海派一君來到天虹頂,欲接師妹藍星回去,並說要到夢教主墳前看一究竟,到達墳前,見一女子姚麗昭哭墳……,南海一君用手一指,棺木裂開,裡頭兩條人影飛起,天魔

教徒歡呼。原來夢子孤是南海一君祖師，南海一君謝
罪，從此不到中原露面。郝如貞用劍殺死天見報了
仇，藍星祝福教主和麗昭兩人幸福便欲離去，夢子孤
留住藍星。劇本最後以「武林雙劍至尊。誰與星月爭
輝。孤天一出。號令天下。莫敢不從。」作結束。❾

　　按：故事中關於「狼狗仙莊血案」的來龍去脈，黃海岱未作詳
細交代；而由郝如貞送還天魔教，並引發冥陰二老前來追討的「孤
天血手令」，亦是來歷不明。這一場構成《祕道遺書》故事後段主
體的「血手令」風波，似與《倚天屠龍記》中的明教「聖火令」沒
有太大的關係，黃海岱究竟是怎麼把它編出來的，尚待考察。

　　《祕道遺書》故事後段主要情節雖然脫離了《倚天屠龍記》，
然而劇本的結束語，仍是襲自《倚天屠龍記》。劇本結束所言「誰
與星月爭輝」的「星月」，「星」指「星影劍」，「月」指「月形
劍」，合為武林至尊雙劍；又所言「孤天一出」的「孤天」，乃指
天魔教重要信物「孤天血手令」。黃海岱雖然配合自己新編的劇情，
把話做了適度的改變，但全劇就只出現這麼一次，個中並無《倚天
屠龍記》「武林至尊，寶刀屠龍。號令天下，莫敢不從。倚天不出，
誰與爭鋒？」這二十四字的深奧與玄妙。

❾　引自張溪南《黃海岱及其布袋戲劇本研究》，本書第216-217頁。其中「狼狗仙
　　莊」，劇本手稿第「五十九」頁曾一度改稱「野狼仙莊」。

四、結　語

以上，筆者著重介紹改編自金庸《倚天屠龍記》的台灣黃海岱布袋戲《孤星劍》演出本和《祕道遺書》劇本。我們必須同時掌握這兩齣劇本，才能避免一些錯誤的判斷。

當我們見到黃海岱《祕道遺書》劇本以後，才赫然發現1999年《孤星劍》演出本的記錄竟是錯誤百出：「姚麗嬌」實應作「姚麗昭」，「望子孤」實應作「夢子孤」，「智聖和尚」實應作「智性和尚」，「天鑑大師」實應作「天見大師」，「滅絕神娥」實應作「滅絕仙婆」，「青影劍」實應作「星影劍」，「天鴻教」實應作「天魔教」，「望英秋」實應作「夢英秋」，「鏤花軍」實應作「路華君」，「天鴻宮」實應作「天虹宮」……。

反過來說，要是未能參考《孤星劍》的演出本，我們一定會納悶怎麼在少林天見招集海鯨幫、神拳門、毒砂幫，四派殺進天虹頂時，夢子孤會對天見說出「我送你寶劍，你殺我教徒」❿這樣的話來？又如《祕道遺書》故事末尾，突然冒出一位醜女姚麗昭來到夢子孤墳前，哭得如癡如醉，並自稱「青梅竹馬。到如今，我江湖找尋七年……。」⓫這也有賴《孤星劍》演出本的記錄，我們才能看得懂故事的前因後果。

更重要的是，同時掌握這《孤星劍》和《祕道遺書》這兩齣前

❿　詳見黃海岱《祕道遺書》劇本手稿，第「五十七」頁。

⓫　詳見黃海岱《祕道遺書》劇本手稿，第「六十」頁。

後接續的劇本，我們才能知道黃海岱與金庸這兩位大師的歷史交
會，時間既早，淵源且深。原來金庸武俠小說，早在二、三十年前
就已經跟台灣民間表演藝術緊密結合了。結合的雙方，均非泛泛之
輩，一位是台灣布袋戲界的通天教主，一位是當代武俠小說的大師
級人物，想必他們當初的聯手演出，必定曾在台灣的戲劇野台上綻
放過無比璀璨的藝術風華。⑫

　　日後，台灣布袋戲第一世家黃氏家族，若能把黃海岱改編金庸《倚
天屠龍記》，黃俊雄、黃立綱改拍「金庸布袋戲（射雕三部曲）」電
視劇的家族傳統延續下去，那麼金庸小說與台灣布袋戲的因緣際會，
不僅還沒有結束，其實才正要發揚光大，再領風騷數十年呢！⑬

⑫　關於黃海岱編寫《孤星劍》和《祕道遺書》的確切時間，已不可考。張溪南曾
　　經當面問過老人家，連他自己都記不清楚了，但可肯定是在他1991年應張溪南
　　之邀至台南縣白河國小擔任布袋戲指導老師之前，又因金庸於1976年將《倚天
　　屠龍記》重新修訂完成，在台灣出版也應晚於這一年，所以張溪南推斷《祕道
　　遺書》「這個劇本寫成的時候約在1976～1991年間」，參見張溪南《黃海岱及
　　其布袋戲劇本研究》，本書第210頁。另外，鄭慧翎《台灣布袋戲劇本研究》（台
　　灣中央大學中文研究所碩士論文，1991年）曾經提到：「劇壇耆宿黃海岱老先
　　生雖有漢文基礎，以前學戲時卻沒想過要寫下來，很多戲因太久沒演就忘了，
　　所以從十多年前開始抄錄劇情大綱，一來備忘，二來可供孫輩演出……」（第
　　二章第三節，第65頁）這樣推算起來，《孤星劍》和《祕道遺書》極可能是在
　　二十多年前抄錄下來的，而它們搬上布袋戲戲台的時間還早在劇本抄錄之前。
　　黃海岱極可能早在二、三十年前就接觸到《倚天屠龍記》（並且極可能是某一
　　早期盜版書，書名或已改作《孤星劍》亦未可知），但他不一定知道那是金庸
　　的作品，不過深具文學根基的他，還是獨具慧眼地據以改編成台灣布袋戲劇本。
⑬　陳木杉曾說黃氏家族：「一家四代同行，在布袋戲這一行中，代代皆領一時風
　　騷。從秀閣樓的四角棚、到電視、電腦的四方螢幕；從文情到武俠，從唱南管、

北管到流行音樂;從刀槍劍戟開打到放電、五彩金光、雷射,配以電子合成音效,在布袋戲傳統曲藝中,惟黃海岱這一家族成功駕馭時代潮流,創造流行的娛樂主流。」語見陳木杉編著《雲林縣布袋戲發展史暨布袋戲宗師黃海岱傳奇》第五章,台北:臺灣學生書局,2000年6月,第117頁。

序

張溪南

從小我就愛看布袋戲，當布袋戲藝師曾是夢想，更甭說和一代布袋戲宗師黃海岱相識相知那番際遇和興奮。

一九九一年冬天的某個上午，我開車馳騁在虎尾到崙背的路上，路愈走愈小愈彎，如果不是路標指引，會以為走錯了路。進了崙背，十點多了，太陽才從灰茫的天色中鑽出來，為著純樸中帶點滄桑的小鄉鎮灑下一點生氣。那時我代表台南縣的白河國小前往雲林崙背聘請黃海岱老先生擔任兒童布袋戲團的指導老師。那一次是我初次接觸到這位仰慕已久的布袋戲耆宿，他那樸素、健朗且帶點童真的大師風範令我印象深刻。他答應了我的邀請，「囡仔人較快學」，這是他這麼高齡還願意長途奔波到白河教導布袋戲的主因。接下來大約有一年多的時間，他每星期六早上搭公車從崙背到嘉義，我則開車到嘉義接他。上完課，大約是中午時分，我則載他回崙背，經常在嘉義圓環一起吃那攤聞名遐邇的雞肉飯。

許多記錄黃海岱事蹟、傳略的學者專家，都不知道黃海岱曾經有過為布袋戲傳承奉獻心力的這麼一段。現在，他的年歲已經加到一百零四，在我腦海不時浮現他辛勤為布袋戲傳承所作的努力和神

情。當時那一批布袋戲團的小團員，現在都上了大學（有兩人在台大醫學院），雖然沒有繼續搬演布袋戲，但學業、品行都很棒，他們都清楚記得曾是黃海岱親傳的徒弟，在他們的內心深處，會謹記老師父那份「忠勇孝義」的布袋戲精神，不管在何處。

有一個週六下午，我依舊載他從白河回崙背時，因中途去找了人，到了崙背已經是晚上七點多，阿伯留我吃晚飯，我說得要我請客才行，他馬上應聲說「好啊！」，還露出那帶有童心的笑容。他帶我到崙背一家海產店吃晚餐，飯後，我要阿伯信守承諾，讓我去付賬，他邊笑邊說「好，好」，我走到櫃檯欲付賬，那個海產店的老闆竟然拒絕收我的錢，他說：「紅岱伯仔有交代，在這吃飯，不能給人客付錢，那無伊就不要攔來。」我無奈的回頭望著阿伯，他咯咯笑得很開心，「那啊有啥！」他說。到頭來我還是讓他請吃了一頓飯。

這一段記憶一直停留在我腦海裡，舉了這一段往事，無非要說：黃海岱就是這麼一位親切可敬的老藝師。

這些年，看到他屢次獲獎，得到他早該有的肯定和掌聲，內心為他欣喜不已。他的一生不但見證著台灣布袋戲的遞遭，並引領風騷，帶動傳統布袋戲的變革。風光達半個世紀的「史艷文」是他的原創，即使是現在風靡青少年的黃文擇霹靂系列，最早還是從「史艷文」的劇情岔出的。霹靂系列雖然轟動，但是這種強調聲光效果與快節奏的酷炫布袋戲，其前景卻不禁令人憂心，至少我就不再那麼愛看了。為什麼？我不禁想到黃俊雄語重心長的話：布袋戲的成就是要「無中生有」，硬創作出來，硬突破，像3D動畫、用電腦軟

體發展出來的東西，用錢買就有，不是自布袋戲本身發展出來的，不算是創新。那什麼才算是創新？我認為劇本（題材、故事）是一個很重要的因子。但是現在布袋戲的發展，劇本似乎越來越被漠視，這也正是我想探討布袋戲劇本的因由。

二〇〇〇年底，我在選擇碩士論文題材時，我再去拜訪黃老藝師。那時他身體微恙，其子俊雄和逢時接來虎尾照顧，他聽到我要研究他的布袋戲劇本，很高興，轉身把藏在枕頭下的手稿劇本拿出，從他微微抖動的手中接過厚疊的劇本時，他的信任與器重，讓我深受感動，卻也頓覺責任重大。幸蒙中正大學（現已獲聘至成功大學）陳益源教授的指導與鼓勵，大至論文架構，小至字辭修潤，惠予許多卓見，始能順利完成論文，無負一代宗師所託。完成論文後，陳師又不嫌拙著疏淺，大力推薦出版，蒙學生書局不棄，慨允付梓，終能將黃老藝師在布袋戲劇本上的成就推介於世，寒冬送暖之情，特申謝悃。尤其陳師於丁母憂期間，身心俱疲，還鼎力為本書寫序，那種提攜愛護學生之心，讓我銘感肺腑。

我的雙親、家人一直是我力求上進的支柱，二弟崑期、三弟崑將及學校同仁們實質的協助與支持，讓我得以完成本書排版和校印工作，一併於此致上衷心的謝意。

張溪南　二〇〇三、十二、二十六
于台南縣新營市

黃海岱及其布袋戲劇本研究

目　　錄

第一章 緒 論

第一節 研究動機與目的

　　布袋戲又稱掌中戲，從橫的方面來看，可以說是中國眾多偶戲發展的一支。中國偶戲種類眾多，有「杖頭傀儡」、「懸絲傀儡」、「提線戲」、「皮影戲」、「布袋戲」等；從縱的方面來說，大抵是經過民間長時間的演變，才有如今之面貌，故若要強加定位在某個年代產生，恐怕不恰當。不過根據文獻資料，布袋戲於明末清初開始發展，於清朝中葉傳入台灣，是比較普遍獲得認同的觀點：

> 異軍突起的掌中戲，可能於明末清初之際，在福建閩南地區開始發展，吸收大戲的戲曲結構和內容，逐漸形成完備圓熟的偶戲。並且在清中葉間先後傳入台灣各地，應合台灣社會的發展，成為台灣民間偶戲的主力。❶

布袋戲最原始的面貌，應該是類似走江湖流浪賣藝的「肩擔戲」（如

❶　呂理政：《布袋戲筆記》，台北，台灣風物雜誌社，1991，頁30。

圖），根據呂理政對肩擔戲的表演型態的考
證如下：

肩擔戲「耍苟利子」-採自虞
哲光 1957年（圖片來源：呂
理政《布袋戲筆記》）

> 「肩擔戲」及其同類型的小戲，遍見
> 於全國各地，而在各地方有不同的名
> 稱，其演出形式也不完全相同，以下
> 記載可以略窺其梗概：「鳳陽人……
> 圍布作房，之以一木。以五指運三寸
> 傀儡，金鼓喧嗔，詞白則用叫顙
> 子。……」（李斗《揚州畫舫錄》卷
> 十一）❷

　　清中葉以後，布袋戲逐漸發展，採用
地方戲曲配樂，並將舞台擴大，木偶雕刻
愈趨精緻，傳入台灣後，又吸收台灣流行之戲曲，一度盛行內台❸
演出，並自古典章回小說及劍俠、武俠小說等吸收戲劇內容，開創
劍俠戲路。民國五十九年，黃俊雄電視布袋戲風行後，台灣的布袋
戲又進入另一番變革，金光戲成爲主流。近年來，黃俊雄的子弟兵
黃文擇等又積極開創霹靂布袋戲市場，運用高科技的攝影、剪接及

❷　同註❶，頁31。

❸　布袋戲在室外廣場演出稱「外台」或「野台」，在戲院室內演出稱「內台」，
　　台灣布袋戲內台演出盛行於光復後的五〇、六〇年代。

動畫技巧，有意將布袋戲推展到國際舞台，布袋戲顯然已成為台灣一項重要的文化資產。

　　台灣布袋戲發展至今，其面貌大略分成兩條支流：一是野台戲，二是電視布袋戲。雖然野台布袋戲經過長時間的演變和衝擊，依然能夠繼續在台灣的廟埕或酬神祭典場面上展演，但大多已喪失娛樂、社交、藝術和教育等功能，現在野台戲之所以存在的一個重要因素，在於其宗教性的功能，一般台灣民眾仍有酬神謝戲的習慣，但是雇主聘請布袋戲班來演出，已經不再講究戲班的規模、表演技巧、戲文內容、表演型態，重點在於一齣戲的禮金多寡，戲班為了搶生意，對外不得不壓低價格，對內則減低成本，縮減人手、製作簡易且不易壞的佈景，改採錄音表演，這樣長期惡性循環的結果，使得布袋戲的演出愈見粗糙，反正是演給神看，又不是演給人看，於是有一些技術不精熟的演師便認為組布袋戲班很容易，加入了野台戲競爭的行列，良莠不齊，更讓野台布袋戲雪上加霜。常見村野廟口一輛小卡車，上面搭著簡易布袋戲佈景，一、二人在其上操弄顏面多處碰凹了的布袋戲尪仔，將預先錄好的口白和配樂用擴音器放的好大好大，慵懶的隨著錄音帶舞弄木偶，即使是脫了戲也沒關係，因為戲棚前的觀眾一個也沒有，令人不勝噓唏。另外一支－電視布袋戲，以黃俊雄、黃文擇家族最為突出，將傳統布袋戲加以變革：戲偶加大，塑造更多的戲偶面像，融入攝影棚技巧，並結合商業行銷，成立布袋戲網站，設立有線電視台，拍攝錄影帶、VCD供人租看，進而採用3D動畫拍攝電影布袋戲，有強烈企圖心將布袋戲當成商品販賣，並推上國際市場。我們可以發現，布袋戲在台灣發

展迄今，已經漸漸失去了其原先所應有的社交性、藝術性、教育性和文學性，正逐步成為一種商品。

　　然而，布袋戲的產生可以說是結合文人說唱文學和民間表演藝術的一種偶戲表演的變革，布袋戲的產生是有經過文人加工改造的，這從有關布袋戲產生的傳說上可窺出端倪：

> 相傳：此戲發明於泉，約三百年前，有梁炳麟者，屢試不第，一日偕友至九鯉仙公廟卜夢。仙公執其手，題曰：功名歸掌上。夢醒，以為是科必中，欣然赴考。乃至發榜，又名落孫山，廢然而歸。偶見鄰人操縱傀儡，略有所感，自雕木偶，以手代絲弄之，更見靈活，乃藉稗史野乘，編造戲文，演於里中，以書其胸積。不料震動遐邇，爭相聘演，後遂以此為業，而致巨富，始悟仙公托夢之靈驗。❹

這個傳說很有趣，儘管地點、年代和發明者姓名都有待查證，但至少透露布袋戲草創時兩個重要因素：

一、布袋戲是所謂「梁炳麟」將懸絲傀儡改變為「以手代絲弄之」，並「自雕木偶」，才能靈活演出。

二、文人科場失意藉「稗史野乘」來編造戲文，豐富布袋戲演出的內容，才能「震動遐邇」。

❹　台灣省文獻委員會編纂：《台灣省通志》（全四十八冊）卷六〈學藝志・藝術篇〉，台北，眾文圖書公司，1980年4月再版，頁33。

前一個因素強調的是操弄的技巧，後一個因素講究的是文人編寫說唱的素養，兩者須兼容並蓄，才能相得益彰，表演才能精采、吸引觀眾。

再來看另外一個也是有關布袋戲起源的傳說：

> 閩南民間傳說，布袋戲興起於明朝，創始人是個落第的秀才。漳州民間的說法，這個落第秀才，懷才不遇，以編演諷刺劇為業，嘲諷時弊，又怕受人話柄，就製作木偶，托辭嘲諷之言出自偶人之口，免於惹禍。泉州民間的說法，這個落第秀才流落街頭說書，但又愛面子，不願拋頭露面，採用「隔簾表古」。後來，有位師父在簾前聽說書，覺得秀才的語言藝術很好，就建議他手托偶人做些表情動作更能傳神，便授予線偶的表演技藝，成了「有表演的說書」，是為掌中木偶戲的雛形。❺

這個傳說的時間「明朝」較前述的傳說「約三百年前」廣泛，地點也擴及到「閩南」，並有漳、泉不同的說法。創始人也只說是「落第秀才」，並沒有確切之姓名，但強調布袋戲的演出「語言藝術」很重要，根據這個傳說，布袋戲是起源於說書，說書人為了不要拋頭露面，才用簾幕遮起來，為了要更傳神表達說書之意境，才又加

❺ 沈繼生：〈譽滿中外的閩南掌中木偶戲〉，收錄於《泉州木偶藝術》，廈門，鷺江出版社，1986，頁56。

上木偶的演出。

　　雲林縣是台灣布袋戲的大本營，對於布袋戲的起源也有另一番說法：

> 梁炳麟是明朝時，住在泉州的人士，他是個落第秀才……夢到福、祿、壽三位神明，還有麻姑、魁星等，賜了個夢給他，說是「功名歸掌上」……但是去考又沒考上……之後他就在大街上，剛開始沒用到布袋戲偶，只是一塊布當幕遮著，人躲在布幕後頭講古……躲在後面就有點類似風月場所的女子「賣笑不賣身」的意思，雖是在講古，但不被人看到真面目。他的講古很精采，可說是造成轟動。剛好另外有個演傀儡戲的人知道他：「……這傀儡戲來找他合作……」梁炳麟表示：「傀儡戲要操弄好幾條線，太費事啦。」這樣就改成了「布袋戲」，由雙手操弄起來。❻

這個民間故事的採錄，不但提到「功名歸掌上」的夢境，也提到說書和懸絲傀儡，可以說融合了以上兩種傳說之精華。特別的是，這個故事中，將躲在布幕後頭的說書人比擬成「賣笑不賣身」的風月場所女子，倒也點出傳統觀念裡輕視優伶的一種現象。

　　由以上三個布袋戲起源的傳說來看，布袋戲原是文人發明出來

❻　胡萬川、陳益源編輯：《雲林縣閩南語故事集》（四），雲林縣文化局出版，講述者：吳萬響，2001，頁19-20。

的，它完整的演出是需要編劇和說演操弄的過程，當然，所謂編劇並非一定是得訴諸文字的劇本形式，可以是腹稿、綱要式或憑藉文人隨性信手拈來的語言素養。現在已經很難去看到當時布袋戲草創時文人所編寫下來的劇本形式，但是中國傳統的劇本編寫要屬元雜劇、明清傳奇最爲顚峰，也是保留較爲完整的，可以從這方面之資料來揣摩當時的面貌。以清傳奇孔尚任之《桃花扇》爲例，全劇共四十齣，主要之情節架構爲：

藉侯方域與李香君之悲歡離合，以演南明之興亡。❼

每一齣前都有齣名，劇本內容有角色名稱、賓白（對話）、介（動作）、曲調名、曲文（歌唱用），現舉其部分文字以證：

却却奩

……（旦怒介）官人是何說話，阮大鋮趨附權奸，廉恥喪盡；婦人女子，無不唾棄。他人攻之，官人救之，官人自處於何等也？

【沉醉東風】不思想，把話兒、輕易講。要與他、消釋災殃，要與他、消釋災殃，也堤防、旁人短長。官人之意，不過因他助俺妝奩，便要徇私廢公；哪知道這幾件釵釧衣裙，原放

❼　曾永義編注：《中國古典戲劇選注》〈明清傳奇選〉，台北，國家出版社，1988，頁864。

> 不到我香君眼裡。（拔簪脫衣介）**脫裙衫、窮不妨，布荊人、**
> **名自香。**
>
> （末）阿呀！香君氣性，忒也剛烈。（小旦）把好好東西，
> 都丟一地，可惜，可惜！（拾介）（生）好，好！這等見識，
> 我倒不如，真乃侯生畏友也。……❽

　　「卻奩」是齣名，因該齣戲內容描述名妓李香君拒絕奸臣阮大
鋮所贈送的妝奩而標之，「小旦」、「末」、「生」是角色名，「怒
介」、「拔簪脫衣介」、「拾介」等是動作描述，「沉醉東風」是
曲調名，從「不思想……」迄「名自香」是旦角唱曲的部分，唱曲
中還穿插對話和拔簪脫衣的動作。

　　這樣的古典劇本形式當然是得經過文人的創作或潤飾，通常布
袋戲的表演都由「頭手」❾一手包辦，人物的對話、故事的推演，
全由他操縱，但是一般擔任頭手的民間藝人因爲沒有足夠的知識背
景去編寫這麼細膩、完整的劇本，只能靠實際演出時的經驗累積和
觀眾反應隨時來增補或刪減情節內容。然而根據前述的傳說，既然
布袋戲剛發展時是經過文人的改革，爲何發展到最後，文學成分會
越來越被抽離？原因何在？不妨再回頭來看那三則有關布袋戲起源
的傳說，它們提到「梁炳麟」也好、「落第秀才」也罷，說他們會

❽　同註❹，頁868-869。
❾　布袋戲演師有分「頭手」、「二手」，頭手是前場主要操演者，二手是在旁幫
　　忙提木偶或操弄配角角色者。

去創造布袋戲的因緣，不外乎「屢試不第」或「懷才不遇」，即使是造成轟動後，還得如「風月場所中的女子」隔著布幕遮遮掩掩的演出，這說明文人之所以會創造出布袋戲這種民間藝術，是在不得志的時候「無心插柳柳成蔭」而來的，舊時大部分的文人都把精力放在科舉考試、求取功名上，有幾人能有那份閒情逸致去把玩布袋戲？錢南揚《戲文概論》一書中對文人在宋、元兩朝戲文裡所扮演的角色的闡述可供了解舊社會文人對演藝事業的態度，並可呼應布袋戲的創始起於文人不得志之說：

> 書會是編寫劇本的組織團體；他起源於何時，不可確知。書會中人，稱為「才人」……才人是風流跌宕而不得志於時的接近市民階層的文人。一般來說，宋、元兩朝戲文都出於書會才人之手…… 書會是業餘團體，書會中的才人都另有職業……編寫賺詞、隱詞、詞話、諸宮調等等。❿

另外，優伶的地位在中國傳統士大夫觀念下一向是被貶抑的，元代甚至禁止良家子弟學習散樂、詞話，倡優之家更不許應試。所以，當布袋戲風行後，文人反而較少參與這類民間藝術的演藝，一般的布袋戲藝師只能在布偶的操弄、後場音樂和表演的形式上下工夫。至於劇本，則有賴師傅的籠底劇本，根據口述一段一段、一齣一齣、一代一代的傳述下來。

❿　錢南揚：《戲文概論》，台北，木鐸出版社，1988，頁217-218。

　　根據陳木杉在《雲林縣布袋戲發展史暨布袋戲宗師黃海岱傳奇》〈台灣布袋戲源流〉中，從目前台灣碩果僅存的幾個掌中戲家族往前溯推其渡海來台第一代「祖師」的年代，推斷布袋戲傳入台灣的年代約在十九世紀初期至中期，正值清朝道光、咸豐年間：

> 在清道光、咸豐年間，陸陸續續有許多泉、漳及潮州的掌中戲藝人來台演出或定居下來傳徒，中南部有如鹿港「算師」、「俊師」❶師兄弟、彰化溪州的鍾五、鍾權等等。所以十九世紀中期應是閩南掌中戲技藝發展的顛峰時期，同時也是台灣掌中戲發展的最初階段。❷

　　布袋戲在台灣發展主要分為兩派：一是南管派，擅長文戲，偶師多出身泉州，主要分布在北部，以陳婆（外號貓婆）和「金泉同」的童全（外號鬍鬚全）為代表。陳婆傳許金木（亦宛然李天祿之師）、許天扶（小西園許王之父）。二是北管派，偏武戲，由漳州人所授的稱「亂彈」，由潮州人所授的稱「潮調」。前者由「圳師」傳「蘇總師」，再傳「黃馬」（五洲園黃海岱之父親），後者由鍾五（鍾五全）傳鍾秀智（新興閣鍾任祥之父）。❸

　　從這個發展脈絡來看，台灣布袋戲的發展竟然是以地方戲曲的

❶　呂理政：《布袋戲筆記》中作「黃阿圳」或「圳師」。

❷　陳木杉：《雲林縣布袋戲發展史暨布袋戲宗師黃海岱傳奇》第三章〈台灣布袋戲源流〉，台北，台灣學生書局，2000，頁26。

❸　資料參見呂理政《布袋戲筆記》附錄三〈布袋戲師承表〉，頁197。

差異及後場音樂來區分派別，並不是以木偶表演型態、操弄技巧或劇本特色來作區分之標準，足見布袋戲在發展的過程中，劇本逐漸喪失其地位，甚至沒有劇本。鄭慧翎在《台灣布袋戲劇本研究》中就引述許多台灣老藝師的說法，來證明布袋戲劇本傳習的窘境：

> 中國地方戲曲最初根本沒有劇本。在教育不普及的舊社會裡，技藝的傳習不易由書面進行，黃順仁先生談起當初師父因不識字，教戲全憑「口傳心授」，「教一句講一句，演出時多一句少一句都不行」。許王先生也表示跟父親學戲時，就是「一句一句學如何擎、如何演」，沒有所謂的劇本，一切劇情全部記在腦中，當然更不會有編劇的訓練。❶

　　一生都浸淫在布袋戲領域裡的黃俊雄直截了當的點出台灣布袋戲劇本沒有地位，並提到「講戲」的傳藝模式：

> 演布袋戲的人能夠自己編的沒幾人，這樣講是較過份，但事實就是這樣……布袋戲劇本在以前沒什麼地位，較早沒劇本，因為那時做戲仔主演大部分不識字，就請一個師父來講戲，像我爸爸❶會曉寫的沒幾個，大部分也是寫大綱而已。

❶　鄭慧翎：《台灣布袋戲劇本研究》，中央大學中文研究所碩士論文，1991，頁65。

❶　指黃海岱。

> 攏用頭殼硬記，講講咧，晚上馬上去做，都沒有用手寫，歌
> 仔戲也是這樣。晚餐吃飽以後，就「來喔！」喝喝咧，叫叫、
> 圍圍、坐坐咧，老師就開始講，聽聽咧，晚上隨去做，做戲
> 的人都很聰明，用頭殼硬記。❶

這樣一來，布袋戲劇本的式微，使得布袋戲逐漸脫離文學的味道，那個原創的布袋戲面貌也遭到變形。

黃俊雄也指出黃海岱是眾多布袋戲藝師中會編寫劇本的異數，黃海岱及其布袋戲劇本正是本文所要探討的重心。

近來對台灣布袋戲的研究、探討的文獻頗多，深入研究的專書、論文陸續出現，有重在歷史源流的考究，如陳木杉《雲林縣布袋戲發展史暨布袋戲宗師黃海岱傳奇》等。有著重在表演形式的分析與演變，如呂理政《布袋戲筆記》、傅建益《台灣野台布袋戲現貌》等。也有著重在派別與師承的探源，如前述陳木杉《雲林縣布袋戲發展史暨布袋戲宗師黃海岱傳奇》、徐志成《「五洲派」對台灣布袋戲的影響》（台灣大學中文研究所碩士論文，1999年）等。不然就是布袋戲的文化價值研究，如林文懿《時空遞邅中的布袋戲文化》等（輔仁大學大眾傳播學研究所碩士論文，2001年）。真正將其特有的文學藝術成分－劇本抽離出來研究的並不多，有鄭慧翎《台灣布袋戲劇本研究》（中央大學中文研究所碩士論文，1991年）。

❶ 訪問黃俊雄錄音帶，2001年8月17日14：00-16：00，訪問及紀錄：張溪南。原音記錄參閱附錄一。

　　布袋戲的沒落或變形，雖然原因很多：社會型態改變、民眾價值觀取向、藝師凋零、娛樂文化變遷……等等，但筆者認爲缺乏文人參與是一項重大的關鍵，所以回過頭來探討布袋戲的文學性－劇本，對於布袋戲的重新認識或發展方向，或許有一番助益。

　　放眼台灣布袋戲界，能夠在劇本上下工夫的寥寥可數，黃海岱老先生因有漢學基礎，早年就曾未雨綢繆將其演出過的劇本抄錄下來，鄭慧翎在一九九一年的論文中曾提到這些劇本找不到了❶。就在鄭發表論文的同一年底，筆者於台南縣白河國小成立傳統布袋戲團，特別遠赴雲林崙背敦聘黃海岱老先生擔任前場指導老師，又聘嘉義翁正吉先生擔任後場指導，雖然維持近兩年光景，但期間深受薰陶，對傳統布袋戲有更深一層的了解，也因此和「紅岱伯」❶建立亦師亦友的情誼。二〇〇〇年底，我去虎尾拜訪他，他已一百零一歲高齡，又染了感冒身體微恙，其子俊雄和逢時接來照顧，仍蒙他抱病接待，我向他表明我的碩士論文想研究布袋戲劇本，他轉身進臥室，將枕邊打包好的布袋戲劇本數冊交與我，我信手翻閱，見都是親筆手稿，紙張因年代久遠而泛黃，其中又有三冊是用毛筆寫成，有一冊更因浸濕而模糊，我不禁又驚又喜，眼前這位曾獲頒無

❶　同註❶，第二章第三節〈布袋戲的編劇與演出〉：「劇壇耆宿黃海岱老先生雖有漢文基礎，以前學戲時卻從沒想過要寫下來，很多戲因太久沒演就忘了，所以從十多年前開始抄錄劇情大綱，一來備忘，二來也可供孫輩演出；而『古早的戲很少寫下來』，曾詳細寫出《十才子》，可是『書有幾十箱，搬回去古厝，現在也找不到了。』」，頁65。

❶　布袋戲界對黃海岱的暱稱。

數獎項的布袋戲大師，似乎有其未竟的心願，掂著這些劇本，頓時，我的心也為之沉重。

這些劇本並不見於鄭慧翎《台灣布袋戲劇本研究》中，顯然這些就是鄭慧翎在論文中所云「找不到的那些劇本」。又到底這些劇本是寫於《台灣布袋戲劇本研究》之前抑之後，筆者曾向黃老先生查證，經其明言是寫於之前，乃早年應徒弟們索求而寫。也因為徒弟們的大量索求，原本「數箱」的手稿劇本僅剩下數冊。果真如此，這些劇本很顯然是布袋戲劇本的遺珠。

好好去拜讀並整理「紅岱伯」所贈之布袋戲劇本手稿，從中發現或尋繹出一些論點，是我寫本文的動機，也是對「紅岱伯」一個起碼的交代。

第二節 研究內容與方法

中國戲劇經過元、明、清三朝的發展有了相當的規模，對於戲劇的理論也有一些基礎，明代朱權《太和正音譜·雜劇十二科》首先引關漢卿的話提出劇本的重要：

> 關漢卿曰：「非是他當行，本是我家生活，他不過為奴隸之役，供笑獻勤，以奉我輩耳。子弟所扮，是我一家風月。」

　　雖是戲言，亦合乎理，故取之。⑲

　　關漢卿認爲演員只不過是劇作家的奴隸，劇作家根據他的素養創造劇本，演員在舞台上所演出的無非是要詮釋劇本的「風月」罷了。

　　李漁在《閑情偶寄》〈選劇第一〉中說的更貼切：

　　詞曲佳而搬演不得其人，歌童好而教率不得其法，皆是暴殄天物。此等罪過，與裂繒毀璧等也。⑳

李漁強調一齣戲想要登場成功，劇本（詞曲）和演員（歌童）兩者都得兼備，有好劇本也得有好演員配合，兩者搭配得宜，戲自然就能演得好，如果顧此失彼，有好劇本卻沒有找好演員演出，或有好演員卻沒有好劇本供他發揮，這樣無異「暴殄天物」，是一種罪過。

　　布袋戲也是中國戲劇發展脈絡的一支，演員的定義更廣泛了，泛指操弄木偶的演師和後場樂師，也就是說一齣布袋戲要能成功演出，除了要有優秀的演師、樂師外，好劇本也是必備的條件。但是傳統布袋戲劇本因爲缺乏文人的參與，其創作和傳藝一直是粗陋的，黃俊雄表示早期內台演出興盛時代，有許多布袋戲團都曾請人

⑲　〔明〕朱權：《太和正音譜》〈雜劇十二科〉，台北，學海出版社，1991，頁36-37。

⑳　〔清〕李漁：《李漁全集》第三卷《閑情偶寄》〈選劇第一〉，浙江古籍出版社，1987，頁66。

編寫過劇本：

> 假使有在戲台做的，較出名的，都有請人編劇。以前的編劇
> 像陳明華，做「保鑣」❷那個，就曾編過布袋戲劇本，常常編
> 給南部一個叫張清國的人演，吳天來是編給我師弟鄭一雄，
> 也有編給鍾任壁，編給好幾團，也有編給小西園、李天祿。
> 吳天來是台北第九水門那裡的人，編劇編二、三十年囉。❷

也有一些布袋戲團將劇本視作傳家寶，是營生的保障，不肯隨便透
露予人，以致劇作因年久記憶力減退而失傳：

> 有些不識字的老師記在腦海裡的戲碼，因視作家傳秘方、活
> 生技巧，生怕被人偷偷學取，通常不願透露；後來年紀漸大、
> 擔心失傳，反倒有人曾求黃順仁先生為之記錄，可惜許久未
> 曾搬演，一些情節、對話已記不完全。❷

也因為這樣，要找到完整的布袋戲劇本來作形式或內容的探討是有
些困難。有鑑於此，近年來政府機關對布袋戲劇本這種傳統文化資
產的保存態度積極，教育部於一九九五年整理並出版《布袋戲－李

❷ 早期電視連戲劇劇名。

❷ 同註❶。

❷ 同註❶，頁65。

天祿藝師口述劇本集》一～十冊❷，國立傳統藝術中心也有《布袋戲【五洲園】黃海岱技藝保存案》❷，分三個年度錄製了黃海岱共十五齣布袋戲經典劇，並根據其演出的錄音、錄像，整理出演出本的劇本。前述兩項保存案雖然都只是間接性劇本（口述、演出本），但對布袋戲劇本的研究已有相當之貢獻。

　　茲將傳統布袋戲劇本展現的形式約略分成人物（腳色）、本事（故事大綱）、四連白（四唸白）、對句（詩）、對話與動作、後場音樂等六部分來作說明：

❷　教育部出版：《布袋戲-李天祿藝師口述劇本集》一～十冊，林保堯主編，國立藝術學院傳統藝術中心策劃編輯，共收錄李天祿口述布袋戲劇本四十五部：《掛印封金》、《過五關》、《過五關·古城會》、《取冀州》、《失徐州》、《白馬坡》、《南陽關》、《蜈蚣嶺》、《喜雀告狀》、《天褒樓》、《蝴蝶盃》、《風波停》、《四幅錦裙記》、《金印記》、《劉西彬回番書》、《晉陽宮》、《魏徵斬龍王》、《薛仁貴征東之鳳凰山救駕》、《薛仁貴征東之藏軍山》、《薛仁貴征東之秦懷玉殺四門》、《薛仁貴征東》、《龍門陣》、《烏袍記》、《乾隆遊山東》、《湯伐夏》、《豬八戒招親》、《火雲洞》、《大鬧天宮》、《寶塔記》、《連窰村》、《紅泥關》、《白馬寺》、《番狀元》、《小八義》、《年羹窰》、《唐朝儀》、《道光斬子》、《乾隆遊西湖》、《精忠報國》、《羅定良》、《鐵公案》、《小紅袍》、《金魁生》、《養閒堂》、《假按君》，1995。

❷　國立傳統藝術中心籌備處：《布袋戲【五洲園】黃海岱技藝保存案》，計劃主持人：曾永義，共收錄黃海岱布袋戲演出本十五部：《西遊記》、《金台傳》、《倒銅旗》、《包公案》、《濟公案》、《二才子》、《史艷文》、《施公案》、《大唐演義》、《天官賜福》、《五美六俠》、《孤星劍》、《武童劍俠》、《大唐五虎將》、《荒山劍俠》，1998-1999。

一、人物（腳色）

　　一般布袋戲腳色分配約可分爲下列幾類❷❻：

生：童生、小生、老生（鬚文、武鬚文、髫文、桃文、斜目、殘文）、末（白面春公、紅面春公）、黑闊、白闊。

旦：童旦、頭腳旦（梅藍芳旦、齊眉旦、戰旦、嫻旦、女扮）、中年旦（開面旦、圓眉旦、毒旦）、老旦（家老、殘旦、白毛旦）、下腳旦（闊嘴旦、粗腳旦、大頭旦、憨童旦）。

笑（丑）：小笑、笑生、三花笑、紅鬚笑、長鬚笑生。

花面：黑花仔、紅花仔、小花、青花仔、開口大花、紅關、紅猴、奸頭、北仔頭、頂手花面。

下七腳：缺嘴、憨童、黑賊仔、人像、殺手頭、臭頭、大頭仔。

　　現以黃海岱演出本《大唐五虎將》中的登場人物表❷❼爲例：

人物	腳色
李林甫	老奸（花面）
孫玉操	頂手花面
郭子儀	小生
武　紅	頂手花面
耶律秦	花面

❷❻　以下腳色分類參見呂理政《布袋戲筆記》第三章〈戲曲與表演技術〉。

❷❼　同註❷❺，《大唐五虎將》演出本之「人物表」。

楊梁玉	小花
唐飛虎	頂手黑虎（黑花仔）
洪　亮	紅虎（花面）
游　亮	小花
林　沖	小生
楊國忠	老奸（花面）
李　白	老生
安祿山	小生
諸葛英	小生
歌舒翰	公末

二、本事（故事大綱）

　　有些漢學基礎不錯的布袋戲老藝師會自己記下本事或大綱，以供演出時參考或用以備忘，「如許王有一整冊筆記，每頁只標明戲名、劇中人物名字，使用的戲偶腳色，以備需要時查閱。黃順仁固寫過詳細劇本，但大多只是大綱。」㉘黃海岱寫下不少布袋戲大綱，可惜因多被徒弟徒孫索求而散佚。呂理政在《布袋戲筆記》書後附錄八載有口述之布袋戲本事二則：許王《劉儀賓回番書本事》和李天祿《珍珠寶塔本事》。

㉘　同註⑭，頁65。

三、四連白（四唸白）

傳統布袋戲人物出場時，都有適合其身分的「四連白」，或稱「四唸白」、「四聯白」，猶如傳統戲曲中的「定場詩」，隨著後場北管節奏，道出身分及胸懷，「主要作用在於說明角色的身分、處境、技能、事業或企圖，讓觀眾能迅速認識此一角色，了解劇情的大概輪廓。」㉙不同的角色有不同的四連白，舉例如下：

文　　官：本官自幼讀書年，烏紗頂上有青天；
　　　　　有人犯罪來見我，只要王法不要錢。㉚

史　艷　文：乾坤一定不修功，掛卜將來絕對空；
　　　　　慶額連思兼嘆息，都然命運不亨通。㉛

狀　　元：讀盡五湖三島賦，吟成四海九州詩；
　　　　　月中丹桂連根拔，不許他人折半枝。㉜

草包醫生：行醫有斟酌，下藥依本草；
　　　　　死的醫不活，活的醫死了。㉝

曹　　操：官取極職立三泰，君臣謀略蓋世才；

㉙　傳建益：《台灣野台布袋戲現貌》，台北，國立傳統藝術中心籌備處，2000，頁70。

㉚　黃海岱詩句及四唸白集冊手稿。

㉛　黃海岱布袋戲手稿《忠勇孝義傳-雲洲大儒俠》第一場〈史艷文登場〉，頁1。

㉜　同註❶，附錄六〈布袋戲的引白和四連白〉，頁228。

㉝　同註㉜，頁230。

我本無心求富貴，豈知榮華隨後來。㉞

四、對句（詩）

在傳統布袋戲的演出中，常見有膾炙人口的對詩或對句，對仗文雅工整的顯現劇中人物學問品德之高超；對出穢語淫辭的便知是草包惡霸。有時對句之妙令人咋舌嘆賞，有時對出之詩句卻令人噴飯，演出時製造出詼諧、戲謔、逗學的效果，有助於提昇劇情之文學性和趣味性。而對句（詩）有些是老藝師們自創，或師承而來，有些是摘錄自古典小說、彈詞、戲文等。舉例如下：

主考、舉子對：

　主　考：父狀元子狀元父子狀元錦上添花花上錦
　舉　子：兄進士弟進士兄弟進士人中豪傑傑忠良㉟

皇上殿考謝紅豆：

　皇　上：寸言立身之為謝，謝神童真以寸言驚宇宙。
　謝紅豆：日月合璧而為明，明天子可比日月照乾坤。㊱

㉞　同註㉔，第一冊《掛印封金》劇本，頁19。
㉟　同註㉚。

柳光輝（奸臣）與劉儀賓（忠良）對：

　　柳光輝：北斗七星，水底連天十四點。
　　劉儀賓：南方孤雁，月中帶影一雙飛。❸❼

柳光輝（奸臣）與史貴（草包舉子）對：

　　柳光輝：紅花不香，香花不紅，庭上牡丹花，又紅兼又香。
　　史　貴：響屁不臭，臭屁不響，六月蕃薯屁，又響兼又臭。❸❽

五、對話與動作

　　傳統布袋戲劇本中的對話與動作類似古典戲曲作品中的「賓白」和「介」，劇情的輪廓需要對話來勾勒牽引，動作的描述才能將劇中人物的表情和肢體語言傳達出來。對話編寫的好壞影響戲劇效果至鉅，所以明朝沈際飛曾引袁宏道的話說：「凡傳奇，詞是肉，介

❸❻　參見黃海岱口述布袋戲劇本《史艷文》，在古典章回小說清朝夏敬渠所著《野叟曝言》中也有此詩對，只是「日月合璧而爲明，明天子可比日月照乾坤。」此句小說中寫爲：「日月合璧而爲明，明天子常懸日月照乾坤」。《野叟曝言》上，第三十五回，台北，世界書局，頁270。

❸❼　同註❶，附錄八〈南管名戲本事二則〉，頁235。

❸❽　同註❸❼。

是筋骨，白、諢是顏色」，這是用繪畫的要素來比喻對話（白、諢）和動作（介）的重要。所以對話的編寫看似簡單，其實要達到「雅俗同歡、智愚共賞」的境地，其難度頗高，現代編劇訓練，大略要求對話的原則有四：（一）、要自然合理：口語化、生活化。（二）、要有作用：要表達情意、能推動劇情、刻劃個性、闡釋主題等。（三）、要顧及觀眾：保持觀眾的興趣、吊觀眾胃口。（四）、要避免粗俗：文學作品應避免低俗下流。❸

　　現舉黃海岱布袋戲手稿劇本《忠勇孝義傳—雲洲❹大儒俠》中一段對話為例來作說明：史艷文帶徒弟邵亮來到關王廟前，看到野奸僧石頭陀在廟口「乎人打趁錢」❹，史艷文和石頭陀之對話如下：

　艷　文：師傅，我非是來動武，來勸化聖僧，食菜慈悲，乎
　　　　　人打趁錢非是受戒待度❹，靖修為妙，傷人你亦有
　　　　　罪，乎人傷著不利。
　鐵頭陀：世主你有帶金錢來可以經驗，無錢走開，甭囉唆！
　艷　文：聖僧，有什麼條件？
　鐵頭陀：打倒本頭陀，羅文鳥一隻相送，不能打倒，罰銀五
　　　　　十兩。

❸　以上對話之原則，參看姜龍昭：《戲劇編寫概要》書中第二章〈劇本構成的要素〉，台北，五南圖書出版公司，1991年4月三版，頁79-90。
❹　手稿寫為「洲」，應為「州」之筆誤。
❹　台語，意思為讓人打三拳，將之打倒者有賞金，若三拳打不倒者要罰銀。
❹　「待度」應為「態度」。

艷　文：聖僧你立住，我一拳無將你打倒非是英雄。

鐵頭僧：慢且，五十兩銀先交集即出手。

邵　亮：五十兩在此，師傅下手。

（史艷文施展純陽手打去，鐵頭陀現死，觀眾哈哈大笑）**❸**

從這段精采的對話和動作描述中，不難發現黃海岱這位布袋戲耆宿編寫對話之高明，從史艷文的對話中可以看出史艷文勸化的慈悲心，無奈鐵頭陀頑石不點頭，執意要打，最後被打死。其中鐵頭陀要史艷文交錢後才能打，也可見出黃海岱編寫對話時細膩和詼諧之處，打拳的獎品「羅文鳥」又將牽引出「叢林寺」救出史艷文的緊湊劇情。「史艷文施展純陽手打去」以下是動作描述，這個片段的對話和動作敘述結構相當完整。

六、後場音樂

傳統布袋戲的演出一般分成前場、後場，前場由「頭手」、「二手」負責操演，所謂「十指演文武」、「十指能操百萬兵」，指的就是前場藝師的的技藝。後場負責演奏樂器，有時兼唱曲，稱為「先生」。以北管戲為例，後場約有四人：

一人打鼓，負責的樂器有班鼓（單皮鼓）、扁鼓、拍板、叩

❸　同註**❸**，第三場〈關王廟野奸僧石頭陀〉，頁2。

仔板（卜魚）、堂鼓，鼓手是後場指揮，需時時注意頭手的動作和手勢，以班鼓指揮後場搭配頭手演出，由於他在後場居領導地位，也稱為「頭手鼓」；一人打鑼，負責的樂器有大鑼（文鑼）、中鑼（武鑼）、小鑼（滴鑼）、小鈸；絃吹兩人，負責樂器有嗩吶、吊鬼仔（京胡）、殼仔絃（提絃）、二胡、月琴。**❹❹**

演出時，前後場的搭配演出很重要，所以有「三分前場，七分後場」的俗諺流傳。

後場音樂表現在劇本上，通常鑼鼓用「開堂」、「火炮」、「滿台」、「三通」來標註，絃吹用「吹場」帶過，有時還寫出曲調名稱如「一枝香」、「玉芙蓉」等。鑼鼓如果要標註詳細，一般按節奏加以擬音，如讀書人出場：

閉門埋讀古聖賢，夕陽餘光照窗邊；
祈望　獨連礦　才學能實現，咯獨礦叱叱礦　金榜題名　獨獨哽礦　伴君前　咯叨叨叨礦叨叱叨礦**❹❺**

在這個四連白中，後半段即註明有鑼鼓的節奏，「獨」是班鼓的擬音，「礦」是大鑼的擬音，扁鼓用「咯」擬音，「叨」是鈸，「叱」

❹❹　同註**❶**，頁42。
❹❺　嘉義市興安國小布袋戲教學劇本《玉蜻蜓》第一場。

是鈔。

　　至於絃音的旋律，如要詳細註明，則按舊式記譜法來記，茲將舊式記譜法和現代五線譜的記音列表對照如下：

舊式記譜法		上	ㄨ	工	允	六	五	乙	仩	伬	仜
現代五線譜記音法	唱名	ㄉ ㄛ	ㄖ ㄟ	ㄇ ㄧ	ㄈ ㄚ	ㄙ ㄛ	ㄌ ㄚ	ㄒ ㄧ	ㄉ ㄛ	ㄖ ㄟ	ㄇ ㄧ
	學名	C	D	E	F	G	A	B	C	D	E
備註									高八度		

有關加註音符的劇本寫法如下圖：

嘉義安樂布袋戲團「醉仙封王」北管樂譜

　　在呂理政的《布袋戲筆記》一書中，將台灣近代各園、閣、團等派別所演出的布袋戲戲目作一歸類整理，分成七大類：籠底戲目、北管戲目與平劇戲目、歷史戲目、劍俠戲、中日戰爭期間的日本戲目、國民政府的政令宣傳戲目、電視布袋戲目。❹雖然共有五百七十四個戲目，但大都沒有完整劇本。一九九一年鄭慧翎《台灣布袋戲劇本研究》中，「得集劇本五十七本，去其漫亂不可辨識者，都為四十一本」❹，這四十一本劇本又扣掉重複及只有人物表的，只剩三十四部❹。直到一九九五年教育部整理完成《布袋戲－李天祿藝師口述劇本集》一～十冊並出版，一九九九年國立傳統藝術中心也完成《布袋戲【五洲園】黃海岱技藝保存案》的演出劇本保存，才算有了系統而完整的布袋戲藝師的劇本留存。

❹　同註❶，附錄四〈布袋戲的演出戲目〉，頁201-208。

❹　同註❹，頁8。

❹　鄭慧翎在《台灣布袋戲劇本研究》中收集到的四十一部布袋戲劇本：
黃海岱先生編寫：《二才子》、《翠花緣》、《金台傳》（包括再續、「第八續」兩本）、《月唐演義》
小西園：《三國因》、《暴政必亡》、《劍海恩仇錄》
亦宛然：《伍員過昭關》、《取長沙》、《黃鶴樓》、《蘆花蕩》、《寶蓮燈》、《南陽關》、《風刀琴劍鈴》、《大俠追雲客》（人物表）、《四傑傳》（人物表）
新宛然：《古本全書》（只有人物表）
正五洲第三園陳信義：《西漢演義》、《乾坤印》、《隋唐演義續篇》、《血染大西方》上下集、《儒俠小顏回》、《勝孔子開殺戒》、《萬教元祖》、《苦命兒聖血渡師記》、《旋風兒賣命記》、《小顏回》、《東南戰谷峰》（人物表）
黃順仁：《封神榜》、《列國誌》、《鋒劍春秋》、《月唐演義·五虎戰青龍》、《羅通掃北》、《七寶樓》、《大清後三國全傳》、《錢線橋》、《雙鳳山》、《華山女俠大破日月陰陽樓》、《三劍客血戰蝴蝶兒》、《三雄二俠女大破鐵器連環陣》、《劍神傳》、《平陽樓》

　　這些洋洋灑灑的劇目和劇本，範圍廣闊，不但收集不易，且各門派師承各異，牽扯層面廣泛而複雜，非我能力所能及。且其或殘缺，或已有論著、整理保存，本文便不再涉及，僅就黃海岱所贈親筆手稿劇本《五虎戰青龍》、《忠勇孝義傳－雲洲大儒俠》、《鯤島逸史》、《秘道遺書》、《三門街》作分析探討，另外爲擴展研究子題，將國立傳統藝術中心所整理的黃海岱演出本《大唐五虎將》、《史艷文》及西田社於一九九一年編印的《五洲園－黃海岱》中所附之劇本「雲州大儒俠－史艷文」一併納入研究範疇，除了在第二章將黃海岱的布袋戲生涯和主要之手稿劇本作簡要介紹外，將分成四個子題來作研究方向：

　　一、有關古典小說中唐代郭子儀的故事在黃海岱劇本中的來龍去脈。

　　二、有關改編自清代小說《野叟曝言》的史艷文故事的源流和歷經黃海岱、黃俊雄父子的改編，其過程、內容和角色形塑問題之探討。

　　三、黃海岱如何改編台灣歷史小說和劍俠、武俠小說成爲其布袋戲劇本。

　　四、黃海岱布袋戲劇本的主題與意識。

這四個子題就各自發展成一章，分別爲第三、四、五、六章，再加上結論，共有七章。而黃海岱的手稿劇本的故事和情節，大多有所依據，有從古典歷史章回小說、明清炫才、俠義小說，也有從台灣歷史小說、現代武俠小說中脫胎而出。於是筆者必須設法找到與這些劇本相關的典籍或小說，一本一本去查閱，理出改編過程中思想

內容、情節結構、語言技巧等之異同。最後的總結，希望能由這些
手稿劇本的發現，爲黃海岱老先生的布袋戲地位重新定位。

第二章 黃海岱的布袋戲生涯及其布袋戲劇本

第一節 前 言

　　黃海岱生於一九〇一年，出生地是雲林縣西螺鎮埔心庄，長於布袋戲世家，自幼受布袋戲前後場技藝之薰陶，為他往後的布袋戲生涯打下基礎。雖然黃海岱出生後就在日本人的統治下成長，但其父黃馬在他十一歲時毅然將其送到二崙庄詹厝崙仔的「暗學仔」學漢文，雖然只是短短幾年的學習，不但奠定了黃海岱不錯的漢學基礎，培養出自修閱讀的習慣，提昇文學造詣，為他後來在開創布袋戲戲路上帶來莫大之助益；同時也在黃海岱心田上播下抗日的民族意識種子。十五歲起，黃海岱才算正式在其父親的布袋戲團學藝，後來又輾轉到溪口何成海的「何玉軒」和大湖蔡添枝的「永春園」等戲班當學徒，練就精熟的前場技藝。二十四歲又到西螺「錦成齋」曲館，拜王滿源為師，學習北管福路戲曲，有了深厚的戲曲基礎。三十歲時接掌其父親的「錦梨園」，不久改團名為「五洲園」，正

式揭開黃海岱布袋戲王國的序幕。如今，「五洲園」第二代弟子黃俊卿、黃俊雄、鄭一雄在六○至八○年代各領風騷，尤其黃俊雄電視布袋戲更是歷久不衰。「五洲園」第三代弟子黃強華、黃文擇的霹靂電視布袋戲和「聖石傳說」電影布袋戲，黃文耀的天宇布袋戲，黃立綱的金光十八龍系列，至今仍風靡台灣。

　　黃海岱不僅極力在布袋戲的演出上力求盡善盡美，且傑出的門徒眾多，深深影響著台灣布袋戲，「五洲園」戲棚上的那副對聯：「一聲呼出喜怒哀樂，十指搖動古今事由」，不就是他一生最好的寫照。

第二節　黃海岱的布袋戲生涯

　　二○○一年十二月二十一日，雲林縣政府舉辦的國際偶戲節隆重揭幕，揭幕儀式特別聘請已超越一百歲高齡的黃海岱主持，由他打開戲台布景中門，在寒風中，他凜凜步出，台灣布袋戲悠悠漫長的歷史，就在他的步履間緩緩前進，生生不息，綿綿薪傳下來。雲林縣政府特別頒發終身奉獻獎給他，推崇他對台灣傳統布袋戲的貢獻。黃海岱和台灣布袋戲幾乎是無法分開的兩個名詞，茲將黃海岱的布袋戲生涯分成下列六個階段作說明：

一、出生布袋戲世家

　　黃海岱的五洲園布袋戲團源於「圳師」，「圳師」是早期由大陸來台的布袋戲師父，成名於鹿港一帶，由於年代久遠，有關其詳細生平和資料都不完整，相關文獻或寫爲「俊師」，西田社《五洲園—黃海岱》一書中「黃海岱五洲園師承與傳承表」及陳木杉《雲林縣布袋戲發展史暨布袋戲宗師黃海岱傳奇》中都寫爲「施阿圳」、「鹿阿圳」，呂理政《布袋戲筆記》、徐志成《「五洲派」對台灣布袋戲的影響》論文中寫爲「黃阿圳」、「鹿阿圳」，說他「來自泉州」、「屬於南管戲的『白字仔』布袋戲」❶。關於前輩們的這段師承和歷史，黃海岱曾經這麼說：

　　　　布袋戲的開基祖是明朝的秀才梁炳麟，梁祖師傳給二位徒弟，一位是金狗，一位市銀豬。再傳給第三代的算師和述師。後來西螺有一位拳頭師去跟唐山來的老師傅學了這把演布袋戲的功夫，這位台灣輩的戲祖也就是我父親的恩師，我們均稱他為蘇祖。❷

　　「圳師」傳藝給「錦春園」的蘇總，當時北管亂彈戲曲逐漸在台灣流行起來，蘇總鑑於此，開始改採北管福路後場來配戲，演出內容甚至也有改編自北管亂彈戲，算是五洲園派對台灣布袋戲所做

❶　徐志成：《「五洲派」對台灣布袋戲的影響》，台北，台灣大學中文系碩士論文，1999年6月，頁42。

❷　蘇振明、洪樹旺：〈木頭人淚下-訪黃海岱談日據時代的布袋戲〉，收錄在謝錫德：《五洲園-黃海岱》，頁56。

的第一次變革。

一八六三年，黃海岱的父親黃馬生於雲林土庫鎮的馬公厝瓦厝，十五歲左右，拜在蘇總門下學習布袋戲掌藝，由於當時北管亂彈戲流行，所以黃馬另外也在西螺亂彈子弟班「錦成齋」研習北管福路戲曲❸。黃馬人稱「馬師」，因爲有口吃，也有稱「大舌馬」者。

> 黃馬有口吃，鄉人皆稱「大舌馬」，但是上台演戲卻口白流
> 利，唱曲也順暢無礙。❹

黃馬在二十歲左右學成出師，總師以黃馬所學最多，便將手創的戲班「錦梨園」❺傳給他，自己改行開武術館。這時西螺另一布袋戲流派--潮調布袋戲也由鍾五傳至鍾秀智，黃馬和鍾秀智兩人常在西螺一帶對戲絞棚，轟動一時。那時布袋戲的演出，相當簡陋，黃海岱曾回憶他父親搬演的情形：

> 在我父親－黃馬演戲的年代，戲台矮小得只能坐在煤油燈下
> 演手上只要有二十來個木偶，就可以又說又唱地演了一個下

❸ 資料參見：呂理政《布袋戲筆記》附錄二〈台灣布袋戲編年事記〉，台北，台灣風物雜誌社，頁173。

❹ 同註❸，第三章〈史事記略〉，頁91。

❺ 也有稱「錦春園」。

午……❻

這時布袋戲接戲演出並不繁盛，又無家產，生活困苦，於是於二十七歲入贅西螺埔心程家，妻程扁。無戲約時便作農耘耕；有戲約時，遠征雲嘉南一帶各鄉鎮討生活。這時期的「錦梨園」雖然還沒揚名大江南北，但在地方上仍小有名氣。

　　一九〇一年元月二日❼，黃馬三十八歲，黃海岱誕生於雲林縣西螺鎮的埔心庄❽，當時爲日治時代明治三十四年。一九〇一至一九一一年之間，是台灣布袋戲發展的一個轉捩點，因爲在這十年間，日後執台灣布袋戲牛耳的大師級人物紛紛誕生：一九〇一年「哈哈笑」的王炎誕生於新莊，一九〇六年布袋戲雕刻名師徐折森誕生於彰化，一九一〇年「亦宛然」的李天祿誕生於台北大稻埕，一九一一年「玉泉閣」的黃添泉誕生於台南關廟❾。黃海岱生逢其時，冥冥中註定他與台灣布袋戲之間密不可分的因緣。

二、年少時的歷練

❻　謝錫德：《五洲園-黃海岱》〈五洲遍台灣-布袋戲通天教主〉，台北，西田社布袋戲基金會，1991年8月，頁2。

❼　關於黃海岱的生日有三種説法：一、國曆元月二日。二、農曆元月二日（呂理政《布袋戲筆記》）。三、農曆十二月二十五日（陳木杉《雲林縣布袋戲發展史暨布袋戲宗師黃海岱傳奇》），經筆者向其子黃逢時查證，身分證註記的是國曆元月二日。

❽　雲林縣西螺鎮埔心庄在日治時代行政區爲嘉義廳西螺堡埔心庄。

❾　資料參見：呂理政《布袋戲筆記》附錄二〈台灣布袋戲編年事記〉，同註❸。

　　黃海岱有個一弟弟叫程晟（從母性），性情較剛烈，兄弟倆人從小就看著他父親演戲，經常有模有樣的學著舞弄木偶。在他印象中最深刻的是民國初年時，有一位唐山來的「苟利子」演師，在西螺六合酒廠的表演：

> 這個「苟利子」演師，在一個三尺多寬×五尺多高的戲棚子上，用幾個醜陋的小苟利子（約二吋高，面黑、衣黑、散髮）表演，一個人操作單絃、響盞和嘴琴等樂器配合，劇情簡單。但是，那位表演師傅拉奏的單絃，不但能彈出鑼鼓點，也能奏出跳加官的加官點，嘴上的嘴琴更能吹出唱白和唸白。❿

這種集拉、唱、說技藝於一身的偶戲演出給黃海岱很大的啓示，他認爲唯有這樣的演出才能呈現眞功夫，也才能吸引觀眾。黃馬原沒有要黃海岱兄弟繼承衣缽以布袋戲維生，但是迫於環境，最後還是走上布袋戲的路。但是兄弟因性情互異，所走的戲路也不相同，黃海岱傾向劇情的求變、人物內在性格的刻劃，程晟偏外在的武打動作的變化，各擅勝場。

　　在還沒學漢學之前，黃馬就曾帶著兩個小兒子到西螺「錦成齋」學北管，「初拜蔡客爲師」⓫。黃海岱一直到十一歲才進入二崙庄

❿　同註❻，頁2。

⓫　吳佩：〈一家四代扛一口布袋──黃海岱布袋戲家族〉上，《表演藝術》期刊第五十二期，1997，頁76。

詹厝崙仔的「暗學仔」向漢學老師詹火烈學漢文。當時日本人強力推展「皇民化」運動，強迫台灣民眾學習其所謂的「國語」（即日語），為了挽救漢文和母語文化，台灣新文化運動便如火如荼展開，那時遍佈地方的書房所主導的漢學教育，便擔負起重責大任，「儘管形式上是文言文，卻由於是漢文，以台語文的形式教習，因而也在鼓吹之列。」⓬，而這種漢學教育為躲避日本人的騷擾，多在晚間教習，故稱「暗學仔」。三年的努力學習，為黃海岱奠下不錯的漢學基礎。後來當時當地發生大地震，上「暗學仔」的地點嚴重受創，才又回埔心老家的向「溫厚仙」學習半年。他尤其喜歡閱讀中國古典章回小說，舉凡《小五義》、《東周列國志》、《隋唐演義》、《三國演義》……等，這些古典小說便成為他日後編寫布袋戲劇本時重要的參考素材。當時漢學的書寫工具是毛筆，以致黃海岱能寫一手工整秀麗的書法，日後許多劇本手稿也是他用毛筆留下的真跡。

　　十五歲時，黃海岱正式在父親的「錦梨齋」當二手學徒，實地操演布袋戲，「讓他初嘗布袋戲生涯的漂泊無定、餐風露宿」⓭的滋味。三年藝成出師，以「秦叔寶取五關」「作為首演開口劇目，而開始在雲、嘉、南一帶戲界打天下」⓮。後來幾年，黃海岱輾轉到溪口何成海的「何玉軒」和大湖蔡添枝的「永春園」等戲班當學徒，深深感受到寄人籬下的困苦。黃馬共有四個弟子：黃海岱、程

⓬　江寶釵：《台灣古典詩面面觀》第二章，台北，巨流圖書公司，1999，頁57。
⓭　同註⓺，頁3。
⓮　同註⓺，頁3。

晟、呂達、林和順，以黃海岱稟賦最高，於是在黃海岱二十一歲時，黃馬正式將「錦梨園」交付給他，而黃海岱深感北管布袋戲師父若沒有深厚的北管音樂素養，無法在戲曲表現上作突破，二十四歲時，又回去西螺「錦成齋」曲館，拜在王滿源門下，學習北管福路戲曲，掌管頭手鼓，也兼唱小生、小旦，奠定了深厚的戲曲基礎。

> 這些訓練，再加上黃海岱的努力和天資，讓他可以維妙維肖
> 的說唱出小生的文柔、小旦的哀怨、大花、小花的宏亮明朗
> 及公末的老聲老氣……等不同口白。❶⑤

三、劇團初創

一九二六年，黃海岱結婚，妻鍾岡市，隔年，長子黃俊卿出生。一九二八年，父親黃馬去世，享年六十六歲，也結束了「錦梨園」的時代。雖然程晟此時也入贅成親，黃海岱、程晟兩兄弟仍然合作同台演出，手足情深可見一斑。由於程晟性情剛烈，常與人發生衝突鬥毆，甚至發生正在演戲當頭仇家找上門挑釁的事件，黃海岱為此大傷腦筋，而為了避開仇家，黃海岱甚至舉家遷往虎尾廉使庄定居。一九二九年❶⑥，黃海岱正式將團名由「錦梨園」改為「五洲園」，

❶⑤ 陳木杉：《雲林縣布袋戲發展史暨布袋戲宗師黃海岱傳奇》第五章第二節〈日據時代的黃海岱〉，台北，台灣學生書局，2000，頁122。

❶⑥ 呂理政《布袋戲筆記》中寫為1929年，謝錫德：《五洲園-黃海岱》〈五洲遍台灣-布袋戲通天教主〉、陳木杉：《雲林縣布袋戲發展史暨布袋戲宗師黃海岱傳

重新製作戲棚，將原來的四角戲棚改良爲六角棚，上書有對聯：「一聲呼出喜怒哀樂，十指搖動古今事由」**⑰**，更名的原由根據黃俊雄稱：

> 五洲園是一個叫高橋的日本人取的，這聽我爸爸講的，這個高橋是虎尾郡的郡守，伊是怎樣會和我爸爸這麼好，是因為我爸爸給抓去關，伊一個換帖仔刣死人，全部結拜的兄弟被抓去關，關十個月還未結案，伊講伊刣，伊也講伊刣，沒人承認，無法結案。但是刀痕只是一刀，那有可能三、四人以上刣的。我爸爸被抓去關的期間，都在看三國志，裡面都不可作任何事，只能讀書。那時的郡守就是高橋，伊對三國志很熟，有一天伊去巡視，看到我爸爸都在看三國志，和他的品味相合，就這樣叫去他的事務所，問我爸爸是犯什麼罪，我爸爸就將發生的經過講給他聽，高橋馬上就表示：「有夠笨的啦，這種案件一個人認就好，何必四個人都關進來。」他這樣一提醒，我爸爸就明白過來，但是四人關不同地方，無法通口供，高橋就將他們都調出來，給他們會面商量。後來，「德叔」將罪擔起來，其他的都放回來。高橋知道我爸爸在做布袋戲，「我給你取一個團名，叫做五洲園。」他的

奇》中均寫爲1931年。

⑰　同註**⑮**，頁123。

意思是當時台灣分五州，全省都可以做透透。⑱

這次的牢獄之災便是程晟所惹來的，謝錫德：《五洲園－黃海岱》
〈五洲遍台灣－布袋戲通天教主〉中有一段描述黃海岱遭逢牢獄之
苦的經過：

> 有一回，五洲園回到西螺演出，被程晟以前的仇家知曉，
> 便邀集一些人手來討公道，黃海岱用了九牛二虎之力，才
> 勉強談和。不料，有熱心村人，見狀卻跑回虎尾調了一百
> 多名兄弟做救兵，兼壯聲勢，卻遭對方誤解。台上黃氏兄
> 弟仍在熱鬧上演布袋戲，台下卻引發了一場大混鬥，程晟
> 仇家的兄長不幸被毆斃。⑲

黃海岱經歷這段挫折，並沒有灰心喪志，反而開始思索拓展戲路，
黃海岱試著將其閱讀過的古典公案小說《包公案》、《施公案》、
《彭公案》等情節改編搬上戲台，這種以具有正義情操的古代地方
行政首長為主角，替百姓申冤辦案的劇情，深獲當時觀眾喜愛，轟
動台灣中南部，戲約不斷。接著，黃海岱又將許多晚清民初的劍俠
及歷史小說改編，如：《七俠五義》、《三門街》、《火燒紅蓮寺》、

⑱ 訪問黃俊雄錄音記錄，2001年8月17日14：00-16：00，訪問及紀錄：張溪南，
　 參見附錄一。

⑲ 同註❻，頁5。

《小五義》等,推出所謂的「劍俠戲」,由於劇情吸引人,再加上熱鬧的武打場面,比籠底戲或北管亂彈戲更有看頭,人人爭相要看「紅岱仔」演布袋戲。這算是五洲園對台灣布袋戲所作的第二次變革。

當時西螺大橋尚未搭建,戲約來自大江南北,戲班往返濁水溪常得涉水而過,這段劇團初創的奮鬥期顯然相當艱困。

四、日本政府的箝制

一九二九年,黃海岱首徒廖萬水拜在其門下學藝,出師後自組「五洲園恭興團」,在嘉義一帶頗享盛名。一九三三年,黃海岱次子黃俊雄出生,當時日本政府逐漸禁制台灣民間的戲劇演出。民國二十六年七七事變後,日本顯露其侵華野心,對台灣島內的戲劇演出的箝制行動展開,凡是有關篡位奪國、失國敗亡、奸夫淫婦等影響民心士氣的劇碼一律禁止演出。一九四〇年起,日本政府強力推行皇民化運動,開始有計劃的要消滅台灣漢文化,對付台灣戲劇界的手段,便是在皇民奉公會中央本部增設娛樂委員會。一九四一年又正式成立「台灣演劇協會」,打算逐步將台灣的民間技藝日本化,戲班要成為演劇協會會員才能公開表演,演戲要辦登記,不可私演,凡是要公開演出的劇本都得經過日本政府的審查,口白要用日語,戲身要改穿和服。對於當時日本政府的野蠻行為,即使事隔四、五十年後,黃海岱仍然憤憤不平:

日本人真壞死，不准我們演戲。講我們這些戲班仔都是革命反動者，講我們都是藉演戲在鼓吹百姓反日本政府，所以才時常要演什麼起義啦！平蠻啦！篡位啦！敗國啦！❷⓪

當時日本人編寫或審查通過的「皇民劇」劇目如下❷①：《鞍馬天狗》、《水戶黃門》、《國定忠治》、《猿飛佐助》、《四谷怪談》、《金色夜叉》、《國姓爺合戰》、《月形半平太》、《血染燈台》、《荒木遊廈門》❷②、《怪魔復仇》、《櫻花戀》、《孝子復仇記》、《楊文廣平蠻》等十四部，黃海岱猶記得《血染燈台》的劇情大要：

戲文大致是描寫一位十多歲的台灣學童，伊老父是一位日本的政府官員。這位孩子功課好，又愛國。有一天向伊老父說伊想休學從軍去報國。他父親則勸孩子說：報國的日子對你來講是太早，你現在好好讀書，當兵為國效勞等你長大再講。那孩子則答：爸爸你錯啦！現在國家政危難中，我不從軍駕機去殺敵，等我長大想愛國就太慢啦！劇尾結束時，孩子的家人、鄉親、師長齊結在港口燈塔下為孩子唱讚美歌，

❷⓪　同註❷，頁53-54。
❷①　以下劇目參見同註❹，附錄四〈布袋戲的演出戲目〉，頁206。其中《楊文廣平蠻》是黃海岱自述通過日本皇民奉公會審查的劇本。
❷②　蘇振明、洪樹旺：〈木頭人淚下-訪黃海岱談日據時代的布袋戲〉中寫為《楓木雙夏文》。

因為這孩子果真駕機為國犧牲啦！㉓

在這樣的環境下，被吊銷演藝執照改行的戲班不少。因應日本政府的強硬政策，台灣的布袋戲戲班也有他變通的辦法，那就是「走私戲」的偷演，為滿足觀眾戲癮，常在演出的後半段偷演本地戲：

> 我們雖然手上擁有許多可演出的劇本，但是為了滿足觀眾的要求，總是在演出的後半段，也就是督察先生被請去喝酒作樂時，偷偷調演戲碼，加演一段本地戲。想當時，只要鑼鼓漢樂一轉，台下觀眾就預知待會兒就會有好戲可看。㉔

但是這樣的冒險行為不是每一次都能過關，「五洲園」就有一次在虎尾戲院偷演《甘鳳池起革命》被日警逮到，因戲文內容牽扯到革命，被抓到衙門嚴刑拷打，演出執照也被吊銷，一時停演。

吊牌不到幾個月，日本戰情吃緊，當時虎尾郡警察課長便商請黃海岱出面組織「米英擊滅推進隊」，輪流到各鄉鎮演出《血染燈台》、《櫻花戀》等皇民劇。一九四四年，程晟在台中演出日本的宣傳劇，因燈火管制問題與日警發生衝突被判十月徒刑入獄，次年，就在光復前夕病死在台中獄中。弟弟無法親眼目睹台灣的光復，這

㉓ 同註❷，頁54。
㉔ 同註❷，頁55。

讓黃海岱深以爲憾❷。

五、光復後努力拓展戲路

　　台灣光復後，地方戲劇的演出雖然曾因「二二八事件」而禁止外台演出一年，稍有停滯，但因未禁止內台演出，於是逐漸轉往內台演出發展，後來禁令取消，沉寂多年的台灣地方戲劇逐漸復甦，唱戲、演戲、看戲不再偷偷摸摸，呈現戲劇界前所未有的榮景。黃海岱也逐漸在痛失胞弟的傷痛中振作起來，以「獨門絕活——一口五音，可做出生、旦、淨、末、丑的聲腔口白」❷，不但外台戲戲約不斷，內台戲也常接演。當時布袋戲的演出大約分成大、小月兩種型態：大月指的是農曆一、三、五、七、八、九等月，因民間信仰關係，拜拜酬神的次數較多，布袋戲班常受聘演出外台戲，賺取戲金；小月則是上述其他月份外，較少外台戲演出，則由戲院老闆聘請到戲院內去演出內台戲。由於演戲的目的和觀眾群不同，內、外台戲演出的戲目和內容也就有所差別，通常內台戲必須連演十多天，戲文內容必須連貫且能吸引觀眾再進戲院觀賞，劇情要緊湊多變，於是此時黃海岱大肆收集晚清的劍俠和公案小說，不但重拾舊日的公案、劍俠戲路，並大量改編自他曾閱讀過的古典章回小說，將英雄兒女的快意恩仇及清官爲民伸張正義的小說情節等引進布袋

❷　資料參見同註❻，頁7。

❷　同註❶，頁55。

戲，拓展戲劇張力，如：《三國演義》、《西廂記》、《水滸傳》、《風月傳》、《平山冷燕》、《玉嬌梨》、《琵琶記》、《鍾馗傳》、《駐春園》等，黃海岱對這些書目曬稱「十才子」❷。由於黃海岱能拓展出許多奇士和義俠的故事，再配合其精湛的操演技術，博得觀眾熱愛，轟動台灣中南部，平均每日接有兩台戲，最多時曾一日出五台戲，因此便廣收徒弟，長子黃俊卿也分出「五洲園二團」獨立演出，黃俊雄也逐漸嶄露頭角。對當時的盛況，黃俊雄回憶說：

> 那陣剛好阮老爸底做野台戲尚盛況的時陣，因為是盛況，煞欠後場，卡早一場布袋戲尚少要四個後場，文武場要四個，阮老爸底開北管時，我攏聽甲足耳熟，俗語講：「曲館邊仔的豬母也會曉打拍」。暗時，我一面讀書，一面聽，吃暗頓飽，就蓁蓁蓁鬧台叫人，那些子弟就來，阮老爸有請一個先

❷ 有關「十才子」資料見訪問黃海岱錄音記錄：2000年10月27日14：00-15：30，訪問記錄：張溪南。而「第十才子」是哪一部小説？黃海岱在訪問中説記不起來了。另，歷來研究清代小説者，有所謂「六才子書」、「七才子書」、「十才子書」之説，據劉世德主編：《中國古代小説百科全書》所載：「十才子書」指的是：「八部小説和兩部戲曲作品，其順序爲《三國志演義》、《好逑傳》、《玉嬌梨》、《平山冷燕》、《水滸傳》、《西廂記》、《琵琶記》、《白圭志》、《斬鬼傳》、《駐春園》」，其中《好逑傳》又名《俠義風月傳》，《斬鬼傳》又名《鍾馗全傳》，此處之「十才子書」和黃海岱所謂的「十才子」兩相對照之下，竟剛好只多了《白圭志》，足見黃海岱所謂的「十才子」和「十才子書」是有淵源的，或許這個資料可以補黃海岱所遺忘的「第十才子」。

　　生叫「全師」，西螺人，足厲害，曲譜本戲攏用毛筆寫。㉘

當時南台灣布袋戲界競爭激烈，有所謂「五大柱」之說流傳：

　　一岱－雲林五洲園黃海岱，擅長公案戲；二祥－雲林新興閣鍾
　　任祥，擅長笑俠戲；三仙－台南玉泉閣黃添泉（仙仔師），擅
　　長武打戲；四田－屏東聯興閣（田仔師）胡金柱，擅長笑料戲；
　　五崇－屏東復興社（崇仔師）盧崇義，擅長風情戲。㉙

黃海岱的「五洲園」和鍾任祥的「新興閣」，一在虎尾，一在西螺，
由於兩派弟子眾多，又當地早期民風剽悍，常為擁護自己派下之戲
班，兩派不僅嚴禁演出對方之戲碼，還經常「絞棚」㉚對陣，甚至
演出全武行之衝突事件，這就是布袋戲界所謂的「洲閣之爭」。

　　一九五一年，黃俊雄十九歲，高雄「富源戲院」因要開幕，原
要聘請黃海岱於當年農曆過年後前往開台，不意當時是大月，黃海
岱抽不出身，黃俊雄便自我推荐前往演出其父親的拿手好戲《忠勇
孝義傳－史炎雲》，雖然沒能一炮而紅，但黃俊雄終於也成立「五
洲園三團」，開展其布袋戲生涯。一直到一九七〇年，他將其父親
的《忠勇孝義傳－史炎雲》改編為《雲州大儒俠－史艷文》，在台

㉘　同註⓲。

㉙　同註❻，頁8。

㉚　絞棚，台語，早期布袋戲盛行時，野台演出常見有多個布袋戲班同一場所競技，
　　各施展絕活，以棚下觀眾多寡定勝負。

視播出，轟動全台，「五洲園」的名號更加響亮，也揭開了黃氏布袋戲王國的序幕。這算是五洲園對台灣布袋戲的第三次變革。

六、一身的榮耀

黃海岱是布袋戲界「五洲園」的「通天教主」，2001年是新世紀的開端，也是他人生另一個世紀的開始，一生經歷過清治、日治、國民政府和政黨輪替後的台灣新政府等不同統治階段，始終堅持身為一個傳統布袋戲藝師的執著和理想，為台灣布袋戲開創出

黃海岱近照－2001

一片天空。師承五洲園的布袋戲團，第一代弟子就有黃俊雄等33團之多❸，若是將其第二代、第三代……之徒子徒孫再算進去，保守估計起碼超過二百團，這在台灣布袋戲史上雖不敢說絕後，絕對是空前，說他是布袋戲的一大宗師，一點也不為過。一九六一年，61歲時，獲台灣省教育廳優秀劇團獎；一九八六年，獲教育部第二屆民族藝術薪傳獎；一九九一年受聘至台南縣白河國小擔任布袋戲指導老師，將布袋戲薪傳工作紮根到孩童；一九九三年，應邀於美國

❸　同註❶，第五章第七節〈黃海岱五洲園師承與傳承表〉，頁135。

紐約公演；一九九五年，應邀於法國文藝季公演；一九九八年，當選教育部民族藝術藝師；二〇〇〇年底，獲頒行政院文化獎；二〇〇一年五月，新聞局在紐約購物中心帝國廳舉辦「掌中戲舞春秋」活動，黃海岱已一〇二歲高齡，受邀在現場演出「雲州大儒俠」，博得中外嘉賓熱烈掌聲和喝采；二〇〇一年十二月，為雲林縣政府舉辦的國際偶戲節主持開幕儀式，並獲頒終身奉獻獎⋯⋯放眼當今布袋戲界，能享有如此多的殊榮者，非黃海岱莫屬。

　　海量寬教，八子譽滿遐邇；岱志嚴訓，百徒名揚五洲。❸❷

　　黃海岱八十八大壽時，其徒子徒孫特別在雲林虎尾為他慶生，並獻上這句對聯，明確表達其在布袋戲界的影響和份量。
　　有關「五洲園」師承表請參見附錄二。

第三節 黃海岱的布袋戲劇本

　　黃海岱所演出的劇本大略可以分成三部分來說：

一、籠底戲時期：

❸❷　同註❻，頁9。

　　這時期是黃海岱自其父親手上接下「錦梨園」到自組五洲園戲班前後，演出的劇目多以師傳之籠底戲或北管戲為主，大約有如下之戲目：《秦叔寶取五關》、《二度梅》、《昭君合番》、《孟麗君》（《再生緣》）、《小紅袍》、《大紅袍》、《雙鬧殿》、《走關西》、《雷神洞》、《吳漢殺妻》、《倒銅旗》、《甘露寺》等❸❸。

　　其中《秦叔寶取五關》是黃海岱出師後首演開口的北管名劇。這些劇目的戲文內容因缺乏手稿留存或保存計劃，大多散佚，只有《倒銅旗》在國立傳統藝術中心籌備處《布袋戲【五洲園】黃海岱技藝保存案》中以演出本方式保存。

二、公案戲、劍俠戲等小說戲時期

　　小說與戲曲自古以來即為中國通俗文學的兩大主流，它們之間相互影響、題材相互交融、故事相互移植引用，已經是司空見慣的事了，從現存的傳奇、話本、雜劇、院本、戲文和小說篇目中，不難發現期間之關聯。以三國故事為例，晉陳壽寫了《三國志》後，到了元代有講史平話《三國志平話》出現，元雜劇中也有《關大王獨赴單刀會》、《劉關張桃園三結義》、《劉玄德醉走黃鶴樓》等

❸❸　資料參見：呂理政《布袋戲筆記》附錄四〈布袋戲的演出戲目〉，同註❸，頁201-208。

劇本流傳，明羅貫中更據《三國志》鋪演出膾炙人口的《三國演義》，足見小說和戲曲關係之緊密。有的是傳奇小說改編成戲劇，如：唐元稹的《鶯鶯傳》，在元朝時被王實甫改編成雜劇《崔鶯鶯待月西廂記》；有的是戲劇被鋪陳成小說，如水滸故事早在元雜劇中就有出現，有《魯智深喜賞黃花谷》、《黑旋風雙獻功》、《梁山泊黑旋風負荊》、《爭報恩三虎下山》等，明朝時施耐庵拾掇雜劇、民間口頭流傳及說書人的話本，編寫成《水滸傳》。而隋唐的故事在自宋代以來，不管是雜劇、話本或小說的面貌，都有精釆的呈現。這樣的一個傳統環境裡，台灣本土發展出來的傳統布袋戲，《三國演義》被改編成黃海岱改編成布袋戲劇本《三國誌》；《月唐演義》被改編成《大唐五虎將》或《五虎戰青龍》；《包公案》被改編成《包公案》，《濟公傳》被改編成《濟公傳》等，也就有跡可尋了。

　　這時期是黃海岱的黃金時期，他從古典小說中汲取養料，拓展其布袋戲演出內容，由於效果良好，觀眾反映熱烈，許多布袋戲演師不得不仿效他改走劍俠、公案路線，掀起布袋戲戲文改革的浪潮。這時其他膾炙人口的劇目有：《七俠五義》、《彭公案》、《施公案》、《濟公案》、《西遊記》、《清宮三百年》、《大唐五虎將》、《說岳》、《小五義》、《西廂記》、《水滸傳》、《風月傳》、《三國誌》、《武當劍俠》、《飛劍奇俠》、《忠勇孝義傳》、《飛劍十三俠》、《青城十九俠》、《朱明大俠》、《七劍十三俠》、《孤星劍》、《武童劍俠》、《荒山劍俠》、《秘道遺書》、《昆

島逸史》、《二才子》、《金台傳》等❸。

這些劇目有些已經在國立傳統藝術中心籌備處《布袋戲【五洲園】黃海岱技藝保存案》中以演出本方式保存的有：《西遊記》、《金台傳》、《包公案》、《濟公案》、《二才子》、《史艷文》、《施公案》、《大唐演義》、《五美六俠》、《孤星劍》、《武童劍俠》、《大唐五虎將》、《荒山劍俠》等。

三、手稿劇本：

黃海岱本人雖是布袋戲藝師，而其漢學基礎頗佳，可以說兼具文人和表演者這雙重身份，對於幼讀漢學和開始大量接觸古典小說的時候，黃海岱回憶說：

> 我有讀十三年的漢學仔，都讀中國古典的東西，像《史記》，古典小說差不多二十五、六歲，最先看的是《小五義》……❸

為何會有手稿流存？黃海岱說：

> 大部分是囝仔❸要討，寫給他們。先挑人名❸，然後看書，

❸ 同註❸。

❸ 訪問黃海岱錄音及記錄：2000年10月27日14：00-15：30，訪問及記錄：張溪南。

❸ 指其徒弟。

❸ 指劇中人物。

照故事大概來編……書㊳大部分去書店找的，當時虎尾的書
店都買得到……寫過很多，都給人討光了，剩這幾本。㊴

由於黃海岱能寫能文，故在傳授劇本時，並不只是用口耳傳授的方
式，而是根據古典小說編寫給徒兒們，徒兒要，他就給，在當時那
種拜師學藝的時代，他就能這麼善待徒弟，可說是相當難得，這也
難怪拜在其門下學藝的門徒如過江之鯽。可惜的是，也因為這樣，
其手稿在徒弟們紛紛索討下散佚了大部分。

黃海岱手稿編寫的年代大約是一
九七〇年至一九九一年間，雖然筆者
多次向其本人探詢其詳細編寫年代，
然黃老先生都只是搖搖頭說記不清
了，許是年紀大記憶力衰退。

現將黃海岱所存之手稿劇本劇目
及內容大要分述如下：

1.《五虎戰青龍》

此手稿共二十一頁，寫於約21公
分×29公分見方之筆記簿上，期間雖

黃海岱《五虎戰青龍》手稿

有幾頁受潮字跡渲濡，但仍可辨認。形式很單純，篇首有大字的劇名，每一頁都會劃一條細線，將內容分成兩部分，上窄下寬，上部按出場順序寫上出場人物，方便在演出時準備出場的木偶；下部編寫劇情進展、人物對話和動作，字之間隔較鬆。

內容改編自《月唐演義》第四集第二十三回〈李林甫奉旨征剿〉至第六集第十三回〈毛遂被困定仙椿〉，寫李林甫深怕郭子儀大軍兵進長安，遂奏請明皇提調四十萬大軍，殺奔太行山。接下來便是兩軍對壘交戰，你來我往，安祿山得到其師金璧風所贈三件寶貝──五毒神牌、五毒神砂、乾坤寶盤，連敗郭營諸將，並和郭子儀三次鏖戰，最後三件寶物也一一被殷合仙徒弟余文俊所破。李林甫陰謀叛逆，慫恿明皇下旨調回鎖陽關的猛將薛蛟攻太行山，私下又差人到大宛國見狼主烏文亨，教他帶領八國兵馬，進犯中原，裡應外合，謀奪大唐江山。薛蛟歸順太行山，五虎將齊聚太行山。

金璧風門下烏龍真人、八卦道人及海長眉等妖道再度攻打太行山，太行山郭子儀也蒙孫臏、金眼毛遂、黃石公、廣文子、王禪、王敖、東方朔、殷合仙等仙人助陣；人拼人，仙拼仙，天昏地暗，日月無光。黃海岱手稿紙改編到毛遂要去探五神陣被困這段，底下文字並沒有收尾，足見尚有下文，可惜已散佚。

2.《昆島逸史》

跟其他手稿一樣，《昆島逸史》也是寫在普通的筆記本上，長達五十頁，字跡密密麻麻，沒有新式標點，十六頁前甚至是用小楷

毛筆書寫，十七頁以後改用細字
筆寫成，是目前筆者所能蒐集到
的所有手稿中篇幅最長的一本。
書寫的形式是橫式直寫，由右而
左，最右側頁首部分，除了第一
頁書有大字劇名「昆島逸史」外，
其他頁也都有重點人物或劇情提
示。

《鯤島逸史》原著全書共五
十回，黃海岱《昆島逸史》手稿
內容改編自原著第一回至第三十

黃海岱《昆島逸史》手稿

五回，未見結尾，似乎底下尚有未編寫完成的劇本，或許黃海岱原
本有意將全部五十回之故事改編，卻不知何故未竟全功。

尤信義一家人原是明鄭部將劉國軒之後，本想隱居荒野與世無
爭，卻因爲惡霸吳良善欺壓，便開始一連串之事故。信義孫尤守己
是主角，得協台敏祿等人聯名保荐出任統領職，助官兵掃平不少亂
事，因不諳官場文化遭排擠而辭官。期間又穿插守己兒女私情和親
朋好友間之紛難與排解，最後一段是提督李長庚在鹿耳門和蔡牽大
戰，尤守己單槍匹馬殺入賊營，不慎落海，幸得漁夫賴坤救起。家
人以爲他已戰死，悲痛莫名，後來從守己老師鄭兼才處得知守己未
死。黃海岱只編到此便告一段落，這部分情節對照《鯤島逸史》原
著，恰好是在第三十五回處。

3.《祕道遺書》

《祕道遺書》共有二十頁，書寫方式和前面手稿差不多，也是寫在筆記簿上，只是編有頁碼，且是從「四十六」開始編。令人驚訝的是內容改編自金庸武俠小說《倚天屠龍記》之第二十回「與子共穴相扶持」至第二十二回「群雄歸心約三章」，共計三回，內容從主角夢子孤和南星在「天虹頂」祕道中無意中發現先逝教主夢英秋的遺書開始，然

黃海岱《祕道遺書》手稿

後依羊皮書上所載心法學得「軒轅挪移大法神功」神功，依遺書後面之祕道地圖推開「無忘」石門出洞，發現九大門派將天魔教四大天王與眾教徒圍困，烈火旗主白英王強撐和華山教主楊柳風、青城教主聞先智對打，夢子孤出手相助天魔教，打敗白衣少年，避過少林元通的金蠶毒，擊敗少林慧果禪師的龍抓手，迎戰北少林高矮二老和崑崙派馬正西、童卜貞夫婦四人的正反兩魚刀劍法的圍攻，最後因救雲素月被滅絕仙婆的月形劍所傷。雖然受重傷，仍化解天魔教一場災難。

《祕道遺書》改編時將所有的劇中人物名全改了，這一點迥異於黃海岱其他的改編劇本，也是這個劇本耐人尋味地方。

4.《三門街》

　　《三門街》比起前述之手稿劇本，不但所寫用的簿本版面較小，約為21公分×15公分見方大，每頁行數也較少（十五行），是用細字水性筆書寫成的，共十九頁，算是最短篇幅的一本手稿。

　　手稿《三門街》的故事基調是小孟嘗李廣號召天下英雄，擊破宦官劉瑾造反陰謀，並奉旨征討紅毛國。黃海岱從原著第二十一回改編起，一直到第三十回「桑黛誠心求美女，張穀幻術盜佳人」止，將桑黛遭蒲家林盜

黃海岱《三門街》手稿

賊侵犯避難慈雲寺，到晉家莊救駱秋霞被擒，蒙晉驚鴻相救，藏身其房間，晉驚鴻想出男扮女裝計策，讓殷麗仙將桑黛帶出，桑黛因此又和殷麗仙結拜姊妹，還同枕共眠，惹出另一段姻緣。桑黛逃到揚州，得李廣等眾兄弟相助，掃平蒲家林。原本打算不負佳人到晉家求婚，不意晉游龍竟將其妹早一步許配給當地富豪趙德，晉驚鴻原要殉節，張穀在危急之際用乾坤袋救回晉小姐，並施展仙術，嚇得趙德連忙退還庚帖，成就桑黛一段姻緣。

5.《忠勇孝義傳－雲洲大儒俠》

　　這是一九九一年底黃海岱受聘到白河國小教導兒童布袋戲團時所編寫的劇本，寫在十二行的傳統信紙上，共有十四頁。第一行「忠勇孝義傳」上蓋有約二點五公分見方的「五洲園掌中劇團」印章，方印下有一公分見方的「黃海岱」印。第二行寫的是「劇名：雲洲❹大儒俠史艷文」，第三行交代時代背景：「明朝時代嘉靖❹年間故事大綱」，第四行「第一台　史艷文登台：思想老母受淒涼，未知何日轉回鄉。」第五至八行緊接著是史艷文之「四聯

黃海岱《忠勇孝義傳－
雲洲大儒俠》手稿

白」，這以後即是劇本內容。全劇共分十六場：一、史艷文登台。二、關王廟野奸僧石頭陀登台。三、王府皇叔坐堂。四、艷文師徒坐台。五、叢林寺。六、紅桑女私救史艷文。七、羅文鳥。八、紅桑女求婚。九、羅文鳥、紹亮、艷文。十、羅文鳥講人話。十一、

❹　「雲洲」應爲「雲州」。

❹　明世宗年號。

王府。十二、嘉靖君相國寺蒙難。十三、大相寺。十四、啦叭乾參、安居謀。十五、聖上、眾大臣。十六、艷文上殿受封。

6.《詩句及四唸白集冊》

這是一本詩句、對句和四唸白的集冊，是黃海岱蒐集親筆用毛筆謄抄而成，也是寫在一般筆記簿上，共四十頁，前二十一頁用毛筆寫，二十二頁至四十頁用細字筆寫。這個冊子共分四部份，可以說是表演布袋戲的寶典：

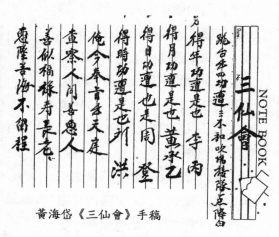

黃海岱《三仙會》手稿

（一）、三仙會：一至九頁，酬神演出前的扮先戲劇本，其中包括口白、四唸白、後場北管樂之標註，相當完整。

（二）、四唸白：十至二十頁，包括各種角色的四唸白，有皇帝、宰相、國太、正宮、太子、大元帥、巡案、文官、奸縣官、文員外、武公末、文武小生、文武花旦等共三十五種角色的四唸白。

（三）、歌謠、詩句：二十一頁至二十七頁、三十二頁至四十頁，乃黃海岱自古典書刊上或隨處搜羅的詩句所輯錄下來的，有隱仕歌、孝子歌、勸人不可誇口、修道愛清靜、七情論、修身法、三綱、五常之禮、男人有七寶之身、女人有五漏之體等，種類繁多。

（四）、對句（詩）：二十七頁至三十一頁，蒐集有科場對共十四個對子，文學、趣味性極高。

第四節 結 語

　　沒有架子、只有一片醉心布袋戲的赤忱，是黃海岱一生的寫照。也因為這樣，他在布袋戲界一直受人敬仰，活過一個世紀，他念茲在茲的是如何把布袋戲演好、如何帶給觀眾一新耳目的布袋戲劇情，他把平面且沉寂的古典小說一一加以改造，添上新生命，搬上布袋戲棚上；任何一仙尪仔一到他手上，頓時像有了生命似地。他帶給台灣地方戲劇的貢獻是有目共睹的，到現在，他的徒子徒孫們很多已經都是台灣布袋戲界數一數二的人物，他仍然繼續在影響著台灣的布袋戲。

　　從第三章起，將逐一詳細探討黃海岱的手稿劇本，有關時代背景較久遠的唐代郭子儀故事的劇本《五虎戰青龍》、《大唐五虎將》（傳統藝術中心的演出本）集中先在第三章討論，也將改編依據的原著小說《月唐演義》作一個交代。有關「史艷文」的劇本併在第四章討論，一般人對「史艷文」相當熟悉，卻不太明瞭「史艷文」這個布袋戲角色是歷經文人的初創、民間藝人的改編，併摻雜有民族情感在裡頭的，相從《野叟曝言》裡的「文素臣」到黃海岱的「史炎雲」，再到黃俊雄的「史艷文」，有相當豐富的內容可供探究。

第五章裡將明代李廣、桑黛等英雄俠義故事的《三門街》、台灣歷史小說《鯤島逸史》改編的《昆島逸史》等作分析探討。除了劇本本身外，還參照原著小說，尋找出黃海岱在改編過程中的脈絡。另外，改編自金庸武俠小說《倚天屠龍記》的《祕道遺書》，因係改編自現代武俠小說，也併在第五章中討論。

第三章 黃海岱布袋戲劇本

《五虎戰青龍》與《大唐五虎將》

第一節　前　言

　　布袋戲題材除了自編外，改編的來源不外乎：民間傳說、古典戲曲、歷史演義或章回小說及劍俠、武俠小說等。雖然現在電視布袋戲大都全靠自編，劇情天馬行空，編者可以發揮高度的想像力和創造力，無視時空背景的存在。但是早期的傳統布袋戲，有關忠君愛國、蕩寇平亂的歷史戲仍然是老藝師們的最愛，尤其再加上仙拼仙的超現實題材，更可讓布袋戲的表演達到意想不到的高潮。所以郭子儀的故事，便在這樣的情形下，成了布袋戲老藝師喜歡演出的布袋戲劇本。

　　郭子儀原爲唐朝靈武郡太守，唐玄宗天寶十四年，安祿山造反，子儀充朔方節度使，領軍討伐安祿山。天寶十五年六月，守潼關的西平郡王歌舒翰兵敗被殺，玄宗走避入蜀，太子避難靈武。七月，太子在靈武即位，是爲肅宗，郭子儀和李光弼率步騎五萬勤王，受

封兵部尚書同中書門下平章事,討賊平亂。郭子儀最膾炙人口的一段故事乃是唐代宗永泰元年,曾是其部將的僕固懷恩慫恿「吐蕃、回紇、党項、羌、渾、奴剌等三十萬,掠涇、邠,�朢鳳翔,入醴泉、奉天,京師大震……」❶,郭子儀脫盔卸甲以數十騎深入敵營,往見回紇首領策反成功,最後「破吐蕃十萬於靈臺西原,斬級五萬,俘萬人。」❷,平定朝廷心腹大患。

在古典戲曲或小說中,正史所寫的這些有關郭子儀的豐功偉業情節反倒不是鋪敘的重點,常見的是「白虎星」的郭子儀下凡保大唐江山,和「青龍」下凡要擾亂大唐江山的安祿山對決,這在小說《月唐演義》中被發揮得淋漓盡致,甚至還加入神仙鬥法的魔幻情節。

黃海岱先生被譽為台灣布袋戲界的「通天教主」,生於一九○一年,一生堅持著傳統布袋戲藝師的執著和理想,為台灣的布袋戲開創出空前的新局,其搬演過的布袋戲劇碼不計其數,不但有手稿留存,國立傳統藝術中心亦為他做了共計十五齣演出本的保存計劃,其中就有兩齣有關郭子儀故事:《大唐五虎將》❸和《大唐演義》❹,再加上手稿《五虎戰青龍》❺,足見黃海岱對郭子儀故事

❶ 參見《新唐書》(三)卷一百三十七:〈郭子儀列傳第六十二〉,台北,台灣商務印書館,1988年1月六版,頁1162。

❷ 同註❶。

❸ 國立傳統藝術中心:「民間藝術保存傳習計劃-傳統戲劇組」《布袋戲【五洲園】黃海岱技藝保存案》經典劇目劇本,B2694《大唐五虎將》。

❹ 同註❸,B0004《大唐演義》。

之青睞。本章擇黃海岱手稿《五虎戰青龍》及演出本《大唐五虎將》
等有關唐代郭子儀故事之劇本作析論，除本節前言外，第二節先約
略介紹歷來隋唐故事之演變，第三節對黃海岱改編郭子儀故事的源
頭—《月唐演義》這本晚清小說的作者、版本問題及內容作一番探
討，第四節論《五虎戰青龍》，第五節論《大唐五虎將》，第六節
結語。

第二節　傳統戲曲與古典小說中的隋唐故事

　　隋唐時代不管在政治、制度和文學等層面上的遷變，風起雲
湧，新奇曲折，豐富而生動，是中國歷史上相當特殊的一個時代。
有關隋煬帝的昏瞶、李淵及李世民父子開唐、武后亂政、唐明皇寵
愛楊貴妃等摻合史實和民間傳說的故事，在唐以後的戲曲和小說中
一再被鋪寫、改編和搬演。早在唐傳奇中杜光庭的〈虬髯客傳〉就
塑造了「虬髯客」這樣一個角色來編造「太原李氏，真英主也。」
❻的政治神話，陳鴻的〈長恨歌傳〉，描寫唐明皇和楊貴妃的生死
戀，情意綣綣。到了宋代，便有許多以隋唐歷史為題材的野史和筆
記小說出現，如《海山記》、《迷樓記》、《開河記》、樂史的《楊

❺　此手稿為未曾刊出之第一手原稿。

❻　楊家駱主編：《唐人傳奇小說》，台北，世界書局，1985，頁181。

太眞外傳》，到了元明雜劇和說唱文學中就更豐富了，雜劇有：白樸的《梧桐雨》、張國賓的《薛仁貴的衣錦還鄉》、楊梓的《下高麗敬德不服老》、王伯成的《天寶遺事諸宮調》；話本有：《薛仁貴征遼事略》、明末《大唐秦王詞話》。一直到明清之際，許多以隋唐故事的白話章回小說陸續出現，迭有佳作，蔚爲大觀。

齊裕焜在《隋唐演義系列小說》❼一書中將其發展分爲四個階段：

一、歷史演義階段：

以《隋唐兩朝志傳》❽開先河，但這個原本已散佚，現存的版本是林翰❾根據羅貫中原本改編。《大唐秦王詞話》，約刊行於明萬曆、天啓年間，以隋末群雄並起爲背景，李世民反隋統一天下爲主線，大部分用散文體書寫，已脫離說唱文學的形式。《隋煬帝艷史》❿，作者不詳，內容乃根據宋人所撰的《海山記》、《迷樓記》

❼ 齊裕焜：《隋唐演義系列小說》，遼寧，遼寧教育出版社，1992，頁3-11。

❽ 劉世德主編：《中國古代小說百科全書》，北京，中國大百科全書出版社，1998，頁518：《隋唐兩朝志傳》，明代小說，十二卷一百二十回，一名《隋唐志傳通俗演義》，日本尊經閣文庫藏萬曆四十七年姑蘇龔紹山刊本，全稱《鐫揚升庵批評兩朝志傳》…題爲「東原羅貫中羅本編輯，西蜀升庵楊慎批評。」

❾ 同註❽，頁518：林翰，1434-1519，字亨大，號泉山，閩縣人（今福建省福州市），〔明〕成化年間進士，官至吏部尚書。

❿ 同註❽，頁519：《隋煬帝艷史》，明代小說，八卷四十回，又名《風流天子傳》，全稱《新鐫全像通俗演義隋煬帝艷史》，題「齊東野人編演」，作者眞

和《開河記》等小說，並參照正史和其他史料編寫而成，既近史實又富文學色彩。

二、英雄傳奇小說階段：

雖然這類小說也是以歷史故事爲題材，卻吸收了民間傳說，加以鋪陳創造，離史實較遠，這和歷史演義小說刻意要貼近史實有所不同。《隋史遺文》，十二卷六十回，袁于令根據「舊本」和「原本」改寫而成，明末崇禎年間作品，卷首有崇禎六年作者自敘。內容以瓦岡寨英雄爲主線，尤其集中在秦瓊身上，開闢了隋唐系統小說發展的新道路。

三、集大成階段：

清康熙至乾隆年間出現了《隋唐演義》❶和《說唐演義全傳》兩書，是隋唐系列小說的集大成作品。《隋唐演義》內容以隋煬帝和朱貴兒、唐明皇和楊貴妃的兩世姻緣爲中心，吸收了《隋煬帝艷

實姓名不可考…《隋煬帝艷史》在《金瓶梅》之後，《紅樓夢》之前，寫楊廣淫欲放蕩的一生，雖然採擷了正史及《海山記》、《迷樓記》、《開河記》等作品爲素材，但不是拼湊，而是經過了作者的藝術再創作。

❶ 同註❽，頁518：《隋唐演義》，清代小說，二十卷一百回，諸人獲撰。存四雪草堂原刊本，首有康熙乙亥（三十四年）諸人獲自序。是在前人演述隋唐歷史的講史、雜傳及各種民間傳說的基礎上編撰成書的。

史》、《隋史遺文》和《大唐秦王詞話》的精髓，將正史、野史和歷史演義中的隋唐故事都搜羅在一起。《說唐演義全傳》❶內容從秦彝託孤，隋文帝統一天下寫起，一直到李世民平定群雄，登基當皇帝止，雖然史事輪廓尚存，卻大量引用民間故事，成功塑造瓦岡寨好漢群像。

四、續書階段：

《說唐後傳》❸，眞實作者不詳，初版刊行於清乾隆年間，內容描述唐太宗登基後平定邊境的戰爭故事，分爲羅通掃北和薛仁貴征東兩部分。《說唐三傳》又名《異說后唐三集薛丁山征西樊梨花全傳》，全書八十八回，題「如蓮居士編次」，成書當在清乾隆年間，內容從薛仁貴掛帥征西起到薛剛扶助中宗復位止。《粉妝樓全傳》❹此書內容寫唐「乾德」（唐朝帝王中沒有此年號者）年間奸相沈謙專權，殘害羅增等眾英雄，眾英雄復仇成功，沈謙被斬。《混唐後傳》共三十七回，題「竟陵鍾惺伯敬編次」、「溫陵李贄卓吾參訂」，疑爲後人僞託，應是清以後之作品。開頭五回寫薛仁貴征

❶ 同註❽，頁490：《說唐演義全傳》，清代小說，十卷共六十八回，署「鴛湖漁叟校訂」，作者眞實姓名不可考，卷首有乾隆元年（1736）「如蓮居士」序。

❸ 同註❽ 頁490：《說唐後傳》，清代小說，五十五回，一名《說唐演義後傳》、《後唐全傳》，爲《說唐演義全傳》的後半部分，題「鴛湖漁叟校訂」。

❹ 同註❽，頁89：《粉妝樓全傳》，清代小說，八十回，題「竹溪主人撰」，作者眞實姓名不詳。

西故事，其餘幾乎全抄襲《隋唐演義》六十八回以後內容，主要寫武則天、韋后、楊貴妃等「女禍」淫亂宮闈之事蹟，思想藝術價值低。

　　齊裕焜遍舉宋以後有關隋唐故事的雜劇、話本和小說，可說鉅細靡遺，相當齊全，可是卻有一部遺珠－《月唐演義》，這部小說共分八集，二百二十四回，題「靈岩樵子改寫」，到底改寫何人何版本？已無可考，但此書內容寫郭子儀及二龍山眾英雄的故事，前述諸書都未曾鋪寫；且寫唐明皇是孔昇真人轉世，楊貴妃是月宮婢女「香素娥」被派下凡間迷亂唐明皇，這樣的結構也和《隋唐演義》不一樣，足見其故事另出一脈。而白虎郭子儀鬥青龍安祿山的故事在台灣民間也頗受歡迎，廣被流傳，不管是歌仔戲或布袋戲，都曾被一再搬演，尤其布袋戲，從雲林布袋戲界的「通天教主」黃海岱以降，其徒子徒孫搬演類似劇本不知凡幾，實無將此書摒除在隋唐系列小說之外的道理，故在此特別提出。關於其書成書之年代、作者和內容留待下一節討論。

第三節　《月唐演義》中的郭子儀故事

　　關於《月唐演義》的版本，今知有兩種：一、一九八八年台北東方文化出版社編印的《北京大學中國民俗學會民俗叢書》〈通俗傳說篇〉第十八、十九輯。二、一九八八年台北文化圖書公司出版

的足本大字專書。兩種版本卷首皆題「靈岩樵子改寫」，靈岩樵子是誰？又到底改寫自何人何版本？已無可考，但在晚清小說《殺子報》❺一書的卷首也署「靈岩樵子校勘」看來，「靈岩樵子」應是晚清時人，因為《殺子報》一書中的內容是根據晚清民間流傳的奇案改寫而成的，內容大概如下：王世成素行不良，常巧取豪奪別人錢財，與徐老爹女兒結婚後生下一子官保一女金定，後王世成因色欲過度，病入膏肓，巫婆說必須念《金剛經》方可解病災，於是徐氏延請天濟廟小僧納雲來家念經。納雲見徐氏貌美，勾搭成奸，奸情被官保識破，於是兩人設計將官保殺死，並將屍體肢解裝入油坊中。學堂教師錢正林遂為學生官保申冤，先被錯認為訟棍押監，後幸得州官荊老爺假扮相命先生私訪案情，終得真相大白，將納雲、徐氏就地正法。

《月唐演義》既然也是「靈岩樵子」改寫，其成書年代也應和《殺子報》差不多，應屬晚清時代的小說無疑。

《月唐演義》共分八集：第一集－唐明皇遊月宮，三十回；第二集－三探聚寶樓，三十回；第三集－郭子儀地穴得寶，二十八回；第四集－血濺武家寨，二十六回；第五集－青龍白虎，二十八回；第六集－三盜梅花帳，三十回；第七集－郭子儀征西，二十六回；第八集－七子八婿大團員，二十六回。全書合計八集、二百二十四

❺　同註❽，頁448：《殺子報》，清代小說，四卷二十回，題「清代實事風流奇案」，署「靈岩樵子校勘」，作者真實姓名失考。有清光緒二十三年（1897）敬文堂刻本，及上海刊小字本、石拓本。

回。這部小說應該可歸類在齊裕焜所謂的英雄傳奇小說，重點不在史實，相反的，歷史只是其道具和背景，首先作者為整部小說設計了一個背景：唐明皇是孔昇真人應劫轉世，遊月宮時題詩戲弄嫦娥，致玉帝決定派青龍（投胎為安祿山）和「九世禪和」（轉世為李林甫）下凡擾亂其江山，又派白虎星（投胎為郭子儀）和太白金星（轉世為李白）下凡護唐，月宮婢女「香素娥」下界轉世為楊貴妃迷惑唐明皇。而此小說之所以命名為《月唐演義》，想必跟這個唐明皇遊月宮的神話架構有關，

接著故事發展分成兩大主線：

一、白虎星君（郭子儀）對抗朝中奸相九世禪和（李林甫）：

第一集的第七回郭子儀上二龍山和金錢豹、諸葛英、張信、王奇等結拜，之後兄弟結伴到京城，為救余賽花，打死李林甫之子李桂而大鬧燈節，致和李林甫結怨，便開始和李林甫之間的惡鬥；郭在野，李在朝，一直纏鬥到第八集第十六回「郭子儀奏凱回朝」，將李正法才停止這場鬥爭。

二、白虎星君（郭子儀）對抗青龍（安祿山）：

青龍雖然下凡要擾亂唐朝國祚，元神卻被女媧娘娘鎮在壓龍亭，不意郭子儀探地穴時將其誤放，兩人第一次對決時，是在太行

山眾英雄發兵攻打武家寨救太子李亨時，三次交鋒，殺了三四十回，不分勝敗。第二次交鋒是在李林甫施奸計奏請明皇引西涼番兵攻打太行山時，結果安祿山被白虎鞭打中背脊，口吐鮮血而逃。最後，安祿山二進中原時，被諸葛英設計，大唐五虎將（白虎星郭子儀、黑虎星尉遲勃、飛虎星劉蛟、聚虎星林沖、臥虎星吳剛）在絕龍岡結果安祿山性命。

　　整個故事架構偏離史實甚遠，許多情節多半杜撰，或擷拾民間傳說，在歷史上根本子虛烏有，例如：李白在當時根本未曾拜相，何來「代天巡狩」？而角色時代的混淆恐怕是此小說最大的敗筆，戰國時代的「孫臏」和「毛遂」出現在太行山眾英雄和西涼兵馬的戰局中，雖然是仙妖鬥法的情節，卻也未免讓人有錯亂的感覺，再如「林沖」這個角色，分明是《水滸傳》中的八十萬禁軍總教頭，卻成了翰林學士「林黛玉」的兒子，且是五虎將之一的聚虎星。番幫女將中也有叫「烏梨花」，難免和《說唐三傳》中的「樊梨花」相混。

　　小說中顯然有意模仿《水滸傳》，為太行山的眾英雄鋪寫情節，這些英雄不是忠臣良將之後，便是滿腔熱血的青年，他們生逢奸相當道的時代，本來應該要有「一番作為」，但是作者卻無法去發展個別英雄的故事，一味側重對陣和打鬥的描述，藝術價值遠遠不如《水滸傳》。又，對陣和打鬥中不時穿插仙人忽而降臨，忽而贈法寶，而且被打死的還可能被仙人救活，這種鋪寫打破小說情節發展的邏輯性，也大大減低此書的藝術性。

　　從小說的發展歷史角度來看，《月唐演義》反映出歷史演義小

說和英雄傳奇小說的逐漸衰落，齊裕焜在分析《說唐三傳》時的一些論點可供參考：

> 它們沒有辦法開闢新路，寫出富有創造性的作品，只好向神魔小說演化，用神魔鬥法來增加作品的新奇……書中連篇累牘的神妖鬥法、諸仙賭陣，似乎花樣繁多，其實荒誕又俗套，讀來味同嚼蠟。⑯

　　《說唐三傳》如此，《月唐演義》也有類似的傾向，雖然在小說的發展上已屬末流，但在民間藝術布袋戲劇本中，他這種俠義英雄穿插神魔鬥法的情節，卻契合布袋戲舞台表演時施放劍光等道具的設計，如此不僅大大提昇布袋戲舞台的變化，還可招徠觀眾。黃海岱選擇《月唐演義》來改編作為布袋戲劇本，不無受此因素之影響。

第四節 黃海岱的布袋戲手稿《五虎戰青龍》

　　《五虎戰青龍》是黃海岱的布袋戲手稿，除了對話和劇情串連所需要的場景敘述外，其他一概沒有，沒有完整的布袋戲劇本應有

⑯　同註⑦，頁90。

的分場大綱、場景、人物介紹、動作、出場詩、定場詩及鑼鼓等，倒不是這些部分不重要或可省略，而是當初黃海岱在抄錄這劇本時，原是作為給徒弟們演出時的「備忘錄」，雖然不是完整的布袋戲劇本，但從改編的故事取捨、劇本編寫形式及對民間故事流傳的影響諸方面來看，是有其不可抹滅的地位，尤其是對話中所呈現的文雅台語文，值得一讀再讀，現分述如下：

一、《五虎戰青龍》改編自《月唐演義》第四集第二十三回至第六集第十三回：

　　《月唐演義》第四集第二十三回〈李林甫奉旨征剿〉，寫李林甫深怕郭子儀大軍兵進長安，遂奏請明皇提調四十萬大軍，殺奔太行山。接下來便是兩軍對壘交戰，你來我往，先是鮑官保原本奉師命下山助郭子儀的，因誤信其三叔父鮑銅剛之言，和郭子儀眾兄弟為敵，經過其姑母鮑金花的解釋，才棄暗投明，被李亨（後來的唐肅宗）收為義子。再來是安祿山得到其師金璧風所贈三件寶貝—五毒神牌、五毒神砂、乾坤寶盤，連敗郭營諸將，並和郭子儀三次鏖戰，終其尾三件寶物也一一被殷合仙徒弟余文俊所破。李林甫連吃敗仗後，更陰謀叛逆，慫恿明皇下旨調回鎖陽關的猛將薛蛟攻太行山，私下又差人到大宛國見狼主烏文亨，教他帶領八國兵馬，進犯中原，裡應外合，謀奪大唐江山。薛蛟探查真相後，歸順太行山，五虎將齊聚太行山。

　　李林甫又得金璧風門下烏龍真人、八卦道人及海長眉等妖道之

助，再度攻打太行山，並擺下「萬仙五神陣」，來勢洶洶；這頭太行山郭子儀也蒙孫臏、金眼毛遂、黃石公、廣文子、王禪、王敖、東方朔、殷合仙等仙人助陣，一時之間，人拼人，仙拼仙，天昏地暗，日月無光。第六集第十三回〈毛遂被困定仙椿〉寫的正是毛遂要去探五神陣被困之經過，黃海岱手稿紙改編到毛遂這回，前後共四十五回，底下文字並沒有收尾，足見尚有下文，可惜已散佚。

綜觀手稿所改編內容，不外乎三個重要情節：

（一）、郭子儀、薛蛟眾兄弟扶佐的明君（太子李亨）對抗李林甫、安祿山集團所擁護的昏君（唐明皇）。

（二）、白虎星郭子儀和青龍安祿山的對陣。

（三）孫臏、金眼毛遂眾仙和金壁風、海長眉等妖道仙拼仙的經過。

第一部份的情節，反映出傳統布袋戲濃厚的教忠教孝觀念，第二部分和第三部份隱約透露凡間和仙界一樣，也有正邪對立，尤其第三部份情節已偏離戲劇主題，甚至光怪陸離，但這樣的情節，我們依稀可以在許多的布袋戲演出中「似曾相識」。雖然俗語說：「戲不夠，神仙救。」，但布袋戲這種侷限在小戲台、小木偶的演出，想辦法創造戲劇的想像情境和氣氛，已成了布袋戲演師思欲創設的課題，所以在劇情上加入神仙鬼怪的戲，道具上加入金光效果，也就不足為奇。因此，為何霹靂布袋戲會愈來愈「霹靂」，甚至情節變化不只限人、神、魔、佛境界，更朝三度空間或數位空間發展，在此，我們似乎也可尋出點蛛絲馬跡。

二、《五虎戰青龍》的編寫形式

　　在完全沒有受過寫作和編劇訓練的情況下，黃海岱爲了便於授徒，努力的將改編的情節和文字一字一字的刻劃下來，尤其有些還是用小楷書寫的，那密密麻麻、工整秀麗的字裡行間，展現著這個布袋戲一代宗師在劇本上曾經下過的苦工。

　　沒有稿紙，劇本手稿都寫在垂手可得的筆記本上，一本一本，不留意還以爲是某個人的隨手筆記。形式很單純，篇首會有大字的劇名，每一頁都會劃一條細線，將內容分成兩部分，上窄下寬，上部按出場順序寫上出場人物，方便在演出時準備出場的木偶；下部編寫劇情進展、人物對話和動作，沒有新式標點，只以空格來表示斷句。值得注意的是，一般人看慣現代戲劇書寫的格式，會以爲人名下面的文字便是該人物的對話內容，但在黃氏之劇本中，下格並非是上格人物的對話內容。舉例來說，劇本一開頭，黃氏便刪去許多不必要的枝節，去蕪存菁，一開場便是李林甫出兵攻打太行山的場面：

李林甫	攻打太行山　楊良貴征步先鋒　楊良玉副先鋒　十萬兵　　　　孫玉操　後軍接應　到太行山十里安營
郭子儀	坐帳　小軍通報　啟元帥　李林甫起兵十萬攻太行❼　十里安營傳令　命張信王奇洪亮遊❽海　四兄弟出馬迎敵❾

❼　太行，應爲「太行山」之誤。

　　在人物名「李林甫」和「郭子儀」下的文字，並非是他們的對話；「李林甫」下的文字目的是在介紹李營攻太行山的部將，「郭子儀」下的文字，「坐帳」是動作描述，「小軍通報」表示小囉囉上場，「啓元帥　李林甫起兵十萬攻太山　十里安營」是通報的小軍說的話，「傳令」以下乃郭子儀發出的號令。

　　當較多人物出場對陣時，面對動作繁複、場面浩大的場景時，黃海岱自有他一套自創的敘述方法：

元　帥	子儀傳令出兵沖❷下山　安祿山軍兵混亂　安祿山押住陣腳　臨陣退縮違令者斬　眾兵立住　包官保❷殺到　袁小福迎戰　林沖　馬彪殺到　烏鳳❷　七星❷敵住子儀殺出　安祿山擋住　雙方戰到日月無光
文　俊	山上觀戰　安祿山祭動乾坤盤　太行山眾將驚怕逃走放出萬佛頭　打破乾坤盤　祿山看法寶被人破去　怒氣不息　郭子儀殺到　祿山要走　子儀使出玄武鞭　打在
安祿山	背脊　祿山吐血逃走　一班妖道被萬佛頭打到落花流水

❽　遊，應爲「游」之誤。

❾　見手稿頁1。

❷　沖，應爲「衝」之誤。

❷　包官保，小說作「鮑官保」。

❷　烏鳳，應爲「烏鳳英」之誤。

❷　指七星道人。

> 土遁敗回萬壽山　子儀傳令活捉李林甫　孫玉操　包銅剛❷
> 一齊敗回朝去❷

　　在這一段中，我們不難發現，黃海岱匠心獨運之處，在「元帥」下面，他把小說繁複的敘述改成兩兩對陣，清楚明白；「文俊」下面，「山上觀戰」和「放出萬佛頭」都是文俊的動作，很巧妙地被安插在「文俊」的下面；同樣的情形，「背脊」兩字被安插在「安祿山」之下，讓人一目了然便知是郭子儀打中安祿山背脊。

三、能將古典小說的語言轉化爲文雅的台語文

　　本土化是目前台灣政治和教育的發展重心，台語文的提倡更是百家爭鳴，各有各的一套音標和文字系統。殊不知早在三、四十年前，或且更早，黃海岱爲了因應演出之需要，用漢字去拼寫台語文形式的布袋戲劇本，因爲觀眾群大都是講台灣話的一般庶民，《五虎戰青龍》就是一例。現引劇本中之詞句爲例說明：

> 官保拜別師父下山　到中途　狂風大作　現出一個青面獠牙喝聲
> 小孩乎本王拆食落腹　　官保曰　妖道你卜食人　看黑虎雙鐘❷

❷　小說作「鮑銅剛」。
❷　見手稿頁9。
❷　見手稿頁1。

「現出」是台語語法，「出現」之意；台語「喝聲」，即是「喊叫」；台語「乎」，「給」之意；台語「拆食落腹」即是「肢解身體吃進肚子裡」；台語「卜食人」即是「要吃人」。

　　諸葛英　老千歲南征北討　受盡風霜　應該太行山養老作顧問
　　郭元帥時莊年❷⑦之際　掌帥印　乎老千歲休息合理❷⑧

「應該太行山養老」是台語語法，省去介詞「在」；台語「作顧問」意即「當長老」；此處「休息」，在台語語境中並非是累了「休息」之意，而是有從一線退居二線或退休之意。

　　文俊曰　老程我這件法寶交你代我出陣　法寶縛在竹篙尾
　　番女大細聲　將法寶放出　番女就收兵　程友春看女子內衣
　　笑笑　矮子甭相害　女人內衫可作法寶❷⑨

台語「竹篙尾」即是「竹竿頂端」之意；台語「大細聲」意即「咆哮」；台語「甭相害」意即「不要相互陷害」；台語「內衫」意即「內衣」。

❷⑦　莊年，應爲「壯年」之誤。
❷⑧　見手稿頁13。
❷⑨　見手稿頁16。

　　　　諸葛軍師　元帥懇求　上仙大發慈悲　教我全回太行　廣
　　　　文子（曰）　你們目睭喀喀　太行山舊規謀㉚　孫臏杏黃
　　　　旗一搖　太行山（回）原位㉛

台語「目睭喀喀」即是「眼睛閉著」之意。

　　　　海長眉看罷　步罡踏斗推㉜符念咒且㉝四大元帥　二龍神
　　　　楊戩顧東門　康元帥顧南門　中壇元帥顧西門　趙元㉞顧
　　　　北門　排完備　打戰文　且子儀來破陣㉟

台語「顧」意即「守備」；台語「排完備」意即「排練妥當」；台
語「打戰文」意即「下戰書」。

第五節　黃海岱的布袋戲演出本《大唐五虎將》

㉚　規謀，應爲「規模」之誤。

㉛　見手稿頁17。

㉜　推，應爲「催」之誤。

㉝　且，應爲「請」之誤。

㉞　「趙元」應漏寫「帥」字。

㉟　見手稿頁19。

一、《大唐五虎將》的內容和架構

　　《大唐五虎將》是國立傳統藝術中心「民間藝術保存傳習計劃
－傳統戲劇組」《布袋戲【五洲園】黃海岱技藝保存案》經典劇目
劇本，編號B2694，屬於「演出本」。所謂演出本，乃是學者專家
根據黃海岱演出時的錄影，再加以忠實的記錄和整理，結構相當完
整，有劇情大綱、分場大綱、登場人物表、劇本內容、場景、動作、
出場詩、定場詩及鑼鼓等，可說是相當完整的布袋戲劇本，共有十
九場，內容改編自《月唐演義》第二集第三十回「用奸謀開考武場」
至第三集第二十回「哥舒翰潼關仗義」，整理者：吳玟螢、徐志成
和江武昌。

　　雖然《大唐五虎將》改編自《月唐演義》，人物架構大致不變，
故事情節卻有所增刪，茲將其不同之處說明如下：

　　（一）、《大唐五虎將》略去郭子儀百花樓降妖得槍（丈八蛇
　　　　　矛）馬（雙頭馬）的情節：

　　原著第三集第一回有郭子儀在百花樓降妖得槍馬的情節：

　　　　郭子儀也到窗前看時，果見一個妖怪，一身兩頭，上有獨角，
　　　　口似血盆，牙如鋼錐……子儀越打越勇氣百倍，那妖怪越打

越小⋯⋯子儀不問情由，按住那妖怪，運用神力，打了二三十下，那妖怪附首貼耳⋯⋯已現出原形，原來是一匹雙頭馬，渾身毛衣如雪，項間生有鱗片，金光閃閃，確是一匹追風千里駒⋯⋯忽然那邊望花亭上又起一陣怪風，躍出一條十來丈的大蟒⋯⋯兩下打了一會，那蟒漸漸縮小，將近天明便向荷池蜿蜒游去，被子儀趕上，一把抓住蟒尾，用力望下一擲，只聽達朗一聲響亮，火星直冒，躺在地上不動，子儀走近一看道：「只道是什麼妖魔，原來是一桿丈八蛇矛。」**㊱**

這段情節中交代郭子儀手中武器和坐騎的來源，對於往後情節的發展有關鍵性之地位，如郭子儀騎「雙頭馬」淋濕科場火炮，和安祿山騎「火雲駒」對陣等等，都提到了「雙頭馬」，《大唐五虎將》中將此情節略去，顯然對於故事之完整性有所影響。而且布袋戲中如何定位郭子儀這個角色裝扮中所持之武器，這段情節中所涉及的「丈八蛇矛」也是重要之參考依據。

（二）、《大唐五虎將》中增加遼邦大將耶律秦參加科場比武的情節：

耶律秦參加科場比武一段，在小說中未見，黃海岱卻加入了這個人物：

㊱ 靈岩樵子改寫：《月唐演義》，台北，文化圖書公司，1988，頁183-184。

耶律秦：孤家（介）❸耶律秦（介），我是遼邦大將。聽講中國得嗲❸招賢啊，開過武科場，天下英雄，外國人也會賽❸參加；我是遼邦人物，奉了元帥的命令，往到唐朝武科場奪魁。❹

接著除了在第八場中，耶律秦和郭子儀對打後失敗，其他部分便不見這個角色再出現過，原小說中並沒有遼邦大將耶律秦這個角色參加擂台賽，黃加入此人物，可能有意製造擂台賽參加人物的多樣性，增添戲劇張力，對於整個情節的演變並無多大影響。

（三）、《大唐五虎將》中略去鐵陀峰和邵景亮仙拼仙的情節：

原小說中的擂台比武情節中，因爲奸相的部將孫玉操用計激怒騙其師父邵景亮下山對付郭子儀一干人，邵景亮乃陝西劍峰山千竹林的修練道士：

約六旬左右，生得面如紫玉，目若朗星，兩道修眉，鼻直口方，五綹花白鬍鬚，佈滿胸膛，頭上九梁道巾，身穿八卦道袍，腰束水火絲條，足踏多耳芒鞋，手執一柄雲帚，飄然有世外神仙之概。❹

❸ 介，即動作。
❸ 得嗲，台語，「就要」之意。
❸ 會賽，台語，「可以」之意。
❹ 同註❸，第五場。
❹ 同註❸，第三集第八回，頁203。

這樣一個超然紅塵的修練者，因為和郭子儀的師父鐵陀峰有宿怨，又被徒弟孫玉操言語相激後憤而下山要對付郭子儀等人。郭子儀師父鐵陀峰不得不再和邵景亮對決，兩人仙拼仙，邵景亮用「坐禪功」，鐵陀峰用「蛤蟆功」：

> 今日僧道二人皆有罩功，故此皆要找到罩門方可下手，不然徒打無用。兩人在台上走了幾回，始終不曾動手，你上東走，他向西行，鐵陀峰用的是七星勢子，一手護頂一手護胸。邵景亮用的是高探馬勢子，一手伸在面前，一手隨在背後，各護罩門。❷

經過幾次比鬥，最後結果是邵景亮被郭子儀踢中罩門要害—糞門，被郭子儀抓住兩腿撕成兩半。

這個仙拼仙的情節是武場比試所「節外生枝」出來的，黃在《大唐五虎將》中將其略去不無道理，但觀其鐵陀峰和邵景亮互拼罩門之描述，我們似乎在許多布袋戲的演出中似曾相識。

二、《大唐五虎將》與《月唐演義》的比較

❷　同註❻，第三集第十一回，頁211。

（一）、小說的文字敘述形式和木偶劇場的演出各有所長：

布袋戲劇本《大唐五虎將》取材自小說《月唐演義》，在這改編過程中，雖然情節、人物等有所雷同，但並不完全照單全收，仍有創新之處。《月唐演義》純以文字敘述來傳達故事和意旨，是以局外人（說書人）的敘述模式來進行故事，讀者就好像進到說書場中，聆聽故事，被那高潮迭起的情節安排所吸引。有時這個「說書人」還會跳出來向讀者解說情節以外的事物，如第三集第十一回中，故事進行到鐵陀峰和邵景亮擂台上緊張的對決，一僧一道，各找罩門，突然岔出一句「書中交代」，以下的文字便是在解釋「罩門」這回事：

> 大凡練城罩功的，只要將罩運起，渾身上下，猶如鋼鐵一般，無論刀劈斧砍，分毫不入。❹

這樣的敘述方式，「說書人」儼然是小說世界中的主宰，所有故事的來龍去脈完全任他揮灑。有人就將小說的世界分為兩面：書面的小說世界與心中的小說世界：

> 書面世界是心中世界的外化，一種文字形式。書面的世界都是語言構築起來的，作者的語言修養、語言風格直接影響小

❹　同註㊱，第三集第十一回，頁211-212。

　　說世界的創造。❹

在小說中，語言（文字）是媒介，將作者的心中世界構築成書面世界，鋪敘人物、場景和動作等，設法讓讀者進入小說世界中。以《月唐演義》為例，第三集第十八回〈中狀元大反武場〉中鋪寫郭子儀「槍挑千斤索，走馬跳龍門，箭射金錢眼，摘印披袍」的過程，以郭子儀這個人物為中心，如何挑索，如何飛馬，如何射箭，如何接袍印，場景逼真寫實，一步步開展，讀者自然在心中便藉此構築出「槍挑千斤索，走馬跳龍門，箭射金錢眼，摘印披袍」的小說世界：

　　　　郭子儀看了，視若無事，催馬提槍，只奔馬道馳來，將至千
　　　　斤索前，兩臂運足神力，用粉龍槍一挑，那千斤索和繃住的
　　　　鐵索，彷彿生了翅膀一般，早已從頭頂飛過。接著將馬鞭一
　　　　提，連人帶馬，騰空而過，躍過龍門，即將長槍安在鳥嘴環
　　　　上，弓開滿月，噹的一聲，不偏不倚，正中金錢眼中，飛馬
　　　　上前，雙手接住狀元袍印。❺

這裡頭有人物（郭子儀）、有動作（催、提、奔、運、挑等）、有器具（槍、索、鳥嘴環、弓等）、有聲效（噹），這樣生動的文字

❹　陸志平、吳功正：《小說美學》，台北，五南圖書公司（原出版者：大陸人民
　　出版社），1993，頁112。
❺　同註㊱ 第三集第十八回，頁231-232。

敘述,也只有在小說中才能見到。而如此一個情節鋪敘,在《大唐五虎將》中就英雄無用武之地,只能用活生生的道具和動作呈現,甚至略去,只存「錦袍藏刀」的情節來交代「大反武場」的原因。

但有些效果是平面的文字敘述所無法傳達和表現的,最基本的就是後場音樂的陪襯,除了熱鬧以外,也使得木偶的操弄充滿節奏和音樂的美感,就以《大唐五虎將》中第一場李林甫坐台為例,為了營造聲勢,先有一番排場-侍從喊升堂,接著,內白❹:喔-喔-喔-,當李林甫口白完畢,再一次內白:喝、吥、吥、吥、吥……吥……。第十三場中更增加了聲光效果,在戲台上搖晃五彩金光布代表安祿山坐騎「火雲駒」所吐出的萬丈飛火,甚至一些效果也可用緊湊的口白帶過:

> 安祿山:哇好好……!你的性命真韌啊!卡緊邪!點火線!
> 丟地雷!四十八將攏給收掉,卡好勢!是!向前我
> 點火線,來!(介)哺……哺……哺……哇—無采
> 工❼,火攔不著(火點不著),哎喲!……郭子儀,
> 你命真韌啊!哎喲,馬仔來啊……　(介)❽

在對話中就把奸相和安祿山暗埋火藥、點線、點不著等動作四兩撥

❹　內白:布袋戲演出時,為增加聲效或插科打諢之效果,由頭手以外人士出聲,也可數人同時出聲。

❼　無采工,台語,「白費工夫」之意。

❽　同註❸,第十三場,頁24。

千斤帶過，在一連串緊張口白中，不但沒有減低效果，反而更加緊湊，可說是神來之筆。

（二）、《大唐五虎將》加重丑角功能，增加戲劇效果：

在民間戲劇中，丑角的安插是很重要的部分，成功的丑角不但可以發揮插科打諢的詼諧效果，製造笑料，引起觀眾開懷大笑，拉近和觀眾之距離，甚至是牽動整齣戲的靈魂人物，具有舉足輕重之地位。近來崛起的明華園歌仔戲團，陳勝在演活所扮演的丑角（濟公、李鐵拐等），可說是其戲劇成功的功臣之一。

《大唐五虎將》中黃也刻意將國舅楊國忠之子「楊梁玉」❹塑造成丑角：

> 楊梁玉：本公子（介）楊梁玉，阮老爸楊國忠，同過定國王
> 　　　　蓋好❺的朋友，今日科場開科取士啊，嘿！我嘛嘜
> 　　　　赴死啊囉！
> 內　白：啊？嘜赴死？（介）
> 楊梁玉：啊，不是啦，天壽啦，歹彩頭，來赴試啦！❺

黃海岱藉著「試」的台語諧音接近「死」，製造幽默效果。在《大唐五虎將》中，楊梁玉是被玉蝴蝶林沖打死，在小說中，楊龍玉是

❹　小說中作「楊龍玉」。

❺　蓋好，台語，「極好」之意。

❺　同註❸，第六場，頁7。

在郭子儀連傷奸相李林甫的四十二將後，到演武廳正要領印時，出面阻止，郭子儀為了閃避殺小國舅之罪名，還故意讓他報出假名－「俞隆揚」，戰了十餘回合後，被郭子儀「一槍前心透出後背」❷。

洪亮、游海是郭子儀的好弟兄，在小說中雖有時也呆里呆氣，但仍不失為英雄好漢，在《大唐五虎將》中，為了增加擂台賽的魁頦，也被改塑成丑角：

> 童飛虎：眾舉子聽令：第一名洪亮，第二名游海，先試過舉
> 　　　　勇，不得違令。
> （童飛虎下台）、（洪亮出台）
> 洪　　亮：好，阮知、阮知！呀呔啊—（介）呼哇！，許重（這
> 　　　　麼重），使伊老爸，不知有法伊否？喝、喝！咱大
> 　　　　的押隊哩，給舉看嘛，是！這要上眾啊，不認真逼
> 　　　　力不行，呀！呔！（介）
> （洪亮舉石頭，不動）❸

這樣一轉變，比起小說來，洪亮、游海倒反而鮮明有趣多了。

（三）、《大唐五虎將》能將文字活化為生動有趣之對白：

布袋戲人物登場時都有「出場詩」與「四聯白」的設計，內容即在表明該人物之身分或忠奸賢惡，如李林甫出場之四聯白：

❷　同註❸，第三集第十七回，頁230。

❸　同註❸，第七場，頁9。

> 鴻起滾滾轅門裡，
> 玉帶腰圍朝上前；
> 懷抱虎頭獅子印，
> 執掌我主半邊天。❺

前兩句點明李林甫在朝中的權勢，後兩句暗藏陰謀叛亂之心，將李林甫一角之身分表露無疑。

郭子儀上場就有不一樣的氣勢，先有快節奏的出場詩表現凌厲之氣勢：

> 馬到鑾鈴響（介），
> 坐主把朝護（介）。❺

接著就是四聯白：

> 文章落筆皆珠玉，
> 無量胸中俱甲兵；
> 進退一身觀治亂，
> 青年（介）才是（介）國干城。❺

❺　同註❸，第一場，頁1。
❺　同註❸，第三場，頁4。

這樣的四聯白描繪出郭子儀的文武全才，並且身繫國家安危。

　　在小說中繁複的情節往往需要靠文字點點滴滴的鋪敘，以李林甫在武科場設層層機關欲害郭子儀眾英雄為例，小說中花了許多篇幅鋪敘李和郭結怨，如何上金殿奏請唐明皇開武科場，如何安排機關等等，但在戲中，全由李的口白中交代：

李林甫：有了——屢次不能收拾伊（他）的性命，今日這大
　　　　臣的子兒予打死幾啦名，冤仇高如山、深四海，後
　　　　來定下妙計，我啟奏萬歲，朝廷大放這些犯人，犯
　　　　罪的攏赦免，予以上朝考較，內底（裡面）安排天
　　　　羅地網。武科場四面開河溝，安過地雷火炮，若今
　　　　日武場不能勝過反賊，這個火線點著，給爆發，四
　　　　十八將攏給燒死；四十八將攔燒不死，安過千斤鎖，
　　　　鐵的；若今日千斤鎖會當過，後來在用馬步戰，十
　　　　八般兵器試舉勇，攔又無法度伊，尚尾步❺❼，城門
　　　　——嘿、嘿、嘿！幾啦千斤，那時科場解散嘜走，
　　　　用嘿千斤重，將四十八將給鐧死！（介）足慰我的
　　　　平生！❺❽

❺❻　同註❸，第三場，頁4。

❺❼　尚尾步，台語，「最後招數」之意。

❺❽　同註❸，第一場，頁1。

在這長串的口白中，交代了李和奸臣們的仇恨—打死許多大臣的兒子，李瞞騙唐明皇設武科場，李暗布地雷火炮、千斤鎖，將用幾千斤的城門鍘死群雄。而從「這個火線點著，給爆發，四十八將攏給燒死」開始，黃海岱採用連綴敘述法，生動且曲折的台語口白扣人心弦，令人印象深刻。

在第九場醉翁李白出場時，黃海岱也有酒徒趣味的口白：

> 李白：文官李白（介）！這的朋友攏直咧給我笑，哈、哈！李白斗酒詩百篇，長安市上酒家眠；有人呼我不上算，人人稱我酒中仙。（介）那個字是「算」字呢，這不是說不上算，「不上算」，無上船啦，人講算不著的，不上算。我酒飲飲哩，流嘴涎，京城達位㊾我得給走。㊿

第十五場當李白再度出場時，黃展現了他北管深湛的修為，秀了一段唱曲：

> 【緊中慢】萬里江山萬里雲，一朝天子一朝臣；文官一筆安天下，武將提刀定太平。㊿

㊾　達位，台語，「每個地方」之意。

㊿　同註❸，第九場，頁17。

㊿　同註❸，第十五場，頁28。

從以上所舉例子，可以發現黃海岱雖借用了《月唐演義》的故事，卻能用其豐富生動的台語重塑《大唐五虎將》的生命，充分展現布袋戲這種民間傳統戲劇的美感。

第六節 結 語

傳統布袋戲原是延續傳統戲曲的路線，只是表演的角色由人轉化為木偶，其他部分：劇本、唱曲、表演方式和音樂，都有著「民間文學的口頭性、流傳性和變異性等外部特徵」⑫，尤其是語言和劇本，其變異性更大，當在日本殖民政府的鐵蹄下時，黃海岱為了生存，為了執照，也不得不要被迫演出「血染燈台」、「櫻花戀」等日本樣板戲。而為了吸引觀眾，更動原來籠底劇本，加油添醋，甚至另創劇本以迎合觀眾口味，也是不得不然的趨勢。做為一個一生都為傳統布袋戲演師的老藝人，黃海岱歷盡滄桑，是布袋戲界的不倒翁，打造出一副能屈能伸的銅身鐵骨，即使在任何困厄的環境中，他都能將布袋戲作一番改革以迎接新時代的挑戰，他在布袋戲劇本上的開拓便是一例。當許多傳統布袋戲藝師都還在傳授籠底劇

⑫ 鄭慧翎：《台灣布袋戲劇本研究》，中央大學中文研究所碩士論文，1991，頁204。

本，一字一字要求徒弟背著念著時，黃海岱憑著他的漢學基礎，遍覽古典小說，開始將古典小說改編成布袋戲劇本，演起劍俠戲、公案戲和章回小說戲，以吸引觀眾，為傳統布袋戲注入新血，一時之間，布袋戲界也紛紛仿效，掀起布袋戲劇本的改革。如今他的子孫（黃俊雄、黃文澤等）也能繼承其衣缽，繼續在布袋戲界奮鬥，並且不斷改革創新，或許不無黃海岱的遺傳吧！

　　如果以菁英文學的立場來看《月唐演義》這部小說，文學成就顯然是無法和《水滸傳》或《三國演義》等相提並論，但是以俗文學的角度盱衡，他仍有廣大的讀者群，值得探討。

　　至於布袋戲劇本，是要定位於文人文學（劇本），抑或民間文學？似乎也是一個課題，因為歷來許多搬演布袋戲的師父或學徒，因識字不多，往往根據民間傳說加以創造改編，口耳相傳，鮮少有完整的劇本流傳，很少能像黃海岱這樣，有漢學根基，可以自古典小說中吸納養料，還將編寫的膽抄下來。雖然本文只擇黃海岱之演出本和手稿各一為討論範圍，但有關他的布袋戲劇本手稿，雖有許多散佚，但終究自己還保留了幾本，這都有待進一步探討。不管如何，從《月唐演義》到《大唐五虎將》，黃海岱將《月唐演義》的文字轉化為語言，讓文學從平面走向立體，情節人物雖有所增減，但生動的戲劇效果和對白，也開展出《月唐演義》的另一番價值，豐富了郭子儀故事，為民間傳說注入新血。

第四章 黃海岱布袋戲「史艷文」相關劇本

第一節 前 言

六〇年代，台灣的布袋戲界，仍以內台❶和野台❷的演出為主，在各城鄉的廟前廣場鑼鼓喧闐搬演著忠孝節義的傳統故事；在各城市的大戲院裡，為了吸引觀眾，賣力施展著掌上功夫。一九七〇年，在台灣原本只有華視和台視兩家無線電視台，第三個電視台中視正準備要開播，隨著電視的普及及娛樂型態的逐漸轉變，布袋戲的內台演出受到了嚴重的衝擊，黃海岱的二兒子黃俊雄先生，時任台灣省戲劇協進會理事長，意識到電視時代來臨的威脅，便將布袋戲「雲州大儒俠－史艷文」的播演企劃案送到剛要開播的中視。許是各界送來的企劃案太多，「雲州大儒俠－史艷文」一直被擱置

❶ 內台：早期布袋戲和歌仔戲在戲院的舞台上的演出形式。
❷ 野台：布袋戲和歌仔戲為酬神受僱在廟前或雇主指定地點搭野外臨時舞台演出的表演型態。

著，黃一氣之下將企劃案拿回，改送到台視，當時台視節目部主管是聶雲，聶雲為了慎重其事，還特地到台北西門町「今日世界」三樓的「松鶴樓」，實地觀看黃俊雄的內台演出。黃俊雄回憶說：

> 聶主任這個人是學者，有在國立藝專兼教，他有去看，看了以後，感覺我這布袋戲跟他們台視所演出的布袋戲沒啥相同，就擬定一次的試演會，邀請他們裡面的委員來看，試演會我演半點鐘，裡面二十多個委員，只一個贊同，剩下的都反對。
>
> 當時我的計劃是演三個月，一禮拜演一次，一個月演四次，三個月十二次，節目費一集3500元。聶主任跟委員商量的結果，他們都反對，但是伊向委員講，這種布袋戲有伊的藝術價值，娛樂成份也很高，但是廣告的情形伊不敢負責；伊只負責節目，無負責廣告業務，伊算算總共十二集，一集3500元，就算都無廣告，完全沒收入的話，總共的費用嘛才四萬二，這無妨來試看嘜。伊想要證明伊的看法是不是對，結果，大家贊同伊的看法，就寫契約，下去演。❸

就這樣，「雲州大儒俠—史艷文」陰錯陽差的改在台視播出，開演

❸ 訪問黃俊雄錄音帶，2001年8月17日14：00-16：00，訪問及記錄：張溪南。原音整理請參見附錄一。

後，電視觀眾反應熱烈，紛紛打電話到電視台要求延長播出時間，
原本只是打算一星期演半點鐘，總共要演一季的「史艷文」，到最
後竟然一星期演六天，連演五百八十三集，受到觀眾的瘋狂喜愛，
平均收視率超過九十％，創下了台灣電視史上的記錄。「史艷文」
一炮而紅，不但成功的將布袋戲轉化爲螢光幕上的演出，爲台灣的
布袋戲找到了另一條生路，還讓「史艷文」成了台灣家喻戶曉的大
儒俠。《雲州大儒俠—史艷文》❹一書中，對當時「史艷文」造成
的轟動有深刻的描述：

> 一到中午，士農工商幾乎同時停工，在學校中，往往為此
> 而提早下課，甚至有些老師不講課而講布袋戲，布袋戲成
> 了作文題目，史艷文更是小學生考卷上的民族英雄。❺

這樣的盛況引來了有關當局的注意，透過各種管道，開始阻撓黃俊
雄電視布袋戲的演出，以布袋戲影響到「國語」的推行、敗壞社會
風氣爲藉口，最終在一九七七年以「妨害農工作息」❻的理由被禁
演。

　　一九八二年，台語布袋戲解禁，黃俊雄重出江湖，「史艷文」
的故事就一再被搬演，一九八二年八月由黃俊郎在中視錄播「史艷

❹　林安寧主編：《雲州大儒俠-史艷文》，台北，遠流出版社，1999，八月初
　　版。
❺　同註❹，頁22。
❻　同註❹，頁24。

文」，十一月黃文擇的「苦海女神龍」接續，一九八七年六月黃俊
雄於台視再演出「新雲州大儒俠」，九月「史艷文與女神龍」繼續
演出，一九九四年又於華視演出「新雲州大儒俠」❼。一九九六年
起，黃俊雄以史艷文後傳「金光系列」開始進軍錄影帶市場，二〇
〇〇年在中視製播「千禧年雲州大儒俠」，將「史艷文」帶向新世
紀。從一九七〇起到二〇〇〇年，「史艷文」紅遍四分之一個世
紀，至今仍歷久不衰，這在布袋戲史上或電視史上，都是空前的記
錄。對台灣社會所造成的影響更是無遠弗屆，一九九九年由台北市
主辦的「千禧台北燈會」，就邀請「雲州大儒俠—史艷文」擔任
燈會的代言人，二〇〇一年暑假宜蘭縣政府在冬山河親水公園舉辦
國際童玩節，特別設立「史艷文館」，參觀人潮源源不絕。老一輩
的台灣人緬懷「史艷文」那集忠勇孝義於一身的完美人格，新新人
類更崇拜著「史艷文」的神奇酷炫，「史艷文」代表著台灣一種特
殊的布袋戲文化。

　　然而，一個角色的產生並非是憑空而出，黃俊雄不諱言他的
「史艷文」是脫胎自他父親黃海岱的「忠勇孝義傳」。

　　　　我的故事（指「雲州大儒俠—史艷文」）是有承繼我爸爸
　　　「忠勇孝義傳」的劇情，但是在破昭慶寺以後就脫去，充軍
　　　了後就都不一樣，我爸爸也有做史艷文充軍的情節，充軍返
　　　來以後，伊有一段破青、徐二州七十二島的情節，那段我就

❼　資料參見林安寧主編：《雲州大儒俠-史艷文》（同註❹，頁24--26）。

沒做。❽

而在「忠勇孝義傳」中的主角，最早是喚做「文素臣」，後因被日
本政府禁演，改爲「史炎雲」，到了黃俊雄手中才改爲「史艷
文」。

> 以早阮爸爸曾做過「文素臣」，但是「文素臣」給日本政
> 府禁演，後來伊改「史炎雲」時，劇名叫做「忠勇孝義
> 傳」；做「文素臣」時，劇名也是只有叫「文素臣」，伊
> 曾返來虎尾做，我曾見過。❾

「文素臣」是清朝古典小說《野叟曝言》中的主角，黃海岱早在日
據時代，就以此爲藍本，演出「文素臣」。但是「文素臣」卻因
《野叟曝言》內容有貶抑日本國格之情節而被禁演。

> 我做的時陣叫史炎雲，出自《野叟曝言》，這本冊的主角
> 叫玉佳❿，真屬害，打死日本城主⓫，我故意⓬挑這齣來

❽　同註❸。

❾　同註❸。

❿　〔清.〕夏敬渠：《野叟曝言》上，第一回：「素臣生時，有玉燕入懷之兆；
　　故乳名玉佳。」，台北，世界書局，1978，頁2。

⓫　同註❿，《野叟曝言》下，第一百三十三、一百三十四回中有描述明天子封
　　文龍爲征倭大將軍，攻入日本東京情節，有「何以國俗荒淫，至於若是！可

做。⓭

原來黃海岱選擇「文素臣」作爲劇本演出布袋戲的背後，有其高超、濃厚的民族情懷。小說《野叟曝言》的作者是誰？創作動機爲何？內容又如何？這留待下節析論。從「文素臣」經「史炎雲」到「史艷文」，由小說到戲劇，這個角色的蛻變過程不但源遠流長，還歷經文人的原創、民俗藝人的再創造，並摻雜民俗藝人的民族情感，是一個多樣、豐富且值得探索的課題。

第二節 「史艷文」故事的源頭－《野叟曝言》

一、《野叟曝言》的作者、版本和內容

雖然《野叟曝言》的作者有不同的說法和臆測，但根據前人的研究，應是夏敬渠大抵沒錯，他是清代小說家，清光緒七年毘陵彙珍樓刊行的木刻活字本《野叟曝言》⓮（大陸復旦大學圖書館藏

見聖教不行，雖清淑之區，亦同蕪穢耳！」之語云云，頁438。

⓬ 台語，故意。

⓭ 訪問黃海岱錄音帶，2000年10月27日14：40-16：30，訪問及記錄：張溪南。

⓮ 上海古籍出版社《古本小說集成》據此復旦大學圖書館藏本，於1994影印出版，共分六冊。

本）書前所附「知不足齋主人」序言中提
到：

> 野叟曝言一書，吾鄉夏先生所著
> 也，先生邑之名宿，康熙間幕遊滇
> 黔，足跡遍天下，抱奇多異，鬱鬱
> 不得志，乃發之於是書。⑮

光緒七年毘陵彙珍樓刊行
之活字本《野叟曝言》

在這篇序言中，雖然只提到作者是「夏先
生」，但對於作者的履歷和著書的動機有
了粗略的交代。這個刊本全書共一百五十
二回（缺第三、四回，以第五回以下往前
遞補），大字，書中有評注，以雙行小字別之，每回之後附有總
評。

　　光緒八年有《全本野叟曝言》石刻本問世，東京大學東洋研究
所有典藏⑯，小字，線裝，分四冊，共一百五十四回，刪注存評，
每回之後仍有總評。正文前有精美繡像十六幅及「西岷山樵」的
序：

⑮　上海古籍出版社《古本小說集成》之《野叟曝言》（一），上海，1994，序
　　頁1。

⑯　王瓊玲：《野叟曝言研究》第一章〈野叟曝言的作者與版本〉，台北，學海
　　出版社，1988，頁10。

康熙中，先五世祖韜叟，宦遊江浙間，獲交江陰夏先生。先生以名諸生貢於成均，既不得志，乃應大人先生之聘，輒祭酒帷幕中，遍歷燕、晉、秦、隴，暇則登臨山水，曠覽中原之形勢，繼而假道黔、蜀，自湘浮漢沂江而歸，所歷既富，於是發為文章。……閱數載，出野叟曝言二十卷以示……亟請付梓，先生辭曰……因請為之評注，先生許可，乃乘便繕副本藏諸篋中，先生不知也！先生既沒，先祖解組歸蜀，風雨之夕，出卷展讀，如對亡友。嘗對曾祖光祿公曰：「爾曹識之，承夏先生之志，慎勿刊也！」，自是，什襲者，又百有餘年矣。……❼

這篇序言交代了「夏先生」遍歷各地後，寫了這部《野叟曝言》，並交給「西岷山樵」的祖先「韜叟」評注，「韜叟」鼓勵「夏先生」將《野叟曝言》印行，「夏先生」沒答應，「韜叟」竟偷偷繕謄副本留存，以致百年後才有《全本野叟曝言》石刻本的問世。

這兩個序中的「夏先生」到底是誰？清金武祥《江陰藝文志》凡例中清楚寫道：「夏二銘先生之野叟曝言。」❽，「夏二銘」即是夏敬渠，魯迅《中國小說史略》第二十五篇有考證：

二銘，夏敬渠之號也；光緒《江陰縣志》十七〈文苑傳〉

❼　同註❺，〈附錄坊本原序〉，頁14。
❽　同註❺，頁3。

云：「敬渠，字懋修，諸生，英敏績學，通史經，旁及諸
子百家禮樂兵刑天文算數之學靡不淹貫。……生平足跡幾
遍海內，所交盡豪傑，著有《綱目舉正》、《經史餘
論》、《全史約篇》、《學古篇》、《詩文集若干卷》」❶

魯迅的資料讓我們更深入了解夏敬渠不只是踏遍大江南北的名士，
還是一個精通諸子百家禮樂兵刑天文算數且有不少著作的通儒。至
於夏敬渠詳細的生平，上海古籍出版社《野叟曝言》附有邵海清所
寫的前言，有明白交代：

夏敬渠生於康熙四十四年乙酉（1705），卒於清乾隆五十
二年丁未（1787），享年八十有三（趙景深《野叟曝言》
作者夏二銘年譜）。❷

除了以上兩種版本外，《野叟曝言》尚有一個「珍藏本」，是
台灣世界書局於一九七八年出版，上下二冊，一百五十四回，據書
前所附趙苕狂〈野叟曝言考〉言：

現在我們據以標點的，卻是人家的一個「珍藏本」，是用

❶　魯迅：《魯迅全集》之《中國小說史略》，北京，人民文學出版社，1991第
　　五次印刷，頁242。
❷　同註❶，前言，頁1。

重金購取而來的，這個「珍藏本」和以上二本所不同的地
方：所有一切穢褻的描寫，都已刪除得乾乾淨淨；而那些
敘事說理，談經論史……種種絕有精采的地方，卻都保存
得完完全全的。如此，糟粕去，精華存，反成為一個再好
沒有的精本了！㉑

據趙苕狂的說法，世界書局這個珍藏本是汰蕪存菁的精本，而且他
還指出做這個汰蕪存菁工作的是夏敬渠的女兒。但是，根據王瓊玲
的研究，認為這個珍藏本應該是坊間書賈參照木刻活字本及石印
本，相互增補不全之處，並刪除淫穢禁忌文字及評注所成的「淨
本」，不可能有所謂夏敬渠的女兒刪飾《野叟曝言》之情事發生：

按《野叟曝言》作者卒於乾隆時，其女兒必是乾、嘉時
人，倘其女果真刪飾付印本書，則此「珍藏本」必早於木
刻活字本及石印本，何以光緒時之不足齋主人及西岷山樵
皆斷言前無印本？……而韜叟之評注，決不參雜穢褻；身
為晚輩，有何理由刪除父執的心血手澤？㉒

本文有關《野叟曝言》小說內容文字的引據，便是根據此一世界書
局所印行的珍藏本（有上下二冊）。

㉑　同註❿，書前〈野叟曝言考〉，頁3。
㉒　同註⓯，頁13。

　　關於成書時，在錢靜方所編的《小說叢考》〈野叟曝言考〉❷❸
中有一段頗有趣的軼聞：

> 夏君……屢躓科場，鬱鬱不得志，乃出生平所學，悉於是書
> 洩之。相傳是書成時，是值聖祖南巡，乃為裝潢成冊，欲呈
> 御覽。諸親友以書多穢語，恐觸上怒致不測，力阻其獻。不
> 聽，乃以危言動其妻，使陰阻之，其妻乃於每冊毀去四五
> 紙。迫將獻，故驚曰：「汝欲上呈御覽耶，嚮小兒女不知，
> 已毀去多紙矣。」夏君怒甚，急為補綴齊全，而駕已沿江東
> 而下，不及獻矣。故其書名《野叟曝言》，取列子野人獻曝
> 之意也。❷❹

　　夏敬渠因為科場不如意，於是將生平所學全部發洩在《野叟曝言》
這部小說上，剛好碰上皇帝南巡的絕佳機會，想藉此呈獻御覽展露
才學，不意這個美夢被其親友和妻子因「書多穢語」所阻撓，和皇
帝緣慳一面。這軼聞不但有趣，還交代了書名的由來原是取之於列
子之寓言❷❺，可信度極高，只是錢靜方把夏敬渠要呈獻御覽的對象

❷❸　錢靜方編：《小說叢考》〈野叟曝言考〉，台北，新文豐出版公司，1982年8
　　月初版，頁46。

❷❹　同註❷❷，頁46。

❷❺　《列子》〈楊朱篇〉：「昔者宋國有田夫，常衣縕黂，僅以過冬。既春東
　　作，自曝於日；不知天下之有廣廈隩室、錦纊、狐貉。顧謂其妻曰：『負日
　　之暄，人莫知者，以獻吾君，將有重賞。』」

說成是清聖祖康熙顯然有誤，應是乾隆才對。如果再以此對照約二百年後黃俊雄的「史艷文」在台視初試啼聲時的成功與轟動，彼此的際遇眞的有如天壤之別，令人不禁爲之唏噓。

關於書名由來，魯迅《中國小說史略》也有談論到：

> 《野叟曝言》云是作者「抱負不凡，未得黼黼休明，至老
> 經猷莫展」，因而命筆，比之「野老無事，曝日清談」
> （凡例云）。可之衒學寄慨，實其主因，聖而尊榮，則為
> 抱負，與明人之神魔及佳人才子小說面目似異，根柢實
> 同，惟以異端易魔，以聖
> 人易才子而已。㉖

魯迅所引的「野老無事，曝日清談」和錢靜方出於列子寓言的說法大致相同，他更深入的指出作者著書的動機是爲「衒學寄慨」，這從作者將「奮武揆文，天下無雙正士；熔經鑄史，人間第一奇書」二十字拆爲卷名，分爲二十卷，可以窺出梗概，現將其情節大概簡述如下：

《野叟曝言》以「奮武揆文，天下無雙正士；熔經鑄史，人間第一奇書」二十字編卷

㉖ 同註⑲，頁243。

　　第一回交代時代背景及主角文素臣的出身、學養和交遊，因感
「宦寺擅權，奸僧怙寵，時事日非，不敢再緩」❷，逐辭母遠遊，
想要有番大作為。第二回至第九回寫在杭州遊西湖翻船與僮僕奚囊
走散，燒昭慶寺，結識劉大（即劉虎臣，劉璇姑兄），獲劉璇姑芳
心；第九回寫素臣赴考童生不中，第十、十一回寫素臣將獲時公薦
之於朝，到京不久時公卻病逝，觀水升官，薦素臣到袁正齋處當教
席，因而結識太常博士洪長卿和兵部郎中趙日月。十五回寫素臣因
燒昭慶寺被通緝，改姓名為白又李。十六回至二十回寫素臣傷寒病
重，鸞吹婢女素娥精醫術隨侍在床救治月餘，卻被鸞吹嗣弟未洪儒
因爭家產誣告素臣誘姦素娥，幸任知縣廉潔忠厚明斷冤屈，素臣又
治好任知縣兩女之病。素娥積勞成疾，又誤服毒藥，差點命喪黃
泉，經素臣力救終得重生。二十二回起寫素臣倒擂台救了跑江湖的
解鯤、解碧蓮、解翠蓮三兄妹，一路除暴安良，結識不少江湖好
漢，一直到三十四回朝廷因連續兩年夏日降雪，下詔求直言極諫之
士，素臣獲趙日月保舉，入京面聖朝對，不意素臣慨陳時弊，斥佛
為異端，直言閹宦靳直等圖謀不軌，惹怒皇上，以「非毀聖教，誣
謗大臣」❷之罪將行處斬。後經女神童謝紅豆力保，改謫遼東。

　　三十五回至四十二回，寫任湘靈因素臣治病有肌膚之親非他不
嫁，致相思成病，洪長卿為尋素臣家人差點被吳江縣令柯渾害死，
水夫人一家婦孺避禍到江西豐城縣未鸞吹家。四十三回寫素臣謫往

❷　同註❿，頁3。

❷　同註❿，頁268。

遼東，解官鍾仁，靳直派人在沙河行刺素臣不成，素臣巧遇至交匡無外。四十四、四十五回寫素臣在高林驛遇伏，傚八陣圖佈奇門遁甲藏形逃過賊人追殺。到東關驛又遇寶音寺奸僧伏擊，匡無外來救，一舉燒滅寶音寺。四十六至四十九回寫遇盤山尹雄、衛飛霞夫婦，改裝成相士吳鐵口訪查奚囊行蹤，在邯鄲呂翁祠巧遇好友金成之，因假寐做了南柯一夢，識破玄狐假扮人形的胡太玄。五十回至五十二回寫素臣在河間縣得新任巡道袁正齋之助破了鐵娘一案，爲金相洗刷冤情，並誤入景王府，醫好七妃娘娘的病，又和奚囊重逢，杖罰景王長吏吳鳳元。

五十五回至六十四回寫素臣到豐城和家人重逢，璇姑、素娥、湘靈皆納爲側室，嚴母持教，妻妾賢慧，一家團員和樂。第六十五回寫素臣以誅逆豎爲志，再以吳鐵口化名出外訪眾志士共同剿逆，爲訪聞人杰渡海到了台灣，除山魈、夜叉。六十八回至寫素臣在萊州府掖縣受李又全監禁，差點成爲吸陽妖法的犧牲品，幸經女英雄熊飛娘所救。第七十九回至八十六回寫素臣訪得海外護龍島上眾英雄：景日京、紅鬚客、鐵丐、劉虎臣等，適逢金相升官巡按山東，一舉平定乍浦到遼東外海屠龍、釣龍、飄風等四十五島（共七十二島，剩二十七島未平），殺屠龍島主妙元和尚、翦除景王黨羽李又全，景王削爲公爵。

八十七回成化帝病重，東宮監國，召素臣入朝，奉求三事：爲皇上治病、誅滅宦寺、提振朝綱。八十八回寫素臣精於醫理，不但治癒皇上的病，還治好東宮之王子、側妃的怪病，欽賜翰林，並封「宮坊諭德」，獲東宮賜寶刀，開始翦除宦寺黨羽。八十九回寫素

臣偕金相斬斷直黨羽遼東都指揮權禹，監禁國師箚巴堅參之徒弟箚實巴，素臣由四川經雲南、貴州至廣西。九十回起至九十八回寫在苗地巧遇故人陳淵及妾素娥失散之兄沈雲北，平赤身峒、除苗叛岑哇因身中蠱毒功虧一簣。九十九回寫安貴妃欲廢東宮，禁絕與朝臣來往，朝事大變，景王復王爺，箚巴堅參與斬直更加得勢，素臣好友們皆被貶或下監。素臣因蠱毒受楚郡主醫治共一千餘日方痊癒。一〇〇回寫斬直等因緝拿素臣不獲，改請旨赦罪，要素臣以諭德原銜，先撫江西民亂，次統右江總兵，勦廣西峒苗，背地裡卻要掣肘相害。一〇一回至一〇三回寫素臣用計以寡敵眾平定臨桂、桂林一帶以岑哇為首的苗亂，並燒死赤身峒毒龍，大敗斬直黨羽田總兵州岑潘。一〇四回寫素臣假班師卻入峽掃蕩斬直黨羽，不意斬直等人密謀說有大羅天仙將於在十一月初一降於蓬萊關，慫恿皇上前往觀看途中謀篡，並召景王到京監國，將謀害太子。一〇五回至一〇九回寫景王圍宮，要殺太子，幸素臣急趕回京救太子，誅殺法王、真人及景王。一一〇回寫斬直聽聞素臣已誅景王，太子復位，便挾持成化帝到困龍島。一一一回至一一五回寫素臣詐死，計破困龍島，救出成化帝，收復遼東二十七島，奉旨將困龍島更名為迎龍島，絕龍島改為興龍島，斬直、陳芳、王綵、國師繼堯等一干叛逆處死。素臣晉封文華殿大學士，兼吏兵兩部。

　　一一六回至一一九回寫素臣搜滅北蠻，平南倭，掃滅浙一帶斬直餘黨斬仁等。成化帝因生怪病傳位太子，改元宏治，晉稱素臣為「素父」。又收林天淵為義妹，賜素臣為妾。一二〇回、一二一寫天子為素臣建新府第，二妻（田氏、謝紅豆）四妾（璇姑、素娥、

湘靈、天淵）分居六樓❷。一二二回寫楚王義女謝紅豆配素臣爲次妻，原爲未澹然么女金羽，在西湖落水失散，和未鸞吹姊妹相認。一三二回至一三四回寫素臣有意滅佛老，故意在殿前被番使進貢之獅吼裝嚇成失心症，裝病韜光養晦。日本關白、木秀夫婦趁機將倭王囚禁，日夜練兵，想要雪敗降之恥。天子派文容、奚勤出使日本，卻爲淫蕩的木秀、寬吉夫婦弄死。天子遂封素臣子文龍爲爭倭大將軍，攻破東京，進取琉球，倭民降服，木秀就地正法。一三五回寫素臣病癒，專心除滅佛教，致家家門口都貼有「僧道無緣」的紙條。一三七回寫素臣子文麟北平蒙古，文龍肅清南洋，和文麟海陸夾勦佛教發源地印度。一三八回寫素臣九子及第，天子親率皇后、皇妃臨撫祝賀五十大壽。結尾寫水夫人百壽，海內外七十國獻壽，除夕夜素臣六世同做一夢，亦爲素臣當列於聖賢行列，地位不在韓愈之下。

　　錢靜方認爲這部小說的內容：

> 書凡一百五十四回，其中講道學，闢邪說，敘俠義，紀武力，描春態，縱詼諧，述神怪，無一不臻絕頂。❸

　　魯迅將《野叟曝言》歸在「以小說見才學者」，也有類似的看

❷　同註❿，《野叟曝言》下，頁342：「水夫人派素臣居日觀樓，田氏藍田樓，璇姑璇璣樓，素娥素心樓，湘靈瀟湘樓，天淵天繪樓，空鳳羽以待公主。」
❸　同註❷，頁46。

法：

> 以小說為度學問文章之具……，至於內容，則如凡例言，
> 凡「敘事說理，談經論史，教忠勸孝，運籌決策，藝之兵
> 詩醫算，情之喜怒哀懼，講道學，闢邪說，描春態，縱詼
> 諧」，無所不包……❸

　　夏的族叔夏宗瀾曾師事當時的程朱理學大家楊名時，受家學影
響，對於強調格物窮理的程朱理學備極推崇，對於講究心性德行的
陸王心學和佛老思想相當排拒。王瓊玲在《野叟曝言研究》中，將
此小說所要炫弄的才學分為「醫學、史學、兵學、天文卜算、詩詞
歌賦、經世實學、性命理學」❸，將此小說的主題思想分為三點論
述：

（一）、關於「崇程朱、斥陸王」方面，王瓊玲認為夏敬渠不
　　　　但對陸王之學深惡痛絕，還想假手強權將之斬根絕
　　　　流：

> 夏敬渠身處清初，身受申朱絀王派及顧、王等大儒影響。
> 且其秉性剛猛，遂對陸、王心性之說仇視有加，必誅殛滅
> 絕而後快。如一百二十四回，文素臣得君行道時，竟上

❸　同註❿，頁242。

❸　同註❻，第二章〈野叟曝言在小說史上的特色〉，頁29。

疏：「禁生徒傳習陸九淵偽學，撤從祀聖廟主。」此舉非
但全盤否定陸王的人格及成就，又假手強權欲使陸王學派
斬根絕流。㉝

（二）、在「排佛、道」方面：

綜觀夏敬渠之排斥佛教、道教，帶有強烈的大漢族主義及
文化使命感；《野叟曝言》的情節亦反映不少明代僧、道
為禍的史實。然而細勘其思想及內容，則闕誤甚多。大抵
宋儒反佛，只針對佛教「否定世界」的觀念提出駁斥而
已，對於佛教各宗派的內部理論卻多未涉及。夏氏遵循其
說，故鮮有精闢堅實的哲理分析。夏氏對老莊無為、虛靜
等思想，及道教上層的理論亦體會不深，故爭辯之間，往
往持理不足；持理既弱，則試圖以辭語、氣勢勝之，故動
輒以所謂「聖賢之道」相逼迫，又創設各類淫行穢舉醜詆
僧、道，幾近於謾罵叫囂，喪失對讀者的說服力。㉞

王瓊玲認為夏所揭櫫的「排佛、道」思想有其歷史背景，雖然能反
映時弊，但反對的理論不過深入，對佛學及老莊思想似乎也體認不

㉝　王瓊玲：《清代四大才學小說》第參章〈野叟曝言的創作目的〉，台北，台
　　灣商務印書館，1997，頁129。
㉞　同註㉝，頁146--147。

深，一味醜詆，形同叫囂謾罵，有失儒者風範。

（三）、有無反清復明思想：

王瓊玲多方舉證，認為此小說並無潛藏反清復明意識。

另外，在《野叟曝言》中，夏敬渠為了炫耀他的足跡幾遍海內，舉凡台灣海島、西北蒙古、雲貴土司及緬甸、印度、錫蘭、日本等地都鋪述，在他的筆下，這些地方大多風俗奇異，間有神奇怪獸，例如在第六十五回中，夏描寫文素臣往泉州安溪訪友未果渡海到台灣的情景，當時他對台灣的印象竟是「山魈、夜叉」滿佈的化外荒島：

> 這台灣孤懸海外，山深菁密，倘中國有事，亦一盜賊之窟！一日，走進一山，失迷了路，越走越遠。看那山峰插劍，陡立百丈，杳無人跡。……忽覺有人向他身上摸索，集睜開眼，見一美貌女子挨坐身邊，一手勾住素臣肩項，一手伸進素臣褲中。素臣暗想：此必山魈也！……正待掇石出洞，只見洞頂走下一怪，青面赤髮，紅眼靛身，一張血盆般的闊嘴，搢出四個尺許長的獠牙，身長三丈，腳闊一尺，飛步下來。……❸❺

夏敬渠這段生動的描述，或許也可反映當時人對台灣這化外之地的想法，夏氏用小說記錄了下來。歷史的腳步不斷往前推移，物換星

❸❺　同註❿，《野叟曝言》上，頁481。

移，滄海變桑田，如今台灣被建設成繁華的「福爾摩沙」；經濟和政治的成就遠超過內陸，這恐怕也是夏敬渠那時代的人所始料未及的。諷刺的是，約二百年後，一九七〇年「史艷文」在台灣的台灣電視公司轟動演出，對於當初所塑造的故事和人物，竟然飄洋過海，在台灣「轟動武林、驚動萬教」，夏如地下有知，應該會相當驚訝的。

《野叟曝言》內容浩繁，篇幅之巨為古典小說之冠，可以說是一部包羅當代各項學識藝能術數與各地風俗民情的百科全書，當然，這其中不乏作者強加炫弄的枝節，和不少神怪荒誕之情節，雖然這影響了小說的結構，減低了小說本身的藝術價值，但對於了解當時代的生活百態、風土民情和思想脈絡倒是有一番助益。

二、《野叟曝言》角色塑造的背景和動機

夏敬渠集畢生所學，熔鑄了這本小說，雖然情節多為虛構，內容不乏神怪荒誕，但裡頭放滿了夏的學識、經歷、夢想及對時事的關懷和不平，應是可以理解的，小說中的主角「文素臣」不是科甲出身，到最後卻能封侯拜相，文韜武略都有登峰造極的表現，不就是他個人理想和夢想的投影，這從小說中主角常自稱「文白」，「文白」實乃「夏」的拆文可窺端倪。小說中其他主要人物，也都可以和當時正史上所載的官宦名人對號入座：

　　　有合二人之名為一人者，有分一人之名為二人者，相臣安

吉，即萬安、劉吉也；太監靳直，即汪直、劉瑾也；附靳
直之陳芳、王綵，即附汪直之陳鉞、王越；附劉瑾之焦
芳、張綵也。安妃指萬妃，景王指寧王，臧寧指錢寧，汪
彬指江彬。日本木秀寬吉夫婦，即關白豐臣秀吉也。當時
賢臣如劉健、謝遷、李東陽、王鏊、王恕、馬文升、劉大
夏、戴珊及內監譚吉懷恩，皆仍其名，無一易者。❸❻

靳直、陳芳、王綵等謀叛事蹟在小說中第一一五回中有精采描寫，
日本木秀寬吉邪亂淫蕩終被正法之情節建之小說第一三二回至第一
三四回。

「文素臣」一角除了是作者的影子外，事實上這個角色也總集
了當時明臣（王守仁、韓雍、王越等）的文治武功：

直言觸怒權監，遣戍遐方，至半途為蟬脫之計，傳聞溺
死，厥後平江西，破宸濠，降田州蠻岑氏，則皆王文成公
守仁事。且水夫人年愈百歲，亦與文成公母岑氏相合。破
廣西大藤峽，擒侯大狗，為右副都御史總督兩廣軍務韓雍
事……率部下飛卒，深入紅鹽池擄營，伏兵夾擊，獲虜妻
子，為總督延綏軍務王越事……❸❼

❸❻ 同註❷❸，頁47。
❸❼ 同註❷❸，頁47-48。

降田州蠻岑濟、破大騰峽斬侯大狗的事蹟在小說中並爲一事，見小說第一〇三回、一〇四回。

作者之父母親、族叔或者他所景仰的學者楊名時，也可以在小說中找到蛛絲馬跡：小說中「繼洙」影射作者的父親「宗泗」；「繼」即「宗」，洙泗又相連成文。作者的母親湯氏，「湯」字之半「水」代表之。小說中的「觀水」，即是作者的族叔夏宗瀾，「時公」指的就是作者崇敬的經學家「楊名時」。

夏曾經遊學京師，想就教於景仰已久的楊名時，可惜楊病重而逝，之後，和張天一、明直心交往莫逆，這一段經歷在《野叟曝言》中也可找到痕跡❸❽。張天一和明直心，也在小說中成了薦拔文素臣的賢臣「洪長卿」和「趙日月」：

作者深研理學，對於算醫詩武頗有所長，這些學問自然也加諸在素臣身上，並將理學歸之其母，將算醫詩武分之四妾：璇姑長於算、素娥精於醫、湘靈吟於詩、天淵（木難兒）勇於武。在小說中常見其彼此討論、交換心得以鋪排情節，現舉小說第七回素臣與教璇姑算數之例以證：

> 素臣道：「那桌上的算書所載各法，你都學會麼？」璇姑
> 道：「雖非精熟，卻還算得上來。」素臣歡喜道：「那簽
> 上寫著《九章算法》，頗是煩難，不想你都會了，將來再

❸❽　參見同註❿，《野叟曝言》上第十一回〈喚醒了緣回生起死　驚聽測字有死無生〉。

教你《三角算法》，便可量天測地，推步日月五星。」❸❾

　　而爲了炫耀才學，小說中除了常在情節中插入一些談經講史的論述，有的地方甚至還將他的論著整篇移植過來，雖然精到，但卻妨礙了整個小說的結構和情節的進行，大大減低小說的藝術成分，如第七十八回以整回的篇幅去論陳壽的《三國志》；第八十七回寫文素臣與東宮太子講論《中庸》，長篇大論，雖有微言要義，卻偏離了小說的情節。

　　至於涉光怪陸離之描寫，也常是爲人所詬病的，如前述所引寫台灣盡是「山魈、夜叉」充斥的海島，寫日本是淫穢之島，第一三七回寫印度更是充滿鄙視：

　　　印度風俗，大異蒙古，信佛之人，不事力做，其蠢如牛，
　　　其醜如豕，念經化齋，終身不肯他務。❹⓿

作者以道學家自許，講經說道，闢邪說，闡義理，在這正經八百的背後，卻不免有不少淫褻、鄙陋的文字描述，這不僅流露作者內心的矛盾，也反映出小說這種文體的微妙之處。

❸❾　同註⓾，《野叟曝言》上，頁279。
❹⓿　同註⓾，《野叟曝言》下，頁478。

第三節 史艷文的前身－黃海岱掌中的
「文素臣」、「史炎雲」

　　一九二二年，黃海岱二十一歲，正式接掌他父親黃馬的布袋戲團「錦春園」**❹**，那時還是日治時期，台灣的布袋戲界卻是名家輩出，百家爭鳴，這時候的布袋戲團搬演的戲碼不外乎是師傅的「籠底戲」，或是改編自章回小說的「古冊戲」，有深厚北管造詣的黃海岱銳意改革，極思開創另一番局面，他嘗試著自《小五義》、《七俠五義》、《火燒紅蓮寺》等古典俠義小說取材，試著將熱鬧喧鬧的北管戲曲搭配偏重武戲的劍俠劇結合，開始搬演起劍俠戲，果然引起觀眾的喜愛，人人爭相觀賞，風靡一時。

　　這個時候黃海岱大部分都是和他弟弟程晟（冠母性）同台演出，而程晟性情剛烈，常滋生事端，常有仇家上門鬧事，有一次回到西螺演出時，又爆發打群架嚴重衝突，仇家有人被打死，於是黃氏兄弟及族親多人被刑被關，黃海岱也被連累坐了九個多月的牢災，獲釋後靜養兩個多月才逐漸恢復健康。就在這段期間，黃海岱細讀古典小說《野叟曝言》，關於書本的來源，黃海岱說：

❹　有說是「錦梨園」。

冊❷大部分去書店找的，當時虎尾的書店都買得到。❸

《野叟曝言》給了黃海岱靈感，他被集忠勇孝義於一身的書中主角「文素臣」所深深吸引，最重要的是那份潛藏在《野叟曝言》中醜日的情結發酵，他擷取小說中部分情節改編成「文素臣」，開始在各地公演。

民國二十六年七七事變後，日本開始箝制島內的戲劇演出，凡是有關篡位奪國、失國敗亡、奸夫淫婦等影響民心士氣的劇碼一律禁止演出，黃海岱的「文素臣」當然也在被禁之列，黃俊雄回憶並略述「文素臣」被禁之因由：

> 《野叟曝言》這部書給日本人禁掉，在日本時代，這算禁書，因為內容聽講有情節描寫文素臣剖死日本太子❹，所以被日本人禁演，才改作「忠勇孝義傳」，主角的名就換做「史炎雲」，劉三就是裡面的「劉虎臣」（劉大）。❺

因應日本政府的禁制，黃海岱再變了個戲法，他將「文素臣」劇情稍作修改，加強忠勇孝義情節，同時將據名改為「忠勇孝義

❷　指古典小說。

❸　同註⑬。

❹　按：《野叟曝言》有描寫日本寬白、木秀夫婦（影射豐臣秀吉）柄國，淫亂朝政，滅殺倭王家族情節，並無文素臣殺害日本太子之情節描述。

❺　同註❸。

傳」，主角也更名爲「史炎雲」，藉以蒙混過關，這樣這個戲碼又
演了幾年。不料自一九四〇年起，日本政府強力推行皇民化運動，
開始有計劃的要消滅台灣漢文化，對付台灣戲劇界的手段，便是在
皇民奉公會中央本部增設娛樂委員會，打算逐步將台灣的民間技藝
日本化，演戲要辦登記，不可私演，凡是要公開演出的劇本都得經
過日本政府的審查，口白要用日語，戲身要改穿和服，當然「忠勇
孝義傳」也無法再演出，那時的黃海岱爲了生計，也不得不要搬演
起日語布袋戲：

> 黃海岱為了要取得牌照，不得已，跑到高雄向三宅正雄花
> 了一個多月學了一部樣板戲「血染燈台」，內容是描述一
> 位十多歲台灣學童為了報效日本帝國，輟學從戎的愛國故
> 事。**❹6**

因應日本政府的強硬政策，台灣的布袋戲戲班也有他的張良計，那
就是「走私戲」的偷演，爲滿足觀眾戲癮，暗渡陳倉的演出本地
戲：

> 我們手上擁有許多可演出的劇本，但是為了滿足觀眾的要
> 求，總是在演出的後半段，也就是督察先生被請去喝酒作

❹6 謝德錫編撰：《五洲園-黃海岱》〈五州遍台灣-布袋戲通天教主黃海岱〉，台
北，私立西田社布袋戲基金會出版，1991年8月，頁6。

樂時，偷偷調演戲碼，加演一段本地戲。想當時，只要鑼鼓漢樂一轉，台下觀眾就預知待會兒就會有好戲可看。❼

一直到光復後，台灣的地方戲劇才又恢復生機，演戲和看戲不再偷偷摸摸，全島各地大小慶典不斷，不但有外台演出，各地戲院也[紛紛聘請布袋戲作內台演出，呈現出台灣地方戲劇空前的榮景。為了因應龐大的戲量，黃海岱開始自章回小說中汲取素材，尤其內台演出時，常常是一演就幾星期或幾月，為了吸引觀眾，緊張、懸疑講情講義的劍俠戲和公案戲成了他的主要戲路，「忠勇孝義傳」也重新再被演起。

　　這個時期，黃海岱次子黃俊雄大約十多歲❽，認識他的人都喚他「大頭仔」，黃俊雄自我調侃說：

　　營養壞，長不大，很瘦小，單單大那粒頭，所以人家都叫我「大頭仔」，很像E.T.，腹肚像水雞，胸崁像樓梯。❾

但是這個「大頭仔」因從小浸淫在布袋戲世家的環境裡，耳濡目染，不論前場的掌上技藝和後場北管的樂藝，都有高度的領會，從十九歲起，以五洲園第三團－真五洲開始其布袋戲生涯，闖蕩台灣

❼　同註❻，〈木頭人淚下-訪黃海岱談日據時代的布袋戲〉，頁55。

❽　黃俊雄生於1933年。

❾　同註❸。

南北，終於在民國五十九年三月，將其父黃海岱的「忠勇孝義傳」改編成「雲州大儒俠－史艷文」，搬上螢光幕演出，轟動全台，造成的「史艷文」旋風迄今未見稍退，這在第一節緒言中已有敘述，此不再贅言。

　　黃海岱源自《野叟曝言》的「忠勇孝義傳」因黃俊雄的改編而發揚光大，「史艷文」因而取代了「文素臣」或「史炎雲」，當西田社布袋戲基金會於民國七十九年十月二十三日，在台灣大學校門口爲黃海岱舉辦九十大壽慶祝活動時，邀請黃海岱親自演出布袋戲，劇碼正是「雲州大儒俠－史艷文」，不再是「忠勇孝義傳」或「文素臣」，即使是黃海岱親自撰寫的布袋戲故事大綱，黃海岱也索性叫「史艷文故事大綱」❺⓪，「文素臣」和「史炎雲」被「史艷文」的名氣掩蓋了。民國八十年十二月，黃海岱爲傳承布袋戲技藝，受邀擔任台南縣布袋戲團的指導老師，也編寫了適合兒童演出的「忠勇孝義傳－雲洲❺①大儒俠史艷文」，乾脆將「忠勇孝義傳」和「雲州大儒俠－史艷文」的劇名並列。民國八十八年，國立傳統藝術中心爲委託曾永義教授等人所做的《布袋戲【五洲園】黃海岱技藝保存案》，共錄製並整理出黃海岱十五齣布袋戲的演出劇本，「史艷文」❺②是其中的一齣。不過，黃海岱的「史艷文」和黃俊雄的「史艷文」在故事情節和角色的塑造上是有很大的不同，黃俊雄

❺⓪　同註❹⑥，頁38-42。

❺①　手稿寫爲「洲」，應爲州之筆誤。

❺②　國立傳統藝術中心「民間藝術保存傳習計劃-傳統戲劇組」《布袋戲【五洲園】黃海岱技藝保存案》經典劇目劇本B0003《史艷文》。

說：

> 我爸爸這段戲❸，是早期在戲園做，剛好可演十天，做十天
> 的劇情就做到史炎雲平青、徐二州，這青、徐二州可能也
> 是書裡面的情節，平定那個流寇，抓住那個「安居謀」，
> 這樣就結束，剛好十天。但是那些戲不適合在電視做，我
> 不曾做，我給他創造一些新的角色，怪老子、二齒
> 仔……，苗疆，沙玉琳—康城公主，都做到那去。❺

整體說來，黃海岱較忠於《野叟曝言》原著內容，不管劇中人物或
情節變化，大多會參照原著；而黃俊雄因為不曾讀過《野叟曝
言》，所以在劇情上的變化較天馬行空，不會考慮原著情節上的關
聯。

　　雖然「史艷文」在螢幕上被一演再演，劇情也都有所出入，有
關黃海岱個人編演的「史艷文」也常被邀請演出，但真正形諸文
字、寫成劇本的並不多，目前筆者收集到黃海岱有關「史艷文」的
劇本，共有四部分：

一、《雲州大儒俠－史艷文》

❸　指「忠勇孝義傳」。

❺　同註❸。

　　這個版本是經過西田社整理過的，有上場角色介紹，有幕別、定場詩，並有標註動作和唱曲，劇本所根據的來源有三：

　　（一）、民國七十九年十月二十三日台大校門口黃海岱先生九十大壽的自演戲錄影本。

　　（二）、七十九年十二月十九日西田社國小教師布袋戲研習班黃海岱先生示範本。

　　（三）、黃海岱先生親寫史艷文故事大綱本。⑤

　　這個劇本形式完整，文字經過潤飾，雖非直接為黃海岱親筆手稿或親自編寫，但也算是間接源自黃海岱本人，可以作為探討「史艷文」劇情之參考。這個劇本共分十七幕（史府、離家、桃花寨、帥府、山東鳳楊府、桃花寨二、睢陽、擂台、睢陽路旁、擂台二、帥府二、睢陽城門、帥府三、睢陽城門前、睢陽城外、杭州、西湖、西湖六和塔），劇情大概：史艷文接獲洪翰林和表叔趙旦推薦進京的來信，辭母帶著家僮容兒進京，途經桃花寨，收服李彪、范應龍，在睢陽遇到奸相設擂台招安，有走江湖打拳賣棒的解昆、解翠蓮兩兄妹，被擂台王掌天龍打傷，史艷文仗義相助，不意誤殺掌天龍，遭到大元帥安天祥追捕。史艷文安頓解家兄妹前往桃花寨避難，作媒將解翠蓮匹配給寨主范應龍為妻，自己往杭州欲參拜岳飛廟，因宿店認識劉三，又巧遇年伯未澹然和其女未鶯吹，相邀共遊西湖，不料遭遇獨角赤蛟興風作浪，船被打翻，史奮勇救起未鶯吹。

⑤　同註㊻，頁10。

　　顯然劇情到此並未完結，尚有後續劇情，只是西田社根據的只是黃海岱一晚的演出內容，所以並無法整理出完整的「史艷文」劇本，所以在這個劇本的末尾，有一段「編注」：

> 「雲州大儒俠－史艷文」原載長達六七百回，上演時，套上加套沒有了時。本文所根據者係黃海岱先生原始劇本。全劇似未結束，然亦證明古典布袋戲劇本鬆散，演師可伺機隨時增減喊停的特色。❺❻

這段話雖說明這個劇本不是「史艷文」的全貌，但遽而下論斷說「原載長達六七百回，上演時，套上加套沒有了時。」，並以此證明古典布袋戲劇本的鬆散，是不太正確的。首先，編者似乎將黃海岱的「史艷文」和黃俊雄的「史艷文」搞混了，「六七百回」指的應是黃俊雄在電視或錄影帶上的演出版，並非是黃海岱的史艷文版，據黃俊雄的說法，黃海岱的「史艷文」是以前在內台演出時的「史炎雲」劇本，乃根據《野叟曝言》改編成的十天戲，劇情剛好演到「史炎雲」破青、徐七十二洲，顯然不可能有六七百回，也不太會有套上加套的情形。至於劇本鬆不鬆散的看法，這牽扯到整個布袋戲環境和傳承上的問題，不是光一句「古典布袋戲劇本鬆散」就能解釋得了。何況，若對照原著小說《野叟曝言》的情節，黃海岱改編的這齣西田社版的「史艷文」，算是很忠實於原著的，劇情

❺❻　同註❹❻，頁36。

頗緊湊的。

　　黃海岱這段「史艷文」內容，第一、二幕史艷文接推薦函辭母進京，是將小說《野叟曝言》的第一回的辭母、第九回科舉不中、第十回獲時公推薦進京等情節連結起來。第三幕在桃花寨收服范應龍、李彪，出自《野叟曝言》第十二回文素臣和劉大等人收服東阿山莊奚奇、葉豪、宦應龍、元彪等結拜兄弟，倒擂台情節出自小說第二十二回，只是黃海岱將原有解鶘、解鵬、解碧蓮、解翠蓮四兄妹簡化為解昆、解翠蓮兩兄妹。到杭州遊西湖遇船亂的劇情在原小說中是在較前面的第二、三回，黃海岱將之倒裝在倒擂台後。除了情節順序安排有倒置外，黃海岱所改編自《野叟曝言》的劇本情節和角色名稱與原小說雖有差異，但大致符合，整體來說，仍忠於原著，茲將其間之差異對照如下表：

（一）、角色名稱的差異：

黃海岱《雲州大儒俠－史艷文》角色名稱	小說《野叟曝言》角色名稱
史艷文	文素臣
容兒（應為未容兒，在小說中是未澹然家之家僮）	奚囊
洪翰林（洪長卿）	洪翰林（洪長卿）

趙旦（趙日月）	趙旦（趙日月）
范應龍	宦應龍
李彪	元彪
解昆、解翠蓮兩兄妹	解鵑、解鵬、解碧蓮、解翠蓮四兄妹
左丞相安期謀	太師安吉
掌天龍（擂台主）	峨嵋山道士（擂台主）
劉三	劉大（字虎臣）
未澹然	未澹然
未鸞吹	未鸞吹
松庵	松庵
鐵乞	鐵丐

（二）、主要情節之差異：

		黃海岱《雲州大儒俠－史艷文》之情節	小說《野叟曝言》之情節
1.地點之	主角原籍	史艷文原籍雲南雲州府昆明縣	文素臣是蘇州府吳江縣人
	主角遇劫地點	桃花寨	東阿縣東阿山莊

差異	擺擂台地點	睢陽城	擺擂台地點：德州大法輪寺
2.情節倒置		倒擂台在西湖遇船難之前	倒擂台在西湖遇船難之後
3.打擂台	擂台主	掌天龍	四川峨嵋山道士兄妹三人
	打擂台之人	倒斗師（丑角）、解昆與掌天龍對打，皆敗，解昆被點穴昏死。	解翠蓮、解碧蓮和道士之兩妹妹四女對打，解家姊妹中邪術昏迷。
	打擂台之結果	史艷文救起解昆，並打死掌天龍，致遭追捕。史作媒將翠蓮配與范應龍。	文素臣見事危急，將擂台柱扳斷，不但解解家姊妹之危，還治癒所中之邪術。文作媒將碧蓮配與元彪，翠蓮配與宦應龍。
4.西湖遇船難	船上論佛	史艷文對松庵	文素臣對和光和尚
	船難元兇	獨角赤蛟	雙角蟄龍
	救船難者	鐵乞、六骨和尚	無（鐵丐出現在第二十三回）
	家僮遭遇	容兒被柳骨和尚救起，帶回靈鷲山。	奚囊失蹤（後被海盜顧一刀救起，見第五十二回）

二、《忠勇孝義傳－雲洲大儒俠史艷文》

　　民國八十年起，教育部大力推展本土化課程，傳統技藝的傳承便是實施重點，白河國小便是在這種大環境影響之下，成立兒童布袋戲團，當時北部以李天祿和許王爲指導老師的兒童布袋戲團都已成立多時，中南部唯有白河國小初試啼聲。該校不辭迢遠，到雲林崙背聘請布袋戲的南霸天黃海岱擔任指導老師，黃海岱當時雖已九十高齡，爲了傳承布袋戲技藝，仍欣然應允，從八十年十二月初每週一次往返崙背、白河間，教授小學生布袋戲，

黃海岱《忠勇孝義傳-雲洲大儒俠》手稿頁二

默默爲布袋戲薪傳奉獻心力。這個版本便是當時他特別爲兒童布袋戲團演出所編寫的劇本，有手稿留存。由於演出者是小孩子，爲了增加童趣，特別塑造一個孩童角色—小王爺「朱紹亮」（史艷文的徒弟），及會說人話的「羅文鳥」，可以說是兒童版的「史艷文」，劇情別開生面，不但迥異於其他史艷文系列，內容顯得既緊湊純淨又生動有趣。

　　劇本是寫在有十二行的傳統信紙上，純手稿，在第一行「忠勇孝義傳」上蓋有約二點五公分見方的「五洲園掌中劇團」印章，方印下有一公分見方的「黃海岱」印。第二行寫的是「劇名：雲洲大儒俠史艷文」，第三行交代時代背景：「明朝時代嘉靖❺❼年間故事大綱」，第四行「第一台　史艷文登台：思想老母受淒涼，未知何日轉回鄉。」第五至八行緊接著是史艷文之「四聯白」，這以後即是劇本內容。全劇共分十六場：第一場：史艷文登台。第二場：關王廟野奸僧石頭陀登台。第三場：王府皇叔坐堂。第四場：艷文師徒坐台。第五場：叢林寺。第六場：紅桑女私救史艷文。第七場：羅文鳥。第八場：紅桑女求婚。第九場：羅文鳥、紹亮、艷文。第十場：羅文鳥講人話。第十一場：王府。第十二場：嘉靖君相國寺蒙難。第十三場：大相寺。第十四場：啦叭乾參、安居謀。第十五場：聖上、眾大臣。第十六場：艷文上殿受封。

　　這齣戲的時空和西田社版不一樣，西田社版是從頭演起，這齣一開始就將時空設定在史艷文發配遼東充軍之後，史因在朝中彈奸不遂，被奸相與番國師陷害致被謫發遼東，幸好遼東章運王秉正無私，敬佩他忠肝義膽，遂拔擢為王府教師，負責教導小王爺紹亮。劇情發展主要分成兩大段，第一場到第十場寫喇嘛僧危害地方，叢林寺機關重重，史艷文夜探叢林寺中機關被困，通靈性的羅文鳥帶紹亮解救師父，史艷文脫圍殺奸僧妙化，破叢林寺，並救出被囚禁在地牢的婦女三十二名。第十一場起寫史艷文因破叢林寺有功，章

❺❼　明世宗年號。

運王表奏免除罪行，史艷文回京途中適逢奸相安居謀和番國師陰謀在相國寺弒君，史艷文挺身保駕，拿住相國寺住持啦實吧（番國師啦叭乾參之徒弟），安居謀、啦叭乾參逃竄至困龍島，聖上傳旨解散全國喇嘛教，史艷文受封爲兵部左侍郎兼太子少師。

　　在原著小說《野叟曝言》第三十四回「文素臣初謁金門　謝紅豆一朝天子」中，文素臣因趙旦之推舉得以面聖待選，不料因力陳滅除佛誅殺權奸，而觸怒聖上和靳直等權奸，原要推出午門處斬，幸經楚王所薦女神童謝紅豆竭力辯保，才改謫遷遼東。在小說中，文素臣破奸僧所把持的佛寺有多處描寫，其中以第五回燒昭慶寺、第四十六回燒寶音寺、第五十二回搗寶華寺著墨較多，燒昭慶寺時，燒死住持妙相禪師和兩個淫僧松庵和行曇；燒寶音寺時殺法空和尚；搗寶華寺，綑抓妙化禪師。燒滅三寺時均救出許多被關的婦女。至於權宦靳直、太師安吉等勾結景王謀篡的情節是在小說第一〇四回起，景王被誅是在第一〇四回，靳直挾天子逃避海外困龍島在第一一〇回，文素臣破困龍島殺靳直是在第一一三回。茲將黃海岱之「忠勇孝義傳－雲洲大儒俠史艷文」和《野叟曝言》間角色名稱和主要情節之對照列表如下：

　　（一）、角色名稱之對照：

黃海岱手稿《忠勇孝義傳－雲洲大儒俠史艷文》角色名稱	小說《野叟曝言》角色名稱

史艷文	文素臣
明朝嘉靖君	明朝成化帝
章運王	無
朱紹亮	無
羅文鳥	無
奸僧妙化	妙化禪師
鐵頭陀	無
白蓮教妖婦紅桑女	無
番國師啦叭乾參	番國師笥巴堅參
番國師之徒弟啦實吧	番國師之徒弟笥實巴
奸相安居謀	太師安吉

（二）、主要情節之對照：

		黃海岱手稿《忠勇孝義傳－雲洲大儒俠史艷文》之情節	小說《野叟曝言》之情節
1.主角被謫遷	原因	白衣面聖彈奸不遂，被奸相及番國師陷害。	因趙旦之推舉得以面聖待選，不料因力陳滅除佛寺誅殺權奸，而觸怒聖上和靳直等權奸，以非毀聖教、誣謗大臣獲罪。（第三十四回）

	地點	遼東充軍三年	原要推出午門處斬，幸經楚王所薦女神童謝紅豆竭力辯保，才改讁遷遼東。（第三十五回）
2.燒佛寺	寺名	叢林寺	寶華寺（寶音寺、昭慶寺）
	寺之住持	奸僧妙化	妙化禪師（法空和尚、妙相禪師）
	經過	史艷文誤踏機關，被翻天罩罩住，紅桑女乘難欲逼親，經羅文鳥引徒弟紹亮來救，破叢林寺，救出關在地牢婦女三十二名。	天津寶華寺寺內寺外人山人海，妙化禪師手執九龍錫杖，正在表演活佛昇天法術，被文素臣帶官兵勦捕，經過一番廝殺才綑抓妙化。地窖中發現藏著許多妖嬈婦女。（第五十二回）
3.奸相權宦	君王	明朝嘉靖君	明朝成化帝
	謀篡者	奸相安居謀、番國師啦叭乾參、番國師徒弟啦實巴等	景王、宦官靳直、太師安吉、國師箚巴堅參、兵部尚書陳芳、中府都督王綵等

謀篡		奸相及番國師暗通相國寺住持啦寶巴，擬在聖上往相國寺大開古塔祭典時謀逆，以擲茶杯爲信號。史艷文適時救駕，安居謀、啦叭乾參逃遁到困龍島。	靳直暗通景王，慫恿聖上到山東看龍，求不死之藥，召景王監國，欲謀害太子。文素臣先至京師靖亂，保太子，誅景王，後至山東救駕，聖上卻被靳直等挾逃至困龍島。素臣合眾英雄之力，大破困龍島，誅殺宦豎，聖駕還朝。（第一〇四回——一一三回）
	經過		
	結果	史艷文受封兵部左侍郎兼太子少師。	文素臣晉封文華殿大學士，兼吏兵兩部。

三、《史艷文》

國立傳統藝術中心爲了保存布袋戲老藝人之精華，於民國八十五年起至八十八年六月期間執行「布袋戲【五洲園】黃海岱技藝保存案」，由曾永義教授擔任計劃主持人，帶領一個團隊，經過三年密集的訪查、整理和錄製，將黃海岱生平曾經表演的布袋戲劇本，除了做影視保存外，更整理出黃海岱的演出本共十五齣，「史艷文」便是其中的一本，編號B0003。關於黃海岱演出本的產生，在

傳藝中心「布袋戲【五洲園】黃海岱技藝保存案」第三年度工作成果報告書裡這麼說：

> 為顧及節目錄製的效率與品質，避免因錄像工作人員的加入而產生不必要的失誤，仍延續前兩年度的做法，採取先錄音後錄像的兩階段方式進行；然而雖是錄音、錄像分開進行，為使口白維持生動、活潑與緊湊，並使聲音與影像的結合天衣無縫，在錄音的同時仍必須有操偶的動作同時進行。❺❽

　　傳藝中心版的「史艷文」，黃海岱演的是史艷文原要被斬❺❾，後因女神童謝紅豆保奏，改發配遼東充軍途中，被國師「喇嘛乾山」❻⓪和左丞相「安奇謀」❻①暗中派人幾度截殺的驚險經過。西田社版演的是「史艷文」的頭——離家進京時的闖蕩江湖的經過，白河國小版演的是「史艷文」的尾——謫遷遼東後平亂保駕受封賞，這個演出本演的剛好是「史艷文」的中段部分——謫遷遼東途中被奸黨謀害，在掇拾黃老先生有關史艷文劇本的手稿殘卷中，很巧合

❺❽　曾永義主持：「布袋戲【五洲園】黃海岱技藝保存案」第三年度工作成果報告書，台北，傳統藝術中心，1999年七月，頁18。

❺❾　在這個劇本中，史艷文獲罪之原因沒有交代。《野叟曝言》中寫明是因直言滅除佛寺誅殺權奸，致觸怒聖上和靳直等權奸而獲罪。

❻⓪　《野叟曝言》中稱「翁巴堅參」，黃海岱在「忠勇孝義傳-雲洲大儒俠史艷文」手稿寫為「啦叭乾參」。

❻①　西田社版稱「安期謀」，黃海岱「忠勇孝義傳-雲洲大儒俠史艷文」手稿寫為「安居謀」。

的有了這頭、中、尾三方面的資料，可以讓我們對黃海岱的「史艷文」有一個全貌性的窺探。

　　演出本「史艷文」除了本文（對白）外，前面附有劇情簡介，讓人很快就可對整齣戲的劇情做全盤掌握，現摘錄如下：

> 史艷文因事獲罪，由項成仁、徐懷、吳魄等人押解往遼東充軍。國師喇嘛乾山和左丞相安奇謀與史艷文素有嫌隙，派出大隊人馬，欲在途中收拾史艷文性命。通天俠徐順受收買，欲在草橋鎮刺殺史艷文，卻受史艷文孝思精神感動，不但不殺艷文，還以龍泉寶劍相贈。喇嘛乾山又派出殺手于人傑、完卻五等人，前來草橋鎮殺艷文，結果完卻五喪命，于人傑被艷文感化，回山修道。至鞍山，安丞相爪牙倪雲平糾集賊寇，聲勢浩大，欲置艷文於死地。艷文施展奇門遁甲之術，眾人隱身石陣中逃過一劫。行至三叉嶺，艷文巧遇故友孔龍主僕，孔龍主僕佯稱要回鄉，卻暗中保護艷文一行人。安丞相黨羽妙化、紅霜女等帶領大隊人馬集結在西河，欲一舉除掉艷文，雙方在西河展開大戰，孔龍主僕也趕來助陣，艷文將敵人殺潰，紅霜女⑫擺出五鬼迷魂陣，眾人除艷文外都被迷昏，艷文拿出太子贈送的夜光珠破陣，救醒眾人，平安抵達遼東。⑬

⑫　黃海岱「忠勇孝義傳-雲洲大儒俠史艷文」手稿寫爲「紅桑女」。

⑬　曾永義主持：「布袋戲【五洲園】黃海岱技藝保存案」經典劇目劇本，編號

　　這個演出本和原著小說間的關聯更加緊密，內容出自《野叟曝言》第四十三回至四十六回，「徐順」便是小說中的「紅鬚客」，行刺的地點在「通州」，贈龍泉寶劍則和小說之描述一樣。這裡的「于人傑」，小說也稱「于人傑」；「完卻五」小說稱「元克悟」，應是台語「元克悟」的諧音所誤寫。不過，兩人的下場演出本和小說不太一樣，在演出本中「完卻五」被殺死，于人傑被感化回大龍山修道；在小說中，兩人被感化，回到逆黨中當內應。其他有關聯處尚多，仍列表供參照：

（一）、角色名稱之對照：

黃海岱演出本《史艷文》角色名稱	小說《野叟曝言》角色名稱
史艷文	文素臣
項成仁	尙成仁
喇嘛乾山	箚巴堅參
左丞相安奇謀	太師安吉
通天俠徐順	紅鬚客
于人傑	于人傑
完卻五	元克悟

B0003，前附〈劇情簡介〉，台北，傳統藝術中心籌備處，1999年。

孔龍	匡無外
孔義	匡義
奸僧妙化	妙化禪師
紅霜女	無
疆運王❻❹	無
朱少亮❻❺	無

（二）、主要情節之對照：

	黃海岱演出本《史艷文》角色名稱	小說《野叟曝言》之情節
1.押解之官兵	指揮使項成仁及徐懷、吳魄等十二名官兵，連史艷文共十三人。	錦衣衛使尙成仁、千總鍾仁及一名跟役、四兵四快騎兩個衛士，連文素臣共十三人。

2.刺殺路途	草橋鎮→鞍山→三又嶺→西河		通州（第四十三回）→沙河（第四十三回）→高林驛（第四十四回）→東關驛（第四十四回）→寶音寺（第四十五回）（紅鬚客提醒文素臣：「前去沙河、關裡、關外、寧遠衛、沙嶺、三汊河、安山這幾處，山川糾縵，形勢險惡，地方空野煞要留心！」⑥⑥）
3.刺殺經過	草橋鎮	史艷文在夜裡掛念母親，卜卦欲觀母安，並算出將有人來暗算，通天俠徐順被其人格感化，不但不殺艷文，還相贈龍泉寶劍。	文素臣袖占一課，得巽之漸，算出有刺客暗藏床下。紅鬚客本受靳直買通欲刺殺素臣，因敬其忠直，不但不殺素臣，還相告權奸欲謀害之事，並贈龍泉寶劍。
			通州

⑥⑥　同註❿，《野叟曝言》上，第四十三回，頁327。

	草橋鎮	于人傑和完卻五夜襲艷文，結果于人傑抓，項成仁夜審欲殺之，艷文爲其求情，于被感化回大龍山修道。	沙河驛	文素臣又袖占一課，知夜半必有鬥殺之氣。果然于人傑和元克悟來襲，兩人事敗被抓，素臣連夜審問，曉以大義，要他們回去當內應。
	鞍山	大隊追兵來到，因適逢重九日，艷文急命搬來五堆石頭，施展奇門遁甲，逃過一劫。	高林驛和東關驛之林間	素臣一行人原本要在高林驛打尖，卻發現後面跟著二三十個攜械的大漢，便要趕至東關驛再宿，不料被圍殺，行到一個大林中，素臣傚八陣圖，在林間佈起先天八卦，林外佈後天八卦，他正坐在坎宮，用奇門遁甲術逃過一劫。

西河	藏林寺住持妙化率領鞍山的賊兵、白蓮教紅霜女，圍攻史艷文等人，艷文幸得同親好友孔龍孔義主僕相助，殺出重圍。紅霜女擺五鬼迷魂陣，艷文祭出太子所送夜光珠破之，賊兵大敗，妙化和紅霜女逃回藏林寺欲以機關加害艷文。	寶音寺	過了東關驛，賊兵竟在草上及食物上下毒，至五匹馬遭毒死，無法趕路，在一個崗上遭受突擊，命在旦夕，幸得同鄉好友匡無外、匡義主僕搭救，殺退賊兵。素臣和匡無外連手破寶音寺。
結局	史艷文安然到遼東，受到遼東疆運王禮遇，並命其兒朱少亮拜艷文為師。		文素臣詐死，化名吳鐵口尋訪落水獲救得家僮奚囊。（第四十七回）

　　傳藝中心的演出本，乃是根據影音所記錄下來的劇本，所以在擬音上偶會有出入產生，其中有些訛誤得離譜的，特別在此提出：在〈劇情簡介〉或劇本口白中，都稱「喇嘛乾山」為「乾山」，但觀黃之手稿或《野叟曝言》原著，並無將此名字簡化為兩字，或許整理者誤認「喇嘛」是身分職稱，「乾山」是名字，但黃之手稿稱「啦叭乾參」，原著稱「箚巴堅參」，可以證明「喇嘛乾山」四字全為番國師之名字，不可拆為「喇嘛」、「乾山」。劇本第一頁項

成仁的口白中，有句話整理者這麼記錄：

> 幸喜鳳宮美吃紅豆，七歲的女神童啊！來保過使艷文的死
> 罪赦免，活罪難饒，發配遼東充軍。❻⑦

「幸喜鳳宮美吃紅豆」這句話實在很突兀，顯然有錯誤，經比
對《野叟曝言》原著恫和黃之口述恫，原來整理者將台語之「皇宮
女」誤聽為「鳳宮美」，將台語女神童之名字「謝紅豆」誤聽為
「吃紅豆」，所以整句應是「幸喜皇宮女謝紅豆」，下接「七歲的
女神童啊」這樣才通順。第二頁「乾山」的口白：

> 起首！起首！（介）于道長！❼⓪

應寫為「稽首！稽首！」較妥當。其他，「尚成仁」聽為「項
成仁」、「紅桑女」聽為「紅霜女」、「元克悟」聽為「完卻
五」、「章運王」聽為「疆運王」因屬人名之諧誤，影響劇情不
大，就不再列舉。

四、黃海岱口述「史艷文」劇情大要

❻⑦　同註❻③，頁1。
❻⑧　同註❿，《野叟曝言》上，第三十五回，頁269。
❻⑨　見下節：黃海岱口述《史艷文》劇情大要。
❼⓪　同註❻③，頁2。

不管是西田社版的「史艷文」，抑或白河國小版、傳藝中心演出本，因限於演出時間，或短期教學上的需要，都沒有將史艷文的劇情完完整整做一個交代，只能拼拼湊湊了解個大概，由於「史艷文」是目前布袋戲最具代表性的角色，不但歷經多次多人不同的形塑，且歷久不衰，至今仍風靡全台。而黃所編寫之《忠勇孝義傳》，早年曾抄錄下來，但因徒弟索求，多已散佚，今存之《忠勇孝義傳－雲洲大儒俠史艷文》手稿，算是目前可以見到有關黃海岱編寫「史艷文」較完整的文稿，由於「史艷文」是台灣布袋戲相當重要之戲碼，為了更進一步確定黃海岱塑造下的「史艷文」，筆者曾於二○○○年十月二十七日、十一月十一日；二○○一年一月一日、四月六日多次走訪黃海岱雲林虎尾住處，雖然他已超過一百歲高齡，仍鼓起精神娓娓口述，由筆者記錄，現將他所編的「史艷文」前十棚❼之故事大要，整理分述如下。而為了保存黃海岱口述之原音，筆者盡量採用他口述時的語言（台語），作忠實的呈現，作為〈附錄三〉以供參照。

第一棚　史艷文離鄉赴京：

史艷文父親史豐州早逝，和母親水夫人相依為命。其母要求史艷文勤讀聖賢書，苦練武功，期望有日能求取功名。有同窗好友及其表叔在朝為官，紛紛寫信來促請艷文進京選賢。艷文徵得其母同

❼　棚，台語，是布袋戲演出時的計算單位，一棚即一回之意。

意，帶著家童龍兒⑫進京。

第二棚 陸家寨常青、柳玉改過：

常青、柳玉兩兄弟在陸家寨據山為王，攔路打劫，被史艷文打倒，史艷文勸誡兩人棄賊從農。常青、柳玉兩兄弟決定聽勸，洗心革面、重新做人。艷文答應功成名就後提拔他們。

第三棚 揚州奸相陰謀設擂台：

奸相安居謀慫恿皇上出旨設擂台招募英雄，背地裡卻包藏禍心，想結黨營私，殘害英雄，特命其弟安天祥（官拜總兵）到揚州擺下擂台。有跑江湖打拳賣棒的兄妹解鯤、解翠蓮在擂台下觀看。

擂台王侯相，功夫不錯，一日之間就打死不少上擂台的好漢。侯相在擂台上耀武揚威，言明上擂台比試者死傷要自己負責。解鯤聽得很反感，就跳上擂台，報上姓名後，交手兩三下，解鯤即被點住穴道，被打下擂台。其妹眼見兄長沒了氣，在擂台邊放聲大哭，適逢史艷文來到，解翠蓮將苦情說明，艷文查看其兄傷勢，發現只是穴門被閉死，尚未死亡，便解開穴道，救了解鯤一命。

解鯤認為朝廷設擂台招賢只是個幌子，眾英雄被打死不計其數，應該要替他們報仇。這時擂台王又在台上大放厥詞，史艷文看不過去，便跳上擂台。兩三下手，侯相被史艷文打一掌打死，台上士兵急將屍首抬走，向總兵稟報。史艷文要解鯤兄妹快逃，話還沒

⑫　小說《野叟曝言》中家僮名「奚囊」。

講完，官兵就圍過來，安天祥下令全揚州城戒嚴，捉拿史艷文。安居謀雖然身穿「隱身甲」，仍被史艷文純陽手打傷，口吐鮮血敗走，官兵作鳥獸散。史艷文帶著解鯤兄妹逃出後，介紹他們到桃花寨❼❸避禍，解氏兄妹拜謝恩公。

第四棚　史艷文火燒昭慶寺（黃海岱略過，忘了口述這一段）

第五棚　杭州西湖巧遇未澹然、未鸞吹父女：

史艷文火燒昭慶寺後，救了劉璇姑，回到劉家店，劉璇姑之兄劉三有意將小妹匹配給他，艷文已家有老母不敢應允，劉三執意可以先訂親，日後再稟明其母，甚至兄妹下跪相求。艷文沒辦法只好勉強答應先訂親。

隔天，艷文向劉三辭別要上京，劉三建議史艷文去遊西湖❼❹，艷文依其言，租船時巧遇辭官返鄉的世伯未澹然、未鸞吹父女。史艷文言其父已死，未澹然傷心，並引見其女。寒喧話未畢，湖水因妖怪作祟，突然翻起大浪，將他們所在的船打翻，鸞吹父女、艷文全翻落湖裡。

❼❸　原著小說作陸家寨。

❼❹　關於劉璇姑降志將終身私訂情節，見原著小說《野叟曝言》第五、六回，遊西湖巧遇年伯未澹然父女又逢船難情節，見原著小說第二至四回，在劉璇姑降志將終身私訂之前，黃海岱在此處先講述劉璇姑降志將終身私訂，再講遊西湖之事，顯然將原著情節倒置。

劉三在岸上見狀，驚慌萬分，急得哭了起來，有黑面大漢叫鐵乞丐者來問明落水者係史艷文，連衣服、鞋都來不及脫就跳下去救人，卻只救起未澹然。

史艷文落水後，眼睛被蛟龍翻騰而起的水浪沖得睜不開眼，直到近湖邊時，施展純陽掌，將蛟龍的頭擊破，才從水中爬起在湖邊喘氣，心繫未澹然父女安危。鸞吹落水後，被水賊鎮海蛟救起，鎮海蛟貪圖鸞吹美色，帶回赤山廟，意圖染指，正在危急之時，適艷文尋訪到此，鎮海蛟沒兩下手就被史艷文打成重傷。艷文扶起鸞吹，待衣服烘乾後，返回劉家店，父女重逢。

第六棚 女神童謝紅豆金殿救史艷文：

國師拉吧乾三和奸相安居謀陰謀叛逆，有聰慧之孤女名謝紅豆，自小被他們買下，施與特別訓練，打算有天上金殿參加殿試，可以充作內應。

史艷文來到京城，和表叔趙日月、好友翰林洪長卿等人見面，兩人連袂帶艷文參加殿試。

謝紅豆先應考，先被選為宮女。接著史艷文上殿，皇上出詩對，艷文對答如流，皇上頗為欣賞，有意拔擢。奸相連忙阻止，參劾艷文打死擂台王、殺死剃度僧❼❺，應該押下處斬。

洪長卿和趙旦急忙為艷文保奏，謝紅豆也上金殿力保艷文，說明昭慶寺的和尚惡名滿貫，被打死罪有應得。擂台賽，拳頭無眼，

❼❺　此情節前面忘了交代，將在後頭補述。

難免有閃失，如果要罰，充軍即可，罪不至死。奸相聽到謝紅豆爲史艷文開脫，氣得跳腳。

　　皇上要紅豆對對子，才准他保艷文：

　　「寸言立身之爲謝，謝神童眞以寸言驚宇宙。」⓰（皇上）

　　「日月合璧而爲明，明天子可比日月照乾坤。」（謝紅豆）

　　皇上再出對：「紅豆女唱紅豆曲。」

　　謝紅豆對：「紫薇星坐紫薇殿。」⓱

　　皇上非常滿意，准其所保，赦免艷文死罪，發配遼東充軍三年，並收紅豆爲義妹。

　　內監懷恩趕緊帶聖旨到刑場開宣，救回艷文一命。

　　洪長卿、趙日月原已準備祭品等艷文被斬後拜祭，不意聖旨到，才知改發配遼東三年。懷恩告知艷文是謝紅豆救他一命，要他爲國保重。艷文拜謝恩公懷恩，尙成仁⓲押起，十二名差役，和史艷文共十三人，押往遼東充軍。

第七棚　史艷文充軍遼東：

　　尙成仁敬重艷文是一條好漢，押解途中對艷文相當禮遇，不意

⓰　同註⓾，《野叟曝言》上，第三十五回，也有此詩對，只是「日月合璧而爲明，明天子可比日月照乾坤。」此句小説中寫爲：「日月合璧而爲明，明天子常懸日月照乾坤。」，頁270。

⓱　同註⓾，《野叟曝言》上，第三十五回，原小説中之詩對爲：「紅豆花開，紅豆女歌紅豆曲；紫薇香透，紫薇星坐紫薇垣。」，頁270。

⓲　同註⓾，小説中押解「文素臣」者亦名「尙成仁」，頁268。

差役中有居懷、吳西二人，是奸相安排的奸細，趁機要暗殺艷文。

奸相又去信安山，安山有三、四千名匪黨盤據，信中內容要匪徒們於九月初九將艷文一干人攔截殺害。安山的大王接到信，趕緊命人下山查探。

艷文一行人到安山時已是晚上，在山間露宿，九月的涼風凜冽，讓他想起家中老母，一股思鄉愁緒湧上心頭。忽然間，樹林裡傳出殺聲，有上千人圍殺過來。差役個個驚駭萬分，不知所措，艷文要大家不要驚慌，肅靜，將石頭搬疊五堆，他則施展奇門遁甲功夫。大家一陣疑惑，賊兵來到，竟翻找無人，艷文一行人逃過一劫。居懷、吳西這時才見識史艷文之厲害，坦承受奸相之命要暗殺他，如今受艷文人格感召，要拜他為師。艷文答應收二人為徒，一行人繼續往西河出發。

第八棚 三汊嶺巧遇同鄉孔龍主僕：

到西河中途，有一處地方叫三汊嶺，史艷文一行人在此歇息。艷文同鄉孔龍、孔氣主僕，自正月初出外，恰好這時要返鄉，也在三汊嶺宿店，兩人他鄉相遇。艷文將充軍遼東被匪黨追殺之經過說與孔龍聽，有意要其護送過西河。孔龍表面佯作拒絕，暗地裡主僕兩人決定要跟隨在後保護。

第九棚 西河大戰：

西河附近有一座安慶寺，和奸相有勾結，早獲悉史艷文一行人之行蹤。艷文夜宿荒郊野外，想到三年才能無罪返回故鄉，母親孤

單無依，心情愁悶睡不著，便四處走走。荒野間有一小和尚名尚富，穿著虎皮假裝老虎嚇人，有一女士黃秀蓮，先生出門賣藥尚未歸來，單獨一人在山間行走，被小和尚假裝老虎嚇昏正要強姦，正巧讓艷文撞見解救。艷文將小和尚打死，發現旁有一包袱，打開一看，有一桶藥丸，全是用嬰兒胎盤提煉的陰藥，艷文將之收起。

　　隔天清晨，孔龍來伴作拜別。安慶寺的和尚全部出動，並聯合安山之賊兵，要在這往遼東的最後一站截殺艷文。安山有三寨主：疆興滾、疆興龍、疆興豹，和白蓮教妖女紅桑女，就在西河溪岸擺開陣勢，賊眾不知凡幾，艷文見狀，要大家拿出膽量對敵，否則先膽怯，性命難保。

　　雙方大戰……（這段口述不完整）

第十棚　破赤神洞抓五毒蟒，得勝回朝封官：

　　史艷文到苗邦平亂，中了毒，有一隻仙猴，指示中了苗邦的毒藥，不容易醫，指點史艷文必須到高州找一個李神娘的女人才能得救。

　　艷文找到了李神娘，她給了艷文一帖藥草，言明需吃上一整年才能好。

　　艷文毒病醫好後，苗番全讓他平定。他用汽油燒赤神洞，抓到五毒蟒，得勝回朝封官。（完）

　　有關「史艷文」之劇本，黃海岱明言其實只編到「赤神洞」處，劇情內容較忠於小說《野叟曝言》原著，之後都是其子黃俊雄

續編，便天馬行空，不受原著之羈絆。

> 我只編到赤神洞，有十棚，其他的都是俊雄仔編的，二
> 齒、藏鏡人、真假仙都是伊編出來，劉三是我編的。❼❾

　　《野叟曝言》經過黃海岱的改編和改造，將只能平躺在小說中的「文素臣」成功的轉化爲「史炎雲」而活躍在戲棚上，接下來，黃海岱的二兒子黃俊雄在這個基礎上，又再一次改造，終於塑造出「轟動武林、驚動萬教」的「史艷文」。

第四節　史艷文的轟動－黃俊雄突破傳統布袋戲的改革

　　民國二十二年（1933），黃海岱三十三歲，次子黃俊雄出生，那時雖然還是日據時代，布袋戲的演出備受限制，黃海岱仍然成立了「廉城齋」北管曲館，聘請王滿源爲教師❽⓿，這讓童年時期的黃

❼❾　訪問黃海岱錄音帶，2001年4月6日09：00-11：30，訪問及記錄：張溪南。

❽⓿　陳木杉：《雲林縣布袋戲發展史暨布袋戲宗師黃海岱傳奇》第五章第六節〈「紅岱師」黃海岱演藝生涯年表〉，台北，台灣學生書局，2000年，頁

俊雄印象深刻，他回憶說：

> 晚上，我一面讀書，一面聽，晚餐吃飽，就槃槃槃槃鬧台
> 叫人，那些子弟就來，我老爸有請一個先生叫「全師」，
> 西螺人，很厲害，曲譜、戲本都用毛筆寫。⑧

其實黃俊雄一開始並不想在布袋戲上討生活，在台灣剛光復的那個
時代，大環境一片蕭條，百廢待舉，黃俊雄跟當時一般小孩的心願
一樣，腦海裡盡想著如何賺大錢。

> 原先不太願意學布袋戲，但是因為家境不好，讀冊也都想
> 要賺錢，家裡真窮苦。……那時候流行一句話：「第一醫
> 生，第二賣冰。」醫生、賣冰最好賺，小漢時我老爸也是
> 希望我們去做醫生，但是無那種環境。⑧

黃俊雄卻在北管樂的浸淫下長大，大人們為了演戲配樂辛苦的在練
習，他就在一旁好奇觀看和聆聽，到最後進而實際敲敲打打起來。
「曲館邊仔的豬母聽久也會曉打拍」，這是黃俊雄常用來自嘲的一
句俗語，卻也點出環境對人影響之深。

134。
⑧　同註❸。
⑧　同註❸。

倘無人在那，我鼓就隨意打，曲館的弦仔隨意冶⑧⑧，最後竟會冶，也會打，我爸也不知道我已經會打鼓。有一天，北管剛好要出去排場，欠一個打通鼓，我就去接通鼓，嗹得啦嗹，打了以後，我爸就講：「不晟子⑧⑧，打的鼓絲還不錯，耶，可以。」就這樣叫我去打鼓，我就這樣自後場開始我的布袋戲生涯。⑧⑧

黃俊雄是從布袋戲的後場起家的，他有深厚的北管底子，這也奠定了他日後在布袋戲配樂上改革的基礎。一直到十七歲，他才開始學習前場操弄布袋戲尪仔的技藝。雖然如此，不到兩年時間，他已經可以在他父親的五洲園充當頭手獨當一面演出，成團自力更生的念頭便開始在他心中醞釀。民國四十一年（1952）底，黃俊雄十九歲，有一個遠從高雄來的歐吉桑陳進慶，為他璀璨的布袋戲生涯拉開序幕。陳進慶原是在高雄開製冰廠，那時台灣布袋戲內台戲正值全盛時期，他將製冰廠改為「富源戲院」，並特地到雲林找布袋戲大師黃海岱於農曆正月初一為其戲院開台，不料黃海岱及其藝精出師的徒弟們：廖萬水、黃俊卿和鄭一雄等都已被聘演，根本抽不出戲團來為陳進慶的戲院開台，望著陳進慶失望的背影，黃俊雄尾隨

⑧⑧　冶，台語，拉弦的意思。

⑧⑧　不晟子，台語，罵子不成才，此是客套話，有褒揚之意。

⑧⑧　同註❸。

了出去，他回憶當時的情況說：

　　伊失望走出去，我就尾隨其後，對方高強大漢，咱十九
歲。伊向我看一下，講：「怎樣？」
　　「歐吉桑，你講開戲園要開台是不？我來做……」
　　「什麼！你要做，你是啥人？」
　　「我就是紅岱師的第二兒子，我大哥黃俊卿，我黃俊雄
啦。」
　　「你會做嗎？」
　　「會啦，我會做，我學很久囉吶，七歲就學了。」
　　「沒簡單吶，做這布袋戲沒簡單吶。」]
　　「我知啦，我就在學布袋戲，怎不知做布袋戲沒簡單。
　　　你若不相信，你今晚來，出來看，今晚我爸在講口
　　　白，我不能中途插下去講，但是整場都是我在舉尪
　　　仔。」
　　「有影無影？好，我來去看。」
伊來坐在後台，我就花技盡展，擲尪仔、左甩、右甩、劍
刀拖咧直直剖，伊看到眼花撩亂，看我實在是讚。一散
戲，就來我辦公室，我也去了。
　　「有後場莫？」
　　「有啦，我都有熟識的人，我來叫都有。」
　　「尪仔有沒有？」
　　「有啦，我整團都好好的。」

「布景咧？」

「都有啦。」

實在是都沒有啦，為著要賺錢。

「你是要請我多少？」

「你老爸才五百，你一棚想要多少？」

「正月初一（農曆）要較好價，那是大日子，一日三百，我老爸一日五百，我應該算半價二百五，但是正月初一是大日子，所以三百。」

「好，三百好。」

一天三百，契約就這樣簽下去。那時候離正月初一差不多剩二禮拜而已，答應了以後，提三百塊訂金，ㄏㄛ、ㄏㄛ，歸世人不曾拿過三百塊，那三百塊放進袋內咧，ㄏㄛ，整個人彷彿要飛起來，那時候的三百塊，差不多等於這時候的三萬。❽❻

在非常倉促間去開台，連木偶都得向鄭一雄的父親鄭德勝借，初試啼聲的黃俊雄並沒有一炮而紅，反而吃足了苦頭，因為要連場演出，口白的發聲技巧上經驗不足，在富源戲院裡公演到第三天就已聲音沙啞，撐得很難過。

開台下去，咱少年囝仔在做特別緊湊，我的第一齣就叫

❽❻　同註❸。

「忠勇孝義傳－史炎雲」，跟他⑧契約一個月，做十三天以後，嚨喉都沒有聲音，那時候講口白的技巧都不知道，盡吃奶的力用力拼，拼到最後都沒了聲音，到第三天要出劉萱姑，就無法講囉，都變成老阿婆的聲音，查某囝仔的聲都裝不出來。本來就稍微外行，又硬拼，一天做三個鐘頭，白天做「濟公傳」，晚上做「史炎雲」，拼到都沒聲音，也無人可以替，整團都是新手，老手都被別人叫去，像劉萱姑那種我無法度講，就刪掉不演。人講沒了聲音要喝膨大海，我喝了整鍋，那膨大海藥性冷，喝到我攏起「沁那」⑧，人瘦巴巴。⑧

　　黃俊雄只得跟老闆商量停演，不足之戲約待以後再補。當然這件事到最後黃海岱也得知了，便寫了封信訓罵他「要錢不要命」。

　　十九歲的黃俊雄開台第一齣戲，演的就是其父親的「忠勇孝義傳－史炎雲」，劇情大部分仍延續其父親的內容。這時期他一直是在內台演出，雖然沒有造成轟動，但他開始到全省各地去觀摩各門派的表演技巧和方式，吸收了不少經驗，思索著怎樣的演出才能吸引觀眾、如何為傳統布袋戲另闢蹊徑，終於在民國五十二年時，大膽用布袋戲來代替真人拍電影，並在幾年後，試著用大型木偶作歌

⑧　指陳進慶。

⑧　沁那，台語，過敏致皮膚長紅斑之意。

⑧　同註❸。

舞團表演：

> 我民國五十二年就用布袋戲拍過電影，一個叫楊偉雄的投
> 資拍的，拍「西遊記」。又經過四、五年，才發明那種大
> 仙尪仔，用大仙尪仔做歌舞團，叫「世界大木偶特藝
> 團」，尪仔的高度一米，巡迴全台做了一年多，以後才用
> 這些尪仔去拍武俠電影－「大飛龍」、「大相殺」，那當
> 時是在民國五十六年左右。⑩

黃俊雄的求新求變在這個時候就已嶄露頭角，直到民國五十九年
（1970），他到台視演出「雲州大儒俠－史艷文」，轟動全省，改
寫了台灣布袋戲界的歷史，也為他自己奠定台灣布袋戲發展史上的
關鍵地位。

　為何會將「忠勇孝義傳」中的「史炎雲」改名為「史艷文」，
黃俊雄說：

> 當時不叫「雲州大儒俠」，叫「忠勇孝義傳」，主角的名
> 當時叫「史炎雲」。後來感覺這個「史炎雲」不太合儒教
> 的氣色，儒教嘛，「艷文」較好聽，好叫，也較合儒教的
> 味道，我就改作「史艷文」。⑪

⑩　同註❸。
⑪　同註❸。

黃俊雄爲了讓主角的名字更加有儒家味道，便將其父親的「史炎雲」改爲「史艷文」。接下來，憑著他豐富的內台戲演出經驗和拍攝電影布袋戲所學得的技巧，當他要將「雲州大儒俠－史艷文」推上螢光幕時，他作了一些改革：

一、他將木偶加大：

黃俊雄認爲傳統木偶只有八吋高，在大廣場表演時，後面的觀眾根本看不到戲偶，這減低了觀眾之興趣。於是他試著去加大加高木偶之尺寸，即使在電視上演出亦是如此。

二、他在腔調上下了功夫，讓口白更傳神動人：

黃俊雄那獨到的口白是他布袋戲吸引人的一個重要因素，在這成功的背後，曾經是下過苦工的，他說：

> 北部有北部的腔，咱講「腔」（khiun），他們講「腔」（kuion）；咱講「張」（tiun），他們講「張」（tiang）。台北人在看布袋戲的有一批人，這一批人都在看李天祿先生和小西園的，所以講咱這南部腔，跟他們就不相合。那時候我就在想，台灣全省哪裡都要去：台北做不合，我就不相信。所以我去台北住了一段時間，專門研

究台北腔，然後去艋舺「宏興館」、艋舺戲院、大橋戲院演，成績普通普通，再去「今日世界」演就不同了。❾❷

三、他用唱片、錄音帶播放方式代替後場配音：

當黃俊雄打破傳統，添購進口音響，改用「出埃及記」等西洋音樂來配樂時，引起布袋戲界一陣譁然，即使時至今日，仍有一些學者專家對於黃俊雄的這個改革相當不以為然。但是黃俊雄有他的看法：

> 在戲台演出時，都有一些固定話，一定要講的，到電視上演出時都不知道要刪掉，講到完了後，觀眾一定會睡著。當然，在藝術方面看起來，這種就是北管，這就是平劇，這就是身段，但是講這些口白跟戲劇的發展沒啥關係，那是一種噱頭，一個固定形式，沒啥變化。北管出來，一定要有四唸白，不講不行的，讓你講到完，五分鐘囉，哭天，電視才播出半點鐘，光給你講這些就五分鐘，都還沒入故事就五分鐘去了！觀眾再多也會轉別台。❾❸

❾❷ 同註❸。
❾❸ 同註❸。

黃俊雄靈敏的頭腦使他能夠勇於突破現實困境，改革傳統，他掌握住在電視上演出的節奏，認為如果將後場傳統北管配樂一絲不變搬上去，抓不住觀眾的焦點，他大膽嘗試使用進口音響和西洋音樂作配樂，結果發現對演出效果的確有幫助。相信如果曾經看過民國五十九年的電視「史艷文」，一定對於史艷文出場時，伴隨而出的憾震人心的「出埃及記」音樂印象深刻。

四、他懂得利用鏡頭和攝影技巧呈現故事：

在電視演出前，黃俊雄就已拍過電影布袋戲，對於攝影機的運鏡技巧已多有領會，當所有獲邀在電視台演出的布袋戲藝人（包括李天祿、鍾任壁、黃秋藤和許王❹等）都還只是把他們在內台演出的那一套一成不變的搬上螢光幕時，他已然懂得用鏡頭來演故事：

> 同樣一個故事來講，咱可以用鏡頭的角度來縮短或者拖長，音樂的配法也很重要，電視和舞台是兩回事。別人的布袋戲在電視上的故事編排，大部分都是將舞台上的那套完全搬過去，舉一個例來講：假使用傳統的表現形式，用

❹ 據陳龍廷〈電視布袋戲的發展與變遷〉所製之「電視布袋戲演出年表」，李天祿於民國五十一年十一月在台視演出「三國誌」，鍾任壁於五十九年五月在中視演出「小神童李三保救世記」，黃秋藤於五十九年六月在中視演出「揚州十三俠」，許王於五十九年十月在中視演出「金蕭客」。

後場來配，演史艷文離家要去杭州西湖這段，四念白講了
以後，「望進杭州西湖，去耶……，礦得礦……」再來是
一段北管的音樂，尪仔在舞台頂一直轉，轉四、五輪，轉
到觀眾直要打瞌睡，但是你那條曲一定要打到完才可以。

　　咱不是這樣表演，「望進杭州西湖……」，霹鏘！改騎
馬囉，配上口白：「某某人催馬加鞭要往進……」，表現的
方式不同，觀眾的感受也絕對不同。在騎馬中間，就化接
過杭州城，故事的發展緊湊，較沒作用的話就不要用。**�95**

經過他這些改良後，五十九年（1970）電視版的「雲州大儒俠－史
艷文」果然轟動，也證明黃俊雄的這些努力沒有白費。

　　轟動後的「史艷文」不但創下連演五百八十三集的電視紀錄，
並歷經禁演、重演的風波，始終被台灣觀眾所喜愛，從民國五十九
年（1970）到千禧年（2000），黃俊雄的「史艷文」共歷經五個版
本的演變：

　　第一個版本：民國五十九年（1970）的台視版「雲州大儒俠－
史艷文」（黃俊雄親演）。

　　第二個版本：民國七十二年（1983）八月由黃俊郎在中視重
拍、十一月由黃文擇**�96**接手的「苦海女神龍」和隔年二月的「忠勇
小金剛」。

　　第三個版本：民國七十六年（1987）六月台視版的「新雲州大

�95　同註**❸**。

�96　黃俊雄兒子，現爲霹靂電視台老闆。

儒俠」和九月的「史艷文與女神龍」（黃俊雄親演）。

第四個版本：民國八十三年（1994）的華視版（黃俊雄親演）。

第五個版本：民國八十九年（2000）的中視千禧年版（黃立綱❾演出）。

黃俊雄的「史艷文」到底承繼了其父黃海岱的「史炎雲」多少東西，他說：

> 《野叟曝言》我不曾見過，但是我爸爸放在書櫥內，我是曾瞥一下，只封面瞥一下，內容什麼我不曾看，主角叫文素臣……我的故事❾是有承繼阮爸爸「忠勇孝義傳」的劇情，但是在破昭慶寺了後就脫去……我爸爸這段戲，是較早在戲園做……但是那些戲不適合在電視做，我不曾做，我有創造一些新的角色，怪老子、二齒仔……，苗疆，沙玉琳──康城公主，都往那邊發展。❾

黃俊雄因為不曾閱讀過《野叟曝言》，故在劇情上的變化較不受原著之束縛，劇情天馬行空的隨意岔出，演化出不少自創自編的情節和角色，內容多樣而有變化，「真假仙」、「藏鏡人」、「聞世」、「天琴」、「二齒仔」等鮮活的角色至今仍令人懷念，對於

❾　黃俊雄兒子。

❾　指「雲州大儒俠-史艷文」

❾　同註❸。

創造這些腳色的背景和動機，黃俊雄舉「眞假仙」爲例說：

> 我有一個朋友很好學，但是對武的方面、對吃頭路、對什
> 麼事都沒興趣，伊的文學程度不壞，不知伊什麼想法，習
> 修好閒，每天都拿著一本書，什麼內容都沒關係，小說也
> 好，歷史故事也好，伊都不管什麼時候手都拿著一本書，
> 不然就是在茶桌上看書，再不就是講古給人聽，伊也不是
> 在賺錢。……伊這人很厲害，十多路的人伊都能接近，每
> 一路的人都對伊很好，所以伊的費用就是自這來，伊在講
> 道理給一些黑社會的人聽，大家都聽得耳孔趴趴趴……沒
> 有仇家，很出名，生活得很好。伊也沒娶老婆，不想負擔
> 家庭，一輩子遊來遊去，這一路的人在這裡，伊就在這
> 裡；那一路的人在那裡，伊就在那裡。剖任你去剖，打任
> 你去打……這個人就是我創作「真假仙」的靈感。⑩

黃俊雄認爲一個布袋戲編劇必須能掌握社會脈動：

> 做一個編劇的人，做布袋戲的人，日常生活要和社會結
> 合，不管士農工商也好，三教九流也好，要多去接觸，有
> 空就去泡茶聊天，聽一些心聲，有時候一些和尚也會講一
> 些道理，在日常生活中看一些奇怪、特殊的人物，很可能

⑩　同註❸。

會觸動你的靈感。

因為這樣，「史艷文」的劇情始終吸引著不同時代的觀眾，從第一代到最後一代的史艷文，期間相距長達四十年，劇情與故事的演變也錯綜複雜，很難去理清，林安寧主編的《雲州大儒俠－史艷文》整理出一些梗概，可供參考：

「雲州大儒俠」的故事大致尚可分成四大部。第一部首先敘述史艷文的出身，先是結識劉三、與劉萱姑定親，然後行俠仗義，俠名遠播，贏得雲州大儒俠的尊號，其後得罪當朝權相安其謀，被陷罪入獄，甚至充軍，之後再取得龍泉劍和天地人三卷天書，大破太華山，解救欽差大人，破除亂黨造反陰謀。第一部內容亦包括中原與交趾戰亂⋯⋯原是交趾大將的藏鏡人與中原仇恨益加深厚，因而將中原武林攪得腥風血雨，史艷文率中原群俠與其周旋多次，才順利大敗萬惡罪魁。

第二部以韃靼之亂與女暴君為禍武林為背景⋯⋯基本上是環繞在史艷文、苦海女神龍、女暴君和藏鏡人身上，而武林三奇之一的醉彌勒之徒小金剛亦甚為活躍。史艷文與女神龍先是合力破女暴君，與沉潛已久的藏鏡人大鬥法卻險些全軍覆沒，所幸在小金剛相助之下才反敗為勝，之後再協助苦海女神龍復國。

第三部以「雲州四傑傳」為骨幹，史艷文在此化身為逃命客⋯⋯此部份的要角包括史家四傑史獻忠、史存孝、史

仗義和史菁菁（亦即燈下人），三俠、風雨斷腸人、冷霜子
與獨腳漢，藏鏡人之妹孝女白瓊亦以俠女身份出現江湖。

第四部是「達摩金剛榜」，敘述荒野金刀獨眼龍威霸江
湖的故事，而史艷文仍是逃命客，史菁菁亦有吃重戲份，
苦海女神龍也重出江湖。

《雲州大儒俠－史艷文》所整理出來的這四部分劇情概要，根據的
是前面所提到的五個版本的前四個，令人訝異的是中視千禧年版的
「雲州大儒俠史艷文」竟然揚棄女暴君、苦海女神龍及史家四傑等
情節，也省去許多早期曾經膾炙人口的腳色（怪老子、風雨斷腸人
等），基本劇情繞著其父親所曾經編演過的「忠勇孝義傳」發展，
以此為骨幹，然後再加以擴充發揮，如燒昭慶寺、倒擂台、面聖彈
奸不遂被害、小神童謝紅豆力保，即使充軍遼東中途遇刺，仍然有
卜卦知凶險、贈龍泉寶劍、受聘為遼東王兒子教師等情節，只是加
添了瘟磺教、炎教、五毒教及藏鏡人等角色和劇情。史艷文平定奸
相安基謀和國師喇叭乾三在相國寺的謀叛及苗疆赤神洞等情節也大
致和黃海岱的吻合，這種種跡象顯示，黃俊雄曾經自其父的手接演
「史炎雲」，然後開展出屬於自己的「史艷文」，風光了數十年後，
最後又繞回原點，將曾經搬演過的史艷文劇情作一個統整，然後去
蕪存菁，保留原始面貌，號稱「千禧年版」，似乎有意為「史艷
文」的劇情定調，為活躍於二十世紀的「史艷文」畫下一個美麗的
句點。

現以黃俊雄千禧年版的「雲州大儒俠－史艷文」為例，將其中
重要角色名稱和黃海岱的「忠勇孝義傳」、原著小說《野叟曝言》

間的關聯列表對照如下：

黃俊雄千禧年版「雲州大儒俠史艷文」角色名稱	黃海岱「忠勇孝義傳」角色名稱	原著小說《野叟曝言》角色名稱	主要事蹟或稱謂
史艷文	史炎雲	文素臣	主角
明朝嘉靖君	明朝嘉靖君	明朝成化帝	皇帝
庸兒	容兒	容兒	童僕
水氏	水夫人	水夫人	主角之母
劉萱姑（妻）	劉璇姑（妻）	劉璇姑（妾）	主角之妻（妾）
劉三	劉三	劉大（字虎臣）	劉璇姑之兄
亥坤	解昆	解鶚	打擂台之人
喇叭乾三	喇嘛乾山	箚巴堅參	國師
宰相安基謀	左丞相安奇謀	太師安吉	奸相
高雲	通天俠徐順	紅鬚客	贈龍泉劍
洪重卿	洪長卿	洪長卿	主角好友，朝中忠臣
謝紅豆	謝紅豆	謝紅豆	在御前替主角說情的女神童
賽關公周雄	孔龍	匡無外	主角同鄉，於西河驛救主角
王俊	尚成仁	項成仁	押解主角充軍的指揮官

鐵乞丐	鐵乞丐	鐵丐	主角結識之好漢
妙化	妙化	妙化	奸僧
白霜女冷心心	紅桑女	無	原要加害主角之女性，後愛上主角
朱千歲	章運王	無	遼東王
朱少亮	朱紹亮	無	遼東王之子
六骨和尚	六骨和尚	無	庸兒之師父
藏鏡人	無	無	萬惡罪魁
小龍女	？	楚郡主	醫治主角蠱病
二齒	無	無	劉三收服之徒弟
小金剛	無	無	正派人士，常協助主角除奸懲惡
三缺浪人	無	無	浪跡天涯，非正非邪之士
秦假仙	無	無	深藏不露，於正邪兩道左右逢源
黃天忌	無	無	瘟磺教總教主
陳文炳	無	無	欽差大人

由這個表可以約略看出「史艷文」從黃海岱到黃俊雄間的流變：

（一）、黃俊雄仍然大量襲用黃海岱劇中人物名稱，有些不同

處只是因台語諧音所致，如：劉璇姑→劉萱姑、解昆→亥坤、容兒→庸兒、喇嘛乾山→喇叭乾三、朱紹亮→朱少亮等。

（二）、黃俊雄的「史艷文」中有的人物（如「小龍女」），原著小說中也有類似對照之人物（如楚郡主），卻在黃海岱的「忠勇孝義傳」無相對應之人物？這種情形應該不可能發生，因為黃俊雄他自己都明言沒看過《野叟曝言》，何以會跳過黃海岱，編出如小說中之情節，唯一可以解釋的情況應是：黃海岱編過類似之劇情，只是這部分沒留下手稿或已散佚，以致現在看不到他有關這一部分之劇情。

總之，《野叟曝言》的「文素臣」過經過黃氏父子的再創造成為「史艷文」，最後變成轟動台灣大街小巷的布袋戲角色，而黃俊雄之子黃文擇自民國七十二年接續史艷文故事演出「苦海女神龍」和「忠勇小金剛」後，另闢蹊徑，發展出「霹靂系列」，並成立霹靂電視台，其轟動情況亦不亞於「史艷文」，「史艷文」也好，「霹靂布袋戲」也罷，追根究柢，其源頭便是黃海岱的「忠勇孝義傳」和小說《野叟曝言》，如果說「史艷文」是台灣布袋戲劇本蛻化自古典小說的典範應不為過。

第五節　結　語

　　台灣電視公司於九十一年二月間決定，曾經在民國五十九年創下 97％高收視率的「史艷文」，將用真人來扮演，改拍成連續劇，而且將分成國、台雙語版拍攝，作為台視四十週年台慶之大戲，果真如此，則史艷文不但紅遍兩個世紀，並創下布袋戲之劇情改編為真人扮演的連續劇之首例，可以說又為「史艷文」這個布袋戲角色又增添光采，也為「史艷文」的流變再記上一筆。

　　「史艷文」相關的角色（人物）、故事和劇情的流變大略可分為下列三個階段：

一、清代夏敬渠所著《野叟曝言》的原創：

　　夏敬渠雖然飽讀詩書、閱歷豐富，但科舉功名不得志，遂發憤著書，將畢生所見所學全抒發在這部小說裡，有意炫弄才學，這從其拆為卷名的二十字：「奮武揆文，天下無雙正士；熔經鑄史，人間第一奇書」可以窺出端倪。內容崇儒抑佛道、敘俠義與神怪、拒權奸、闢邪說，洋洋灑灑，所塑造的主角—文素臣，更是集文治武功於一身的儒者，並有降服鄰近諸國（日本、台灣、蒙古、印度等）的情節描述，他一生的經歷無非是作者理想的投射。這樣一位角色，在約二百年後，受到台灣布袋戲藝師黃海岱的注目。

二、黃海岱將「文素臣」改裝為「史炎雲」：

在日治時代，黃海岱選擇了《野叟曝言》改編成布袋戲劇本
《忠勇孝義傳》，除了書中呈現的忠勇孝義情節，還有一個重要的
因素：《野叟曝言》書中有詆毀日本及明朝官兵征服日本的情節描
述，黃海岱用這種方式來消極表達對日本政府箝制民間布袋戲演出
的抗議，當然到最後也被察覺而遭到禁演。《忠勇孝義傳》之主要
情節並無當時完整劇本留存，可以參看的有西田社整理的《雲州大
儒俠－史艷文》、手稿劇本《忠勇孝義傳－雲洲大儒俠史艷文》、傳
統藝術中心整理的演出本《史艷文》和其口述情節大概（參看附錄
三），不過這些劇本或劇情大要的主角都改為「史艷文」了，而非
原先面貌的「史炎雲」，這是因為這些劇本是黃海岱在其子黃俊雄
改編其《忠勇孝義傳》的「史炎雲」為「史艷文」，造成轟動後，
再回過頭去回憶或撰寫的。

三、黃俊雄的《雲州大儒俠－史艷文》

「轟動武林、驚動萬教」：

民國五十九年，黃俊雄憑其豐富的內台演出經驗和製作過電影
布袋戲的心得，自己開創出一套迥異於內台或外台演出的電視布袋
戲演出方式，將其父親的經典名劇《忠勇孝義傳》改編，為了更符
合儒教風格，也把主角的名字「史炎雲」改為「史艷文」，《雲州大
儒俠—史艷文》果然不同凡響，創下當時電視史上高達 97％的收
視率紀錄，其後雖然樹大招被禁演，但隨即又陸續在一九七〇、一

九八七、一九九四、二〇〇〇由本人或其弟（黃俊郎）、子（黃文
擇、黃立綱）重演，每一次重演，在劇情的面貌上都有不同的變
革，至今歷久不衰。

　　本章將這三個階段的淵源和變革作一番交代，並將各階段有關
史艷文的小說和劇本等約略介紹，並比較各劇本間與原著小說之異
同，探討改編的因由和動機，理出「史艷文」這個風靡台灣社會的
布袋戲角色的來龍去脈，建構「史艷文」產生的過程，期能對「史
艷文」有更深入的了解。至於有關黃海岱各有關史艷文的劇本中所
強調的主題和意識，甚至是潛藏其內，連黃海岱都不自覺的意識
（如尊儒反佛）等問題，將在下一章討論。

第五章 黃海岱布袋戲劇本

《三門街》、《昆島逸史》與

《祕道遺書》

第一節 前 言

第三、四章所探討過的《五虎戰青龍》和《史艷文》相關劇本，不但有手稿，甚至都還有演出本的整理或其子弟加以改編發揚，戲碼被一演再演，相當熱門；本章中將討論黃海岱的三部布袋戲手稿劇本：《三門街》、《昆島逸史》❶與《祕道遺書》，除了見諸手稿外，極少在內、外台被演出，屬於較冷門之劇本，這是為何將此三部看似不大相關的作品集中在本章一起討論的理由之一。另外，這雖然是三部獨立的劇本，也都是改編自小說，《三門街》改編自清代英雄兒女小說《三門街》，《昆島逸史》改編自鄭坤五的《鯤島逸史》，「祕道遺書」改編自金庸的《倚天屠龍記》，雖然各有所出，但內容都涉及俠義情節，此為統合在本章討論之理由二也。

❶ 原著作《鯤島逸史》。

本章就依原著產生的先後順序一一來加以探討。

黃海岱所涉獵的古典小說絕不只是現在我們耳熟能詳的如《三國演義》、《東周列國志》、《西廂記》等這幾部，許多冷僻的晚清小說也都是他參照改編成布袋戲劇本的藍本，如《風月傳》、《駐春園》、《玉嬌梨》等他都曾閱讀改編過，可惜手稿都已散佚，現存《三門街》算是這類改編劇本中殘存的手稿，更加顯得可貴。

二○○○年十月二十七日下午，當黃海岱在虎尾的「美地塢」❷將「昆島逸史」劇本手稿交給我時，隨身仍帶著「南方雜誌社」於日治昭和十九年（1943）三月三十日出版的《鯤島逸史》上集，他說下集被借來借去而散失，我徵求其同意，將書一併攜回拜讀，可惜下集一直苦無緣續讀，終引以為憾。後來我想以清治時期的台灣為背景的古典章回小說，應屬難得，以近年來台灣如火如荼的本土化運動，或許會有出版社重新將之印行，我存著姑且一試的心上網到各大圖書館查其館藏，果然發現高雄縣立文化中心❸早在民國八十五年就已對此書作整理，並重新排版印刷發行。得窺《鯤島逸史》全貌，不但讓我對整個小說之情節和架構有一完整之了解，也讓我能夠深入去對照並解讀黃海岱所據以改編的布袋戲劇本《昆島逸史》，提供我研究上不少助益，也對原作者鄭坤五先生能早在八十多年前就已寫下如此皇皇巨著的台灣小說深感敬佩。更讓人訝異的是，黃海岱以一民間藝人，竟能去注意到這本小說，並加以改編

❷　黃俊雄的布袋戲攝影棚現場，當時黃海岱身染感冒，黃俊雄接來照顧。

❸　現已改制為高雄縣文化局。

成布袋戲劇本，在當時中國意識尚強烈的台灣社會裡搬演，堪稱異數。

　　翻開台灣的文學史，會發現傳統舊文學裡極少有小說作品，從沈光文以降，最多是詩作，內容多是離鄉背井的愁嘆、酬酢的唱和或關於台灣采風奇景的吟詠，其次是隨記、隨筆、遊記和雜記之類的散文體，郁永河的《稗海紀遊》、黃叔璥的《台灣使槎錄》、江日昇的《台灣外紀》等為代表作，另外地方志的編修也有成就，如陳夢林的《諸羅縣誌》❹。就是找不到有以小說為體裁的傳統文學作品，一直到日治後期，才出現鄭坤五的《鯤島逸史》，事實上在《鯤島逸史》印行前十七年（1926），被譽稱為「台灣新文學之父」的賴和，早在「台灣民報」發表短篇小說「鬥鬧熱」，其後新文學運動於焉展開，反映台灣殖民悲情的新台灣小說成為新文學主流。而在那新舊文學交替之間出現了《鯤島逸史》這部台灣長篇古典章回小說，顯然並沒有引起多大的注目，極少被人論及，但是衡之整個台灣文學史，《鯤島逸史》有它一定的地位和價值，不應被忽略。

　　《祕道遺書》為一齣武俠戲，乍看之下似乎找不出改編之源頭，古典小說中也尋不到蛛絲馬跡，劇中人名「夢子孤」、「南星」、「智情和尚」、「聞先智」、「馬正西」等也很陌生，後來經仔細閱讀和比對，猛然發現劇情和金庸的武俠小說《倚天屠龍記》中六大門派圍攻光明頂那段頗為雷同。通常黃海岱自古典小說改編為布

❹　參見葉石濤：《台灣文學史綱》第一章〈傳統舊文學的移植〉，高雄，春暉出版社，1993，頁21。

袋戲劇本時，都會很將人物名或劇情忠實的移植，不另改名，這齣《祕道遺書》卻一改作風，將原小說中人物名全更名，這一點倒是頗爲特殊，其中因由頗耐人尋味。而黃海岱的劇本竟也有改編自金庸的武俠小說，不禁令人對這位布袋戲宗師涉獵之廣感到驚奇。

第二節 改編自晚清小說《三門街》的《三門街》

　　《三門街》是黃海岱改編自晚清同名小說《三門街》的布袋戲劇本，爲了尋找《三門街》的這本早年看過的章回小說，黃海岱曾遠渡大陸尋購。目前台灣有沈雲龍於一九七一年所主編的「中國通俗章回小說叢刊」本，由台北縣永和文海出版社所出版，有新式標點，《三門街》輯爲第四冊，作者欄寫著「不著撰人」，也就說作者不詳。這套叢刊在台灣的各大圖書館裡都借閱得到。而這部黃老先生曾據以改編爲布袋戲劇本的晚清小說，不但作者不詳，就連有關本書的論述也幾乎沒有，只有在黃永林《中西通俗小說比較研究》❺中這麼提到：

❺　黃永林：《中西通俗小說比較研究》，台北，文津出版社，1995年10月初版。

明末至晚清，中國的武俠小說作品輩出，這些作品以內容而論，大致可分為四個流派：第一類……寫『忠義盜俠』的小說……第二類是將武俠與公案『合二為一』的公案武俠小說……第三類是武俠與神怪結合的武俠神怪小說……第四類是武俠與言情結合形成的英雄兒女小說。這類小說有：《俠義風月傳》（又名好逑傳）、《三門街》、《兒女英雄傳》等。❻

　　黃永林將《三門街》歸類在「武俠與言情結合形成的英雄兒女小說」，倒也貼切，這麼說來，《三門街》還是現代武俠小說的濫觴。

　　文海版的《三門街》共一百二十回，約三十萬字，故事發生的背景在第一回中交代得很清楚，明朝武宗正德年間，宦官劉瑾弄權，與當朝右相史洪基狼狽為奸，陷害誅殺無數忠良，滿朝文武盡敢怒不敢言，只有首相范其鸞剛正不阿，不避權奸。而那些被害的忠良之後，出了許多英雄、俠女、義士，由世居「三門街」的小孟嘗李廣號召，設「招英館」網羅群英。故事就從落難的洪錦兄妹開展，史洪基之子史逵垂涎洪錦之妹洪錦雲之姿色，設計巧騙，李廣出手相救，成就李廣和洪錦雲之姻緣。後來，李廣受太白金星之指示，往揚州設招英館，適逢史洪基命其女史錦屏在揚州擺擂台，包藏禍

❻　同註❺，第五章〈武俠小說與騎士文學〉。

心，各路英雄紛紛往揚州一探究竟，李廣借招英館結識眾英雄，並和徐文亮、徐文炳、胡達、廣明和尚、楚雲（女扮男裝）、張毅（東方老祖徒弟）、蕭子世（道士，終南赤松子徒弟）等人義結金蘭。

　　第二十一回故事的佈局岔到另一位主角－外號「俏哪吒」桑黛的身上，桑黛原本在蘇州城外的閶門開設「蓬萊酒館」，其姐秀英嫁給薛羅村的秀才蔣逵，當地有一貪色的惡徒張志白，為了強搶秀英，慫恿其兄志紅到「蓬萊酒館」挑釁，被桑黛打得抱頭鼠竄，懷恨在心，竟向蒲家林的土匪求援，害得桑黛避難慈雲寺，其姐和姐夫被擒。第二十四回後寫桑黛在慈雲寺又遇到遷靈回鄉的駱家寡母孤女，駱秋霞被晉家莊的惡少晉游龍騙到家中軟禁，幸得桑黛解救，桑黛解救過程頗為曲折，不但受傷被晉游龍之妹晉驚鴻和婢女素琴搭救，還得女扮男裝逃出，又牽扯出和殷麗仙的一段姻緣。一波又一波的驚險遭遇，卻將桑黛和幾位美女的命運結合在一起，並刻意突顯桑黛坐懷不亂的情操，這種典型的英雄兒女故事，在現代的武俠小說中更被發揮得淋漓盡致。

　　第二十八回後，桑黛到揚州和李廣等相遇，並蒙眾兄弟相助，剿滅蒲家林賊窟，討回蓬萊酒館。第四十八回後，蕭子世料到劉瑾、史洪基等將勾結皇叔永順王造反，密謀在永順王壽誕之日，表面上邀請皇上到河南祝壽觀燈，暗地裡卻安排謀刺的毒計。李廣眾弟兄勤王救駕有功，皆論賞封侯，李廣封英武伯，楚雲因救駕建頭功封忠勇侯，蕭子世封神機軍師，桑黛封鎮國將軍等。永順王被削去王職，貶為庶人，劉瑾、史洪基等一干奸臣逃往紅毛國。

　　第八十回後，紅毛國興兵犯中原，李廣受封大元帥，楚雲為副

元帥，桑黛、徐文亮爲左右先鋒，奉旨征討蠻寇，桑黛又和紅毛國公主米飛雲結了一段孽緣，紅毛國狼主米花青命軍師非非道人擺渾元陣，諸將紛紛中落魂旗，昏倒陣中，幸得張穀用乾坤袋救出主帥李廣。渾元陣後來被史錦屏所破，並殺了非非道人，劉瑾、史洪基自刎，米花青獻上他們首級求降議和。

　　第一百零一回後，太子玉清王識破楚雲女扮男裝，欲強納爲妃，經過一番折騰，李廣病相思，武宗賜婚，楚雲、李廣由拜把兄弟變成夫妻。

　　《三門街》這部小說出場的人物雖然眾多，但性格的刻劃、內在情緒轉折的描摹以及對話的營造都顯得技窮，縛手綁腳，開展不了，千篇一律，每一個人物都很單一而典型，奸臣就是奸臣，所有行爲和言行一路壞到底，沒有好的一面；英雄就有英雄的固定模樣，什麼都好；美女就永遠那麼「如花似玉」、「美貌無比」、「嬌顏欲滴」。譬如李廣這個角色剛出場時，作者這樣描述：

> 但見頭一匹是白馬，朱纓金轡，馬上坐著一人，頭戴茜色將巾抹額，中嵌一粒明珠，身穿大紅箭袖攢雲罩袍，腰束淡黃色絲條，粉底烏鞋，斜踏葵花寶鐙；白面朱唇，蛾眉鳳目。❼

徐文亮騎馬跟在李廣後頭，作者如此寫道：

❼　沈雲龍主編：《三門街》，文海出版社，1971，頁9。

第二匹是桃花色駿馬，金彎寶鐙，上坐一人頭戴儒巾，中嵌一塊雪白光明羊脂玉，身穿儒服，腰束沉香色絲條，玉面朱唇，蛾眉鳳眼。❽

對於李廣（武生）和徐文亮（文生）兩人特徵的描繪，順序竟然差不多，都是先從馬講起，然後頭飾，衣物，再到臉部，這樣的手法不管在詩、文或小說中是頗忌諱的。而兩人的長相一個「白面朱唇，蛾眉鳳目」，另一個「玉面朱唇，蛾眉鳳眼」，不是都一樣！這不僅暴露出作者詞窮，連描述技巧都有待檢討。而人物的「扁平化」❾也是《三門街》刻劃人物時的一大敗筆，這種單一性格的描述在「桑黛」的身上更是明顯，作者幾乎將世俗所認定的男性性格上的優點和人生美好的際遇都放在桑黛的身上，不但娶了四個美嬌娘，還因救駕、征討敵國拜將封侯，這麼美滿的性格和人生，卻充分顯露作者在塑造人物時的粗疏，以作者刻意塑造桑黛「坐懷不亂」的性格來說，第二十五回中，安排桑黛醉酒被晉游龍所綑，游龍之妹晉驚鴻和其婢女救了桑黛，讓桑黛不得不藏身樓上婢女房間（和小姐房間共通），面對這樣的情境，作者這樣描述桑黛的反應：

❽　同註❼。

❾　陸志平、吳功正：《小說美學》，台北，五南圖書公司（原出版者：大陸人民出版社），1993，頁35：「扁平人物現在他們有時被稱爲類型或漫畫人物。在最純粹的形式中，他們依循一個單純的理念或性質而被造出來……」

桑黛先偷一看，果然生得美貌無比，更遠遠的深深一揖，低聲謝道：「蒙小姐相救之恩，某當銘感不已，但今朝事涉嫌疑，也是權宜之法，惟恐孤男寡女，萬一洩漏，某死不足惜，特恐有礙小姐清名，某思一法，既不能使素姐與小姐同宿，有攪清夢，又不能使桑某安然去歇息，莫若桑黛仍在廂樓，效古人秉燭達旦，請素姐與小姐也自挑燈不寐，所謂各明心跡！萬一事出意外，究竟可對神明不知小姐意下如何？」❿

第二十六回中，晉驚鴻安排他假扮女裝讓殷麗仙收爲婢女帶出晉家莊，殷麗仙不知其爲男兒身，與他結拜姊妹，並同枕共眠：

殷小姐那種俊俏風流，比晉驚鴻尤加十倍，兩人睡在一頭，殷小姐說話之中，那一陣陣的口脂香，真把個桑黛引得個禁捺不住。又見他玉峰高聳，真是個新剝雞頭。桑黛見這樣光景，任他魯男子再世，柳下惠復生，也不能禁捺此心；又引逗起來。復入想到：「我若亂了他」不但無以對神明，又何以對晉小姐。⓫

第八十八回中面對弒夫來歸的紅毛國公主米飛雪，在洞房花燭夜

❿　同註❼，頁86-87。

⓫　同註❼，頁91-92。

中，作者這樣描述他：

> 正去卸冠解帶，忽然自悟道：「咳！桑黛呀桑黛！念自蓬萊
> 館創出英名，天下之人，無有不知。我若思戀此色，戀著這
> 一個逆倫背義、無恥殺夫的女子，不但他親夫仇裡紅定要冤
> 冤相報，且今我數年英名，一旦喪盡，我何不做懸崖勒馬之
> 志，而遭此婦人毒手？」⓬

　　在這三段引述中，可以看出桑黛這個角色性格「始終如一」，
缺乏變化，甚至顯得忸怩作態，顯露作者在對人物的描述上太過「一
般化」。對於一般化的缺點，陸志平、吳功正在《小說美學》一書
中有闡釋：

> 在那些以故事為中心的小說裡，人物常常流於一般化，只是
> 一種類型，讀過以後記住的是故事而不是人物，這樣的人物
> 被故事所差遣，容易形成固定的模式化的故事和模式化的人
> 物，只能千人一面。⓭

同樣寫一個男人娶許多美嬌娘，並有非常之際遇，金庸在《鹿鼎記》
中所塑造出來的「韋小寶」，就顯得立體多了，不但可愛且契合人

⓬　同註❼，頁305。
⓭　同註❾，頁33-34。

性。

　　故事豐富是《三門街》的優點，但我們很好奇的是，這樣一部
有近三十萬字的小說，竟然連大陸中國科學院印行、劉世德主編的
《中國古代小說百科全書》❶也未見收錄，考其原因，不外有二：

　　一、《三門街》刻本不多，只在民間流傳，沒有引起廣泛的注
　　　　意：關於這點，從國內各大圖書館內所藏僅兩種版本：文
　　　　海版和鳳凰版❶，且都是在二十多年前的舊版，足見其被
　　　　冷落之情況。

　　二、《三門街》的故事和人物雖然豐富，但文字粗糙，文學價
　　　　值不高，沒有引起文學評論家們的注目，恐怕是主要的原
　　　　因。

　　黃海岱這本《三門街》手稿比起前述《五虎戰青龍》或本章所
介紹的《昆島逸史》、《祕道遺書》等，不但所寫用的簿本版面較
小，約為21公分×15公分大，每頁行數也較少（15行），是用細字
水性筆書寫成的，共十九頁，算是最短篇幅的一本手稿。
　　完整的布袋戲劇本應有分場大綱、場景、人物介紹、動作、出

❶　劉世德主編《中國古代小說百科全書》，北京，中國科學院印行，1998
　　年10月第二版。
❶　文海版即前述文海出版社所出版，鳳凰版乃1974由台北鳳凰出版社所出
　　版的《中國通俗小說彙刊》第11冊《三門街前後傳》。

場詩、定場詩及鑼鼓等,《三門街》除了對話和劇情串連所需要的場景敘述外,其他一概沒有,倒不是其他部分不重要或可省略,而是當初黃海岱在抄錄這劇本時,原是作為給徒弟們演出時的「備忘錄」,全文多是對話,刪去許多不必要的枝節,去蕪存菁,一開場便是「張志白」出場:

> 張志白:江蘇人氏,出來閒游,對薛羅村經過,看一位婦女
> 　　　　生得漂亮,問家僮這女子何人。
> 家僮說:這桑秀英,蔣逵家後❶,桑黛之大姐,不可犯他,
> 　　　　若是犯他,不得了。
> 張志白:桑黛什麼人物?
> 家僮曰:蓬萊館老闆,江蘇有名英雄。❷

在小說中花了許多篇幅先介紹桑黛,後寫張志白的家世、惡行,再描述他路經薛羅村時驚艷桑黛之姐秀英時的「神魂顛倒」。黃卻能用對話三言兩語交代過去,並帶出桑黛,讓人馬上可以了解劇中人物之關係和性情。

雖然不是完整的布袋戲劇本,對話中所呈現的文雅台語文,值得一讀再讀。能截斷改編《三門街》中最精采的故事,故事基調是小孟嘗李廣號召天下英雄,擊破宦官劉瑾造反陰謀,並奉旨征討紅

❶　家後:台語,妻子之意。
❷　黃海岱:《三門街》手稿,頁1。

毛國。而環繞在李廣身邊的眾英雄中，以桑黛和楚雲的故事最特別也最精采，巧的是：桑黛曾經男伴女裝，楚雲一直女扮男裝。桑黛的故事從第二十一回才出場，便有一連串變故，細節參見前節所述，黃海岱慧眼獨具，從第二十一回改編起，一直到第三十回「桑黛誠心求美女，張毅幻術盜佳人」止，將桑黛遭蒲家林盜賊侵犯避難慈雲寺，到晉家莊救駱秋霞被擒，蒙晉驚鴻相救，藏身其房間，晉驚鴻想出男扮女裝計策，讓殷麗仙將桑黛帶出，桑黛因此又和殷麗仙結拜姊妹，還同枕共眠，惹出另一段姻緣。桑黛逃到揚州，得李廣等眾兄弟相助，掃平蒲家林。原本打算不負佳人到晉家求婚，不意晉游龍竟將其妹早一步許配給當地富豪趙德，晉驚鴻原要殉節，張毅在危急之際用乾坤袋救回晉小姐，並施展仙術，嚇得趙德連忙退還庚帖，成就桑黛一段姻緣。

　　手稿《三門街》是用台語的敘述語法書寫的，現引劇本中一些對話和句子為例說明：

　　1.店當曰：我老闆外出，今日休業，我「頭家」回來再開幕，
　　　請人客倌「即來」捧場。❸
　　　（台語「頭家」，「老闆」之意）

　　2.浦龍曰：請坐，二位「罕行」，到敝寨有何指教？❹

❸　同註❼，頁1。
❹　同註❼，頁2。

（台語「罕行」，客套語，「難得光臨」之意）

3. 紅曰：一件不平，蓬萊館桑黛自稱三齊，狂猖至甚，江蘇
地面自誇無敵，不久掃滅浦家林，志白「聽著」，與他爭
論，被惡奴圍住打得落花流水，因此來報告，「望大王」
設法先滅蓬萊館，不可「乎來」先剿滅「咱」
浦家林。⑳
（台語「聽著」，「聽到」之意；台語「望大王」，「期
待大王」之意；台語「乎來」，「讓他來」之意）

4. 二日前二位女婢一頂轎，到庵來說明晉小姐來接駱小姐，
三四日無回，老師太去問，惡奴說「無這款事」，不可來
胡鬧。㉑
（台語「無這款事」，「沒有這種事情」之意）

5. 張春儀曰：「定著」來問駱秋霞之關，無問罷了，若
問，這般這般……如此如此……。㉒
（台語「定著」，「一定會」之意）

⑳ 同註⑰，頁3。
㉑ 同註⑰，頁5。
㉒ 同註⑰，頁6。

6.游龍曰：聞名已久，無暇拜會，今日相逢，辦「淡泊」
　水酒一酌，示談契闊。❷❸
　（台語「淡泊」，客套語，「微薄」之意）

7.素琴急中生計，往柴房「起火」，眾家童去打火，素琴到
　暗房，門「落鎖」，素琴提石頭將鎖打落，入去
　　叫聲：桑英雄，我來救，緊走。❷❹
　（台語「起火」，「引火」之意台語「落鎖」，「上鎖」
　　之意）

8.鴻曰：小妹你不知聽說，我買一位嫺婢蘇心魚，幾分資（按：
　應為「姿」）色，我兄不良時常想要做妾，你姐想一位孝
　女住在我家中，恐被我兄污染，自心魚「送乎」小妹「差
　較」（按：應為「教」），免受危險，叫心魚以（按：應
　為「與」）殷小姐見禮。❷❺
　（台語「送乎」，「送給」之意；台語「差教」，「差遣」
　　之意）

9.晉夫人喝：「跪落」。❷❻

❷❸　同註⓱，頁6。
❷❹　同註⓱，頁7。
❷❺　同註⓱，頁9。
❷❻　同註⓱，頁9。

（台語「跪落」，「跪下」之意）

10.桑黛看殷小姐比驚鴻加倍美麗，情不自禁。桑黛「翻身越
面」，手指伸入口內咬幾下，禁住慾火下降，對神明可表，
對晉小姐可通過。❷

（台語「翻身越面」，「轉身別過臉去」之意）

《野叟曝言》經黃海岱改編爲布袋戲劇本《忠勇孝義傳》後，
又經其子黃俊雄改造再創爲《雲州大儒俠—史艷文》，轟動至今歷
久不衰。《三門街》的布袋戲劇本，在黃之前也決沒有人編寫，黃
海岱創造了它，或許不久以後，其子或其徒弟徒孫又會有人將之延
伸擴大，再掀起轟動也說不定。

第三節 改編自《鯤島逸史》的《昆島逸史》

在高雄縣立文化中心重新排版印行的《鯤島逸史》，書前附有
羅景川先生撰寫的〈台灣鄉土文學先進鄭坤五先生〉一文，對該書
作者鄭坤五有詳盡深入之描述，茲節錄要點歸納如下：

❷　同註❶，頁10-11。

鄭坤五，民國前二十七年（1885）出生於台灣高雄楠梓，父親鄭啟祥是前清政府五品藍翎，曾駐守打狗港（今高雄港），十歲時（1895），值甲午戰爭爆發，清政府簽訂馬關條約將台灣割讓給日本，「台灣民主國」抗日失敗，其父遂攜眷返回大陸漳州祖籍地安身。十三歲（1898）父親去世，便偕同母親、兩位妹妹回台定居鳳山，十七歲（1902）自「鳳山國語傳習所」（今鳳山國小前身）畢業，並任台南地院鳳山出張所通譯，三十一歲（1916），被提拔升任大樹庄（今高雄縣大樹鄉）庄長，遷居九曲堂。隔年，因詩作對日本政府壓迫台民有所指涉致被革職，從此便在九曲堂經營代書事務，專注心力於詩、文、繪畫等文藝創作，陸續完成長篇小說《活地獄》、《大陸英雄》、《愛情的犧牲》及《鯤島逸史》等作品，光復後擔任高雄中學、屏東女中等校國文老師。❷⓼

另，據葉石濤《台灣文學史綱》書後所附「台灣文學史年表II」，在一九二七年❷⓽處的「文壇記事」欄，有鄭坤五之條目：

　　4月15　台灣藝苑　鄭坤五編

❷⓼　羅景川：〈台灣鄉土文學先進鄭坤五先生〉，收錄在高雄縣立文化中心發行《鯤島逸史》書前，1996，頁11-15。

❷⓽　當時鄭坤五四十二歲。

6月　　台灣藝載連載「台灣國風」，創文藝雜誌登載情歌之先例。❸⓪

「作品刊行要目」欄，有鄭坤五之條目：

鄭坤五編　台灣國風❸①

足見鄭坤五曾仿效詩經採集民間歌謠之模式，在「台灣藝苑」連載台灣情歌，編爲「台灣國風」，鼓吹台灣本土意識，爲台灣鄉土文學開啓先河。而其詩作中也因有抗日意識，曾爲此下獄三次：

鄭坤五先生有意利用《鯤島逸史》發表他所熱愛的詩作，並藉由詩作抒發他對日本統治台民的不滿（注：鄭先生曾因詩作抗日，下獄三次）。他慨嘆文人的自己能力薄弱，無力保疆衛民，因此創造了書中主角尤守己來滿足心中的遺憾。❸②

除了在文學、繪畫上的成就外，鄭坤五爲人幽默，常有詼諧的言談逗得朋友開懷大笑；澹泊名利，喜好追求眞理，羅景川舉了一個事例：

❸⓪　葉石濤：《台灣文學史綱》「台灣文學史年表Ⅱ」，高雄，春暉出版社，1993，頁230。

❸①　同註❻。

❸②　東海大學中國文學系編：《台灣古典文學與文獻》，台北，文津出版社，1999，頁319。

　　台灣鄉村，每在雨後便有一種野菇長出地面，這種野菇俗
　　名「雞絲肉菇」，味道鮮美，鄉間人常爭相採摘。鄭先生認
　　為一定可以栽培，所以特地購買書籍、儀器試驗繁殖。第
　　一次栽出毒菇，使得全家食後中毒，可是他並不灰心，最
　　後終於試驗成功。但是鄭先生沒有企業野心，並未申請專
　　利，只求試驗成功便罷手。㉝

鄭坤五的兒子鄭麒傑和羅景川同學，曾向羅景川提過他父親好勝不
認輸的往事：

　　父親在青年時期，曾經有一次從鳳山牛稠埔騎自行車回九
　　曲堂。路上遇到與馬路平行的鐵路上，一列火車趕上他，
　　他便拼力和火車比快，以致一路上引起全列火車乘客鼓掌
　　加油。當時火車速度緩慢，所以雙方不相上下。當時的自
　　行車，輪框是木造的，輪胎是實心橡膠的。煞車器在前輪，
　　由一枝木棍構成，煞車效果不良。當時馬路和鐵路快到九
　　曲堂時曾經彼此交叉。他車速太快，煞不住車，自行車和
　　火車便在交會處相撞，人被撞昏倒在地。㉞

到了晚年，鄭坤五仍不停寫作，留有未完遺稿「台灣之五千年史」

㉝　同註㉘。

㉞　同註㉘。

約十萬言。

《鯤島逸史》這部章回小說總共出現過兩個版本，一是南方雜誌社於日治昭和十九年（1943）三月三十日出版，二是高雄縣立文化中心在民國八十五年五月重新排版印行，兩個版本，都分上下集，全書共計五十回，上下集各二十五回。小說循古典章回小說架構，分回進行，每一回都有標題，兩兩對句，格律對仗整齊，或七言、八言，或十、十一言，長短不一，可以看出坤五先生工於詩作，每回篇末也會有「後事如何且聽下回分解」或「不知此是何故？且聽下回分解」等等的過場話。

故事所描述的時代從清乾隆末年平定林爽文、莊大田亂事（1789）後寫起，迄道光年間張丙事件（1833）平定，橫跨的時間約有四、五十年，舉凡這期間史實所載曾經在台灣發生的變亂，如陳光愛、陳周全、高夔、張丙之亂及海賊蔡牽擾亂沿海等，都成為小說發展的背景或情節。故事的主線繞在主角尤守己一家人身上，尤家祖先原為鄭成功部將劉國軒，滿清入台後，為避禍改姓尤，忠孝傳家，守己父親尤大智早亡，全賴祖父母尤信義、朱素貞撫養成人。守己年少英雄，文武全才，因感當時滿清政府治台不力，社會秩序失控，地方惡霸常勾結盜賊魚肉鄉民，故憤而挺身編團練保鄉衛國，得當時台灣知府楊廷理、鳳山武營協臺敏祿薦保，十三歲即出任清兵統領，弭平中部水沙連、水裡、埔里一帶漢族和高砂族的械鬥，坐鎮蛤仔灘（今宜蘭），協助吳沙辦團練，排解地方紛爭，和海賊蔡牽周旋等等，掃蕩不少亂事，靖安地方，一生功業彪炳，娶有三妻，才德兼備；生八子，個個出類拔萃。最後選擇在大陸東北長白山永住，活到九十九歲，猶如世外神仙。其內容不乏鋪陳有關

民俗、地名來由、詩文、物理、醫藥、化學等知識學問，雖有賣弄文才之嫌，但整體觀來，並不影響整個小說情節之進行，如在第六回「誤救人寧馨兒失鏡　互抱怨惡阿牛傾家」中，寫尤守己用千里鏡（即望眼鏡）察看到遠處盜賊搶奪婦女並藏之於轎子，報官處理，盜賊不意他能在遠處便能察看，有意閃避追捕，賊人連同轎子躲到一棵大榕樹後，其後的文字便轉而介紹這棵大樹，並說明這就是今大樹庄（今高雄縣大樹鄉）的由來：

> 此榕樹是南路第一大樹，樹身為大十八尋。聞昔日有戲班十八人，連手圍之，尚不足幾寸，大樹之庄名實由此起。按此樹位置，在現在大樹庄大樹之東，約一里半之地，今已陷入淡水溪中，其樹在嘉慶年時已流失之矣。❸❺

這一回重點在鋪寫千里鏡之效用，作者能巧妙地將此情節和大樹庄的大樹結合在一起，不失爲神來之筆，不但不會阻斷故事之進行，還能增添效果。

　　《鯤島逸史》雖然名爲「逸史」，但對於史實的考究頗爲眞切，情節大都能和正史有所牽引，羅景川認爲這部小說是研究台灣史的良好參考資料：

> 地區包括台灣南、中、北、東部宜蘭及澎湖。幾乎當時全島所發生的事物全部收錄在書中，是一部研究台灣史的良好參

❸❺　鄭坤五：《鯤島逸史》上，高雄縣立文化中心，1996，頁68。

考資料。又因為他和一般文獻不同，作者能夠善用獨特的小說寫作技巧，塑造一個書中主角尤守己。藉著他將全島大小事物連貫成一體，使讀者不但不會像讀通史一般的枯燥乏味，反而令人讀起來，情節環環相扣，高潮迭起有如倒吃甘蔗。㊱

例如第四十九回「百里尋親何獨家貧生孝子　一門死節方知世亂出忠臣」中描寫尤守己和同母異父的北路營千總陳玉成相認，時為道光十二年，不料碰到張丙舉事，攻入嘉義，陳玉成與同僚馬步衢、方振聲等三對夫婦戰死殉職。小說中對張丙事件之始末著墨甚多：

> 道光十二年……先是張丙在店仔口㊲庄耕農，頗有盈餘，雖好說大話，而對鄉鄰頗有信義……適是年六月大旱失收，農民悲嘆，由張丙發起聯鄉設立庄約，請官准許，各庄得以安寧。有陳壬癸者故意犯約，且賂劣紳吳贊倒行逆施。而吳贊有族人吳房者，劇盜也，偵知之，與賊黨詹通截壬癸犯約之牛車，並劫之，吳贊乃反誣張丙育賊。嘉義縣令邵用之偵知吳房所為，捕吳房殺之，兼欲捕張丙而避於外庄。……㊳

文中所指年代、張丙的戶籍、夏天大旱農作失收、張丙聯合各庄禁

㊱　羅景川：〈鯤島逸史讀後〉，收錄在高雄縣立文化中心發行《鯤島逸史》書前，1996，頁8-10。

㊲　今台南縣白河鎮。

糶、陳壬癸犯約私糶、詹通截糧、吳贊反誣、嘉義縣令邵用之等等，
皆與連橫《台灣通史》〈張丙列傳〉所述相符，現摘錄〈張丙列傳〉
中部分文字以對：

> 張丙……居店仔口莊，世業農，能以信義庇相鄰。道光十二
> 年夏大旱，粒米不藝，各莊皆禁糶。丙與莊人約，莫敢違。
> 而陳壬癸潛購數百石，為約故，不能出，會生員吳贊護之。
> 贊族吳房，逸盜也，與詹通劫諸途。店仔口之禁米，丙董其
> 事。贊牒縣，謂丙通盜。嘉義知縣邵用之獲房，誅之，並捕
> 丙。……㊴

陳玉成、馬步衢、方振衢三對夫婦死難殉職之情節，亦吻合《台灣
通史》所載。由此可見，《鯤島逸史》探證正史資料處甚多，無怪乎
羅景川甚至推崇《鯤島逸史》之於台灣人之關係，猶如羅貫中的《三
國演義》之於中國人之地位。

　　羅景川認為《鯤島逸史》不僅考證詳實，還能彌補文獻之不足：

> 官方的文獻，對於地方所發生的事情，總免不了遺漏……甚
> 至有些重要的人事，常因涉及政治因素，竟然被官方屏除於
> 文獻的記憶之外。例如清代鳳山縣令曹謹，由於開鑿水圳成

㊳　同註㉟，《鯤島逸史》下，頁236。
㊴　連橫：《台灣通史》下卷三十二〈張丙列傳〉，台北，黎明文化事業，
　　1985，頁820-824。

功……曹謹因此被公認是清代最優秀的縣令，事後所有功勞者的事跡，史官都有詳實的記載，唯獨遺漏開圳最大功勞者—工程師楊號。究其原因是因為楊號後來曾經被匪徒脅迫，利用其技術破壞水圳，官府因此不錄其功績。❹

《鯤島逸史》對楊號的事蹟多所著墨，不但能補正史之不足，還有為其鳴不平之深意在裡頭。

《鯤島逸史》對於台灣民間盲目迷信的現象也有所揭露，第五回「破迷信老英雄捉怪　因母病賊孝子傷人」描述尤信義住在堂弟尤德祿家，聽聞附近王爺廟鬧鬼，尤信義不信，遂邀德祿前往一探究竟，果然到了半夜，有兩個白衣怪人出現，卻一一被信義制伏，經過訊問，原來是男女偷情所設計出的把戲，作者藉小說中尤信義一角的口提出他的看法：

大凡所謂有鬼厝宅，皆是此等下流不肖狗男女之巢穴，無知之人，多被其所愚。❹

對於日間產生鬼影的現象，作者也藉尤信義的口提出一套科學的理論：

我少年時亦聽人說及，親身往看，果然壁上倒吊人影往來，

❹　同註❸，頁323。
❹　同註❸，《鯤島逸史》上，頁60。

有時亦有雞犬。我從映出壁上黑影光線來處一看，原來對面壁上有一小口窗子，所見倒吊人物影像，是外面人物所反射，不足為怪……聽說外國人利用此原理，以發明一件攝影機器，或名曰「寫真機」。咱國人愚昧反以為鬼物。❷

第二十九回「為知己贈言破除風水邪說憫俗人迷信指導雷電原因」，寫尤守己住在王得祿府中，王得祿邀他往各處省視墳墓，對於台灣民間迷信風水也藉主角尤守己之口提出批判：

尤守己進言曰：「此堪輿家欺人之語。如謂現地不佳，何以老兄知官運如日之昇？大凡父母死後猶望其臭骨頭福蔭子孫？未免不肖。老兄乃是武官，豈不知武士臨陣，多半拋骨疆場，焉能照例歸葬，有何風水可言。如風水有靈，風水先生何不自將祖先骨頭自葬福地。豈肯歸福地讓人乎？」❸

同一回中，尤守己和王得祿在茅屋內避雨，忽聞田裡有一中年男子被雷殛，旁觀者不但不悲憐，反倒說此人必前世作惡事，故今生受天遣。守己忍不住，大聲呼曰：

大家不可誤談迷信，感電而死者，屬大自然之犧牲者，決不是前世犯罪或現在作惡所致。每次受難之人，必在平洋曠土

❷　同註❸，《鯤島逸史》上，頁61。
❸　同註❸，《鯤島逸史》下，頁34。

之地，又身帶五金類器所致，因由天而下之電，無路可以達
到地電。則在平洋之人，較平地更高，所以上而來之電易感。
方才死者是因手執鐵器，所以空中之電，一齊集到其鐵器，
上因無路可達地上去，遂由人身上衝到地面去，故能致死。
㊹

對於諸如此類的民間迷信和傳說，鄭坤五都不吝篇幅一一提出解釋
和駁斥，足見其以文章濟世之用心。

《鯤島逸史》另一個特色是大量採用台語和台灣俗諺，小說語
言相當本土化，這在六十多年前那種極度忽略本土語言的環境中，
能摻雜如此語言創作，是相當了不起的，即使是現在讀來，字裡行
間所流露出的台灣鄉土情懷，令人倍感親切。現舉幾個例子供參考：

「你死就死路去，不可来我家相交纏！」**㊺**
（相交纏，台語，糾纏不清。）

「專工走來報告」**㊻**
（專工，台語，專程。）

「進寶輸得眼紅，鱸鰻性起。」**㊼**

㊹　同註㉟，《鯤島逸史》下，頁38。
㊺　同註㉟，《鯤島逸史》上，頁58。
㊻　同註㉟，《鯤島逸史》上，頁70。

（鱸鰻，台語，流氓。）

「好嘉哉官廳亦不來逼迫我等」❽

（好嘉哉，台語，幸好。）

「牛鼻遇到賊手」❾

（台灣俗諺，意思是小偷遇到穿鼻的牛隻，一牽就走，很順
遂之意。）

「略與前番守己在楠梓坑時所說相同。」❺⓿

（前番，台語，上一次。）

「其實此人阿片癮甚重」❺①

（阿片，台語，鴉片。）

「更有捏造上帝爺與觀音媽，同時降乩者。」❺②

（上帝爺和觀音媽，均是台灣民間對玄天上帝和觀音大士的
俗稱。）

❽　同註❸，《鯤島逸史》上，頁85。

❽　同註❸，《鯤島逸史》上，頁88。

❾　同註❸，《鯤島逸史》上，頁103。

❺⓿　同註❸，《鯤島逸史》上，頁109。

❺①　同註❸，《鯤島逸史》上，頁120。

❺②　同註❸，《鯤島逸史》上，頁142。

「未免草地女兒憨態，太無開化了」❸
（草地，台語，鄉下。）

「水牛港」❹
（水牛港，台語，雄性水牛。）

「豬來窮，狗來富，貓來起大厝。」❺
（台灣俗諺，指不同的動物會帶來不同的運兆。）

「細漢偷挽瓠，大漢偷牽牛。」❻
（台灣俗諺，指小時候不學好，長大後將會幹出大壞事。）

「順便做些無本錢生理」❼
（生理，台語，生意。）

　　《昆島逸史》是黃海岱手稿之一，寫作的詳細年代黃老先生已記不清，至少在一九九一年以前，寫作的動機乃早年應徒弟們索求而寫。跟其他手稿一樣，《昆島逸史》也是寫在普通的筆記本上，長

❸　同註❸，《鯤島逸史》上，頁201。
❹　同註❸，《鯤島逸史》上，頁209。
❺　同註❸，《鯤島逸史》上，頁233。
❻　同註❸，《鯤島逸史》下，頁48。
❼　同註❸，《鯤島逸史》下，頁188。

達五十頁，字跡密密麻麻，沒有新式標點，斷句以空格處理，段落以分行標示，十六頁前甚至是用小楷毛筆書寫，十七頁以後改用細字筆寫成，是目前筆者所能蒐集到的所有手稿中篇幅最長的一本。書寫的形式是橫式直寫，由右而左，最右側頁首部分，除了第一頁書有大字劇名「昆島逸史」（在這四大字的下面加註有小字提示人物「台灣府楊廷理　協台　敏祿」）外，，第四、七、十一、十四、十五、十六、十八、十九、二十、二十四、二十五、二十六、二十九、三十一、三十三、三十四、三十五、三十九、四十、四十一、四十二、四十三、四十七、四十八、四十九、五十頁也都有重點人物或劇情提示。內文部分除第一頁前有五行時代背景和人物簡介的文字外，其餘都是分為上下兩部，上面全為劇中人物名，字體較大，下面是對話或動作描述，字跡較小。上面的人名和下面的對話或動作敘述有一定的關聯，其結構有一個人名下連綴一行、兩行或多行的對話或動作敘述，舉例如下：

　　一個人名連綴一行對話或動作敘述：

史士珍　家母多病　我不自由　失禮　海鰲不敢免強㊸離開㊹

　　一個人名連綴二行對話或動作敘述（這種形式最多）：

㊸　免強，應為勉強之誤。
㊹　黃海岱：《昆島逸史》手稿，頁11。

尤守己 瞞祖父 找尋千里鏡⑩ 對鳳山來遇宗叔大樁拉回家中

　　　問 你為什麼 到此來 守己說尋總爺討千里鏡 大樁曰

大樁說 總爺昇任千總往阿公店汛地去了 守己拜謝阿叔

　　　叔祖 姪兒往阿公店 得祿一百銅錢賞守己做路費⑪

　　　一個人名連綴三行或三行以上對話或動作敘述：

敏　祿 不敢獻醜 洪元尊⑫ 大人你是上官 留記念

　　　竹溪寺 重修 乎貴人 留筆 敏祿題 即普寺

　　　慘⑬將有公事 大家分手⑭

洪　棟 邀黃朝 陳容 離賊營五里之地 有一所有應公廟 用

⑩　即望眼鏡。

⑪　同註⑲，頁9。

⑫　參見原著《鯤島逸史》十七回，洪元尊乃竹溪寺重修鳩資重建的主事者，和守
　　己等人一起吟詩之文友，下文「大人你是上官」乃洪元尊說的話，不可誤為敏
　　祿的話。

⑬　應為「參」之誤。

⑭　同註⑲，頁29。

　　　四身草人 寫楊廷理 遇昌 哈當阿 胡應魁四人名

　　　姓 用妖術 作法 說明三日 四人就死 回頭觀看賊

　　　營著火 三人跑回 燒到平地 三人僅走為上策❻❺

韓現琮 目下尤總領 正是尤守己 兄長是誰 現琮曰

　　　查某營 三次刺客 多望赦免 會得今日相見

　　　且到 靖山寺一談 眾人 退去 到廟中大家來見

　　　禮 現琮紹介 此人李炮頭 自己小弟 清真教

　　　法師 鏢准碻❻❻ 李炮頭 瓦來❻❼見禮 大哥時懷念

　　　十三歲作總領世間奇人失敬失敬❻❽

　　也有兩個人名連綴多行對話或動作敘述：

素　　貞 兩人 望眼穿出 只見兩人回來 守己以❻❾祖母姑婆 謝罪

瓊　　枝 大家 食飯 守己去困❼❶，英士將皮箱泥洗好 打開觀看一

❻❺ 同註❺❾，頁21。

❻❻ 應為「準碻」之誤。

❻❼ 瓦來，台語，偎近、靠近。

❻❽ 同註❺❾，頁47。

❻❾ 應為「與」之誤。

❼❶ 應為「睏」之誤。

支六輪銃一個望眼鏡 一本手冊 銃子五百粒❼

《鯤島逸史》全書共五十回，黃海岱《昆島逸史》手稿內容改編自原著第一回至第三十五回，最後一頁除了頁首有一行「嘉慶十五年 四月十五日 鎮海威武王之告示」之文字外，內文空白，可見底下尚有未編寫完成的劇本，或許黃海岱原本有意將全部五十回之故事改編，卻不知何故未竟全功。

手稿第一頁前對時代及尤信義一家來歷有一段簡介：

滿清定鼎康熙在位 明朝遺民劉國軒之子劉永忠子劉信義
信義解❼姓尤 子尤大智三十一天亡 媳婦解嫁 孫六歲 信義
妻 姓朱名素貞 賢淑 培養孫兒守己相依為命　居住荒塚❼
生活 夫妻文武雙全教守己練武打獵❼

接著尤信義坐台，先來一段四聯白：

高低荒塚勇窩籬 與世無爭覺有餘 只因未曾除結實 三更燈

❼ 同註❺❾，頁5。

❼ 解，台語，改。

❼ 同註❸❺，《鯤島逸史》上，參見原著小說第一回，對於尤信義一家所居住在荒塚間，描述如下：「時有清文職員，一行十數止於山間溪墈。偶因口渴思茶，迴視寰境人煙稀少，日色銜山，幸覺一箭之外，叢塚間似有茅屋一楹介在。」，頁18。

❼ 同註❺❾，頁1。

·200·

火一床書⑦

再來是其口白：

　　老漢尤信義　我是明朝遺民　本是姓劉　遠避滿清視線　因此
　　解姓尤　不達時宜　夫妻培養孫兒以度光陰無恨⑦

原本想隱居荒野與世無爭的尤姓一家人，卻因爲茶欉種在惡霸吳良
善祖墳附近，吳良善認爲尤家有意破壞其祖墳風水，便吆喝打手四、
五十人到尤家算帳，便開始一連串之事故。期間經歷信義祖孫助官
兵平吳良善、陳海鰲之亂，協台敏祿等人聯名保荐守己出任統領職，
在台灣中部彰化一帶弭平以陳烏番爲首的屯民之亂。當時蛤仔灘（今
宜蘭）一帶原住民、漳、泉三派相爭相鬥情況嚴重，特派守己率兵
助吳沙穩住局面，並牽制海賊蔡牽。不久陳周全亂起，守己被召回
嘉義平亂，因不諳官場文化遭排擠而辭官。期間又穿插守己兒女私
情和親朋好友間之紛難與排解，最後一段是提督李長庚在鹿耳門和
蔡牽大戰，尤守己單槍匹馬殺入賊營，不愼落海，幸得漁夫賴坤救
起。家人以爲他已戰死，悲痛莫名，後來從守己老師鄭兼才處得知
守己未死。黃海岱只編到此便告一段落，這部分情節對照《鯤島逸
史》原著，恰好是在第三十五回處。
　　雖然《鯤島逸史》已是相當白話、且摻入不少台語化和台灣民

⑦　同註㊿，頁1。
⑦　同註㊿，頁1。

間俗諺的文字，但整體來說，仍是一部以中文爲主的小說。而黃海
岱之《昆島逸史》爲了要因應民間演出，所以改編上的文字是用台
語思維的，文雅中力求口語化，並刪去不必要之枝節。現引一段原
著和據以改編之劇本文字作比對：

原著第三十三回中，描寫清將李長庚率水師和海賊蔡牽在青鯤
身激戰，尤守己自駕一船撞入蔡牽陣營後奮戰的情景：

> 守己感悟「射人先射馬，擒賊先擒王」妙訣，舞動雙刀冒險
> 闖入，儼若猛虎下山，群羊喪膽。守己跳到蔡牽身傍，望其
> 肩胛便砍。蔡賊後退一步，護身賊兵倉皇來救，皆被守己一
> 人一刀，砍下海去。蔡牽不敢迎敵，回頭便走，一時心慌意
> 亂，竟望海中撲落一聲，跳下海逃生去了。守己爲急於擒捉
> 賊首，傾身過度，失卻中心力，一時也顛下海去。此時因雙
> 方在混戰中，不論官兵、賊兵紛紛落水者，不計其數。守己
> 本不善水性，一旦下水，已覺英雄無用武之地，極力如何掙
> 扎，終是不能自由，腹內已咽下二、三口鹽水，感到全身逐
> 漸無力。不幸水中又遇一個賊人，伊是先頃在蔡牽身邊之衛
> 卒，早受微傷跌下水者。此賊久慣水性，在水中猶認得出守
> 己。今見守己落在水中，上下浮沉，便知是不曉水性之人。
> 泅近前來，將守己衣衿捉住，故意按之使下沉，欲使其失去
> 能力，以便捕捉。守己知在水中難與抵抗，心想與其白白被
> 捕，不如與之俱亡。遂決心用手將賊人下腰束住，甚至連雙
> 足亦挾在賊人身上，兩人遂一並沉下海底。守己覺得一時頭
> 腦昏亂，猶咬定牙根，不肯放鬆腳手。如此支持約四、五分

間，便不知人事了。卻說李提督見賊兵混亂，恐蔡牽逃脫，揮動兵船掩殺過去。**❼**

黃海岱改編這一段尤守己落水、和海賊生死搏鬥之情節，見手稿四十八頁：

守　己　舞動雙刀　蔡牽跳落海　守己探身亦落海不能水性

　　　　一位小賊　認得尤守己　泳瓦對項領拉住　守己精神混亂　雙手抱住小賊　準備同歸餘**❼❽**盡　五分間不知人事　李提督看賊兵混亂領軍掩殺**❼❾**

從這個例子中，可以看出黃海岱改編時的兩個基本現象：

　　一、小說中將拼殺的動作和過程描述詳細，如守己砍殺蔡牽一段，守己的神勇－儼若猛虎下山、砍的部位－肩胛骨、護身賊兵－－被殺落海、蔡牽膽怯慌亂等等，都描述詳盡，但在改編的劇本中，卻只「守己舞動雙刀　蔡牽跳落海」帶過，這正反應出小說和劇本間本質之不同：小說是平面的文字敘述，必須將人物動作、心理或背景環境等狀態詳盡描寫，讀者也只能從文字間去感受故事之進行。

❼　同註**❸❺**，《鯤島逸史》下，頁76-77。

❼❽　餘，應為「於」之誤。

❼❾　同註**❺❾**，頁48。

但在戲劇中，基本上劇本是供演出者參考的工具，跟人物相關的動作或心理狀態等，必須演出者自己去揣摩或摹擬；至於背景，觀眾也可以在舞台上一目了然。故劇本中的文字敘述當然就可簡省許多，不必再費筆墨去詳加描寫。

　　二、黃海岱善用台語改編小說，在這段中也有不錯的例子，茲列出對照如下：
　　　　（一）、傾身（原著）－探身（黃海岱改編）
　　　　（二）、泅近（原著）－泳瓦（黃海岱改編）
　　　　（三）、將守己衣衿捉住（原著）－對項領拉住（黃海岱改編）
　　　　（四）、揮動兵船掩殺過去（原著）－領軍掩殺（黃海岱改編）

　　《昆島逸史》將《鯤島逸史》三十五回的內容濃縮為五十頁不到的手稿，當然免不了得刪去不少枝節，但整體來說，都能忠實按照原著之架構來發展故事，算是頗為成功的改編劇本，這對沒有受過劇本編寫訓練的黃海岱來說，可說是相當了不起的。

第四節　改編自金庸小說《倚天屠龍記》的《祕道遺書》

　　金庸原名查良鏞，是香港知名的新聞工作者，先後在香港「大公報」及「新晚報」任職，一九五九年創辦香港「明報」。金庸學問閱歷豐富，文學創作力驚人，雖然涵蓋小說、政論、散文、戲劇等範疇，但以武俠小說成就最高，一九五五年，金庸第一部武俠小說《書劍恩仇錄》開始在香港「大公報」所屬的「新晚報」連載，一九五六年，《碧血劍》開始在「香港商報」上連載，一九五七年，《射鵰英雄傳》也開始在「香港商報」上連載，一九五九年五月，《神鵰俠侶》開始在金庸一手創辦的「明報」上連載，一九六一年，《倚天屠龍記》開始在「明報」上連載，總共連載兩年多。一九七六年金庸又將《倚天屠龍記》作全面性的修訂。《射鵰英雄傳》、《神鵰俠侶》、《倚天屠龍記》這三部武俠小說因為時代、人物和故事有所關聯，通常被合稱為「射鵰三部曲」，《倚天屠龍記》屬於第三部，這點連金庸本人也都這麼說：

　　　　《倚天屠龍記》是「射鵰」三部曲的第三部。❽

　　金庸的武俠小說在華人世界中的普及化恐怕無人能出其右，不但暢銷，還常常被改編成漫畫、電視劇、電影等，甚至還被開發為網路遊戲，已成為現代中國人一個重要的文化資產，其影響層面之深廣可想而知。金庸小說的研究也逐漸被學術的殿堂所重視，近年來有關金學的論述和著作陸續問世，台灣漢學研究中心和中國時

❽　金庸：《倚天屠龍記》四〈後記〉，台北，遠流出版社，1994，二版十七刷，頁1661。

報、遠流出版社就曾在一九九八年十一月四日至六日，舉辦一場為期三天的「金庸小說國際學術研討會」，並於會後編成論文集，由遠流公司出版。金庸在文學上的成就，一般來說代表的是俗文學的勝利，這對於中國文學史上長期以來雅俗對峙的傳統有了一番衝擊，嚴家炎對於這點提出所提出的見解值得參考：

> 從歷史上說，無論雅文學或者俗文學，都可能產生偉大的作品。中國的《水滸傳》、《紅樓夢》，當初也曾被封建大夫看作鄙俗的書，只是到現代才升為文學史上的傑出經典。……在文學史上長期以來的雅俗對峙中，高雅文學一般處於主導的地位。他逼得通俗文學吸取對方營養以提高自身的素質。但並不是說，高雅文學就不受到通俗文學的挑戰。⑧

嚴家炎還舉了《三國演義》、《水滸傳》是從說書和戲曲的基礎中整理、加工、改定而來的例子作說明。

本節重點在探討黃海岱所改編的的布袋戲劇本《祕道遺書》（手稿），和原著《倚天屠龍記》間的差異，並闡述其內容和特色，關於金學所衍生的一些問題暫不涉入。

首先，讓我們先對《倚天屠龍記》故事的主要脈絡做一個了解：

> 這部小說的書名為《倚天屠龍記》，書中的故事情節，當然

⑧ 嚴家炎：〈文學的雅俗對峙與金庸的歷史地位〉，輯入王秋桂主編：《金庸小說國際學術研討會論文集》，台北，遠流出版社，1999，頁545。

也就是圍繞著屠龍刀、倚天劍這兩件兵器來寫。……這部小說的最基本的故事線索，就是天下英雄奪寶刀。從第三回書中屠龍寶刀神秘出現，到第三十九回屠龍刀、倚天劍的秘密被徹底揭開，本書的大部分內容及其故事線索都直接或間接的與此寶刀或奪劍有關。⑫

在《倚天屠龍記》第十回「百歲壽宴摧肝腸」中，張三丰百歲大壽，張翠山領著妻兒殷素素、張無忌一家人回武當向師父拜壽，各大門派卻因打探謝遜和屠龍刀之下落而逼死張翠山夫婦，張無忌的命運就和屠龍刀無法分開。而整個小說的架構和思維模式，陳墨所提出來的正、反、合特徵值得參考：

最突出的一點，就是本書的主人公張無忌，乃是武當七俠之一的張翠山這一「正」，與天鷹教主殷天正之女兼天鷹教紫薇堂堂主殷素素這一「反」兩相結合的產物。……在武林之中，少林、武當等俠義門派是正，明教、天鷹教等神秘教派是反，偏偏一面是張無忌的「父系」，另一面則是他的「母系」。……所謂正反之合，又分為兩個層面，第一個層面是要正反之「和」，張無忌在明教光明頂上「排難解紛當六強」，並不是要幫明教來打六大門派，而是要充當和平的使者，當正反衝突間的勸和人。第二個層面，當然就是在「和」的基礎之上在進一步，由「和」走向「合」—聯合起來，抗聯蒙

⑫　陳墨：《浪漫之旅-金庸小說神遊》上，台北，風雲時代出版公司，2001，頁268-269。

古侵略者和統治者。這一點,在小說的最後也做到了,張無忌在少林寺指揮天下英雄與蒙古軍隊的那場血戰,就是最好的證明。[83]

對於書中主角張無忌的性格特點,金庸有一番詮釋:

像張無忌這樣的人,任他武功再高,終究是不能做政治上的大領袖。當然,他自己根本不想做,就算勉強做了,最後也必定失敗。……

張無忌不是好領袖,但可以做我們的好朋友。[84]

「光明頂」是明教最神聖莊嚴的聖地,六大門派圍攻光明頂是《倚天屠龍記》故事發展最高潮的部分,從小多災多難的張無忌在機緣巧合下學了「九陽神功」,在光明頂的密道石室中又學了「乾坤大挪移」後出洞,適逢六大門派圍攻光明頂戰況最慘烈之時,小說中藉張無忌和小昭的眼睛所看到的景象是如此的:

一路上但見屍首狼藉,大多數是明教教徒,但六大派的弟子也有不少。想是他門在山腹中一日一夜之間,六大派發動猛攻。明教因楊逍、韋一笑等重要首領盡數重傷,無人指揮,以致失利,但眾教徒雖在劣勢之下,兀自苦鬥不屈,是以雙

[83] 同註[82],頁278-279。
[84] 同註[80],頁1661-1662。

方死傷慘重。❽

張無忌和小昭到達頂上廳堂內的一片廣場時，看到的是：

> 場上黑壓壓的站滿了人，西首人數較少，十之八九身上鮮血
> 淋漓，或坐或臥，是明教的一方。東首的人數多出數倍，分
> 成六堆，看來六派均已到齊。這六批人隱然對明教作包圍之
> 勢。❽

這時明教只剩張無忌的外公天鷹教主白眉鷹王殷天正負傷勉強抵
擋，到最後終究難敵群俠，重傷倒地，奄奄一息。

> 眾人只待殷天正在宗維俠一拳之下喪命，六派圍剿魔教的豪
> 舉便大功告成。
> 當此之際，明教和天鷹教教眾俱知今日大數已盡，眾教徒一
> 起掙扎爬起，除了身受重傷無法動彈者之外，各人盤膝而坐，
> 雙手食指張開，舉在胸前，作火焰飛騰之狀，跟楊逍唸誦明
> 教的經文：「焚我殘軀，熊熊聖火，生亦何歡，死亦何苦？為
> 善除惡，惟光明故，喜樂悲愁，皆歸塵土。憐我世人，憂患
> 實多，憐我世人，憂患實多！」❽

❽ 同註❽，《倚天屠龍記》二，頁795。
❽ 同註❽，頁796。
❽ 同註52，頁807。

就在這生死存亡之際，張無忌出手了，他怕身分揭露有礙調和明教和六大門派之恩怨，便化名「曾阿牛」，施展一身絕學，力敵崆峒派宗維俠的「七傷拳」、少林空性的「龍爪手」、華山派鮮于通的「鷹蛇生死搏」和「金蠶蠱毒」、崑崙派何太沖、班淑嫻夫婦的「正兩儀劍法」、滅絕師太的倚天劍法，化解了明教一場空前的浩劫，被擁立爲明教教主。

當然小說後面還有精采的故事發展，筆者特別將《倚天屠龍記》中六大門派圍攻光明頂這段提出作介紹，乃是因爲黃海岱布袋戲手稿《祕道遺書》所據以改編的故事便是《倚天屠龍記》中的這段精華。

《祕道遺書》寫於什麼時候，連黃海岱自己都記不清了，但可肯定是在一九九一年之前寫成的，金庸於一九七六年將《倚天屠龍記》重新修訂完成，在台出版也應晚於這個時候，故可以推斷這個劇本寫成的時候約在 1976－1991 年間。和其他手稿劇本一樣，是用細字水性筆寫於一般的的筆記本上，共有二十頁，一開頭在頁首處就編有「四十六」之頁碼，並有「第二」、「十二集祕道遺書」這幾字，顯然之前尚有前文「第一」及前十一集之文字，可惜已散佚，所幸從內文看來，尚可看出故事之端倪。編寫形式和前述《昆島遺書》類似，此不再贅敘。

《祕道遺書》改編自現代武俠小說，足證黃海岱涉獵廣泛，涵蓋古今。而這個劇本有一個特點值得提出：前述有關黃海岱的劇本只要是改編自小說的，黃一定是忠實的襲用原著所用的人物名或地名，但是在《祕道遺書》中，卻發現黃海岱在改編自《倚天屠龍記》

的故事時，將所有的劇中人物名全改了，這一點迥異於黃海岱其他的改編劇本。所以，當乍看到劇名或劇中人物名稱時，會一時之間摸不著頭緒，以為是黃海岱自創自編的劇本，但經仔細閱讀，才赫然發現是改編自金庸的《倚天屠龍記》。

　　《祕道遺書》改動了原著的劇中人物名稱，甚至連劇名都改了，關於這點，筆者認為其中應有曲折，有兩種情況可供思索：一、黃海岱自行改動。二、有另外的人先改編了金庸的《倚天屠龍記》為《祕道遺書》，黃海岱再據《祕道遺書》改編為布袋戲劇本《祕道遺書》。若是第一種情況，顯然有違黃海岱之改編習慣，而且《祕道遺書》中的人物名頗為繁複，其中「馬正西」、「童卞貞」等人名，完全不像台語語法的人名，的確存疑。如果是第二種情況，那麼《祕道遺書》是何人改編？該書在哪裡？林保淳在〈金庸小說版本學〉一文中，曾就金庸小說的版本系統及在台灣「盜版」的嚴重情況作過研究：

　　　　金庸作品的版本很多，基本上可以分成三大系統：一是報紙或雜誌上直接刊載的版本，可以稱為「刊本」，這是金庸作品問世的首度面貌……就在小說連載期間，由於金庸聲名的迅速播揚，坊間書店往往應時集結成小冊發售（應無授權）……可以稱為「舊本」……一是台灣的「盜版」系統，此一系統變化相當複雜，既有直接影印港版諸書而成，也有張冠李戴、改頭換面的版本，更有據內容改編的魚目混珠之

作，不過，基本而論，是依據「舊本」改換的。**⑧**

如果當時真有人將《倚天屠龍記》改寫爲《祕道遺書》之情事發生，那麼這種情況應是屬林氏在文中所說的將金庸小說「張冠李戴、改頭換面」的台灣盜版系統。林保淳在文中所整理出來的有關這系統的《倚天屠龍記》盜版版本如下列：

> 《至尊刀》，歐陽生著，33集（未完或缺），四維出版社，民53.7—54.3。
> 《天龍之龍》，12冊，奔雷出版社，民53年印行。
> 《天劍龍刀》，30冊，新興書局，民66年印行。
> 《懺情記》，4冊，司馬翎著，南琪出版社，民68年25開本。**⑧**

在這些版本中，並未發現有名爲《祕道遺書》的《倚天屠龍記》的盜版書，所以到底《祕道遺書》是不是另有其人改寫後，黃海岱再根據此書改寫成布袋戲劇本，尚無法查考。

　　《祕道遺書》一至十二頁內容改編自《倚天屠龍記》第二十回「與子共穴相扶持」至第二十二回「群雄歸心約三章」，共計三回，內容從主角夢子孤和南星在「天虹頂」祕道中無意中發現先逝教主

⑧　林保淳：〈金庸小說版本學〉，輯入王秋桂主編：《金庸小說國際學術研討會論文集》，台北，遠流出版社，1999，頁403。

⑧　同註⑧，頁404。

夢英秋的遺書開始,然後依羊皮書上所載心法學得「軒轅挪移大法神功」,依遺書後面之祕道地圖推開「無忘」石門出洞,發現九大門派將天魔教四大天王與眾教徒圍困,烈火旗主白英王強撐和華山教主楊柳風、青城教主聞先智對打,夢子孤出手相助天魔教,打敗白衣少年,避過少林元通的金蠶毒,擊敗少林慧果禪師的龍抓手,迎戰北少林高矮二老和崑崙派馬正西、童卜貞夫婦四人的正反兩魚刀劍法的圍攻,最後因救雲素月被滅絕仙婆的月形劍所傷。雖然受重傷,仍化解天魔教一場災難。

現將《祕道遺書》中所改編自《倚天屠龍記》中之人名、物名、地名等列表對照如下:

《祕道遺書》中之名稱	《倚天屠龍記》中之名稱	名稱種類
夢子孤	張無忌	人名
南星(或寫為藍星)	小昭	人名
夢英秋	陽頂天	人名
天虹頂	光明頂	地名
軒轅挪移大法神功	乾坤大挪移	功夫名
九大門派	六大門派	
四大天王	四大護教法王	
莫天王白英王	白眉鷹王殷天正	人名
青城教主聞先智	少林寺空智禪師	人名
殷魂王	殷野王	人名
琴書三聖何人上	彭瑩玉(彭和尚)	人名
崆峒派華家泰	崆峒派宗維俠	人名
白衣少年	無	
少林寺元通禪師	華山派掌門鮮于通	人名

少林寺慧果禪師	少林寺空性禪師	
少林龍抓手	少林龍爪手	功夫名
少林寺天見禪師	少林寺圓眞禪師（成崑）	人名
苗疆金蠶毒	苗疆金蠶蠱毒	毒藥名
崑崙派馬正西、童卜貞夫婦	崑崙派何太冲、班淑嫻夫婦	人名
北少林高矮二老	華山派高矮二老	人名
華山派反兩儀刀法	北少林反兩魚刀法	刀法
崑崙派正兩儀劍法	崑崙派正兩魚劍法	劍法
崑崙派馬靈子	崑崙派西華子	人名
滅絕仙婆	峨嵋派掌門滅絕師太	人名
月形劍	倚天劍	劍名
雲素月	周芷若	人名
張天舟	武當派宋青書	人名
天魔教	明教	幫派名
海鯨幫	巨鯨幫	幫派名
毒砂幫	海沙派	幫派名
神拳門	神拳門	幫派名

雖然黃海岱在《祕道遺書》中刻意將人名、地名、劍名或幫派名都改了，但仍留下不少和原著小說情節雷同之文字敘述，茲引一例以證：

《祕道遺書》手稿第七頁：

果❾⓿ 曰　老衲無將你警介❾❶等何時　夢　前輩　我輸你任你制裁

　　　萬一敗在我手頭　少林派退出天虹頂就可以　慧果曰
　　　要退不退　掌門關係　以❾❷我無關　慧果　夢世子不要退
　　　貧僧出招對缺盆穴抓來　夢　拏雲式先到　對缺貧❾❸抓
　　　落　慧　左手酸麻

果　　　暗駁　在用搶珠式　對太陽❾❹邊抓　夢　緊手先到　對太

　　　陽穴摸去手再抽回化作十七招撈月式　慧果著急跳出
　　　半丈　你偷❾❺龍抓手　夢曰　天下武林甚多　非是少林即
　　　有龍抓手　茅盾❾❻❾❼

對照原著《倚天屠龍記》第二十一回中，有關張無忌和少林空性用
龍爪手比高下之情節，其中有關招式名稱都相同，且動作之描述也
頗相近：

❾⓿　指少林慧果禪師。

❾❶　警介，應爲「警誡」之意。

❾❷　以，應爲「與」之意。

❾❸　缺貧，應爲「缺盆穴」之意。

❾❹　太陽，應爲「太陽穴」之意。

❾❺　偷，應爲「偷學」之意。

❾❻　茅盾，應爲「矛盾」之意。

❾❼　黃海岱：《秘道遺書》，手稿，頁7。

張無忌道：「……晚輩輸了，自然聽憑大師處分，不敢有半句異言。但若僥倖勝得一招半式，便煩少林派退下光明頂。」……張無忌五根手指已抓到了空性的「缺盆穴」上。空性只覺穴道上一麻，右手力道全失。張無忌手指卻不使勁，隨即縮回。

空性一呆，雙手齊出，使一招「搶珠式」，拿向張無忌左右太陽穴。張無忌仍是後發先至，兩手探出，又是搶先一步，拿到了空性的雙太陽穴……但張無忌手指在他雙太陽穴上輕輕一拂，便即轉圈，變為龍爪手中的第十七招「撈月式」……空性……驚訝之極，立即向後躍開半步，喝道：「你……你怎地偷學到我少林派的龍爪手？」❸

比對之下，可以發現黃海岱只將「龍爪手」小改為「龍抓手」，對於「龍抓手」的招式則一字不改襲用：搶珠式、第十七招撈月式，有關穴道部位和名稱「缺盆穴」、「太陽穴」也相同，甚至比武的條件——夢子孤輸任人制裁；少林輸則退出天虹頂，也近似。

手稿第十至十二頁寫夢子孤受傷後，九大門派因敗給夢子孤，依諾言退回，可是少林天見又率海鯨幫、神拳門、毒砂幫等幫派回攻天魔教，這段情節也可在《倚天屠龍記》第二十二回中尋到痕跡，但第十三頁後所岔出有關「孤天血手令」的情節，卻不見諸《倚天屠龍記》，到底是黃海岱另據其他小說改編而成，亦或是他自編，不得而知。現將十三頁後之情節簡介如下：天魔教擊退四派後，有一

❸　同註❽，《倚天屠龍記》三，頁834-836。

叫郝如貞的女子送來「血手令」，欲爲狼狗仙莊血案報仇，傷了天魔教四大天王，夢出面化解後，用內功要醫治血魔天王韋陰血，不意摧魂冥陰韓玄翁、滅神冥陰韓世翁又上天虹頂要血手令，在打鬥中，正用內力幫人療傷的夢子孤因岔了氣和韋陰血兩人慘死。就在群雄爲教主、韋陰血造墳並將孤天血手令合葬時，少林天見、神拳門江宏、海鯨幫易天行、青城聞先智、崆峒華家泰等派再次聯手攻天魔教，天魔教萬眾一心抗敵。南海派一君來到天虹頂，欲接師妹藍星回去，並說要到夢教主墳前看一究竟，到達墳前，見一女子姚麗昭哭墳，突然墓裂開，露出紅棺，南海一君用手一指，棺木裂開，裡頭兩條人影飛起，天魔教徒歡呼。原來夢子孤是南海一君祖師，南海一君謝罪，從此不到中原露面。郝如貞用劍殺死天見報了仇，藍星祝福教主和麗昭兩人幸福便欲離去，夢子孤留住藍星。劇本最後以「武林雙劍至尊。誰與星月爭輝。孤天一出。號令天下。莫敢不從。」作結束。

　　一個是近代武俠小說大師，一個是台灣布袋戲界的通天教主，誰也沒想到至少早在十多年前他們就已神會相通了。黃海岱是一個勇於嘗試各種戲路和故事來爲布袋戲開創新格局的布袋戲藝師，當他接觸到金庸的武俠小說時，被那種充滿魔幻、浪漫且豐富的武俠劇情所吸引，是可以理解的，於是便借用了《倚天屠龍記》的故事，在台灣的鄉村小鎮用布袋戲搬演著《祕道遺書》，用台灣的語言說唱著「六大門派圍攻光明頂」的故事。二〇〇〇年，黃海岱的兒子黃俊雄更發揚光大，用布袋戲來演「射鵰英雄傳」，並在無線電視台上播出，雖然沒有當年（1970）將「雲州大儒俠－史艷文」搬上電視台時那般轟動，但也掀起不小的波瀾。細數起來，從黃海岱的《祕

道遺書》到黃俊雄的《射鵰英雄傳》，也是有其脈絡可尋。

第五節 結 語

　　黃海岱手稿劇本《三門街》改編自晚清英雄兒女小說《三門街》（作者不詳），算是黃海岱目前手稿中最短小的一部，只擷取原著中的某段精采情節，故事內容改編自小說《三門街》第二十一回至第三十回，敘述主角桑黛因救駱秋霞而身陷險境，幸得美人晉驚鴻及殷麗仙之搭救而脫險。劇本形式也是分爲上下兩部，上面約三公分，羅列主要人物名稱，字體較大；下面約十五公分，是情節的敘述文字，字體較小，這樣的編寫方式主要是要讓演出者能清楚的知道出場人物的順序，將布袋戲木偶備好請出。劇本以台語文的語法寫就，文字樸素簡潔。

　　手稿《昆島逸史》改編自日治末期鄭坤五的台灣小說《鯤島逸史》，本子較大，且長達五十頁，字跡密密麻麻，其中有幾頁還因潮濕至渲染而模糊，所幸尚可辨認。內文部分除第一頁前有五行時代背景和人物簡介外，其餘也是分上下兩，形式和《三門街》相似，故事以明朝遺民劉國軒之後裔尤守己爲主角，因見時局混亂，出仕爲清朝台灣武官職—統領，相繼平定陳烏番屯民、蛤仔灘、陳周全、海賊蔡牽等之亂，一生功業彪炳，娶有三妻，後來在鹿耳門外海和蔡牽大戰，不慎失足落海，家人誤以爲他已戰死，悲痛莫名，幸經

人救起。和手稿《三門街》不一樣的是,《昆島逸史》是依小說整個完整故事來作改編,原著共五十回,但《昆島逸史》只改編至第三十五回,但文意並未完結,顯然黃原有意將之全部五十回改編完,卻不知何故未竟全功。

　　手稿《祕道遺書》改編自現代金庸的武俠小說小說《倚天屠龍記》,共二十頁,雖然改編自金庸武俠小說《倚天屠龍記》有跡可尋,但這二十頁的內容如果細細比對,前十二頁確定是改編自《倚天屠龍記》第二十回至二十三回,即六大門派圍攻光明頂的情節。第十三頁至二十頁的內容卻岔了出去,和《倚天屠龍記》第二十三回後之內容不相干,但仍有「武林雙劍至尊。誰與星月爭輝。孤天一出。號令天下。莫敢不從。」等和原著小說相似的用語。令人納悶的是:這部劇本在改編時,原著小說的書名和人物名稱都被改動,這顯然有違黃海岱將小說改編成布袋戲劇本的習慣,到底是黃海岱自行改動?還是有另外的人先改編了金庸的《倚天屠龍記》為《祕道遺書》,黃海岱再根據這個改寫過的版本改編成布袋戲劇本?這一疑點值得探究。從林保淳〈金庸小說版本學〉中之研究可以得知,金庸小說在台灣曾經有過嚴重的「盜版」情形,那麼《倚天屠龍記》被改寫為《祕道遺書》就有可能,只是其書在哪裡?改編的人又是誰?仍無法查考。

　　以上三部原著,除了《倚天屠龍記》本身即是暢銷的武俠小說以外,《三門街》和《鯤島逸史》顯然並沒有如《野叟曝言》般,被改編成「史艷文」而聲名大噪,儘管如此,《三門街》和《鯤島逸史》仍然有其文學上的地位;《三門街》算得上是現代武俠小說

的起始作品，《鯤島逸史》更是一九四三年以前唯一以台灣爲背景的長篇小說，《倚天屠龍記》中所構築的恩怨情仇和國仇家恨情節，早已風靡華人社會。黃海岱以一介民間藝人，能慧眼獨具的挑選這些小說來改編爲布袋戲劇本，除了印證小說與戲劇在中國文學史上綿密的關係外，更顯示出這位老藝師豐富的藝術修養。

第六章 黃海岱布袋戲劇本的主題和意識

第一節 前 言

　　傳統布袋戲的內容不脫扮仙戲、除煞戲、歷史戲、神怪戲、劍俠戲、公案戲、才子佳人戲、倫理戲等，每一齣戲或每一種類型的戲都有其主題和意識。扮仙戲表現的是擬人化的神仙世界，傳達的是敬神的意涵；除煞戲幾乎可視為是一種消災解厄的儀式，作為鎮煞除妖的工具；歷史戲，題材多為陳述史事、戰爭、正邪對抗、保家衛國等內容；神怪戲提供超現實的空間想像，反映現實界的困境和無奈；劍俠戲藉江湖俠客伸張正義、打擊邪惡，以維護社會公理；公案戲藉清官不畏強權、大公無私的偵案過程，提振普羅大眾對社會的信心和希望；才子佳人戲以感天動地的愛情故事為主題，頌揚誓死不移的感情世界；倫理戲強調親情的可貴，教人要兄友弟恭、父慈子孝、夫妻相敬相愛。

　　時至今日，已經很少人知道布袋戲還有除煞戲的演出，通常演出的戲目為「跳鍾馗」，黃海岱的「跳鍾馗」所蘊含的意義，曾讓國立台北藝術大學邱坤良教授感觸良多：

劇場落成，援例有「淨台」的儀式，由演員扮演鍾馗，先禮
後兵，在祭祀舞臺四周可能的「地基主」或「好兄弟」後，
以符籙、法術驅除所有的邪煞、穢氣。這種儀式對於舞臺附
近的「原住民」有些霸道，但也隱含對於舞臺的敬畏與尊
重。……有「淨台」，老藝師（指黃海岱）就是不二人選，
原因不在其「趕鬼」技藝高超、法術高強，而在於他舞臺生
命力，是所有藝術家最好的楷模。……「跳鍾馗」儀式中，
表演者除了安符、灑米之外，還需咬破雞冠、鴨頭，以雞、
鴨之血望空敕符，目的在以陽剛之氣鎮煞。……隔天一早，
老藝師身穿黑色台灣衫，斜披紅彩帶，在舞台上佈置案桌，
供奉傀儡鍾馗爺❶，年輕學生組成的北管後場一旁待命。老
藝師焚香燒金紙，低頭向祖師爺祝禱，舞臺氣氛隨之莊嚴起
來……在都會文化人眼中，傳統的「跳鍾馗」早已失去其肅
殺的層次，成為神秘、浪漫，甚至有點異文化情調的表演，
卻忽略老藝師可是一步一腳印，以他的身體和生命作賭注，
一點一滴把舞臺神聖化，讓後生小子有個順遂的表演空間。
❷

❶ 布袋戲的「跳鍾馗」，用的是懸絲傀儡鍾馗，非掌中木偶。

❷ 邱坤良：〈老藝師的榮耀-布袋戲大師黃海岱〉，聯合報〈二○○○年行政院文
化獎專輯〉，2000年12月18日。

　　這是邱教授在黃海岱榮獲二〇〇〇年行政院文化獎後所撰寫的文章中提到的往事，文中所提到黃海岱到台北藝術大學「跳鍾馗」是二〇〇〇年十月間的事，也就是說黃海岱以近一百歲高齡，仍然欣然答應邱教授所請，為傳統藝術中心籌備處及台北藝術大學所舉辦的「亞太傳統藝術論壇」劇場「淨台」，那種敬戲惜戲的態度，便是他榮獲行政院文化獎的最佳寫照。

　　舉「跳鍾馗」的這段例子，無非是要驗證一個布袋戲老藝師一生演藝的背後，有許多深層的主題和意識值得了解和探討。

　　有關「主題」的定義，各家的界定歧異性大，有人說：「主題是劇中的主要題材，也是創作者所要表現的東西，有時候，又可以說是劇作者寫劇的目的。」❸，也有人說：「戲劇的主題就是作者透過戲劇的故事、情節、以及對話等所表達的中心思想。」❹，在此章中所謂的「主題」側重在「主要的題材」，意指編劇或藝師他所偏好、強調的某類題材。所謂意識，就是編劇或藝師他所想要傳達的思想或戲劇以外的絃外之音。一齣戲的演出有其娛樂、社教、藝術、宗教、商業等多重目的，編劇和藝師會因個人特質或偏好，選擇其擅長的題材的戲來演出，藉以達到其演戲之目的，而觀眾則因個別素養和程度有別，而有不同的領略。演戲和看戲在知識普遍缺乏、傳播媒體尚未發達的台灣傳統農業社會裡，有其重要的文化傳承意涵，如歷史劇的演出，不但演述民族過去的輝煌歷史，也傳

❸　姜龍昭：《戲劇編寫概要》第二章第一節引李曼瑰教授的解釋，台北，1991年三版，頁21。

❹　同註❸，引鄧綏甯教授的解釋。

達民族的認同感與愛國意識，對於凝聚民眾的民族向心力有其貢獻；倫理戲演述人與人之間有其基本的分際和責任，讓生命的個體體悟其角色所應有的規範和合宜的行為。所以布袋戲不只是在演出過程中鑼鼓喧囂的娛樂效果，還有更深層的文化意涵在裡頭。

　　本章便就以上討論過的手稿劇本和演出本，來探討黃海岱這位老藝師在其劇本中所呈現的主題和意識。主題部分分成忠孝節義、俠之形象、詼諧逗趣、打擂台等四個範疇作析論。另外黃海岱在改編原著小說的過程中，有原著小說中所蘊含的意識潛藏其中，有部分是黃海岱有自覺的承襲發揚（如：台灣意識、反日意識），有些是在沒有自覺的情況下沿襲下來（如：尊儒反佛），這一併另成一節討論之。

第二節　黃海岱布袋戲劇本的主題

　　對於台灣傳統社會而言，傳統布袋戲是屬於一種「通俗文化」或「大眾文化」，它主要觀賞的群眾是「中下階層、工人與貧窮階層」❺，相對於「上層文化」或「菁英文化」所偏好的藝術、音樂、文學等上層符號象徵作品，是有所差別的。在這樣的結構下，布袋

❺　林文懿：《時空遞遭中的布袋戲文化》，私立輔仁大學大眾傳播學研究所碩士論文，2000，頁124。

戲成了傳統社會裡民俗文化的一種表現，它所展現的題材自然而然是當時的觀眾群所能接納和喜歡的，甚至還帶有社教和宗教之功能，傳統小說、戲曲中有關忠孝節義故事，便是藝師和觀眾較能接受與互動的題材，而且也是較能為統治階層接受的戲目，公演時較不受干擾。英雄兒女行俠仗義、懲惡鋤奸的行徑和其忠愛之情也是一般觀眾喜愛觀看的劇情，這在黃海岱的劇本中也經常出現，其出現的形象有儒俠、情俠、少俠和武俠等。一齣戲能被觀眾喜愛，各方面的配合雖很重要，而丑角和魁纇如果安插得宜、恰到好處，不但可博取觀眾哈哈大笑，還能讓戲更加生動活潑，黃海岱對詼諧逗趣的丑角的安插有其獨到的一面。打擂台的題材也是黃海岱所喜用的，這類題材不但可拓展戲的張力，還可隨意發揮，製造意想不到的效果。以下便依忠孝節義、俠之形象、詼諧逗趣、打擂台此四點來說明黃海岱的布袋戲劇本的主題。

一、忠孝節義

「忠」即是忠君愛國，是對國家而言；「孝」是指孝親孝思，乃對家庭倫常而言；「節」是德性操守，針對個人品行修養而言；「義」是指義行，針對其行為舉止而言。這類人物，表現在國家安全方面，無非是一群被朝中權奸陷害的忠良，他們勇敢的挺身而出，不畏強權，剿滅奸黨，最後終因他們的努力而天下太平；表現在家庭倫常上，便是仁人孝子；表現在操守方面，則是有為有守的正人君子；表現在行為上，則是路見不平、拔刀相助的漢子。黃海岱手

稿《五虎戰青龍》中所謂的太行山上「大唐五虎將」（白虎星郭子儀、黑虎星尉遲勃、飛虎星劉蛟、聚虎星林沖、臥虎星吳剛）便是這類人物的典型，現舉《五虎戰青龍》中一段戲爲例：

太　子	……太子曰 王伯❻行到 孤
	王束手待罪 望二位王兄❼解散太行山 勿以孤王憐念
子　儀	善爲將各事其子❽ 咱非造反耶 君臣下山懇求老千歲
	忠心不貳助太子爲國鋤奸 不受懇求刀斧加頭決死戰
……	
薛　蛟	千歲老臣甲冑在身不能全禮 太子速手❾ 王伯我知罪
	自細乎王伯帶回朝受父王問斬無恨 但得母后申冤
	望伯代國母雪恨 孤死含笑 地府長夜 感王伯深恩
太行山	四十八男女英雄速手待命 兩遼王父子一齊下馬要跪
	落 太子手扶王伯 君臣流淚
兩遼❿傳令	眾將肅靜 薛曰 老臣雖在鎮陽城 時常命探子查探
	朝中事情了⓫ 因此帶家眷出征……⓬

❻　指薛蛟，因他受封兩遼王，故太子尊稱爲王伯。
❼　指郭子儀和軍師諸葛英，因太子和太行山上眾英雄結拜，故有此稱呼。
❽　子，應爲「主」之誤寫。
❾　速手，應爲「束手」之誤寫。
❿　兩遼，應爲「兩遼王」之漏寫。
⓫　「了」之後疑漏了「解」字
⓬　見黃海岱《五虎戰青龍》手稿第12頁。

奸相李林甫用計慫恿唐明皇調回鎖陽城的老千歲薛蛟攻打太行山，
欲使忠良們自相殘殺。薛蛟兵臨太行山下，太行山的英雄所表現的
是忠勇為國的豪情：「為國鋤奸，不受懇求，刀斧加頭決死戰」，
薛蛟所表現的是「時常命探子查探朝中事情了，因此帶家眷出征。」，
不被蒙蔽，最後雙方因太子的柔性勸和，消弭雙方一場戰事。

　　「史艷文」一角所呈現的「忠孝兩全」也是令人印象深刻的，
《忠勇孝義傳－雲洲大如俠史艷文》中史艷文一上場的口白就是：

　　　　思想老母受淒涼　未知何日轉回鄉❸

　　史艷文思念遠在家鄉的孤母的孝思常見於黃海岱的劇本中：

　　　項成仁（白）：你少年人卡有元氣咧！卡嘜煩惱咧！
　　　史艷文（白）：我艷文是煩惱雲州老母白髮如霜。
　　　項成仁（白）：啊無煩惱別項嗎？
　　　史艷文（白）：啊死我是笑笑啊！但有老母的關聯嘛！❹

當劉三欲將其妹劉璇姑匹配給史艷文時，史艷文的反應就是必須稟

❸　見黃海岱《忠勇孝義傳-雲洲大如俠史艷文》手稿第一場。
❹　國立傳統藝術中心籌備處：《布袋戲【五洲園】黃海岱技藝保存案》演出本《史
　　艷文》，頁1-2。

明母親才行：

> 劉璇姑之兄劉三看史艷文真君子，有意將小妹嫁乎伊。劉三
> 甲史艷文講，艷文不允伊。
> 「我家有老母，我不敢主意。」
> 「按呢啦，先訂著莫要緊，以後見著你老母才來主意。」
> 「不可，違背老母有罪，結親這種大代誌我不敢自作主
> 意。」⓯

史艷文的忠也是黃海岱所要突顯的：

> 忽然茶杯墜地 兩廟喝殺 和尚兵將聖上圍殺 尚成仁保駕殺
> 出重圍 啦實吧追殺聖上 聖上驚倒在地 啦嘛手起 刀落在
> 聖上頭部 艷文龍泉劍到 啦實吧兵器斷做兩截 啦實吧大
> 驚回頭卜走 被艷文踢倒綑縛來見駕 聖上問何人救駕 尚成
> 仁啟奏萬歲 雲洲史艷文來救駕⓰

史艷文被權奸誣陷，雖然皇帝不明察還將他發配遼東充軍，但他仍
然一本忠勇愛國之初衷，在得知皇帝有難時，仍然奮不顧身救駕。
　　黃海岱對「節」的觀念也頗為頌揚，表現「節」的情節不外乎

⓯　見黃海岱《史艷文》口述劇本第五棚。
⓰　同註⓭，第十二場。

忠臣不事二主、烈婦守貞、君子坐懷不亂,在手稿《昆島逸史》中尤信義乃明鄭遺臣劉國軒之後代,滿清據台後,即閉居荒野,不事二主:

> 尤信義坐台口白……老漢尤信義　我是明朝遺民本是姓劉遠避滿清視線　因此解姓尤　不達時宜　夫妻培養孫兒以度光陰無恨 ❼

在《三門街》中,「俏哪吒」桑黛被晉家莊惡少晉游龍打傷雙腳,受困在晉家莊,幸得晉家小姐(晉驚鴻)搭救,將桑黛假扮成女婢請好友殷麗仙帶回其家,殷麗仙不知桑黛乃男扮女裝,竟和其結拜為「姐妹」,並同枕共眠,桑黛卻能坐懷不亂,以假睡來避開尷尬:

殷麗仙	…夜間同睡　桑黛看殷小姐比驚鴻加倍美麗情不自禁
桑　黛	翻身越面　手指深入口內咬幾下　禁住慾火下降　對神明可表　對晉小姐可通過　麗仙曰　姐姐為何不越過來
桑　黛	假睡…… ❽

史艷文受困叢林寺,紅桑女欲藉此要脅史艷文答應親事,史艷文寧死不屈,亦是節的一種表現:

❼　見黃海岱《昆島逸史》手稿第1頁。
❽　見黃海岱《三門街》手稿第10-11頁。

紅桑女冷笑：你無答應我親事　永遠死在叢林寺

艷文：你這妖婦　牛神邪鬼　吞刀吐務⑲　何必多言　我另
死⑳不受辱㉑

　　英雄豪傑「義結金蘭」亦是黃海岱劇本中常見之題材，他們意
氣相投，結拜爲兄弟，有難同當，有福同享。如《五虎戰青龍》中
以郭子儀爲首的太行山四十八好漢，他們同爲奸相李林甫所害，齊
上太行山作爲抵抗強權的根據地，誓言剿滅奸黨以保大唐江山。《三
門街》中小孟嘗李廣借招英館結識眾英雄，並和徐文亮、徐文炳、
胡逵、廣明和尙、楚雲、張毅、蕭子世、桑黛等人義結金蘭，相互
扶持，爲桑黛剿滅蒲家林賊窟，討回蓬萊酒館。他們藉結義來行義，
雖然偶有超越國家法令束縛之行爲，卻大多能有所爲有所不爲。

二、俠之形象

　　在前面幾個章節中已有論述過黃海岱根據所謂的「十才子」大
量改編、引進章回小說戲，來拓展台灣布袋戲戲路，期間不乏劍俠、
武俠情節，其所創造的英雄和俠義的故事，曾經風靡轟動台灣中南

⑲　務，應爲「霧」之誤寫。

⑳　另死，「寧死」之意。

㉑　同註⑬，第八場。

部。「英雄」的本質在「俠」，「俠」在中國的戲曲和民間傳說中佔有其重要之地位。以性質來說，他在不同的時代所呈現的面貌都不太一樣，有「游俠」、「少俠」、「劍俠」、「義俠」等，中國早期的俠的行事風格，雖然「任俠仗氣，疏財仗義」，但在另一方面卻「難免虎群狗黨、武斷鄉曲，睚眥必報，而以管閒事、打群架為能。」❷，看起來有點俠、盜不分。林保淳在〈從游俠、少俠、劍俠到義俠－中國古代俠義觀念的演變〉❷一文中，認爲漢代的「游俠」近於地痞流氓，魏晉時代的「少俠」近於無賴惡少，隨時代的演變，「游俠」、「少俠」逐漸分化出「劍俠」和「義俠」，參入道教神怪思想及武功招式的魔幻，讓中國的俠邁入到另一個新的境界。以定位來說，有人將之分爲「文學之俠」、「歷史之俠」、「小說之俠」❷，各以歷史、文學、小說等不同的角度來論「俠」。至於黃海岱對「俠」的形象塑造，並沒有根據某些理論或歸納來演繹，他所依據的無非是一個老藝師長期直接面對觀眾的經驗累積，依照觀眾所認知、喜好的「俠」，再參酌古典小說中的「俠」，然後經過他的過濾和創造，自成其所謂的「俠」。

　　茲將黃海岱「俠」之形象歸納成以下四類：

❷　侯健：〈武俠小說論〉，輯錄於《中國小說比較研究》，台北，東大圖書公司，1983，頁174。

❷　林保淳：〈從游俠、少俠、劍俠到義俠-中國古代俠義觀念的演變〉，輯錄於《俠與中國文化》，台北，台灣學生書局，1993。

❷　楊清惠：《從原始劍俠到仙俠-古典小說中「劍俠」形象及其轉變》，台灣私立淡江大學中文系碩士論文，1999年1月，頁29。

（一）、文武雙全的儒俠：

　　這一類型的以「雲州大儒俠－史艷文」和率領五虎將保大唐江山的郭子儀爲代表。儒俠的條件必須文武全才，具領袖性格，高超的節操，黃海岱在塑造史艷文時，說他「讀過詩書，拜過孔孟之道」❷❺，「純陽掌」❷❻厲害無敵，賢名遠播，所以被其好友翰林洪長卿、表叔趙日月薦賢面聖，他高超的人格連奉命要刺殺他的刺客都會被他感化，還贈他「龍泉劍」。郭子儀雖是正史上的名將，但在黃海岱的掌上，也成了「儒俠」，不但熟讀詩書，還有一身好功夫。這樣的「儒俠」，情節的安排總會先被權奸所害，一時落魄潦倒，最後終能得貴人之助逢凶化吉，號召天下好漢，爲國鋤奸，安邦定國。以郭子儀故事爲例，奸相李林甫爲消滅郭子儀眾兄弟，假意奏請聖上大赦罪犯，開設武科場，明說是要爲國舉才，暗地裡卻在科場下埋設地雷火炮欲殺郭子儀等人，幸經李白搭救，並有「雙頭寶馬」繞科場用馬尿將炮火淋濕，化解一場災難。史艷文的遭遇也是在面聖時因彈奸不遂遭陷害，淪落到遼東充軍，安基謀等朝中奸黨一路追殺，屢次逢凶化吉，後來才因救駕有功才獲平反。

　　「儒俠」的另一特色就是喜歡說教，動不動就搬出孔孟之道、四書五經、做人道理來勸戒人，例如西田社版《雲州大儒俠－史艷文》中第三幕「桃花寨」寫史艷文遇到范應龍和李彪剪徑，還能氣

❷❺　謝德錫：〈雲州大儒俠-史艷文〉輯錄於西田社：《五洲園-黃海岱》，1991，頁11。

❷❻　同註❷❺，頁14。

定神閒先勸戒一番：

> 史艷文：遇到強盜，先禮而後兵，用好言給伊相勸，能夠回頭就是好人，嗯湯亂殺，亂殺就是干天理，吃罪嗯起！❷⑦

（二）、英雄兒女的情俠：

俠中摻有愛情，塑造俠的異於常人的愛情故事，是黃海岱試著去開拓的題材。這類型人物以《三門街》的桑黛為典型，桑黛的人物造型：

> 此人姓桑名黛，綽號俏哪吒……家內收住數十個門徒，終日耍棒舞槍，練習武藝，專門疏財仗義，濟困扶危……貌雖風流，卻是居心不苟！❷⑧

在原著中雖然桑黛的角色塑造有些「扁平」，不夠鮮明生動，但黃海岱借用桑黛這樣一個俊俏的俠客周旋在素琴、晉驚鴻、殷麗仙三女之間情愛故事，編造了《三門街》劇本手稿，試著演出俠士柔性的一面，是在布袋戲界中難得一見的題材。

《祕道遺書》中的孟子孤因緣際會在祕道中學會「軒轅挪移大法神功」，武功蓋世，不但解除了「天魔教」的危機，並登上教主

❷⑦　同註❷⑤，頁13。

❷⑧　沈雲龍主編：《三門街》，文海出版社，1971，頁71-86。

寶座，其間不免要穿插和南星的患難相扶持的情節，又爲了救雲素月卻被滅絕仙婆的月形劍所傷，在英雄的背後，總要有一段不一樣的愛情故事。

（三）、少年英雄的少俠：

這類人物以《昆島逸史》的尤守己爲代表，尤守己因祖父母尤信義、朱素貞之調教，不僅熟讀書詩，還有一身好武藝，十二、三歲時就常上山打獵，能「背負一頭老山豬，重約百餘斤，毫不費力，勇躍林間斜出。」㉙後來因協助官兵平定地方惡霸亂事，協台大人敏祿有意推薦出仕，其祖父因念先祖曾是明鄭部將，尙節不肯讓守己出仕：

> 想著信義公孫非常人 紹介出仕 屢受拒絕 連絡
> 敏祿協台 縣宰吳永清 訓道李虬 大府楊廷理 巡道遇昌聯
> 名請他出士 訓親身帶帖 聘書 往統領坑來㉚

經過再三之折衝，信義終於點頭，守己十六歲就當上「統領大人」，領兵到處平亂，屢建奇功。

（四）、扭轉乾坤的武俠：

一個名不見經傳的人物，經過一番苦難和奇遇後，竟學得蓋世武功，在關鍵時刻他挺身而出，扭轉整個情勢，讓戲劇達到高潮。

㉙ 鄭坤五：《鯤島逸史》上，高雄縣立文化中心，1996，頁19。
㉚ 黃海岱《昆島逸史》手稿，頁14。

這樣的情節在現代武俠小說中經常見到，最爲經典之作無非是金庸《倚天屠龍記》中六大門派圍攻光明頂的那一段，當明教上上下下閉目等死之際，那個早被人遺忘的少年張無忌出現了，他機緣巧合學會了九陽神功、乾坤大挪移等絕世武功，一一打敗各大門派的掌門或推派比武之代表，終於化解明教危機。早在多年前，黃海岱將之改編成《祕道遺書》的劇本，塑造類似張無忌角色的「孟子孤」，當他出現天魔教總壇時，大家還以爲只是一無名小兄弟，不意他竟身懷武林絕學——軒轅挪移大法神功，出手相助天魔教，打敗白衣少年，避過少林元通的金蠶毒，擊敗少林慧果禪師的龍抓手，迎戰北少林高矮二老和崑崙派馬正西、童卜貞夫婦四人的正反兩魚刀劍法的圍攻，化解天魔教一場災難，扭轉局勢。

三、詼諧逗趣

一齣戲演出成功與否，各角色的調度和協調佔有重要之關鍵。生、旦是主角，扮演主要之故事；淨、末是配角，襯托主角，讓劇情更加深廣；丑角，則插科打諢，製造詼諧逗趣的氣氛。錢南陽《戲文概論》：

> 在古劇中，歌舞戲以生旦爲主，滑稽戲以淨末爲主，戲文不但繼承了古劇，而且把生旦淨末彙集在一本戲中；並創造了

外、貼、丑；角色至此，日趨完備。❸

錢南陽這段話意思是說原始古戲的角色很單純，沒有所謂的「外、貼、丑」等角色，後來逐漸發展齊備，各角色也紛紛產生。負責製造詼諧逗趣氣氛的無非是丑角，錢南陽認為「丑」是「醜」的省文，其性質和「淨」角相似，一樣要「捺灰抹土」、「插科打諢」，懷疑丑角是從淨角發展出來的。

不管丑角是不是從淨角分化出的，從發展的過程中，它逐漸成形，另成一類，足見其在戲劇中之重要。布袋戲戲偶中用來作丑角的種類不少：

> 小笑：輕薄無行之文人。……長鬚多演師爺、帳房之流。紅鬚笑則介乎生、丑之間，為機智、明理之正派人士。沙花笑，鼻間抹白，有蠅翼花紋，較笑生為醜之反派人物。……黑闊，則多演相士、獄官、管家等人物。❸

丑角所製造的詼諧逗趣氣氛絕對不是指嘻笑怒罵、博君一笑的胡亂一通，它對情節的進行和戲劇節奏有莫大之助益，如果應用得當，不僅能吸引觀眾之注目，更能提振整齣戲之活力。對於善用丑

❸ 錢南揚：《戲文概論》，台北，木鐸出版社，1988，頁235。
❸ 鄭慧翎：《台灣布袋戲劇本研究》，中央大學中文研究所碩士論文，1991，頁150。

角來增添戲劇張力，黃海岱倒是個中好手。茲舉幾例以證：

　　（一）、西田社《雲州大儒俠－史艷文》中擂台賽加入「倒斗師」一角，讓肅殺的擂台賽輕鬆有趣起來，並爲史艷文的出場暖身。

　　　倒斗師：……你識我否？

　　　內　　白：嘸識啦！

　　　倒斗師：我叫做倒斗師。

　　　內　　白：倒斗師！

　　　倒斗師：嗯！我偷割菁仔❸，有八百外！

　　　內　　白：偷割菁仔？

　　　倒斗師：嘸是啦！是頭叫師仔，教八百外個。❸

　　　……

奸相奉旨在睢陽設擂台招賢，卻包藏禍心欲害忠良。「倒斗師」恰是當地的武館師父，上擂台攪局。此處黃海岱善用台語諧音來製造笑料，「頭叫師仔」和「偷割菁仔」的台語音近，故能製造「頭教師仔教八百多個徒弟」誤聽成「偷割菁仔有八百多粒」的效果。

　　（二）、演出本《大唐演義》中藉郭子儀徒弟游海和洪亮兩位丑角在後花園偷喝酒，卻無意中發現地穴，更引出郭子儀探神穴得寶物之劇情：

❸　菁仔，台語，檳榔。

❸　同註❸，頁15。

游海：老先覺拼老先覺，咱兄弟已無事呀，來去喝燒酒，喝
　　　一個爽快，來後花園喝。

洪亮：好，來去喝，來去喝。

游海：要吃厚❸❺還吃薄的？

洪亮：吃厚較爽快，吃薄那裡有用呢。

游海：吃厚，已安排明白，在石頭邊的所在，不可被師父知
　　　影，咱在此喝燒酒會被罵，講他在拼命，咱卻在這喝
　　　酒。

……

游海：喔啊，壞了，喔啊壞了，喔呀，會死會死，地動地動……

洪亮：酒醉較有影啦，地動？

游海：立不著地。

洪亮：酒醉立不著地，顛來顛去哄哄叫，看嘜，喔，牡丹花
　　　下那邊，出豪光呢！

游海：什麼豪光？

洪亮：地動地裂開啊！也出黑光也出金光。❸❻

……

❸❺　厚，意指「厚酒」，台語，烈酒之意。

❸❻　國立傳統藝術中心籌備處：《布袋戲【五洲園】黃海岱技藝保存案》演出本《大
　　唐演義》，頁14-15。

就在游海和洪亮喝酒打趣間，神穴乍裂，劇情急轉直下，黃海岱這段詼諧之設計可說匠心獨運、神來之筆。

四、打擂台

打擂台是戲劇表現的一種形式，通常被安排在劍俠、武俠戲的情節裡，偶而在歷史戲中可看到。它所能呈現的戲劇效果相當豐富，以設擂台的目的來說，有招親、以武會友、比武誇威、引蛇出洞、賺錢、暗設機關害人等，不同的目的所呈現的擂台戲就有不同的效果。再以擂台上的打鬥來說，其間的對話、招式變化和勝負安排，也可呈現某種戲劇效果。而擂台上、下的戲台模式更是吊詭，擂台下人物一縱躍上擂台，原本在戲台上的「擂台下」的空間便移換成戲台下的觀眾區，這種戲劇效果也只有在布袋戲的野台演出上所獨有的。

就因為打擂台有這麼多的戲劇效果，所以演藝經驗豐富的黃海岱便常在戲裡安排有打擂台的情節出現，舉例說明如下：

（一）、《忠勇孝義傳－雲洲大儒俠史艷文》第二場關王廟野奸僧石頭陀在廟前擺擂：

擂台主：石頭陀

上擂台者：無名拳頭師、史艷文

擺擂台目的：「乎人打賺錢」（三拳將石頭陀打倒，獎品羅文鳥一隻、獎金白銀十兩，三拳打不倒者，罰銀五十兩。）

結果：史艷文用純陽掌打死石頭陀。

精采片段：

鐵頭陀：世主你有帶金錢來可以經驗，無錢走開，甭囉
　　　　唆！
艷　文：聖僧，有什麼條件？
鐵頭陀：打倒本頭陀，羅文鳥一隻相送，不能打倒，罰
　　　　銀五十兩。
艷　文：聖僧你立住，我一拳無將你打倒非是英雄。
鐵頭僧：慢且，五十兩銀先交集即出手。
邵　亮：五十兩在此，師傅下手。❸

……

（二）、西田社《雲州大儒俠－史艷文》裡有奸相安期侯設的
「睢陽擂台」：
　擂台主：掌天龍（朝廷的國術師）
　上擂台者：倒斗師、解昆、解翠蓮、容兒、史艷文
　擂台目的：明的是奉旨設擂招賢，暗地裡欲殘害各路英雄。
　結果：史艷文救了解昆、解翠蓮兄妹，打抱不平而上擂打死擂
台主被通緝。
　精采片段：

❸　黃海岱布袋戲手稿《忠勇孝義傳-雲洲大儒俠》第三場〈關王廟野奸僧石頭陀〉，
　　頁2-3。

史艷文：哈，「螳螂」焉能擋車呀，螳螂就是草猴，要
　　　　擋咱的車。……

掌天龍：你給我當作草猴啦！

史艷文：是啊！蜉蝣焉能延時，蜉蝣即時就死。……

掌天龍：狗奴，你給我天花亂墜！好哇呀！看拳！

史艷文：（作脫衣動作）

（掌、史對打，經過數回合，史一腳踢倒掌！）

掌天龍：啊！（下台）

史艷文：（追下去）

（史追掌，二度對壘，掌不支被史打死。）❸❽
……

　　（三）、演出本《大唐演義》裡有定國王李林甫為報殺子之仇，
設下擂台，要引出郭子儀，並在擂台四周佈下地雷、亂箭，準備收
拾郭子儀眾兄弟：

　　擂台主：張杰、張霸、孫玉操（相府武術教師）、邵景亮（孫
玉操之師）

　　上擂台者：洪亮、游海、鐵駝峰

　　擺擂台目的：欲一舉剷除二龍山眾英雄。

　　結果：先是洪亮、游海因惱怒擂台上所寫之對聯，不聽勸告去
打擂台受重傷，郭子儀請來其師鐵駝峰對付孫玉操，孫玉操敗陣後

❸❽　同註❷❺，頁22。

又搬請其師邵景亮來戰鐵駝峰，雙方平分秋色，最後邵景亮被郭子儀打死。

精采片段：

洪亮：啥米擂台？

內白：定國王設立的擂台來招英雄好漢。

游海：定國王喔，伊是咱的冤仇人，奸臣仔子，大奸會奸奸
　　　到不會奸。……

內白：擂台聯及擂台區你看過無否？

游海：講按怎？

內白：擂台聯及擂台區寫在那，大家看嘛知。

游海：不識字……啊是寫按怎？

內白：拳打山西郭子儀。

游海：喔！

內白：腳踢冀北馬玉飛。全部收二龍山四十八將。

游海：啊好！好，好，安呢，要按怎講不要事，像這囉，不
　　　要事，省事，忍事，可能無事，啊這向咱挑戰啊……
　　　❸❾

　　　……

❸❾　同註❸❻，頁4。

第三節 改編原著小說所潛藏的意識

　　前述已討論過黃海岱所據以改編的小說繁多，號稱「十才子」，這其中有歷史演義小說、劍俠小說、言情小說等，而不在「十才子」之列的還不少，例如：《野叟曝言》、《鯤島逸史》、《倚天屠龍記》等，令人好奇的是，黃海岱為何會去選擇這些古今小說來改編為其布袋戲劇本，除了故事情節動人、要拓展戲路的理由以外，在他心中定然有一把尺，那些小說中所蘊含的思想和意識必然能為其所接受，他才會選取而加以改編，或者他所選擇的小說暗藏某種他不便明講的意識，藉以改編演出來作宣洩。當然，也有可能原小說中某些思想和意識，在其改編後不自覺的被殘留下來，故在本節中，試著將以上所探討過的黃海岱所改編自小說的劇本的意識型態分成兩個層次來探討：一、自覺性的：有台灣意識和反日意識。二、非自覺性的：有尊儒反佛意識。

一、台灣意識和反日意識

　　要談黃海岱的「台灣意識」，先要界定一下此節所謂的「台灣意識」，根據黃俊傑《台灣意識與台灣文化》一書中，以歷史的角度將「台灣意識」的發展分成四個階段：

　　1 明清時代的台灣只有作為中國地方意識的「漳州意識」、

「泉州意識」或「閩南意識」、「客家意識」等。

2 到了日本統治台灣以後，作為被統治者的台灣人集體意識的「台灣意識」才出現，這半世紀（一八九五－一九四五）的「台灣意識」既是民族意識又是階級意識。

3 一九四五年台灣光復後，「台灣意識」基本上是一種省籍意識……。

4 一九八七年戒嚴令廢除……「台灣意識」乃逐漸成為反抗中共政權的政治意識，「新台灣人」論述可視為這種氣氛下的思維方式。❹

在這個縱切面上，黃海岱雖然以其一百餘歲高齡活過後面三個階段，但在他人生最精華的歲月裡，卻正經歷著受日本統治壓迫的時刻，在他人生中，以「台灣意識」對抗日本統治階層對台灣布袋戲界的箝制，是他最刻骨銘心的記憶。

根據黃俊傑教授的分析，以台灣意識來反抗日本統治有兩個面向：民族意識和階級意識。在民族意識方面，台灣人表現在文化生活層面最為明顯的是「漢文書房與詩社」❹，許多具有強烈民族意識的台灣知識份子，當時隱身在書房和詩社中，利用傳習漢文之機會，鼓吹民族意識，傳遞文化薪火；在階級意識方面，日本人是政治及經濟方面的支配者，但農民及勞動者階級卻是台灣人的勢力範

❹ 黃俊傑：《台灣意識與台灣文化》，台北，正中書局，2000，頁4。
❹ 同註❹，頁13。

圍，日本人在這個階層的影響力薄弱。身為一個台灣人的布袋戲藝師，黃海岱在統治者和被統治者的夾層中討生活，背地裡有其強烈的台灣意識和反日意識支撐著。

　　黃海岱從十一歲起進入二崙庄詹厝崙仔的「暗學仔」向漢學老師詹火烈學漢文三年，之後又回埔心老家向「溫厚仙」學習半年，在這幾年間，以台語文教習的漢學已經在他心中埋下台灣意識的種子。當他能獨當一面組戲班演出時，《野叟曝言》的故事是他表達反日意識的一種模式，《野叟曝言》書中有征服日本的情節描繪：

　　　文龍因倭國不知禮教，欲示以天使之尊；因在船頭，令諸將
　　　排班叩見。❷

征倭大將軍文龍收服日本時，船要靠岸受降，當時「倭民」聚集在岸邊爭睹大將軍風采，文龍將軍為了展示天朝聲威，還命令倭朝降將降官們排排站好叩見。黃海岱先改編《野叟曝言》為布袋戲劇本《文素臣》，直接用主角名稱來作戲目，後來為了避人耳目，改為《史炎雲》，這其間的過程確實有其強烈的民族意識在裡頭：

　　　我做的時陣叫史炎雲，出自《野叟曝言》，這本冊的主角叫玉
　　　佳，真厲害，打死日本城主，我故意挑這齣來做。❸

❷　〔清〕夏敬渠：《野叟曝言》下，台北，世界書局，1978，頁438。
❸　訪問黃海岱錄音記錄，2000年10月27日14：40-16：30，訪問及記錄：張溪南。

「玉佳」是文素臣乳名。在原著小說中文素臣本人並沒有親身征服日本，雖然這和黃海岱的這段話有些出入，但文龍仍是文素臣兒子，黃海岱要借用的是日本被中國打敗的這個情節來發洩其對日本統治的不滿。後來這齣戲受到日本人的注意，黃海岱只好又更改劇目爲《忠勇孝義傳》，但仍難逃禁演的命運。而「史艷文」雖然「精通數學，兼及歧黃，歷算，韜略諸書」❹，一生卻遭逢奸人迫害，一度顛沛流離，黃海岱選擇這樣的人物當主角，不無反映自身遭遇的可能。

　　一九四〇年起，日本政府推行皇民化運動，對台灣戲劇界開始展開箝制，一九四一年又正式成立「台灣演劇協會」，打算逐步將台灣的民間技藝日本化，演戲要辦登記，劇本要經過日本政府的審查，口白要用日語，角色要改穿和服。對於日本這種壓迫和扭曲的政策，黃海岱不但反感，且有他的堅持和應付之道：

　　　　民國三十一年四月二十三日，在皇民奉公會本部試演改良劇本。……我說出了一部宋朝古裝劇－楊文廣平蠻，也獲准通過。原因是我也把楊文廣日本武士打扮，並向審查委員解釋，楊文廣之所以是一個常勝將軍，是因為楊文廣學得了日本武士道中的所謂忍術。×伊娘，那群狗賊聽到忍術二字就

❹　同註❷，《野叟曝言》上，頁3。

點頭通過啦。**⑤**

面對現實的局面，當時黃海岱等許多布袋戲藝師表面上虛與委蛇，背地裡偷偷演出「走私戲」（調包戲）**⑥**。

　　當黃海岱演出走私戲被發現而吊銷演出牌照時，也是日本戰事最吃緊的時候，日本人不得不要黃海岱出面組「美英擊滅摧進隊」，到各地演出皇民劇，提振民心士氣。在這個時候，黃海岱是這樣表達他的抗議：

> 我們仍然伺機暗地演調包劇。有時故意在一連串的日語的口白中加上一兩句台灣話來罵日本人，反正那位督察又聽不懂，只有聽台下觀眾大笑的份。如果今晚這場漢劇加演得多，就會有人跳上幕前貼賞金，也會有人到後台來送菸酒。**⑦**

對於性情比較剛烈的黃海岱弟弟－程晟來說，他的反日情緒是直接發洩出來的，當他們到台中日本軍機場附近戲院演出內台戲時，為了燈火管制細故，程晟和日本警方正面起衝突，被判刑入獄，最後在光復前夕病死獄中，這讓黃海岱悲慟許久。黃海岱回憶光復時台

⑤　蘇振明、洪樹旺：〈木頭人淚下-訪黃海岱談日據時代的布袋戲〉輯錄於西田社：《五洲園-黃海岱》，1991，頁54。

⑥　參見本文第二章第二節。

⑦　同註**⑤**，頁55。

灣的布袋戲班獲得解脫，可以自由自在的演出屬於台灣本土的戲劇
時的歡慶景象：

> 這個時候，鑼鼓敲起來好像特別響亮，各村莊街頭連日競
> 演⋯⋯為了歡度台灣光復，趕走日本人多年來在此土地留下
> 來的邪氣，幾乎把天蓋都唱破了。❹

台灣光復了，演戲不再受限制，黃海岱野遍覽古典小說和現代武俠
小說，從中找到許多可供編演的題材和故事，也編了不少小說戲，
但是他始終念念不忘的還是去搬演一齣以道道地地的台灣為背景的
戲，終於讓他找到了《鯤島逸史》。有關《鯤島逸史》的作者、出
版年代和內容詳見第五章第三節，此不在贅敘，但從黃海岱至今仍
隨身攜帶著「南方雜誌社」於日治昭和十九年（1943）三月三十日
出版的《鯤島逸史》看來，足見其對這本小說的重視。從黃海岱選
擇《鯤島逸史》作為改編劇本的動機來看，他的台灣意識已經從反
日意識過渡到台灣本土意識，《鯤島逸史》裡所描述的台灣歷史、
地理和風土民情等深深吸引這個跑遍台灣南北的老藝師，所以他將
他改編成《昆島逸史》來演出。例如：台南市竹溪寺現遺有清治時
期「台灣守城參將敏祿」的墨寶「即普陀」三字，懸掛在寺內寶殿
中，關於這個典故，黃海岱在《昆島逸史》中如此寫道：

❹　同註❹，頁55。

受教請謝　眾人邀遊竹溪寺　敏參將亦到　兼才❹先生

守　己　眾人曰失禮　參將曰　大家暢興　參將家奴到　鎮台文書

到請大人回衙　敏祿曰　有事失陪　眾人懇求做詩　和尚曰

竹溪寺重修　將軍留念　敏參將寫三字　即普陀❺

這段情節在述說尤守己因不諳官場文化得罪人而罷官，返回故鄉途中，順道拜訪老師鄭兼才，一夥詩人好友便邀遊竹林寺，敏祿參將也來，便這樣留下了「即普陀」的親筆。

　　這樣的《昆島逸史》若以目前的社會環境盯衡並不稀奇，那是因爲台灣的社會經過政權輪替的洗禮後，本土化的口號叫得震天嘎饗，新台灣意識成了台灣社會的主流，在政治、教育、文化、經濟等方面都展現了前所未有的活力，尤其台灣鄉土教育和台灣文學的發展正在突飛猛進，台灣鄉土資料垂手可得。但在當時外省人佔多數的國民黨政權來說，《昆島逸史》是一種相當大的突破和冒險。在那個年代，在文學上，文學作品裡摻了台灣鄉土情懷都可以引發「鄉土文學論戰」❺，何況是台灣意識的發揚。在文學界，鄉土文

❹　即鄭兼才，《鯤島逸史》中人物，曾任教諭，爲尤守己之師。

❺　黃海岱《昆島逸史》手稿，頁26。

❺　葉石濤《台灣文學史綱》第六章第二節〈鄉土文學論爭〉：「一九七七年五月，葉石濤在『夏潮』發表『台灣鄉土文學史導論』，闡明台灣鄉土文學的歷史淵源和特性……」，在這一節中說明葉石濤提出「台灣鄉土文學史導論」後，即引來朱西寧、銀正雄、彭歌、余光中等外省籍作家的攻訐，捍衛鄉土文學的作家有王拓、陳映眞、尉天驄等人，這就是台灣文學史上有名的「鄉土文學論戰」

學有不少知識份子自覺，且相知相挺，但在民間技藝的布袋戲界，黃海岱顯然孤單多了，這也就是為什麼黃海岱的《昆島逸史》改編演出後少受注目的原因。

二、尊儒反佛的意識

在第四章中我們已詳細將「史艷文」脫胎自清代夏敬渠的《野叟曝言》的流變和內涵作了說明，黃海岱在改編小說戲時是相當忠於原著的，所以有些原著的意識會在無形中隱藏在其改編的劇本裡，連黃海岱自己都可能沒有自覺，其中以《野叟曝言》裡尊儒反佛思想最為明顯，特在本節中討論。

綜觀《野叟曝言》全書，「崇儒學、斥異端」便是其主題思想，這在其一開頭交代主角文素臣出生時的異象時便可窺出端倪：

> 素臣生時，有玉燕入懷之兆；故乳名玉佳。文公夢空中橫四大金字，曰：「長發其祥。」又夢至聖親手捧一輪赤日，賜與文公，旁有僧道二人爭奪，赤日發出萬道烈火，將一僧一道，登時燒成灰燼。文公知為異端，故尤愛素臣。㊾

在這個夢兆中，文素臣的父親夢到至聖先師孔子捧了一顆紅通通的赤日賜與他，並把旁邊欲爭奪的一僧一道燒成灰燼，這就已經

㊾　同註㊷，《野叟曝言》上，頁2-3。

點出了主角文素臣一生的使命和這本書的思想主題。而夏敬渠在《野
叟曝言》中崇儒之思想，乃是繼承清初江陰理學風氣而來，江陰理
學由北宋的楊孝儒開端，南宋時其思想體系以程頤、朱熹之學為中
心；程、朱理學重格物窮理，重視外在的經驗與知識，這和陸（陸
象山）、王（王陽明）之學重內在的心性啓發壁壘分明。兩派學說
勢力在明清時代互有消長，王瓊玲在《野叟曝言研究》一書中提到：

> 明代，陸、王心性之說大盛，江陰程、朱學風亦因之稍偃；
> 清初程、朱派轉盛，江陰又人才輩出了。康熙朝，楊名時以
> 道德、功業為鄉梓表率，影響更巨。❸

夏敬渠曾深受其族叔夏宗瀾的影響，夏宗瀾又曾師事當時的程朱理
學大家楊名時。夏敬渠曾經遊學京師，想就教於景仰已久的楊名時，
可惜楊病重而逝，之後，和張天一、明直心交往莫逆，這一段經歷
被寫在《野叟曝言》中的第十一回〈喚醒了緣回生起死　驚聽測字有
死無生〉。所以《野叟曝言》中所宗的儒乃是程朱理學中所謂的「『內
成其德』（誠意、正心）、『外成文化』（修身、齊家、治國、平
天下），即達到內聖外王的境界。」❹。

　　所以黃海岱、黃俊雄父子所創造的「雲州大儒俠」的這個「儒」，
基本上是繼承了原著作者夏敬渠的思想脈絡，即是江陰學派所標舉

❸　王瓊玲：《野叟曝言研究》，台北，學海出版社，1988，頁88。
❹　同註❸，頁93。

的程朱儒學，強調內聖外王的過程和境界，故「史艷文」在熟讀四
書五經、練就一身武藝後，必須爲國盡忠，以天下爲己任，雖然遭
遇讒臣陷害，仍能忍辱負重，到處懲奸除惡，成就許多豐功偉業，
最後封王拜相，光宗耀祖，如此才能彰顯出這個「儒」的偉大。所
以在《忠勇孝義傳－雲洲大儒俠史艷文》中的第十六場（終場），
黃海岱仍然不免要作「封王拜相，光宗耀祖，君臣慶昇平」的結局
安排：

> 艷文上殿見駕 聖卿你莫大功 破安山 洗叢林寺 相國寺 救
> 寡人 敕封兵部左侍郎太子少師 功樂賜御宴 朝事明白 回
> 顯祖耀宗 你家母水夫人封太郡 旋姑一品夫人 艷文啟奏萬
> ⑤⑤ 臣受皇恩雨露 領旨回府 祭祖團圓 謝旨龍恩⑤⑥ 君臣慶
> 昇平 萬民同樂⑤⑦

在程朱理學的儒道中，儒者最終目的便是「光宗耀祖」與「治國、
平天下」，原著小說《野叟曝言》裡的結局這麼安排，黃海岱自然
也就這樣的承襲下來。

「排佛道」也是《野叟曝言》一個重要的思想，在第一回中，
寫主角文素臣和好友景敬亭、景日京、匡無外等人飲酒言志，就表

⑤⑤ 萬字後面疑漏了「歲」字。

⑤⑥ 「龍恩」應爲「隆恩」之誤寫。

⑤⑦ 同註㉗，第十六場〈艷文上殿受封〉，頁13-14頁。

明其志向：

> 慨自秦漢以來，老、佛之流禍，幾千百年矣！韓公原道，雖
> 有人其人，火其書，廬其居之說；而託諸空言，雖切何補？
> 設使得時而駕，遇一德之君，措千秋之業；要掃除二氏，獨
> 尊聖經，將吏部這一篇亙古不磨的文章，實現見諸行事；天
> 下之民，復歸於四；天下之教，復歸於一；使數千年蟠結之
> 大害，如距斯脫……❺❽

文素臣的志業就是要將危害「幾千百年」的佛、道掃除，發揚韓愈
的〈原道〉文中所揭櫫的排佛思想，將「天下之教」，都歸化在儒
家的教化下。所以他要闢佛，第十回中，寫文素臣尋找劉大、璇姑
兄妹途中，在船上遇到法雨和尚，兩人為「佛」起了激辯：

> 素臣道：「你既不喜俗家，卻到俗家去則甚？」
> 法雨厲聲道：「俗家有信吾教者，禮宜接引，何得不知佛裡，
> 妄肆狐談！」
> 素臣怒道：「你既知佛理豈不知佛以寂滅為宗？就該赤體不
> 衣，絕粒不食，登時餓死，何得奔走長途，乞憐豪富！你所
> 接引者，不過金銀，布帛，米麥，荳穀耳！……」
> 法雨大怒道：「佛家寂滅，不過要人了去萬緣，以觀自在這

❺❽　同註❹❷，《野叟曝言》上，第一回，頁7。

一點靈明……以餓死為寂滅，真捫燭之盲談也！」

素臣笑道：「薪以傳火，火本隨薪而盡；佛教但知薪外有火，薪盡而火自存。殊不知火既不係於薪，何必速求薪盡？有薪方以傳火，何能薪去火存？故聖教無心，順天而化；薪在則不必求薪之盡，薪盡則不復冀火之存；薪以傳薪，根不剗則逢春自發……」❺⁹

在這段辯論中，作者夏敬渠對佛教的「寂滅」大加撻伐，引用「薪」與「火」來闢佛寂滅說之不當，「薪」指的是人有形之軀體－形，「火」指的是人無形之靈體－神，夏敬渠認為佛家既然說形（薪）和神（火）是分開的，為何又在乎形（薪）之寂滅？根據王瓊玲之研究，夏敬渠這個「薪火論」是源於南朝抗佛學者范縝之形、神一元論：

形者，神之質；神者，形之用。是則形稱其質，神言其用；形之與神，不得相異也。❻⁰

因此，在第一百三十六回〈舌戰中朝除二氏 風聞西域動諸番〉中，文素臣已封侯拜相，特頒十餘條斷滅寺觀的禁令，「發府尹督撫轉

❺⁹ 同註❹²，《野叟曝言》上，第十回，頁72。

❻⁰ 同註❺³，引《梁書》本傳所錄〈神滅論〉，頁110。

斥遵辦，不得逾一月以外」❻，徹底實現其理想。

　　因為有如此的思想，所以在《野叟曝言》中的反派人物，幾乎都是僧道中人，在朝中愚惑君王的權奸當然也是佛道中人或是其同路人，國師是個喇嘛，名叫箚巴堅參，不但陷害忠良，還欲圖謀反，其徒弟箚實巴，亦非善類，師徒兩人控制的寺觀遍布全國，有昭慶寺、寶華寺、寶音寺、相國寺等，每個寺觀的住持都是淫惡的奸僧。黃海岱的《忠勇孝義傳》改編自《野叟曝言》，在不自覺的情況下，也有排佛思想殘存下來，以致在《史艷文》中的僧人也大多是反派人物，《忠勇孝義傳－雲洲大儒俠史艷文》中有在關王廟「乎人打賺錢」的野奸僧和暗藏機關害人的「叢林寺」，國立傳統藝術中心的《史艷文》中有追殺史艷文的「藏林寺」妙化和尚，西田社《雲州大儒俠－史艷文》中有昭慶寺的壞和尚松庵出來強行化緣：

> 松庵：五十兩，減一文就不收，我這皇帝廟要用耶！這敕建
> 　　昭慶寺，替皇帝吃菜，叫做皇帝廟。五十塊，以外一分就不
> 　　收！
> ……
> 史艷文：聖僧，我問你？
> 松庵：問按怎？
> 史艷文：有度牒嘸？
> 松庵：唉！我替皇帝吃菜，怎樣會嘸度牒？這是御派的，這

❻　同註❷，《野叟曝言》下，第一百三十六回，頁462。

皇帝賜的度牒，真大張啦！

……

史艷文：我史艷文是白衣呀！百姓人！恨無三尺龍泉劍，湯除僧滅道。但是我與聖賢同志，按怎講？守正惡邪！出去，替度僧呣湯在這囉嗦，若囉嗦會死在我純陽手！❷

在這段口白中，史艷文說出「恨無三尺龍泉劍，湯除僧滅道」的話，顯然是受到原著小說除僧滅道思想的影響。

反佛的思想也殘留在黃俊雄的「史艷文」中，在千禧年版的《雲州大儒俠史艷文》中的前幾集，也有昭慶寺的「靈通長老」和「坎頭仙艫」爲非作歹，欲害史艷文及劉璇姑等人之劇情。

黃海岱在改編《野叟曝言》成爲其布袋戲劇本時，可能不知道原著作者著書背後「尊儒反佛」的思想企圖，所以許多人物、對白和情節沿用下來，意識和思想自然受其影響而不自覺，這是轟動武林、驚動萬教的「史艷文」背後鮮爲人知思想背景。

第四節 結 語

我曾向黃海岱請教長壽的秘訣，他說：「哪有啥麼秘訣！心情

❷　同註㉕，頁32-33。

放乎開，沒煩沒惱就吃百二。」倒也是，只是人生要到達能看得開、放得下的境界是需要有遠大的襟懷和一番歷練的。從一九〇一到二〇〇二，他活過一個世紀，已是異數中的異數，政權的更迭和社會的紛擾，對他來說，猶如布袋戲棚上的布景，一幕換過一幕，而他手上的戲偶卻是始終任憑他操弄；人世間的愛恨情仇，猶如他手上搬演的戲碼，這齣演完了，就暫時擱在戲籠裡，明日開演時，是另一齣聲威十足的的忠勇俠義。布袋戲如此，他的人生亦如此。

　　他演過的布袋戲戲目不下百齣，被整理保存的劇本和遺留下來的手稿總共也不過二十幾齣，若僅就這些劇本來探討這位叱咤台灣布袋戲界八十餘年的大師的主題和思想，顯得是有些單薄。但是僅僅從這些劇本的背後，我們已可略窺黃海岱縱橫一生的內心世界：對於日治時期日本政府的壓迫，他將台灣意識潛藏在他的木偶中，用「史炎雲」來發洩抗議的憤懣；光復後，他用《昆島逸史》表達對台灣的愛。他踏遍台灣南北角落，懷抱愛鄉愛土的情懷到處搬演著他鍾愛的布袋戲尪仔，他將古今故事裡的忠孝節義透過掌上木偶傳播出去，藉著各種類型的俠客來打抱不平、行俠仗義，製造逗趣的的丑角博君一笑，設計擂台賽打遍天下惡人。他還教導徒弟們要多看書，既可增長知識，還可讓布袋戲更充實、更多樣，所以他博覽古典小說，改編許多膾炙人口的小說戲，深深影響台灣的布袋戲。

　　難怪邱坤良教授要說：

　　　二〇〇〇年的行政院文化獎老藝師榜上有名，這不僅是他的榮
　　耀，也是行政院文化獎本身的榮耀，因為台灣的文化界能有幾

人能像老藝師一樣，這個獎拿得心安理得，實至名歸。⑥

⑥　同註❷。

第七章　結　論

　　台灣布袋戲代表的意義不僅是傳統技藝的單一面向，裡頭所包含的元素很多：台灣傳統音樂（南管、北管）、雕刻、戲劇、文學、表演藝術等，是一種深具社會價值且有文化指標的民間技藝。隨著時代的演變，雖然台灣布袋戲的面貌也隨之有了變異，但不同時代都有其一定的戲迷和某些轟動一時的戲碼和角色，由野台表演到戲台（內台）表演，由戲台（內台）表演到躍上電影銀幕或電視螢光幕，發展至今，不但透過有線電視網來播放並作行銷，更利用3D動畫來製作布袋戲電影。最近，甚至有電視公司打算將曾經轟動一時的「史艷文」改編為連續劇，用真人來演出，布袋戲影響台灣的社會文化之鉅可見一斑。

　　從布袋戲的起源和發展的歷史來看，布袋戲的出現和文人有著莫大的關係，可惜後來因為中國傳統士大夫輕視優伶觀念的影響，致布袋戲的發展和文人愈離愈遠，也逐漸喪失其文學性，布袋戲藝師在傳承上所在乎的是前場操弄木偶之技巧、後場音樂的搭配，演出之劇本變得可有可無，有的按照師承的籠底戲一字不改的演出，有的簡單記住一些劇中人物名和劇情大要便隨機應變的演出，有的請來說戲的師父，將要演出的戲文內容大概說一遍，就現買現賣的演起來。

　　傳統布袋戲的演出包含了前、後場，前場是觀眾可以看到的舞台部分，演師躲在布幕後操弄木偶，後場是鑼、鼓、鈔、鈸、二胡、嗩吶等所組成的北管樂團（早期也有以南管為後場音樂者），前場的演出須配合著後場音樂的節奏，隨著劇本的發展，文戲慢板，武戲快板，和著「礦礦叱叱得得」的鑼鈔，快慢有序，動靜得宜，融合手技、口技、國樂等純熟技藝，以臻致藝術表演的最高境界，故有「三分前場，七分後場」的行話流傳。而在傳統布袋戲技藝中，前場師父的口白和念唱，是整齣戲的靈魂，也是演出成功與否的關鍵，在布袋戲的演出中，由頭手師父一人包辦所有角色的口白，已是不成文的行規，他必須以維妙維肖的聲腔來傳達各角色的口白，尤其是出場詩的吟唱，更是需要有很深的語言造詣和後場音樂素養。也因為這樣，布袋戲劇本在整個演出過程中只佔一部分，在師承和保存上被有意無意忽略了，極少有布袋戲藝師會在劇本上下工夫，黃海岱是異數中的異數。

　　黃海岱生於一九〇一年，出身布袋戲家族，父親黃馬師承西螺蘇總，蘇總對台灣布袋戲發展上的貢獻是引進北管福路後場來配戲，一時之間，台灣中南部布袋戲團的後場紛紛改走這類熱鬧喧囂的北管武戲，黃馬更進一步將當時民間流行的北管亂彈戲改編演出，到了黃海岱，由於從小打下北管傳統音樂的深厚基礎，經歷嚴格的前場頭手磨練，能維妙維肖說唱出各種角色的戲曲，又加上其生動、宏亮的口白，將前、後場之技藝融為一體，高度展現傳統布袋戲的美感與動感。並憑藉其漢學基礎，試圖自中國古典公案、劍俠小說中汲取養料，拓展戲路。以致其在一九二九年自組「五洲園」

布袋戲團後，很快的闖出名號，成爲台灣「五大柱」之一的戲班。光復後，台灣布袋戲脫離日本人的箝制，得以自由揮灑演出，黃海岱的小說戲逐漸受到台灣中南部民眾的喜愛，爲了應付內外台的大量演出，他開始廣收徒弟，爲了傳藝，黃海岱往往會寫下劇本綱要給徒弟們，甚至謄抄整本的改編劇本，雖然大多散佚，但仍有幾部手稿劇本留下。

黃海岱次子黃俊雄於一九五一年學成出師，成立「五洲園三團」開始巡迴全省演出，直到一九七〇年，在台視演出《雲州大儒俠－史艷文》，一炮而紅，轟動全台，而《雲州大儒俠－史艷文》原先的情節架構和角色，正是脫胎自黃海岱的小說戲《忠勇孝義傳》（改編自《野叟曝言》）。《雲州大儒俠－史艷文》讓台灣的布袋戲成功登上螢光幕，也爲台灣的布袋戲開創出一條生機。黃俊雄的兒子黃文擇繼承其父親「史艷文」之劇情，又發展出霹靂布袋戲系列，並成立有線電視台，開展布袋戲錄影帶行銷，架設布袋戲網站，引用高科技資訊動畫處理布袋戲動作場景，甚至拍攝布袋戲電影，將台灣布袋戲推向另一個高峰。

「五洲園」對台灣布袋戲的發展影響至鉅，可以分三個階段來說：

一、「五洲園」祖師蘇總將北管亂彈戲改編爲布袋戲，並改採北管福路後場來配戲，算是五洲園派對台灣布袋戲所做的第一次變革。

　　二、黃海岱將許多晚清民初的公案、劍俠及歷史小說改編，推出所謂的「公案戲」、「劍俠戲」，由於劇情吸引人，再加上熱鬧的武打場面，比籠底戲或北管亂彈戲更有看頭，是「五洲園」對台灣布袋戲所作的第二次變革。

　　三、一九七○年，黃俊雄將其父親的《忠勇孝義傳－史炎雲》改編爲《雲州大儒俠－史艷文》，在台視播出，轟動全台，讓台灣布袋戲除了野台、內台的演出外，多了一個展演的空間－螢光幕，也揭開了黃氏布袋戲王國的序幕。這是五洲園對台灣布袋戲的第三次變革。

　　在整個過程當中，黃海岱顯然是居於樞紐的地位，他承先啓後，將先人所傳承的技藝加以變化革新，其子弟們又能在其所建立的基礎上繼續加以發揚創新，開展了台灣布袋戲的新局面，所以稱他是布袋戲界的「通天教主」，絲毫不爲過。

　　傳統布袋戲劇本展現的形式約略可分成人物（角色）、本事（故事大綱）、四連白（四唸白）、對句（詩）、對話與動作、後場音樂等六部分，在黃海岱的手稿裡，有一些因爲當初只是供徒弟們演戲時的備忘錄，所以在「人物」、「本事」與「對話與動作」的描述上較爲完整，其他部分或缺或略，不過，尚有《詩句及四唸白集冊》手稿留存，可供參照，有助於對整個布袋戲劇本完整形式的認識和研究。

　　在本文第三、四、五章中，詳細討論黃海岱的手稿劇本，並參

照傳統藝術中心所整理的演出本和西田社所出版的《雲州大儒俠－史艷文》，分別依照劇本所描述的時代背景先後，將有關唐代郭子儀故事的劇本《五虎戰青龍》、《大唐五虎將》；明代史艷文故事的《雲州大儒俠－史艷文》（西田社劇本）、《忠勇孝義傳－雲洲大儒俠史艷文》（白河國小兒童布袋戲團手稿劇本）、《史艷文》（傳統藝術中心的演出本）、《黃海岱史艷文口述劇本》；明代李廣、桑黛等英雄俠義故事的《三門街》；台灣歷史小說《鯤島逸史》改編的《昆島逸史》等作分析探討。除了劇本本身外，還參照原著小說，尋找出黃海岱在改編過程中的脈絡。然後再將這些劇本依三個研究子題作歸類：

一、有關郭子儀故事的集中在第三章討論：

探討黃海岱的手稿《五虎戰青龍》和演出本《大唐五虎將》的編寫形式、內容和語言，並對照原著《月唐演義》，將黃海岱掌中的郭子儀故事的來龍去脈作一番剖析。

二、有關史艷文的在第四章討論：

在這章中，先將「史艷文」故事的源頭《野叟曝言》這部清代小說的版本、作者和內容作一番介紹，再一一探討黃海岱有關這方面的劇本－《雲州大儒俠－史艷文》、《忠勇孝義傳－雲洲大儒俠史艷文》、《史艷文》、《黃海岱史艷文口述劇本》的內容，並將原著和這些劇本間的差異列表分析。將「史艷文」發揚光大的黃俊

雄特別另闢一節納入研討範疇，有關黃海岱的口述劇本和黃俊雄訪問的原音記錄分別放在附錄裡。

三、有關俠義小說和台灣歷史小說改編的劇本集中在第五章討論：

這一章共探討黃海岱三部手稿劇本「三門街」、「昆島逸史」與「祕道遺書」，屬於較少被搬演之劇本，《三門街》改編自清代英雄兒女小說《三門街》，《昆島逸史》改編自鄭坤五所著的《鯤島逸史》，「祕道遺書」改編自金庸的《倚天屠龍記》，雖然各有所出，但內容都涉及俠義情節，故統合在本章討論。

黃海岱在沒有受過編劇訓練的情況下，以他幼時受過的漢學基礎和長年的演出經驗，獨創出一套編寫方式，雖然沒有新式標點，但從那一本本密密麻麻的親筆跡手稿看來，他的確花了不少功夫在布袋戲劇本上，布袋戲藝師中難得有像他這般重視劇本傳承的。

在第六章中，將黃海岱這些手稿劇本所呈現出的主題歸類有四：

一、忠孝節義：舉《五虎戰青龍》中的郭子儀、《忠勇孝義傳－雲洲大儒俠史艷文》中的史艷文、《三門街》的桑黛等角色爲例說明。

二、俠之形象：有儒俠－史艷文，情俠－桑黛，少俠－尤守己

（《昆島逸史》），武俠－孟子孤（《祕道遺書》）等四種類型。

三、詼諧逗趣：丑角戲是黃海岱演出布袋戲時的另一個特色，特別舉了《雲州大儒俠－史艷文》（西田社劇本）中的「倒斗師」和演出本《大唐演義》中的「游海」和「洪亮」為例。

四、打擂台：在布袋戲的演出中，擂台賽所能呈現的戲劇效果相當豐富，其間的對話、招式變化和勝負安排，都可呈現某種戲劇效果，而擂台上、下的戲台模式更是吊詭。所以演藝經驗豐富的黃海岱便常在戲裡安排有打擂台的情節出現，在第六章第二節中也舉了三個精采片段作說明。

關於劇本和演藝的意識方面，分成兩類作析論，第一類是黃海岱自覺性的意識：台灣意識和反日意識：黃海岱因幼小受過漢學教育，有著濃厚的民族意識和台灣意識，在日治時期，這股意識轉化為反日意識，所以他挑了《野叟曝言》來改編成《忠勇孝義傳》，最主要的因素乃是小說中的主角曾經降服日本。不僅如此，在日本人大肆箝制台灣民間布袋戲演出時，他經常不顧被吊銷牌照而演出走私戲，並在口白中加上一兩句台灣話來罵日本人。光復後，他特意改編台灣歷史小說戲《昆島逸史》，都足以證明潛藏在老藝師內心那股濃濃的台灣意識。

第二類是非自覺性的，乃是黃海岱在改編原著小說時，不自覺的將原著作者的思想殘留在劇本中，這以《野叟曝言》中「尊儒反

佛」的意識最為明顯。所以我們在有關史艷文的劇本中隨處可見「奸僧」、「淫僧」、「野頭陀」的反派角色。

歷來研究台灣文學者，所據以分類的不外乎新文學、舊文學，一般來說，《台灣青年》❶於一九二〇年創刊，被視為台灣新文學的嚆矢，在這個分界點之前稱舊文學，多以明鄭時期渡台的明末遺臣沈光文為起點，而舊文學的寫作者不外乎流寓人士、遺民與寓賢和本土科舉社群❷，表現形式多為詩歌、遊記、方志等，因為為文者多來自大陸的客居者，內容也多以懷鄉離愁、攬勝記奇者居多，極少小說作品，更遑論戲劇。台灣新文學運動伴隨著白話文運動，當然也受著大陸五四運動的影響，從賴和於一九二六年在「台灣民報」❸發表「鬥鬧熱」小說後迄今，台灣新文學歷經多次政治變革和論戰，日愈蓬勃，內容由早期抗議色彩濃厚逐漸轉趨多樣化，舉凡小說、新詩、散文、評論等，無不名家輩出，佳作巨著洋洋灑灑。值得注意的是，戲劇作品不但不見於舊文學，就連日據時代到光復後，竟然極少有佳作流傳或選集出現，一直到電視普及或電影發明後，才有所謂的「金鐘劇本」和徵選的電影劇本出現。難道台灣這

❶ 葉石濤：《台灣文學史綱》第二章：「1920年在東京的台灣留學生，以蔡培火為發行人刊行了中、日文並用的綜合雜誌《台灣青年》，他刊行的主旨，在於喚醒台灣民眾的民族意識，以建立新思想、新文化的台灣社會。」高雄，春暉出版社，1993，頁21。

❷ 江寶釵：《台灣古典詩面面觀》第二章，台北，巨流圖書公司，1999，頁21-47。

❸ 葉石濤：《台灣文學史綱》附錄：「台灣民報：台灣雜誌社，黃呈聰發行，林呈祿主編，1930.3.29，306號改稱台灣新民報……1926賴和主持台灣民報文藝欄。」同上，頁221、229。

塊苦難的土地上未曾誕生過精采的戲劇嗎？答案當然是有的，黃海岱的布袋戲劇本即是一例，只是從未被好好保存和整理。總之，台灣文學缺少戲劇作品畢竟是一種缺憾。

　　一般人只知道黃海岱在布袋戲操演和唱曲上的成就，較少注意到他在劇本上的成績，會有如此的現象產生，主要是布袋戲界長期忽略劇本的緣故。而迄今對黃海岱的研究，大都把焦點集中在其師承、唱腔和其子（黃俊雄）的「雲州大儒俠」、孫（黃文擇）的「霹靂布袋戲」身上，在劇本的研究上雖然有傳統藝術中心籌備處的演出本保存案，但也僅止於將動態的演出轉爲靜態的文字保存，並未有進一部的分析和探討，今筆者蒙其親贈手稿，提出若干論點，期能不辜負其所寄望，更重要的是希望能突顯劇本在布袋戲演出的重要性，讓台灣布袋戲更有生命、更具活力。

　　當布袋戲的脫離了文學，它的生命力也開始在萎縮，若一味在表演技術上求新求變，忽略了最根本的骨肉—劇本，顯然是捨本逐末，戲路將愈走愈窄。黃俊雄就對目前電視布袋戲的走向有些擔心：

> 布袋戲的成就是在「無中生有」，硬創作出來，硬突破，這種才算厲害。像3D動畫，我花錢買就有，用電腦軟體發展出來的東西，是花錢請來的，不是自（布袋戲）本身發展出來的，這不算是創新。❹

❹　訪問黃俊雄錄音帶，2001年8月17日14：00-16：00，訪問及記錄：張溪南。原音整理請參見附錄一。

　　黃俊雄特別強調布袋戲的創意，並對目前傾向高科技動畫處理的布袋戲走向有些憂心。其實，黃俊雄所謂的「創新」，應是指布袋戲的發展應回歸布袋戲本身的藝術因子上作開創，而布袋戲本身的藝術因子中以劇本最重要，黃海岱早就看清了這一點，所以除了自己極力吸取古今小說之精華來拓展其戲路外，還一再叮囑徒弟們一定要多看書、多涉獵文學作品以豐富演戲內涵，這是黃海岱能成為台灣布袋戲界的「通天教主」的主因，對於台灣布袋戲能導向一個多樣而深具民間文化內涵的正確方向，他在這一方面的貢獻良多。以影響層面來說，他是台灣最多子弟戲班的祖師，保守估計超過二百團，不管在值和量方面都遠遠超過任何布袋戲藝師。他是所有布袋戲界中能將劇本傳寫下來的第一人，他還是能做出一口五音一生、旦、淨、末、丑的佼佼者……。但是，早年他在布袋戲界所得到的掌聲和肯定，遠遠不如活躍於大台北地區的李天祿和許王等人，關於這點，其子黃俊雄就頗為他抱不平：

　　　　以前台灣文獻要寫我爸爸的資料，很多都是從我這訪問的，
　　　　我爸爸年紀大了，記憶斷斷續續。對布袋戲的研究和文獻，
　　　　一向是重北輕南，因為北部的小西園等較有機會接觸到教
　　　　授。❺

❺　同註❹。

黃俊雄身爲其子，爲其父發出不平之鳴，其客觀性雖有待評估，然任何學術研究或藝文關懷，自然免不了受地域和族群所囿而有不同價值之注目和評斷，也是不爭之事實。二○○○年底，黃海岱以一百歲高齡甫獲頒行政院文化獎；二○○一年十二月二十一日，雲林縣政府舉辦國際偶戲節，在開幕時特別頒發終身奉獻獎給他，這遲來的榮耀算是給他戲夢人生的一絲絲補償。

附錄一　黃俊雄訪問記錄

受訪者：黃俊雄

記　　錄：張溪南

日　　期：2001.8.17下午2：00－4：00

地　　點：虎尾「美地塢」布袋戲攝影棚

◆　黃俊雄受訪時大多用台語回答，爲
了保留其原音，本訪問記錄台語用字參
考陳修主編的《台灣話大詞典》（遠流
出版社1994年2月四版），音標亦採用其

作者和黃俊雄合影-2001.8.17

書所標注的羅馬字母。雖然黃俊雄偶有插些國語或日語，但篇幅極
少，故這些部分不另外註記。標題乃是作者依照訪問時的提問所擬
寫。

一、爲何會上電視演布袋戲？爲何會選「史艷文」
　　這個劇本？

做布袋戲以來，就沒有想到要上電視，那攏總❶沒在計劃在內。

❶　攏總，音lóng-chóng，全部。

不過，布袋戲拍電影，就有相當計劃。我民國五十二年就用布袋戲拍過電影，一個叫楊偉雄的投資拍的，拍「西遊記」，攔經過四、五冬❷，才發明那種大仙尫仔❸，用大仙尫仔做歌舞團，叫「世界大木偶特藝團」，尫仔的高度一米，巡迴全台做了一冬外，了後才用這些尫仔去拍武俠電影－「大飛龍」、「大相殺」，那當時是在民國五十六年左右。

電影拍了以後，也是全省巡迴公演，那陣我一向都在戲台演出，在高雄、屏東、台南、嘉義、台中、彰化，上❹北到新竹，台北較罕去❺。是安怎❻台北較罕去？台北是曾經去做過，但是腔口❼莫合，北部有北部的腔，咱講「腔」（khiun），他們講「腔」（kuion）；咱講「張」（tiun），他們講「張」（tiang）。他們台北人底看布袋戲有一批人，這批人攏底看李天祿先生合❽小西園的，所以講咱這南部腔，合他們就不相合。那陣我就底想，台灣全省佗位❾嘛攏要去，台北做莫合，我就不要信。所以我去台北住一暫，專門研究台北腔，然後去艋舺「宏興館」、艋舺戲院、大橋戲院演，成績普通普通，攔去「今日世界」演就不同了。今日世界第三樓叫「松鶴樓」，

❷ 冬，音tang，原指季節之一，泛指一年。

❸ 尫仔，音ang-á，布袋戲用的木偶。

❹ 上，音siang，最。

❺ 較罕去，音khah-hán-khi，比較少去。

❻ 安怎，音an-choá，為何。

❼ 腔口，音khiu-kháu，腔調。

❽ 合，音kah，和、給。

❾ 佗位，音tah-ui，哪裡、任何地方。

當時在台北西門町的「今日娛樂公司」，三樓以下是百貨公司，三樓頂面攏在做戲，有歌仔戲、布袋戲、平劇、雜耍、話劇、歌廳，也使⑩講東南亞上大的。當時我在三樓的「松鶴樓」演出。

當時我在全省地方內台演出已經眞成功，擔任台灣省地方戲劇公會理事長，有一個常務監事叫陳澄三，是麥寮「拱樂社」歌仔戲團的頭家（已過往），伊整九團歌仔戲團，算起來是台灣歌仔戲的開發者。伊整的九團，每團生意攏眞好。當時中視準備要開播，要開播之前一定要準備節目，伊（指陳澄三）已經合中視講好，當時中視的企劃組長叫許承綱，這個組長也有計劃要做布袋戲，可是計劃書沒人送。那陣陳澄三先生剛好也在今日世界那做歌仔戲，阮⑪兩人閒閒在喝咖啡開講，伊講：「長仔，長仔，中視將要開播，你甘不要去加盟、去參與？」我問：「開播甚？」因爲我對電視台沒興趣、沒印象，我一直認眞做戲台，曾經買過一台黑白電視互⑫阮老母看歌仔戲，我本身卻不曾看過電視，實際上也無閒看電視，攏看電影。

「嗯哎，現在擱加一個電視台你不知？」

「沒啊，我啊沒計劃。」

「要去搬⑬啦！未來就是電視的天下，電視佇出來，咱這個戲台漸漸會較失。」

⑩　也使，音ià-sái，可以；行得通。

⑪　阮，音goán，我們。

⑫　互，音ho，給，讓。

⑬　搬，音poan，搬演布袋戲。

　　伊的觀念講起來眞先進，我心內底想：既然如此，來合搬看嘜嘛好。

　　「那合電影攏同款啦，你做電影內行，做電視嘛一定眞好看。」我計劃寫好，一集千八元，送到中視，一禮拜攏沒合我看，合我冰起來，因爲送的企劃書太多，歸桌頂攏是，大概是沒閒看，當時沒足❹注重，認爲這節目可有可無。我去問許組長三遍。

　　「許組長，我的計劃書不知有過目一下莫？」

　　「啊！歹勢❺，最近攏在開會，還沒看……」我一氣之下提回來，提去台視。當時送的計劃書的表演內容就是「雲州大儒俠」，因爲我開台的戲也是「雲州大儒俠」。但是當時不叫「雲州大儒俠」，叫「忠勇孝義傳」，主角的名當時叫「史炎雲」。後來感覺這個「史炎雲」不太合儒教的氣色，儒教嘛，「艷文」較好聽，好叫，也較合儒教的味，我就合改作「史艷文」。

　　送去台視，當時節目部是聶寅聶主任，伊講：

　　「阮台視布袋戲做眞多咧……」李天祿、小西園、哈哈笑、「宛若眞」等，盡前攏有在做，攏幾天幾天、試辦試辦而已，伊講布袋戲沒廣告對象，雖然有一些老伙仔底看，但是老伙仔沒底買物件（消費）。

　　我邀請伊來看我在戲院的演出，伊講好，禮拜六，甚麼❻時間

❹　足，音chiok，很。

❺　歹勢，音pháin-sè，不好意思。

❻　甚麼，音sán-mí，什麼。

我已經忘記去。聶主任這個人是學者，有底國立藝專兼教，伊有去看，看了以後，感覺我這布袋戲合他們台視所演出的布袋戲無甚相同，就擬定一次的試演會，邀請他們內底的委員來看，試演會我演半點鐘，內底二十多個委員，只一個贊同，剩下的攏反對。

當時我的計劃是演三個月，一禮拜演一擺❶，一個月演四擺，三個月十二擺，節目費一集3500元。聶主任合委員商量的結果，他們攏反對，但是伊向委員講，這種布袋戲有伊的藝術價值，娛樂成份也真高，但是廣告的情形伊不敢負責；伊只負責節目，無負責廣告業務，伊算算總共十二集，一集3500元，準講攏無廣告，完全沒收入的話，攏總的費用嘛才四萬二，這無妨來合試看嘜。伊想要證明伊的看法是不是對，結果，大家贊同伊的看法，就寫契約，落去演。

第一禮拜演了後，全省各地的來批❶就七、八千封，大部分攏反應布袋戲一擺只演半點鐘無砂無霎❶，一禮拜演一擺太少，講他們底戲台看，一看就歸半冬，佇無，上少嘛三個月連續才有結局，安爾❷才煞拍❹，才夠氣。經過這種熱烈的反應，第二個月就改做一禮拜演二擺，觀眾的反應擱愈濟❷，講安爾不行啦，第三個月就

❶　一擺，音chit-pái，一次。

❶　批，音phe，信札。

❶　無砂無霎，音bô-soa-bô-sap，沒什麼、份量太少的意思。

❷　安爾，音an-ne，如何。

❹　煞拍，音soah-phah，過癮的意思。

❷　濟，音che，多。

改拜一到拜六攏演，單禮拜日沒演。

三個月到期了後，攔續約，聶主任是外省人，人真好，知影我了錢[23]，一集三千五，我是真正了錢，我的成本大約五千一，聶主任底問我，我就合伊講：

「聶主任，對製作方面你是行家，你算算看就知道，我歹勢合你講。」

伊講莫要緊，叫我算算咧，伊要開一個會，要替我爭取，問我多少錢才夠，我講六千塊才有賺一些，伊講安爾好，我合你爭取七千，但是要爭取經費就要加一些物件，像：木偶要創新、布景要重做等等，伊就交我安怎寫。咱那陣也不知廣告費安怎收入，沒了解電視台賺多少，只知道有賺錢。

講實在，那陣我完全沒賺錢，七千塊到我的手只剩千多塊，千多塊底台北，也要住旅社，拉拉雜雜的費用真濟，而且人偌出名，朋友就愈濟；朋友偌愈濟，開銷就重，不夠用。

不夠用嘛是沒法度，嘛是要做，咱的前提不是在錢，是想講嘜合做互好，想講台灣的布袋戲有拍電影，也有從電視播出，跟得上時代潮流，有進步，透過媒體，全國攏有看到，要流傳較緊啦。偌無，一世人直直演，像阮爸仔[24]，少年時就直直演，到六十歲，嘛合出名到嘉義、台中、台南安爾而已。咱用媒體，一下曝光出去，節目偌好，觀眾看了歡喜，一禮拜就拼拼碰碰，呼呼叫。

㉓ 了錢，音liau-chîn，賠錢的意思。
㉔ 指黃海岱。

二、關於後場

南北布袋戲的後場攏差不多，在電視演出用錄音的效果較好，後場適合外台戲的演出。李天祿先生、小西園他們的外台演出，有五百人在底的基本觀眾，那叫「椅仔會」，戲團要去佗位演出，椅仔就跟著載去佗位，排排咧，一條㉕椅仔五角、一塊互人坐，這號做㉖「椅仔會」，去基隆，就追去基隆；返來台北，就追返來台北；去淡水，也隊去淡水。觀眾定是那些觀眾，安爾的演出，對布袋戲觀眾的擴展有限。

在台北演出，後場如果是用傳統那種「答得礦、得礦得得礦」，同款要死啦，絕對死啦。小西園、鍾任壁先生他們算是真固執，認為後場改錄音莫合，尾後嘛是改。

三、關於布袋戲劇情的發展方向

劇本方面，通俗故事雖然真濟，但是合布袋戲做的有限，有「三國演義」、「西遊記」、「大唐演義」等這類較有武將的戲，屬較文仔的戲就較莫合布袋戲來做。但是這些故事攏互做了了要安怎？沒用杜撰的無法度，所以我就創造「六合」、「小神童」、「流星

㉕ 條，音liâu，桌椅的數量單位。

㉖ 號做，音hö-chò，叫做。

人」、「史艷文」這類的劇情。到尾仔，他們台北嘛是隊啊！講安爾莫行啦，（市場）攏去互南部仔吞去，小西園就叫「吳天來」先生來排戲，排一齣「龍頭金刀俠」，改武俠、金光路線；較早金光沒燈光效果，用那種紅紅的布仔來代表。底我還沒底電視演出時，北部就已經改落去做武俠、金光戲。但是他們對電視的鏡頭合編排的掌握較沒研究，譬如講：到佗位要轉鏡，轉鏡了後是要跳接，或者化接、急接，他們沒拍過電影，不知如何去運用。

四、布袋戲在電視演出時需要改變

平平是一個故事來講，咱可以用鏡頭的角度來縮短或者拖長，音樂的配法嘛眞重要，電視合舞台是兩回事。別人的布袋戲在電視上的故事編排，大部分攏是將舞台上的那套完全搬去哩，舉一個例來講：假使講用傳統的表現形式，用後場配，演史艷文離家要去杭州西湖這段，四念白講講咧了後，「望進杭州西湖，去耶——，礦得礦……」攪來是一段北管的音樂，尪仔在舞台頂直直迣❷，迣四、五輪，迣合人客直要盹佝❷，啊你都那條曲一定要打合透。

咱不是安爾表演，「望進杭州西湖——」，霹鑠！改騎馬囉，配上口白：「某某人催馬加鞭要往進……」，表現的方式不同，人客看的感受也絕對不同。在騎馬中間，就化接過杭州城，故事的發

❷　迣，音sě，連續旋轉。

❷　盹佝，音tuh-ku，打瞌睡。

展緊，較沒路用的話莫用。底戲台演出時，攏有一些固定話，一定要講的，攏莫曉要刪掉，講合透了後，人客一定會睏去。當然，在藝術方面看起來，這種就是北管，這就是平劇，這就是身段，但是講這些口白跟戲劇的發展沒甚關係，那是一種噱頭，一個固定形式，沒甚變化。北管出來，一定要有四唸白，沒講莫行哩，互你講合煞 ❷，五分囉，哭夭，電視才播出半點鐘，甘啦互你講這些就五分，攏還沒入故事就五分去啊！人客擱較濟嘛轉別位。

但是話講轉來，咱業者也有責任，就是做戲也得分類，譬如講：這是舞台戲，舞台戲有舞台戲的型體，舞台戲的做法絕對不能脫出這種型體；這是電視演出，電視演出有電視的型體；電影嘛有電影的型體。所以講，總不能將舞台戲合電視布袋戲混為一談。

藝術這個物件跟「學」同款，學無終止，藝術嘛是同款，所以講就要蛻變再蛻變，精益求精，日新又新，要勤於學。

五、「史艷文」故事的來源

《野叟曝言》我不曾見過，但是阮爸爸放在書櫥內，我是曾影 ❸一下，書皮影一下，內容什麼我不曾看，主角叫文素臣。以早阮爸爸曾做過「文素臣」，但是「文素臣」互日本政府禁演，後來伊改「史炎雲」時，劇名叫做「忠勇孝義傳」；做「文素臣」時，劇

❷　煞，音soah，結束。

❸　影，音ián，隨意看過。

名也是甘啦叫「文素臣」，伊曾返來虎尾做，我曾見過。《野叟曝言》這部書互日本人禁掉，在日本時代，這算禁書，因爲內容聽講有情節描寫文素臣刣死日本太子，所以被日本人禁演，才改作「忠勇孝義傳」，主角的名就換做「史炎雲」，劉三就是內面的「劉虎臣」（劉大）。

我的故事（指雲州大儒俠－史艷文）是有承繼阮爸爸「忠勇孝義傳」的劇情，但是在破昭慶寺了後就脫去，充軍了後就攏沒同款，阮爸爸也有做史艷文充軍的情節，充軍返來了後，伊有一段破青、徐二州七十二島的情節，那段我就沒做。阮爸爸這段戲，是較早在戲園做，剛好可演十天，做十天的劇情就做合史炎雲平青、徐二州，這青、徐二州可能也是冊裡面的情節，平定那個流寇，抓住那個「安居謀」，安爾就結束，剛好十天。但是那些戲不適合在電視做，我不曾做，我合創造一些新的角色，怪老子、二齒仔……，苗疆，沙玉琳－康城公主，攏做隊那去。

六、關於布袋戲編劇的心路歷程（創造「眞假仙」、「藏鏡人」、「聞世」、「天琴」、「二齒仔」等角色之動機和背景）

咱台灣人底看戲，有一種習慣，譬如講：做「隋唐」來講，這有古書的物件，你劇情未使㉛黑白插哩，你偌插，那些老輩仔攏知

㉛　未使，音 bè-sái，不行。

影，「啊，那程咬金是安怎啦……，薛仁貴是安怎啦……」他們會反彈、掠包❸，講咱莫照冊底做，不可黑白插。但是劇情要吸引人，第一要對電影、電視的情節落去變化，第二要對社會所發生的代誌合社會人物落去穿插。

所以做一個編劇的人，做布袋戲的人，日常生活要合社會結合，不管士農工商也好，三教九流也好，要多去接觸，有閒就去泡茶聊天，聽一些心聲，有通時❸一些和上也會講一些道理，在日常生活中看一些奇怪、特殊的人物，就會觸動你的靈感。

（一）、「藏鏡人」角色創造靈感來源：

譬如「藏鏡人」，莫講甚麼人，高雄有一個人，尾仔發達合足好額❸足好額，那個人足厲害，那陣勢蔣介石的時代，你若有得到勢，無所不為攏莫要緊。這個人伊就是專門底叫人做賊仔，攏去偷提軍中的物件，偷提足濟物件，伊有一個growp專門底收買這些賊仔貨，所買賣的物件是攏軍械。因為較早高雄半屏山也好，或者壽山，內面攏空殼仔，日本人攏做那個「shi-ro」❸，內面攏放銅線、大砲的砲彈，沒用的足濟，那種攏是純銅仔，伊就叫那些流浪漢合買，買買了後，伊再叫別人出來收買，賊仔貨足俗❸，伊就熔解製成銅條，賺足濟錢，大發展。如果有警察、刑事抓到，伊都有辦法

❸ 掠包，音liah-pau，抓到破綻。

❸ 有通時，音ü-thang-sî，有時候。

❸ 好額，音hó-giah，富有。

❸ shi-ro，日語，碉堡。

❸ 俗，音siok，便宜。

合解脫，這款大買賣，背後攏不知影是甚做的，但是伊有一個小弟，合我真好，大家攏諷伊：「恁大仔足好額，你散僻僻㊲，恁某底開矸仔店㊳，三角、五角底賣，安怎安怎……」這個人雖然無甚能力，但是較有正義感，伊才底埋怨，講：「那好額那有路用，好額沒路用啦，那攏安怎安怎……什麼發生的代誌㊴，什麼走私的代誌，攏講出來互我聽，那攏甚人底背後操作？啊—我都不要合劈㊵，我佇合劈落去到底，伊絲毫價值都無。」這個人合我莫壞，才會講互我聽。這種躲在背後的人就叫「藏鏡人」，也是當時我創造「藏鏡人」的靈感。

（二）、「真假仙」角色創造靈感來源：

我有一個朋友真好學，但是對武的方面、對噍頭路㊶、對甚攏沒趣味，伊的文學程度莫壞，不知伊甚麼想法，習修好賢㊷，每日攏提一本書，甚麼攏沒要緊，小說也好，歷史故事也好，伊都不管時手攏提一本書，啊沒就是在茶桌看書，啊沒就是講古互人聽，伊攔不是底賺錢。那陣社會較猖獗，治安合這陣沒同，你若去交陪㊸一個民意代表，交陪一個刑事組的組長，伊就可以開堵場，甚麼代

㊲　散僻僻，音sàn-phi-phi，很窮。

㊳　矸仔店，音kám-á-tiàm，雜貨店。

㊴　代誌，音tai-chì，事情。

㊵　劈，音phek，揭露。

㊶　頭路，音chiah-thâu-lö，上班工作。

㊷　好賢，音hò˙n-hiân，好奇、上進。

㊸　交陪，音kau-pôe，交朋友。

誌攏嗆聒聒❹。伊這人足屬害，十外掛❺的人伊攏會偎❻，每掛攏對伊足好，所以伊的所費❼就是自這提，伊底講道理互一些黑社會仔聽，大家攏聽合耳孔趴趴趴，眞厲害。較早攏有底分掛、分角頭，底槍戰、相刣，伊攏莫去傷到，合大家攏足熟仔。這個互我號一個外號：「不倒翁」，日本話號做「達魯嘛」─達摩，合我眞好，閒閒的時陣，兩個就底茶桌罔❽開講。親像三國時代有一個叫司馬徽的人，伊攏專門底看世局，伊攏不要插❾代誌，但是伊看得出，孔明將來會變安怎，曹操會變安怎，合那些學者、遊士、奇士底談天，論天下大事。

這個人就親像安爾，伊這本冊看了，就換別本，但是伊底講古沒底收錢，假使講你是角頭的哥仔，你閒閒伊就講古互你聽，聽合眞爽，當然伊會底這個中間散一些味素互你，稍微拍（馬屁）一下，聽的人就歡喜，所以每掛伊攏會偎，沒冤仇人，足出名，生活合好些好些。伊嘛沒娶某，不要負擔家庭，一世人遊來遊去，這掛底佗位，伊就底佗位；那掛底佗位，伊就底佗位。刣做你刣，打做你打，照這陣的講法這就是「西瓜組」、「西瓜幫」，西瓜偎大邊嘛。但是你要偎了會好些，總不能拍馬屁拍得太大下，對方也會反彈，伊

❹　嗆聒聒，很了不起的樣子。

❺　掛，音koà，幫派、集團。

❻　偎，音oá，靠近、親近的意思。

❼　所費，音só·-hmí，開銷的意思。

❽　罔，音bóng，姑且爲之。

❾　插，音chhap，涉入。

就能恰到好處，眞屬害。

　　這種就是我創作「眞假仙」的靈感

　　（三）、「東南派」、「西北派」有沒有深一層的寓意？

　　沒什麼特別的意涵，安爾較簡稱，譬如講：中原群俠、化外仔、苗疆仔……等等，安爾較簡稱啦。

　　結果做做了後，高雄出一個西北派（不良幫派），起先是高雄那有一間戲院叫西北戲院，戲院附近有一些少年仔底那守❺⓪，就號做「西北派」。嘛有東南派產生，不記得底佗位。

　　（四）、「聞世」、「天琴」角色塑造的原委：

　　這些角色本來攏沒底管閒事的，講天文、說地理，對社會較透徹，對江湖、對武林、對現代的局勢較透徹，這種奇士雖然沒管閒事，但是嘛有底關懷，既然有底講，有底指點人，有底關懷家事、國事、天下事，到尾仔，這種人嘛會去犯代誌，去惹代誌要安怎？這攏是沒罪過的人，偌遇到歹人、遇到「藏鏡人」時要安怎？所以這種人嘛要暗藏功夫，暗藏功夫就變得神秘，偌露出一條的私功出來，安爾就嗆❺①起來。

　　「喔！原來這個人的功夫就是這屬害！」，

　　「喔！這實在有夠神秘！」

　　本來是要作文士，像三國時代的司馬徽、石公遠，他們這些讀冊人底開嘆國家四分五裂，社會上就有這種人，古今攏同款，沒權

❺⓪　　守，音chiú，集結。

❺①　　嗆，聲名大噪的意思。

沒勢也沒錢沒地位，人微言輕，也不是什麼理論家，報紙一啪出去，人就會信服。這類人底武林當中，吃飽攏底講誰安怎，萬一有一天，講到藏鏡人這種人的壞話，你就穩死的，所以要編合互有功夫，臨亂的時陣，伊就有法度解脫。

（五）、「二齒仔」角色塑造的原委：

二齒仔我本來沒準備要互足嗆，因爲伊是配角，算是小賊仔，底懸崖用索仔❷綁骨頭跳一下跳一下嚇驚人，互劉三收服起來，劉三用道理感化伊。

二齒仔的特色是伊底講話大舌❸，全世界大舌的人足濟，「哈嗲哈嗲」是我設計的，大舌的人講話：「噠…啊…噠……你…啊倒……要…啊咧……哈嗲創❹甚？」安爾講一句牽足長足麻煩，安爾未使，會拖時間，咱就要合改，縮短變爲－「哈嗲」。

七、早期布袋戲劇本產生的背景和形成的過程：

演布袋戲的人能夠自己編的沒幾人，講安爾是較過份，但事實就是安爾，能自己編故事的，甘只有阮大兄❺合我，阮大兄沒底搬囉，剩下的名團，假使有底戲台做的，較出名的，攏有請人底編劇。

❷ 索仔，音soh-á，繩子。

❸ 大舌，音toā-chih，口吃。

❹ 創甚，音chhòng-sán，做什麼。

❺ 指黃俊卿。

較早的編劇像陳明華，做「保鑣」❺那個，就曾編過布袋戲劇本，常常編互南部一個叫張清國的人搬，吳天來是底編互阮師弟鄭一雄，也有編互鍾任壁，編互好幾團，也個有編互小西園、李天祿。吳天來是台北第九水門那裡的人，編劇編二、三十年囉。

阮演布袋戲的有一個行規，你演的戲齣，絕對沒人去侵犯，這是大家的一種默契，不用寫契約。我的「六合」、「史艷文」絕對沒人提去做；像吳天來編互鍾任壁是「斯文怪客」，「斯文怪客」的戲別人就攏莫去合做；像吳天來編互小西園的「龍頭金刀俠」，別人也莫去合做；編互李天祿的，別人也莫去合做；伊編互一雄的叫做「天行俠」。雖然這攏總出自伊（吳天來）編的，但是大家攏知影是編互甚人，莫去互相侵犯。但是講實在的，伊編這濟，互那個互這個的劇本，難免會重複，只是稍微改一下，偌無伊一個人的頭殼怎麼應付得去？

個人對編劇的感覺是安爾：對漢文所講究的忠孝節義的精神要編得出，演布袋戲的人要將角色演合出神入化，對所編的角色，要塑造合什麼程度，要演合什麼程度，就要自己能夠掌握。所以，這比實際的人底演更出神，一個講話七土八土的人，不識甚麼道理，對孔明之道、對易經之類的典籍不識半項，是要安怎做編劇？

譬如：史艷文的劇情有牽涉到卜相、藥仔、醫學方面，就要去拜師，因為咱本身對醫學沒內行嘛。阮小弟伊都讀北醫的醫學系，阮甥仔也是讀醫生，我就合他們加減研究，也合一些漢醫研究，所

❺　早期電視連戲劇劇名。

學到的物件就提來用底劇情方面。金庸底編劇嘛同款。

八、所編的劇本有否留下手抄本？

有寫起來，底電視做的劇本放底我底台北買的一間厝，底民生東路，二樓是佳仔，三樓是錄音室，四樓演員底住，四樓有搭一間專門底放道具。下大雨水潑入內，較早的劇本攏用鐵筆❺寫的，下雨噴落，哇！攏塗❺去，塗足濟，阮姆❺將這些水塗過的劇本提去賣，一公斤賣兩塊！阮小弟❻、老三仔那陣底讀北醫，看一咧面攏黑去，本來要去整理那些劇本，一看，啊！空空，那無半張！？

「嫂仔，嫂仔，啊你那些劇本呢？」

「啊都人來底買字紙，我攏合賣掉，一公斤兩塊。」

會不會有人合買去、收藏去？我認爲那陣底買字紙、收字紙的攏是一些歐吉桑、艱苦人，應該沒這種情形。

錄音帶也損失慘重，千多個點鐘，也是同款去互雨潑到，較早攏是那種盤式的，阮姆提去曝，無那種常識，曝合攏捲起來，壞了了，損失足濟。

所以手稿是自民國七十一年開始保存，因爲我自己有設備錄影室，管理也較好些。這陣做的百五集的史艷文手稿，有提去經濟部

❺　早期刻鋼板複印的書寫方式。

❺　塗，音tô，字跡因濕而渲染開來。

❺　姆，音bó，妻子。

❻　指其三弟黃宏鈞。

登記版權。

　電視上的演出也是有手寫的劇本，大多是自己寫的，寫了以後，有請阮舅仔、小弟騰稿。

九、對所謂「創新」的詮釋：

　以前台灣文獻要寫阮爸爸的資料，眞濟攏是自我這訪問的，阮爸爸年紀大了，記憶斷斷續續。對布袋戲的研究合文獻，一向是重北輕南，因爲北部的小西園等較有機會接觸到教授。

　布袋戲的成就是底「無中生有」，硬創作出來，硬突破，這種才算屬害。像3D動畫，我用錢買就有，用電腦軟體發展出來的物件，是用錢請的，不是自（布袋戲）本身發展出來的，這不算是創新。

十、對塑造「史艷文」這個角色的滿意度：

　史艷文這個角色的塑造我是眞滿意，像再世岳飛，軍事方面的戲雖然較少，但是忠孝節義伊攏做有夠，賢者避世，但是國家動亂，奸臣得權，「奈因俠義心腸熱，前奔不見又回遲」，就是這種心情，伊才和囝仔出來。出來了後，社會不識半項，劇情變化眞豐富。

十一、「曲館邊仔的豬母也會曉打拍[61]」一小時

[61] 打拍，音phah-phek，拍打節奏。

候跟其父黃海岱學戲之經過：

　　我原先不太願意學布袋戲，但是因為家境不好，讀冊嘛攏想要賺錢，厝內眞散赤⑫，「無半犂遭」⑬，意思就是連一些土地攏無，連草地的厝也得合人租，土地也合人租，阮住「鐮使庄」的所在也合人租四十幾多，差不多十外多前，那塊厝地我才買起來，對方是大地主，我都合講，合你租四十外多，阮老爸來這住足久，你都互伊有一個紀念性的物件留落來。這個地主嘛是我國小同窗。

　　那時陣流行一句話：「第一醫生，第二賣冰。」醫生、賣冰上好賺，小漢時阮老爸嘛是希望阮去做醫生，但是無那種環境。世界大戰了後，大家攏淒慘非非，散僻僻，別肖想⑭做甚麼醫生，一點機會嘛無。我初中讀二個月就無讀，那陣剛好阮老爸底做野台戲上盛況的時陣，因為是盛況，煞欠後場，較早一場布袋戲上少要四個後場，文武場要四個，阮老爸底開北管時，我攏聽合足耳熟，俗語講：

　　「曲館邊仔的豬母也會曉打拍」

晏⑮時，我一面讀書，一面聽，吃晏頓飽，就鏖鏖鏖鬧台叫人，那些子弟就來，阮老爸有請一個先生叫「全師」，西螺人，足厲害，曲譜本戲攏用毛筆寫，阮老爸那有留，偌無人在那，我鼓就罔打，

⑫　散赤，音sàn-chhiah，貧窮。

⑬　犂遭，音lâ-choā，耕田時犂牛的行數，行數愈多代表土地愈大，反之則愈少。

⑭　肖想，音siáu-siūn，妄想。

⑮　晏，音oàn，晚上。

曲館的弦仔罔冶❻，到尾攏會曉冶，也會曉打，阮爸嘛不知影我會
曉打鼓。有一天，北管剛好要出去排場，欠一個通鼓，我就去接通
鼓，噠得啦噠，打了後，阮爸就講：

「不成子❼，底打的鼓絲攏莫壞，耶，也使。」

就安爾叫我去打鼓，我就安爾自後場開始我的布袋戲生涯。當
時也莫曉講口白，會唱曲，唱北管啦，流水啦，那攏有譜有曲通看，
那時是剛光復後，歌仔戲足時盛，布袋戲也正起飛，常找沒後場，
那陣我攏底打鼓，攏走去合我大兄❽、阮老爸打鼓，打合了後，發
覺沒甚賺錢，那陣鄭一雄也分一團出去做，底台南、嘉義一帶，我
散僻僻，阮多桑攏不曾錢互我。阮爸仔伊這款人是三朋四友，親戚
五十，賺溜溜吃溜溜，對子弟罕得給錢，不是咱底怨恨，伊那是江
湖氣質，自小就蹓江湖慣習，對朋友、親戚是慷慨，對金錢沒甚觀
念。咱嘛莫出嘴去合討錢，將打鼓當作一種義務。

十二、初出茅廬－到高雄富源戲院演出「忠勇孝義傳－史炎雲」

高雄富源戲院是布袋戲正時盛的時陣，將製冰廠改做戲台，頭
家叫陳進慶，伊要開台，就來找阮爸仔。

❻ 冶，拉弦的意思。
❼ 不成子，音m-chiân-kán，罵子不成才，此處是客套話，有寓褒於貶之意。
❽ 指黃俊卿。

「阿岱師，你正月初一，這大日子就分一班來合我做，來合我開台。」

我坐底邊仔聽，阮爸仔回答：

「那有法度，我的徒弟仔廖萬水嘛出去做啊，阮卿仔底台中，一雄底台南，我本身底大港埔，攏總允人❻了了，無戲團啦。」

「可惜我那間戲台設備嘜壞，哇！正月初一這種大日子煞未當❼開幕。」

那陣我十九歲，差不多四十多多前。伊失望走出去，我就尾隨其後，對方高強大漢，咱十九歲，營養壞，長不大，眞細漢❼，單單大那粒頭，所以人攏叫我「大頭仔」，親像E.T.，腹肚佇水雞，胸崁佇樓梯。伊合我看一下，講：「安怎？」

「歐吉桑，你講開戲園要開台是莫？我來合你做……」

「甚貨❼！你要合我做，你是甚人？」

「我就是紅岱師的第二後生❼，阮大仔黃俊卿，我黃俊雄啦。」

「你甘會曉做？」

「會啦，我會曉做，我學眞久囉吶，七歲就學了。」

「沒簡單吶，做這布袋戲沒簡單吶。」」

「我知啦，我就底學布袋戲，煞不知做布袋戲沒簡單。你若不

❻　允人，音ín-lâng，答應人家。

❼　未當，音bè-tàng，沒有辦法。

❼　細漢，音sè-hàn，指小孩子或個子矮小。

❼　甚貨，音sán-hòe，吃驚的疑問句。

❼　後生，兒子。

相信，你今晚來，出來看，今晚阮爸仔底講口白，我未使遮❼落去講，但是歸場攏我底舉尪仔。」

「有影無影？好，我來去看。」

伊來坐咧後台，我就花技盡展，擲尪仔、左甩、右甩、劍刀拖咧直直刣，伊看合眼花撩亂，看我實在是讚。一散戲，就來我辦公室，我也去了。

「有後場莫？」

「有啦，我攏有熟識，我來叫都有。」

「尪仔有莫？」

「有啦，我歸團攏好好。」

「布景咧？」

「攏有啦。」

實在是攏沒啦，為著要賺錢。

「你是要請我多少？」

「你老爸才五百，你一棚想要多少？」

「正月初一（農曆）要較好價，那是大日子，一日三百，阮老爸一日五百，我應該算半價二百五，但是正月初一是大日子，所以三百。」

「好，三百好。」

一天三百，契約就安爾簽落。那陣離正月初一差不多剩二禮拜而已，允好了後，提三百塊訂金，呵呵，歸世人不曾提過三百塊，那三百

❼　遮，音 jia，半途插入。

塊袋咧，呵，歸也人強強要飛起來，那陣的三百塊，差不多等於這
陣的三萬。

但是返來厝內就開始煩惱了，沒半項，死啊！允允咧，什麼攏
沒要安怎？我就隨奔去彰化合阮老爸講：

「多桑，差不多擱十天就要謝館⑮，我要先返去，我媽仔講要
燉一些鴨公互我吃，講我底轉大人⑯，正底發育，需要補一下。」

我老爸就一聲應好，互我返去吃補藥。

「你就緊返去喔，不通去四界彳亍⑰。」

「好啦，我會直接從鐮使庄返去。」

我偷偷直接坐火車去彰化，找「徐折森」⑱，伊合阮老爸莫壞。

「歐吉桑，你合我刻，總共二十粒，我正月初一要去開台要做。」

「開玩笑！你講甚貨，雄仔你講甚？才剩沒多久，你要刻二十
粒，哼，你當做我是機器的咻。」

伊的人土土的，但是功夫⑲是真好。伊那是正港拜大陸的福州師，
是這陣「徐丙寅」的老爸。

「歐吉桑，啊無你盡量啦，上緊無嘛有十粒。」

⑮ 謝館，布袋戲或歌仔戲界都有謝館的習俗，每逢年底，農曆十二月二十六日左
　右就停止演出謝館，感謝西秦王爺的保佑，接著二十七到二十九日是圍圍日，
　也休息不公演，正月初一後就又開館演出。

⑯ 轉大人，音tng-tōa-lâng，正在發育。

⑰ 彳亍，音chìt-thô，遊蕩、遊玩。

⑱ 雲林縣的布袋戲木偶雕刻師父。

⑲ 指刻布袋戲木偶。

「沒啦，我都無甚要刻啦，手攏不太爽快。」

「拜託咧，我都急要開台，需要那些主角，偌無，會互抓去吊呢！」

「六粒啦，六粒拼互你啦。」

「好啦。」

「寫寫咧。」

史艷文、劉三、劉萱姑、容兒……這些主角我就寫寫互伊刻刻咧。嘛是無夠，無尪仔要安怎？好戲（好尪仔）人攏提出去做，壞戲（壞尪仔）是歪尀趄趄⑧，全是那些溜皮溜褲的，我才想到一雄伊老爸，叫「鄭德勝」，這個人眞好，我去新港找伊。伊無甚底做（布袋戲），伊的功夫是莫壞，但是聲不好，布袋戲重口白，伊的聲講出去了後攏變雙聲，所以無甚人請。但是伊有一擔尪仔足婎⑧。

「一雄底台南做了莫壞。」

「那是恁老爸⑧致蔭⑧。」

「我嘛是利用這個機會，要來去開台，你這擔尪仔租我。」

「嘖你要做那得租！要做就車車⑧去做，那得租，租甚？互你做，你若有才還我。」

伊人眞好，不只有尪仔，鼓吹、銅鑼、鈸，每項都有，足完整，我

⑧　歪尀趄趄，音oain-ko-chhi-chhoä，亂七八槽，指損壞嚴重。

⑧　婎，音súi，漂亮、美好之意。

⑧　指黃俊雄之爸爸黃海岱。

⑧　致蔭，音tì-im，庇蔭。

⑧　車車，用車裝載之意。

眞歡喜，就請那啵啵仔⑧載返去鐮使庄。

　　阮老爸用過的戲台合布景放合全雞屎，我撿撿咧，中間那一塊，寫著「黃海岱」三字那塊，破一孔眞大孔，那個所在嘟好人底站的所在⑧，不知互甚麼咬破的，哇！差不多可以用，煞破這孔，要安怎？啊！桌巾，拜拜底用的桌櫃，攏有那種繡浮龍的桌巾，披起來，喔！合合，安爾一擔景就好些囉。再去崙背一個叫「貓仔雄」那借軟景，因為底做的時陣要換布景。

　　後場大家對我攏眞好，因為我是後場底的，我攏叫他們「仙仔」，我合他們講正月初一要開台。

　　「有影唭！我來合你做。」

　　大家攏足向情⑧。

　　開台落去到底，咱少年囝仔底做特別緊，我的第一齣就叫「忠勇孝義傳－史炎雲」，合伊⑧契約一個月，做十三天了後，喉嚨攏沒聲，那陣講口白的技巧攏莫曉，盡吃奶力出力拼，拼合歸仔攏沒聲，到第三天要出劉萱姑，就莫講囉，攏變老阿婆的聲，諸姆⑧囝仔的聲都裝不出來。本來就小可外行，擱硬拼，一天做三點鐘，日時做濟公傳，晏時做「史炎雲」，拼合攏沒聲，也無人替，那攏新

⑧　啵啵仔，指舊式的柴油三輪車。

⑧　人站立在那塊布幕後面操弄木偶。

⑧　向情，顧念交情之意。

⑧　指陳進慶。

⑧　諸姆，音cha-bó，女生。

手，老手攏別人叫叫去，像劉萱姑那種我無法度講，攏捻掉❿。人
講無聲要喝膨大海，我喝歸鍋，那膨大海（藥性）冷，喝合我攏起
「沁那」❑，人散比巴，到尾我就合頭家講：

「進桑，我無法度啊，沒聲啦。」

「未使啦，你合我契約一個月哩，才做十三天而已，那也使歇
睏，你歇睏我對觀眾要安怎交代？」

伊某較有良心：

「伊講安爾也有理啊，互伊聲復回，要做才擱來做。」

「好啦，你聲若復回，要擱來做吶，你的戲攏客滿。」

「好啦，我會擱來做，會做補啦。」

了後，愈做愈壞，因為攏合那些老先覺對台，合「崇師」對台，損
一下死驗驗。去台中做，合鍾任祥伊老爸鍾任壁對台，伊當紅，損
一下到底攏翹去。

那陣，阮爸爸已經知影，去高雄做的第三天就寫批❾來罵：

「要錢不要命，你這小子⋯⋯」

那陣布袋戲正值盛期，每一個都是上少攏有三間戲院底做布袋
戲，那叫做內台戲，像高雄大港埔一間南戲院，還擱那間富源，攏
總有五間，大光明、文化戲院、興中，全屬做布袋戲的。台南：慈
善戲院、光華戲院、西園戲院，那嘛三間。台中：樂天地，小夜曲

❿ 捻，音liàm，原是用手擰斷之意，此指省略去掉之意。

❑ 沁那，過敏致皮膚長紅斑之意。

❾ 批，台語，信的意思。

那間較早號做合作戲院，台中也兩間，到處攏眞濟間。

我就四界去，一面做一面看，到東港，有一個叫「鄭全明」，那是布袋戲的南霸天，一流仔，所以我就去那，伊有一個後生叫「鄭國華」，跟我平濟歲，也底學做布袋戲。鄭全明有伊的長處，我一路吸收這些老前輩的功夫：新興閣鍾任壁、東港鄭全明、台南關廟崇師、阮大兄、阮老爸，改落去做武俠戲、做金光戲，古典的就沒做。

二十一歲到埔里，第一檔底麗都戲院，就做「血戰羅浮山」、「三見少林寺」下集－武俠戲，做少林寺。從這開始做起來，從此一帆風順。

十三、戲中的對仔創作源由

對仔，有的是阮爸仔，有的是看冊，有的是自己做的。

十四、五洲園團名的由來

本底阮阿公那個時代不叫五洲園，叫「錦梨園」，五洲園是一個叫高橋的日本人號的，這聽我爸爸講的，這個高橋是虎尾郡的郡守，伊是安怎會合阮爸爸這爾好，是因爲阮爸爸互抓去關，伊一個換帖仔刣死人，全部結拜的兄弟被抓去關，關十個月還未結案，伊講伊刣，伊也講伊刣，沒人承認，煞未結案。但是刀痕只是一刀，那有可能三、四人以上刣的。阮爸爸被抓去關的期間，攏底看《三

國志》，內面攏不可做甚，只通讀冊。那陣的郡守就是高橋，伊對《三國志》真熟，有一天伊去巡視，看到阮爸爸攏底看《三國志》，合伊的味道有合，就安爾合調去伊的事務所，問阮爸爸是犯甚麼罪，阮爸爸就將發生的經過講互伊聽，高橋馬上就表示：「有夠戀的啦，這種案件一個人認就好，何必四個人攏關入來。」伊安爾一提醒，阮爸仔就明白過來，但是四人關無同所在，無法通口供，高橋就將伊們攏調出來，互伊們會面商量。尾後，「德叔」擔起來，其他的攏放返來。高橋知影阮爸爸底做布袋戲，「我合你號一個團名，號做五洲園。」伊的意思是當時台灣分五州，全省攏也通做透透。

十五、布袋戲劇本之地位

布袋戲劇本較早沒甚地位，較早沒劇本，因為那陣做戲仔主演大部分不識字，就請一個師父來講戲，像阮爸爸會曉寫，大部分嘛是寫大綱而已。攏用頭殼硬記，講講咧，晏時隨去做，攏莫用手寫，歌仔戲嘛安爾。晏頓吃飽了後，就『來喔！』喝喝咧，叫叫、圍圍、坐坐咧，老師就開始講，聽聽咧，晏時隨去做，做戲的人攏真聰明，用頭殼硬記。所以學歌仔戲的人有四句一定要學合足熟：

「緊來去、莫延遲、苦傷悲、難淚啼」

偌忘記台詞，就唱一句：

「將身底望步啊——要來去，不通底路中啊—稍這個延啊遲。想到是家庭啊——阿都苦傷悲。」

這四句攏要會記，一時歌詞忘記，這四句合唱落去就莫不對，唱了

就是：「在下……」。

從阮爸爸才開始有底寫劇本，但是大部分攏寫大綱而已。

十六、布袋戲劇本編成小說的看法

自民國七十一年，我的劇本攏有收集起來，遠流出版社有意將史艷文的劇本編成小說，但是布袋戲的表演形式是合小說沒同款，寫小說是另外一種才華，嘛是無中生有，算是創作，寫的人眞重要。

附錄二 黃海岱五洲園師承及傳承表

　　黃海岱的師承及傳承表見諸不少文獻，但以陳木杉著《雲林縣布袋戲發展史暨布袋戲宗師黃海岱傳奇》第五章第七節〈黃海岱五洲園師承與傳承表〉最為完整，本表主要係根據此表之架構所製，為了讓讀者能更明白其淵源，特別將黃海岱「子」與「徒」作標註和區分。

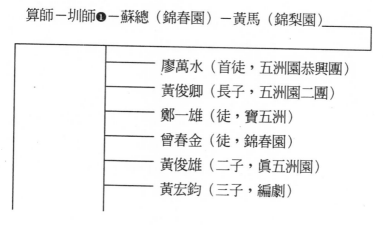

算師－圳師❶－蘇總（錦春園）－黃馬（錦梨園）

廖萬水（首徒，五洲園恭興團）
黃俊卿（長子，五洲園二團）
鄭一雄（徒，寶五洲）
曾春金（徒，錦春園）
黃俊雄（二子，真五洲園）
黃宏鈞（三子，編劇）

❶　呂理政《布袋戲筆記》寫為「黃阿圳」，陳木杉《雲林縣布袋戲發展史暨布袋戲宗師黃海岱傳奇》寫為「施阿圳」。

黃海岱
（五洲園）
程　晟

黃俊郎（四子，原名黃聆音，歿）
黃逢時（五子，編劇，現任立法委員）
黃力郎（六子）
黃陸田（七子）
黃逸雲（八子）
許德雄（徒）
楊達雄（徒）
胡新德（徒，新五洲）
洪木村（徒，鎮五洲）
洪文選（徒，五洲文化團）
林正義（徒，五洲義春團）
林宗男（徒，昇平五洲園）
黃添家（徒，成五洲）
鄭志男（徒，志五洲）
李至善（徒）
林瓊琪（徒）
黃　魯（徒，五洲第二團）
吳星輝（徒）
陳鼎盛（徒，盛五洲）
吳全明（徒）
王添義（徒，五洲眞正園）
吳春蘭（徒）
詹寶玉（徒，錦玉社）

```
├─────── 程德修（徒，眞五洲）
├─────── 李慶隆（徒，五洲眞正園）
├─────── 楊義豐（徒）
├─────── 李國安（尾徒，李國安掌中劇團）
```

附錄三 黃海岱口述「史艷文」
劇情大要

受 訪 者：黃海岱
記　　錄：張溪南
日　　期：
　2000年10月27日14：00－15：30、
　2000年11月11日09：20－11：50、
　2001年01月01日09：00－11：50、
　2001年04月06日09：00－11：30
地　　點：虎尾林森路黃海岱住處

作者和黃海岱合影-2001.4.6

● 　爲了保留黃海岱受訪時之原音
，本訪問記錄台語用字參考陳修主編的《台灣話大詞典》（遠流出版社1994年2月四版），音標亦採用其書所標注的羅馬字母。每一棚的題目是筆者按照口述內容自擬加上去的。

第一棚：史艷文離鄉赴京

　　史艷文老爸史豐州官拜指揮使，早死，和母親兩人相依爲命。

母親水夫人，人稱女聖賢，要求史艷文日時要讀冊，晏❶時著練武，希望史艷文有一天能功名上進，史艷文也常自嘆，空有一身本領。有同窗好友先做官，官拜翰林，寫批❷來講京都在選賢，你（指史艷文）可進京，學歷那濟❸，留在家內創啥❹，接到批就緊來。伊表叔也來批，講天下間不通❺空空過日，文武雙才，趁京都選賢著進京。最後請出伊❻老母，向伊母親說明：「京都在選賢，我本來就想要去，翰林合❼表叔就寫批來，不知母親意下如何？」伊老母講：「好諾，功名第一要緊，為母栽培你，無非望你功名上進，庇蔭為母，好，家童龍兒順便帶去。」

第二棚：陸家寨常青、柳玉改過

有兩兄弟叫常青、柳玉，在陸家寨作賊，常遮路賺吃❽，擋史艷文不住，二人被打倒抓住，史艷文勸說：「以後要改過，不通作賊削❾三代，作賊沒結尾，自己耕農，作穡❿，偌科期到，進京赴

❶ 晏，音oàn，晚上。
❷ 批，音phe，信札。
❸ 濟，音che，多。
❹ 創啥，音chòng-sán，作什麼。
❺ 不通，音m-thang，不要。
❻ 伊，音i，他。
❼ 合，音kah，和。
❽ 遮，音jia，攔截；賺，音choán，不正當之收入。遮路賺吃，攔路搶奪財物過活。
❾ 削，音siah，丟面子。

考，看能不能考一個官來作才好。」二人聽勸，收腳洗手。

二人請史艷文上山，要求合史艷文一同進京，史艷文講此去要求取功名，帶恁⑪去也無路用，恁在這訓練，開山，種菜，種蕃薯，平安過日，等待我佫有機會，隨寫批來，恁再進京。

二人應好，「多謝恩公不斬之恩，阮⑫會後等你的消息。」

第三棚：揚州奸相陰謀設擂台

朝廷奸相安居謀啓奏皇帝，講朝廷缺用人才，出旨命伊小弟安天祥（官拜總兵）去揚州企⑬擂台招募英雄，出來為國效勞。有一位英雄叫解鯤，打拳頭流浪江湖，有一位小妹叫解翠蓮，兩兄妹打拳賣棒做王祿仔⑭，聽講朝廷企擂招賢，也跟各路英雄去擂台腳看。

總兵安天祥的拳頭師父叫侯相，作擂台王，功夫真能⑮，武藝真好，一日就打死好幾人，擂台頂人聲大喊，解鯤講做生意反做生意，看擂台有啥路用。伊小妹解翠蓮講擂台要企就來企，來看一下，兩兄妹做伙去看擂台。

⑩ 穡，音sit，耕田。

⑪ 恁，音lin，你們。

⑫ 阮，音goán，我們。

⑬ 企，音khia，設立。

⑭ 王祿仔，音ông-lok-á，舊時跑江湖賣藝或賣藥的人，為了吸引觀眾，常會穿插雜耍、武藝或魔術等表演節目。

⑮ 能，音khiàng，很棒。

擂台王在頂面在歕雞胿❻：「天下英雄四海豪傑，啥人敢上擂台頂合我比試、較量，現身爲朝廷招賢做官，偌給我打著、傷著，都要敷自己，死嘛得自己埋。」

解鯤聽到，起毛❼眞歹❽，就跳上去。

「啥麼人？」（擂台王問）

「我解鯤」

「住佗位❾？」

「山東鳳陽府」

「出手要注意，偌無功夫會失敗」

「無要緊，你講大話，天下好親像算你最英雄，我不要信，來拜候你！」

交手兩三下，解鯤沒注意被點穴，打敗，跌下擂台，伊小妹緊偎❿過。

「拖去！」擂台頂的侯相喝。

伊小妹發現伊兄哥沒喘氣，在邊仔底哭，史艷文向前問：「諸姆，你哭按怎？」

「人客倌，我是山東鳳陽府的人，童我兄哥打拳賣棒，阮兄哥不知厲害，上擂，被擂台王打落，已經死去，路途遙遠，要回轉山

❻　歕雞胿，音pûn-ke-kui，吹牛。

❼　起毛，音khi-mo，感覺。

❽　歹，音phái，不爽。

❾　佗位，音tah-ui，住佗位，家住哪裡。

❿　偎，音oá，靠近。

東鳳陽府沒錢，想要運兄哥的屍體回鄉也未當㉑，眞慘的地步。」

「哦，互㉒人打著，我看嘛……沒死！」

「你講按怎沒死！現都沒喘氣。」

「你有所不知，這叫閉穴，穴門互閉死，我放放互行就會活過來。」

史艷文將解鯤抱起來，側側㉓咧，伊就精神㉔囉，問伊小妹：「這是啥人？」。

「這恩哥來救咱們，你給擂台王打著穴道沒精神，伊合你解救，合說謝。」

解鯤向史艷文說謝。

「阮兄妹要繼續來去打拳賣棒，英雄你佳佗？」

「我住雲南雲州府。」

擂台一日打死眞濟人，解鯤認爲朝廷招賢是無影㉕，眾英雄互打死不計其數，應該要替他們申冤。

史艷文講：「解鯤，你底講是眞，恬恬㉖看按怎，我會打算。」

「多謝恩公。」

解鯤合伊小妹企在邊仔看。

㉑　未當，音bè-tàng，不可以。

㉒　互，音ho，給，讓。

㉓　側側，音chhek-chhek，搖一搖。

㉔　精神，音cheng-sîn，睜眼醒過來。

㉕　無影，音bô-ián，沒有這回事。

㉖　恬恬，音tiam-tiam，安靜不要出聲。

擂台王又在台頂歎雞胿：「天下英雄，不驚死的作你來。」

史艷文聽得擋未稠❷，吩咐龍兒安靜，自己跳上擂台。

「啥麼人？」

「史艷文。」

「要打擂？」

「是。」

「有能力莫？」

「普通啦，有無試看才會知。」

「住佗位？」

「雲南雲州府，合你比試，望你手梳舉懸❷，互我會當入局，也當作官，來！」

「有本領做你來。」

兩三下手，擂台王互史艷文打一下現死，三軍仔緊拖咧走，史艷文交代解鯤緊走：「朝廷的擂台王互我打死，馬上會發兵來抓。」

話還沒講煞❷，兵就圍過來，舉刀的總兵下令全揚州城戒嚴。史艷文真勇，安居謀穿「隱身甲」，互史艷文的純陽手打一下，隱身甲破去，口吐鮮血，敗走，那些三軍仔敗的敗、傷的傷、走的走。史艷文也走，走到半路，才問解鯤兄妹兩人欲往何處去。解鯤表示：「兄妹兩人流浪江湖，有時有生意，有時無生意，無所安身，望英

❷ 擋未稠，音tòng-bē-tiâu，忍不住。

❷ 手梳舉懸，音chhiú-se-giâ-koân，高抬貴手。

❷ 煞，音soah，停、止。

雄紹介一個所在。」

「有一個桃花寨，我有兩個眞好的朋友住在那裡，可以去那種作、做稽，打拳賣棒也好，可以過日，候等我的消息，有一日我偌上進做官，才牽成偡。」

解氏兄妹拜謝恩公。

第四棚：史艷文火燒昭慶寺（黃海岱略過，忘了口述這一段）

第五棚：杭州西湖巧遇未澹然、未鸞吹父女

史艷文火燒昭慶寺後，燒死和尙千多名，救劉璇姑，回轉劉家店，劉璇姑之兄劉三看史艷文眞君子，有意將小妹嫁互伊。劉三合史艷文講，艷文不允伊。

「我家有老母，我不敢主意。」

「按呢啦，先訂著莫要緊，以後見著你老母才來主意。」

「不可，違背老母有罪，結親這種大代誌❸我不敢自作主意。」

劉璇姑站在窗門邊仔偷聽。劉三跪落。

「老小，我跪落，跪到你要啦。」

「不通啦，不敢當啦！」

劉三看見在邊仔偷聽的璇姑，拉著她的手講：

❸ 代誌，音tai-chì，事情。

「來斗❸跪啦，我跪眞久了，伊攏❷不肯……」

璇姑跟著跪落。史艷文見著這種情形沒法度。

「先訂著就好，後日偌上進，返去見你老母稟告，阮小妹絕對不是水性楊花，有受教育，啥麼代誌攏會答應你。」

史艷文只好勉強答應。天光，包袱款款❸哩，也沒成親，只用嘴講，艷文向劉三辭別，劉三建議史艷文去遊西湖，講西湖的景緻眞好，西湖的十景：雷峰塔、濟公廟……等，應該去看看咧。

「好，我來去遊西湖，遊了才啓程。」

艷文看中一隻船，較未❸搖來搖去，駛起來眞緊眞穩，上了這隻船。另外有一個客倌叫未澹然，諸姆囝❸叫未鶯吹，辭官要返去江西鳳城縣，剛好也在看船。

伊諸姆囝講：「阿爹，風眞透，咱們莫看船，緊找旅社歇睏。」

「憨諸姆囝仔，這西湖的美景是上好❸的，不來看看哩，如何知影你是才女，按怎了解你有幾斤重。」

史艷文的船剛好也來到，船靠岸拋下錨，史艷文站在船頂舉頭看，小姐站在船板上，未澹然向前向艷文招呼。

「少年請了。」

❸　斗，音táu，幫忙。

❷　攏，音lóng，全部，一概。

❸　款款，音khoán-khoán，收拾行李。

❸　較未，音khah-boe，比較不會。

❸　諸姆囝，音cha-bó-kiá，女兒。

❸　上好，音siang-hó，最好。

「老伯伯請了。」

「少年咧你來遊西湖是莫？」

「老伯伯你也來遊西湖？」

（兩人經過一番寒喧後，原來未澹然是史艷文之父史鄷州的朋友。史艷文言其父已死，未澹然傷心，並引見其女。）

話講末了，湖水突然起大浪，有妖怪將一隻船搧❸一下扳❸過，高高舉起，大家叫船趕緊駛去岸邊，沒多久，船煞扳過，鸞吹父女、艷文全扳落湖裡。

劉三在岸上看到這種情形，驚慌萬分：

「哭爸啊！我看史艷文是一位賢人，招待來遊西湖，煞發生這種意外，連那老人、小姐也互水流去。老天公，你嘛都保庇咧，伊出外人哩，真有名的少年家仔，才高八斗，佫互來出意外，半途而廢，不能上進求功名，按呢就真可憐。」

劉三一講一面哭，一位黑面大漢的溪邊羅漢偎來，叫鐵乞丐，問劉三：

「你底哭按怎？西湖水滿起來啊！你不趕緊走，會互淹死」

「啊，寧可合能人同生，也不願合憨人同死。」劉三講。

「你講啥？」

「我有一個朋友叫雲州史艷文，真有名的青年，一個老人叫未澹然，一個諸姆囝仔叫未鸞吹，他們是父仔子，西湖起海漲，攏總

❸ 搧，音siàn，拍打。

❸ 扳，音péng，翻覆。

扳落船，死活不知，可憐喔！」劉三那❸講那哀。

「扳落去有多久？」

「剛剛才扳落。」

話還沒講煞，鐵乞丐連衫、鞋都不脫就跳落去水裡要找史艷文。伊識水性，走江湖打拳賣棒，早就聽到史艷文的名聲，想要交陪❹，找到這來，剛好聽著史艷文落水，趕緊跳落去要救。

不多久，伊鑽出水面，向劉三喊：「找無人！」

「找無嘛要擱找。」

三找四找，攬到一個身軀，是老貨仔，攬起來岸邊，問劉三：

「這有一個人，看甘是莫？」

「哎唷，你目睭柴柴❹，史艷文是少年仔，這老貨仔怎麼會是啦。」

「老仔嘛要救。」鐵乞丐說，「這個交你，我擱再落去找。」

鐵乞丐擱再落去水中。史艷文落水了後，水直直滿漲來，互蛟龍沖合目睭擘未金❹，直直沖，沖到較偎湖邊時陣，展一個純陽掌，打一下，蛟龍頭殼破去，爬起來在湖邊喘一下大氣：「好險，這蛟龍好厲害，這條命撿到，我從湖邊來去，來找我年伯合我世妹。」

鸞吹落水以後，互水賊鎮海蛟用軟網從湖中網起來，水賊一看，這諸姆囝仔生得水，不知生還是活，看伊底喘，揹回去赤山廟，救

❸　那，音ná，一邊。那講那哀，一邊說一邊號哭。

❹　交陪，音kau-pôe，交朋友。

❹　目睭柴柴，音bak-chiu-chhâ-chhâ，指眼力不夠靈活。

❹　擘未金，音peh-bè-kim，眼睛睜不開。

得活就加一個牽手。

史艷文一直找。水賊揹鸞吹返來赤山廟，點火烘，準備烘互伊精神，再問伊來歷……（未鸞吹醒後，鎮海蛟逼婚，未鸞吹不從，鎮海蛟正欲強暴之時，史艷文剛好尋到。）

史艷文看到鎮海蛟起歹面❸要強姦諸姆囝仔，未鸞吹返頭一看，看到史艷文。

「恩兄，趕緊來咧！」

「發生啥麼代誌，講互我聽。」

鸞吹將經過講給史艷文聽。

「你這水賊沒理，你天光白日做這種匪類，今日碰到我史艷文，你命該死。」

「史艷文你是啥麼人物？這諸姆我撿到，不允我做牽手，我用強制的手段，你閒事莫管！」

水賊沒兩下手，互史艷文打成重傷。艷文扶起鸞吹問：「你按怎會遇到這款人？」

「我嘛不知，不知不覺互抓來，恩哥是不是可以帶我來返去江西？」

「你老爸死活不知，要來找，先回轉劉家店才講。」

「我身軀濕漉漉，要按怎？」

「無要緊，你老爸算起來是我年伯，你是我年妹，我是你年兄，身軀用火烘，烘合乾，我才帶你來去劉家店。」

❸　起歹面，音khí-pháin-bin，翻臉凶惡起來。

他們等衫褲烘乾了後，才緩緩走返去劉家店，伊（指鸞吹）老爸嘟好底那坐，父女相逢。

第六棚：女神童謝紅豆金殿救史艷文

國師拉吧乾三（南番）和奸相安居謀想要霸佔嘉靖的江山，設陰謀。有一個諸姆囝仔叫謝紅豆，出世沒多久，父母雙亡，厝邊的人撫養長大，十多歲，讀冊真能，是一位孤女。奸相下令探聽民間看有沒有十多歲的諸姆囝仔，有機巧，有學歷的，選來京都教，教了，上金殿參加殿試，偌通過，看做什麼官，可以暗援助。

史艷文來到京城，和表叔趙日月（白鬚）、好友翰林洪長卿見面，兩人連袂帶伊上殿。

皇帝坐位。

「寡人嘉靖坐位，國號大明，朝廷選賢之日，命令安卿合國師選賢，你兩人上金殿來，負責選能人，學歷也好，軍事也好，選來為朝廷效力。」

兩人應聲：「是！」

謝紅豆先應考，奸相有意培養，稟奏萬歲，說謝紅豆學問真好，先選做宮女，看以後的表現才冊封。擱來，換史艷文上殿。

「你啥人？」

「我雲南雲州史艷文。」

「今日選賢之日，你能文或者能武？」

「我文武全會，請聖上出題。」

皇上金殿面考：「你讀啥麼冊？」

「我讀春秋。」

「七子的詩你有讀莫？」

「七子的詩會曉。」

「姜太公的詩你有讀莫？」

「這也有。」

「眞好，今作詩互你對，對到，朝廷晉用；對不到，你沒格。」

「千里爲重，重山重水重言貴。」（皇上出上對）

「一人稱大，大邦大國大人君。」（史艷文對下對）

皇上講對得眞好，可以入選。奸相在邊仔聽著史艷文要被入選晉用，連忙阻止。

「啓奏萬歲，這個不能用。」

「爲啥不能用？」

「揚州設擂招賢，伊打死擂台王，杭州打死剃度僧，罪好幾條，如何能晉用？應該押下處斬。」

洪長卿上前保奏：「啓奏萬歲，朝中欠用人才，史艷文這個人眞能，稍犯錯就合刣，天下間英雄恐怕不敢攏出頭，如何能走找❹賢人？」

趙旦（趙日月）也稟：「萬歲，這個不能刣，試台比武，擂台王無量，論文論武，自己失敗，生死難免，不能刻苛別人有罪，這種能人若抓去刣，以後要叫誰出來？」

❹　走找，音cháu-chhoe，尋找。

謝紅豆上殿，「謝紅豆晉見萬歲。」

「皇宮女見寡人，何事稟奏？」

「請問萬歲，史艷文身犯何罪？」

「還沒上進，就打死朝廷國術師，擱在杭州燒昭慶寺，打死剃度僧，這剃度僧是國家底用的，這呢濟條罪，如何能晉用？」

「萬歲，不能上進，罪刑可以改較輕一點。」

「這呢濟條罪，那會當改較輕？」

「我雖然是皇宮女出身，不知國法如何，但我認為留一個英雄，留伊的性命，無的確❹⑤以後國家能重用，不知萬歲意下如何？」

「謝紅豆你幾歲？」

「我七歲。」

「你七歲敢干涉國家大事！」

「我敢，依我的判斷，史艷文無罪。」

「為何沒罪，准你奏來。」

「此人打死剃度僧，打死和尚，我雖然細漢❹⑥，雖然互別人飼大漢❹⑦，我耳孔也聽過，和尚不是好人，昭慶寺的和尚臭名真遠，專做壞代誌，濫擅❹⑧做，互打死應該。企擂台，生死自然有，不是生就是死，這些罪如果真正要罰，充軍可以，不可處斬。」

奸相聽著謝紅豆為史艷文講話，氣合無法，真正是飼老鼠咬布

❹⑤ 無的確，音bô-tek-khah，不一定。

❹⑥ 細漢，音sè-hàn，指小孩子或個子矮小。

❹⑦ 大漢，音toan-hàn，長大或個子高大。

❹⑧ 濫擅，音lam-sám，胡亂來。

袋。皇上命人暫時押下史艷文。

謝紅豆入宮，向正宮娘娘啓奏：「朝廷眞不幸，朝廷之事若不改進，朝綱會失敗！」

「皇宮女爲何講這款話？」

「史艷文應算是英雄，稍過分，就要合刣掉，佳哉❹我討保，不然就被處斬，按呢不是眞可惜、眞可憐？娘娘你要作主，啓奏皇上，互伊免死，合寄罪，互朝廷應用，不知娘娘怎樣？」

「皇上既然出旨，我不敢，皇上出旨，比泰山較重，我不敢，你若敢，待皇上回宮，你才稟奏。」

得到娘娘的允准，謝紅豆準備要跪奏。

等皇上回宮內，誇獎謝紅豆：「你小小一個宮女，膽眞在，敢上金殿討保史艷文。」

「我心內眞不平，按呢屈斬忠良，以後朝廷無人敢出頭投效，我想要保伊無罪。」

「這哪會當保？好幾條罪哩，不能保。」

「三軍易得，一將難求。」

「寡人作詩句互你對，對會到，互你討保。」

「寸言立身之爲謝，謝神童眞以寸言驚宇宙。」❺（皇上出上對）

❹　佳哉，音ka-chài，幸好。

❺　〔清.〕夏敬渠：《野叟曝言》上，第三十五回，也有此詩對，只是「日月合璧而爲明，明天子可比日月照乾坤。」此句小說中寫爲：「日月合璧而爲明，明天子常懸日月照乾坤。」。台北，世界書局，1978，頁270。

「日月合璧而爲明，明天子可比日月照乾坤。」（謝紅豆對下對）

皇上再出對：「紅豆女唱紅豆曲。」

謝紅豆對：「紫薇星坐紫薇殿。」❺

「對得眞好，好，互你討保，但是要充軍三年，再調回來，官復原職❺。你眞聰明，寡人眞歡喜，收你作義妹。來，謝皇嫂。」

「謝皇嫂。」

下臺，緊命內監懷恩帶旨去刑場開宣：「史艷文死罪赦免，活罪難饒，發配遼東做軍犯三年，無罪才返來。」

洪長卿、趙日月已經準備物件要祭史艷文，聽著聖旨到，聖旨讀完了後，才知影免刣，要發配遼東三年，眞好。

尚成仁❺押起，連12名役差，和史艷文共13人，往遼東充軍。

懷恩：「史賢卿，幸得才女謝紅豆底保護你，你才可以活命，你要早早收心，爲國家打拼，才能回朝，如違犯，就永遠未當回朝。」

「等我返來再拜謝，請你回稟皇宮女。」

「這陣已經不是皇宮女囉，是皇姑，皇上收伊作小妹。」

史艷文拜謝恩公懷恩，尚成仁押著史艷文向遼東出發。

第七棚：史艷文充軍遼東

❺　同註❺，《野叟曝言》上，第三十五回，原小說中之詩對爲：「紅豆花開，紅豆女歌紅豆曲；紫薇香透，紫薇星坐紫薇垣。」，頁270。

❺　應爲口誤，因此時史艷文尚無官職。

❺　同註❺，小說中押解「文素臣」者亦名「尚成仁」，頁268。

　　尚成仁很惜英雄：「恁大家不可看伊是犯人，要平等對待，不可太過壓迫，太過拗蠻❺❹。」

　　役差中有二人叫居懷、吳西，是奸相的部下，交代趁較晏、無人注意的所在，合史艷文打死；或者趁伊在睏偷擊死，返來重重有賞。二人記在心肝內，找機會下手。

　　奸相又寫批去安山，有三、四千名土匪霸守安山，批內講九月初九史艷文一干人差不多會到那，遮到後，結果性命，不可留命。安山的大王接到批，趕緊命人落山探聽，準備擋路。

　　史艷文一行人到安山時差不多晏囉，九月的涼風凜冽，互伊想起厝裡的老母，底煩惱，合差役講今夜沒所在通住，住這山間，找一處較遮風來閃避過一暝，天光就來去。忽然間，樹林裡嘻哈叫，歸囉千人，要來遮路。

　　「安山的土匪全出兵，大家要注意、謹慎。」（史艷文說）

　　役差個個驚駭，「史賢人啊，看按怎英雄，你就盡展喔，若無咱們這要全死，這野兵不知多少，咱們攏總才十三名！」

　　「恁恬恬，嘜驚，這些石頭搬疊五堆，也當遮一人屈❺❺咧的高度就好。」

　　「搬這要作啥？」

　　「搬搬哩我有路用，要緊，搬搬哩，若無，（賊兵）馬上到位。」

❺❹　拗蠻，音áu-bân，蠻橫不講理。
❺❺　屈，音khut，蹲踞。

大家緊搬，搬作五堆，史艷文要用奇門遁合破賊兵。山裡的石頭眞濟，一下就搬好。

「石頭攏攏哩，人屈咧嘛是有看，這哪也使⑤？」
「你恬恬，恬恬攏莫出聲，恬恬恬就好，我自有打算。」

「你甘保阮會當過？」

「會，絕對保恁會當過。」

賊兵一來，翻找無人，「講初九就會到這，那會找無？，甘互伊走過頭去，追！」

追到黃河邊，賊兵才按下。

史艷文才出來講：「大家免驚，過關囉。」

居懷、吳西講：「史艷文你眞能，我講互你聽，奸相叫阮兩人要暗殺你，看你這款能人、這款人格，阮兄弟不敢下手，要拜你作師父，互關、互刣沒要緊，只要會當合你作伙就好。」

「按呢好，恁二人算我徒弟。」

史艷文一行人繼續往西河出發。

第八棚：三汉嶺遇到同鄉孔龍主僕

到西河中途，有一位三汉嶺，史艷文歇店。雲州有一個英雄叫孔龍，好交朋友，自正月初出外遊玩，到九月要返去故鄉，也來三汉嶺借店安身，互史艷文認到。

⑤ 也使，音ià-sái，可以；行得通。這哪也使？，意思是「這怎麼可以？」。

「你不是孔大哥？」

「你啥麼人？」

「我是史艷文。」

「喔，雲州的能人，眞能，你是按怎？」

「充軍到遼東，四邊全土匪，要圍抓我，眞危險，大哥你送我一程，過西河就好，過西河就出安山的地界，你助我一陣，按怎？」

「助你是好，但是我出外遊玩眞久，要緊要返去，佇無，這同鄉的英雄，按怎會當互損❺？擱按怎我嘛要保護你。只是我家內寫批來催，我要緊返去，失禮，你較注意一下，較斟酌❺就好，不通失手，就此離別。」

孔龍有一個奴才叫孔氣，合主倌同行，問孔龍講恁剛才底講啥。

「史艷文是雲州的英雄，安山的土匪合奸臣埋伏歸路，準備抵西河要傷伊的性命，伊要我助伊一程。」

「你哪沒摻伊去？」

「離開厝眞久，要緊返來去，可憐，佇互刣死就枉費是雲州的能人。」

「主倌，你沒摻伊去？」

「家內有批叫咱們返去，要按怎摻伊去？」

「咱們來去救伊，救了後才來去返。」

「孔氣你濫擅來，講要返去就要返去，那也使慢互去！」

❺　損，音sún，損傷。

❺　斟酌，音sim-chiok，細心；當心。

「啊，主倌，人講你是英雄，照我看來，你猶原❺❾是驚死哦！」

「呸！講我驚死。」

「咱們鄉親有危險，要互刣死，咱們於心何忍？於心何安？無來合助一陣，互伊過西河才返來去，按呢甘未使❻⓿？」

「你甘有膽量？」

「有！」

「既然我的奴才就這呢有膽量，好，我來合伊去。」

「主倌，咱們假要允伊，咱們做後壁❻❶隊伊去，按呢才救伊會到。你若允伊，伊會認為有人出手相助，會放心，會出代誌。莫允伊，等危險時才出面來救。」

孔龍認為有理，兩人隊在史艷文後壁。

第九棚：西河大戰

西河有一個安慶寺，合奸相有勾結，早有人去通報史艷文的行蹤。

史艷文夜宿荒郊野外，想到三年才能沒罪返去故鄉，老母放互孤單，煩惱，睏莫去，四處走走。有一位小和尚，叫尚富，穿虎皮假虎，有一位諸姆，叫黃秀蓮，住在山腳，諸夫❻❷人在賣藥仔，出

❺❾　猶原，音 iû-goân，仍然；還是。

❻⓿　未使，音 bē-sái，不行。

❻❶　後壁，音 au-piah，後面。

❻❷　諸夫，音 cha-po，男人。

門沒返來，自己一人在山下出來底行。互小和尚發現，合追，合壓，抓來要強姦，正好互艷文解救，抓到，擘開虎皮。

「這假妖，女姑娘，這假的。」

「我不知道。」

「你是啥麼人？這哩晏哪會一個人出來山間？」

「多謝英雄解救，你是佗位的人？」

「雲州史艷文。」

「史賢人，你救我，我感謝你，我諸夫人叫玉中，常在江湖底走。」

「你緊返去，平安就好。」

史將小和尚打死，邊仔一個包袱真重，打開看，喔，一桶的藥丸，那攏是陰藥，剖死有身的諸姆人，剖嬰兒胎，提嬰兒胎來摻藥粉。史知影這是陰藥，日後會用到，收起來。

天光，孔龍來拜別：「你就慢去，我未當保護你，未當援助你，真失禮。」

孔龍互他們先行，做後壁慢走。

安慶寺的和尚全會齊，遮在前路，這次佫無遮到，攔過就是遼東。聯絡安山的賊兵，合兵要剖史艷文，安山三兄弟：疆興滾、疆興龍、疆興豹合和尚幾千人，一個諸姆—紅桑女，白蓮教的人，合和尚通姦，做伙要害史艷文。

西河溪岸，不知有多少人，艷文見這情形，講：「居懷、吳西，這要對敵，不是玩笑，他們那濟人，咱們真少，要贏不簡單，要吃

頭腦❻，要好膽，偌好膽，一個較濟他們十個；咱們偌無膽，你就輸伊，咱們十多個就做無頭之鬼，性命不保，冤仇也未當報。」

居懷、吳西講：「師父，阮既然拜你爲師父，師徒親像父子，亂軍中攏總死嘛莫要緊，來去！」

「按呢好，勇敢。」

頭前安山的大寨主疆興滾擋路：「來者是誰？」

「史艷文。」

「哈哈，真好，真好，互你脫過安山，來到西河，你死期到囉。」

「你啥人？」

「疆興滾，安山的大寨主。」

……（這段口述不完整）

第十棚：破赤神洞抓五毒蟒，得勝回朝封官

史艷文去探苗邦，中毒藥返來，有一隻猴母，偌像半仙，講中苗邦的藥毒，沒簡單醫好，指點史艷文必須到高州找一個諸姆，叫李神娘，四十多歲，沒嫁翁❻，平常煉藥草底賣人。偌找到這個人，才有命。

史艷文真正去找伊，李神娘提一味藥草互伊，講要吃歸年才會好。

❻　「吃頭腦」之吃在此處並非「食」之意，意思是「靠智慧」。

❻　翁，音ang，丈夫。

史艷文毒病醫好了後，苗番攏互伊平定。用汽油燒赤神洞，抓到五毒蟒，得勝回朝封官。　　（完）

參考書目

甲・專書

1・呂理政：《布袋戲筆記》，台北，台灣風物雜誌社，1991。

2・台灣省文獻委員會編纂：《台灣省通志》（全四十八冊）卷六〈學藝志・藝術篇〉，台北，眾文圖書公司，1980年4月再版。

3・沈繼生：〈譽滿中外的閩南掌中木偶戲〉，收錄於《泉州木偶藝術》，廈門，鷺江出版社，1986。

4・胡萬川、陳益源編輯：《雲林縣閩南語故事集》（四），雲林縣文化局出版，2001。

5・曾永義編注：《中國古典戲劇選注》〈明清傳奇選〉，台北，國家出版社，1988。

6・錢南揚：《戲文概論》，台北，木鐸出版社，1988。

7・陳木杉：《雲林縣布袋戲發展史暨布袋戲宗師黃海岱傳奇》，台北，台灣學生書局，2000。

8・〔明〕朱權：《太和正音譜》，台北，學海出版社，1991。

9・〔清〕李漁：《李漁全集》，浙江古籍出版社，1987。

10・傅建益：《台灣野台布袋戲現貌》，台北，國立傳統藝術中心籌備處，2000。

11 · 謝錫德：《五洲園－黃海岱》，台北，西田社布袋戲基金會，1991年8月。

12 · 江寶釵：《台灣古典詩面面觀》第二章，台北，巨流圖書公司，1999。

13 · 《新唐書》（三）卷一百三十七：〈郭子儀列傳第六十二〉，台北，台灣商務印書館，1988年1月六版，頁1162。

14 · 楊家駱主編：《唐人傳奇小說》，台北，世界書局，1985。

15 · 齊裕焜：《隋唐演義系列小說》，遼寧，遼寧教育出版社，1992。

16 · 劉世德主編：《中國古代小說百科全書》，北京，中國大百科全書出版社，1998。

17 · 靈岩樵子改寫：《月唐演義》，台北，文化圖書公司，1988。

18 · 陸志平、吳功正：《小說美學》，台北，五南圖書公司（原出版者：大陸人民出版社），1993。

19 · 林安寧主編：《雲州大儒俠－史艷文》，台北，遠流出版社，1999，八月初版一刷。

20 · 〔清〕夏敬渠：《野叟曝言》上下，台北，世界書局，1978。

21 · 上海古籍出版社《古本小說集成》之《野叟曝言》，上海，1994。

22 · 王瓊玲：《野叟曝言研究》，台北，學海出版社，1988。

23 · 魯迅：《魯迅全集》之《中國小說史略》，北京，人民文學出版社，1991第五次印刷。

24 · 錢靜方編：《小說叢考》〈野叟曝言考〉，台北，新文豐出

版公司，1982年8月初版。

25・王瓊玲：《清代四大才學小說》第三章〈野叟曝言的創作目的〉，台北，台灣商務印書館，1997。

26・葉石濤：《台灣文學史綱》，高雄，春暉出版社，1993。

27・黃永林：《中西通俗小說比較研究》，台北，文津出版社，1995年10月初版。

28・沈雲龍主編：《三門街》，文海出版社，1971。

29・鄭坤五：《鯤島逸史》上下，高雄，高雄縣立文化中心發行，1996。

30・東海大學中國文學系編：《台灣古典文學與文獻》，台北，文津出版社，1999。

31・連橫：《台灣通史》上下，台北，黎明文化事業，1985。

32・金庸：《倚天屠龍記》，台北，遠流出版社，1994，二版十七刷。

33・陳墨：《浪漫之旅－金庸小說神遊》上下，台北，風雲時代出版公司，2001。

34・姜龍昭：《戲劇編寫概要》，台北，1991年三版。

35・楊清惠：《從原始劍俠到仙俠－古典小說中「劍俠」形象及其轉變》，台灣私立淡江大學中文系碩士論文，1999年1月。

36・黃俊傑：《台灣意識與台灣文化》，台北，正中書局，2000。

乙・單篇論述

1・吳佩：〈一家四代扛一口布袋－黃海岱布袋戲家族〉上，《表

演藝術》期刊第五十二期，1997。

2. 羅景川：〈台灣鄉土文學先進鄭坤五先生〉，收錄在高雄縣立文化中心發行《鯤島逸史》書前，1996。

3. 羅景川：〈鯤島逸史讀後〉，收錄在高雄縣立文化中心發行《鯤島逸史》書前，1996。

4. 嚴家炎：〈文學的雅俗對峙與金庸的歷史地位〉，輯入王秋桂主編：《金庸小說國際學術研討會論文集》，台北，遠流出版社，1999。

5. 林保淳：〈金庸小說版本學〉，輯入王秋桂主編：《金庸小說國際學術研討會論文集》，台北，遠流出版社，1999。

6. 邱坤良：〈老藝師的榮耀－布袋戲大師黃海岱〉，聯合報〈二○○○年行政院文化獎專輯〉，2000.12.18。

7. 侯健：〈武俠小說論〉，輯錄於《中國小說比較研究》，台北，東大圖書公司，1983。

8. 林保淳：〈從游俠、少俠、劍俠到義俠－中國古代俠義觀念的演變〉，輯錄於《俠與中國文化》，台北，台灣學生書局，1993。

丙·碩士論文

1. 鄭慧翎：《台灣布袋戲劇本研究》，中央大學中文研究所碩士論文，1991。

2. 徐志成：《「五洲派」對台灣布袋戲的影響》，台北，台灣大學中文系碩士論文，1999年6月。

3． 林文懿：《時空遞邅中的布袋戲文化》，私立輔仁大學大眾
傳播學研究所碩士論文，2000。

丁·布袋戲劇本保存計劃

1． 教育部出版：《布袋戲－李天祿藝師口述劇本集》一～十冊，
林保堯主編，國立藝術學院傳統藝術中心策劃編輯，1995。
2． 國立傳統藝術中心籌備處：《布袋戲【五洲園】黃海岱技藝
保存案》，計劃主持人：曾永義，1998－1999。

戊·布袋戲劇本及手稿

1． 黃海岱詩句及四唸白集冊手稿。
2． 黃海岱布袋戲手稿《忠勇孝義傳－雲洲大儒俠》。
3． 黃海岱：《三門街》手稿。
4． 黃海岱：《昆島逸史》手稿。
5． 黃海岱：《祕道遺書》手稿。
6． 黃海岱《五虎戰青龍》手稿。
7． 嘉義市興安國小布袋戲教學劇本《玉蜻蜓》

國家圖書館出版品預行編目資料

黃海岱及其布袋戲劇本研究

張溪南著. – 初版. – 臺北市：臺灣學生，
2004[民 93]
面；公分
參考書目：面

ISBN 957-15-1205-2(精裝)
ISBN 957-15-1206-0(平裝)

1. 黃海岱 – 傳記
2. 掌中戲

986.4 93000276

黃海岱及其布袋戲劇本研究 （全一冊）

著　作　者：張　　　　溪　　　　南
出　版　者：臺 灣 學 生 書 局 有 限 公 司
發　行　人：盧　　　　保　　　　宏
發　行　所：臺 灣 學 生 書 局 有 限 公 司
　　　　　　臺北市和平東路一段一九八號
　　　　　　郵 政 劃 撥 帳 號 ： 0 0 0 2 4 6 6 8
　　　　　　電 話 ： (0 2) 2 3 6 3 4 1 5 6
　　　　　　傳 眞 ： (0 2) 2 3 6 3 6 3 3 4
　　　　　　E-mail：student.book@msa.hinet.net
　　　　　　http://www.studentbooks.com.tw

本書局登
記證字號　：行政院新聞局局版北市業字第玖捌壹號

印　刷　所：宏 輝 彩 色 印 刷 公 司
　　　　　　中和市永和路三六三巷四二號
　　　　　　電 話 ： (0 2) 2 2 2 6 8 8 5 3

　　　　　精裝新臺幣四三○元
定價：平裝新臺幣三六○元

西 元 二 ○ ○ 四 年 二 月 初 版